EPIC 7 SEVEN
에픽세븐

EPIC 7 SEVEN
공식 아트워크북 Vol.2

Epic Seven
Official Artworks
Vol.2

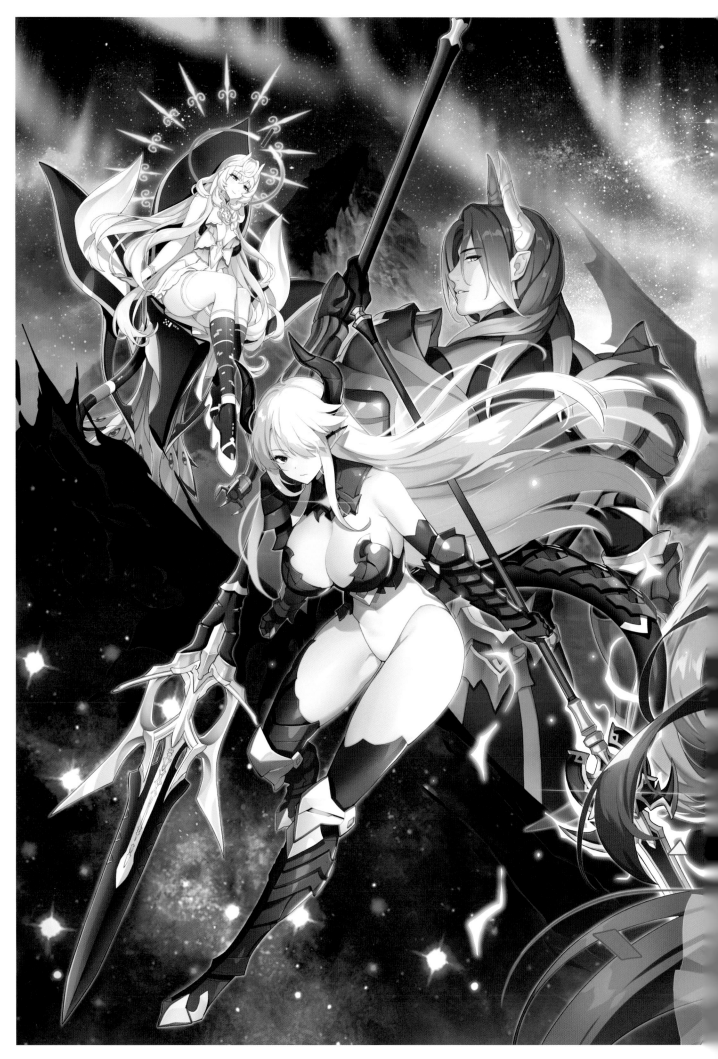

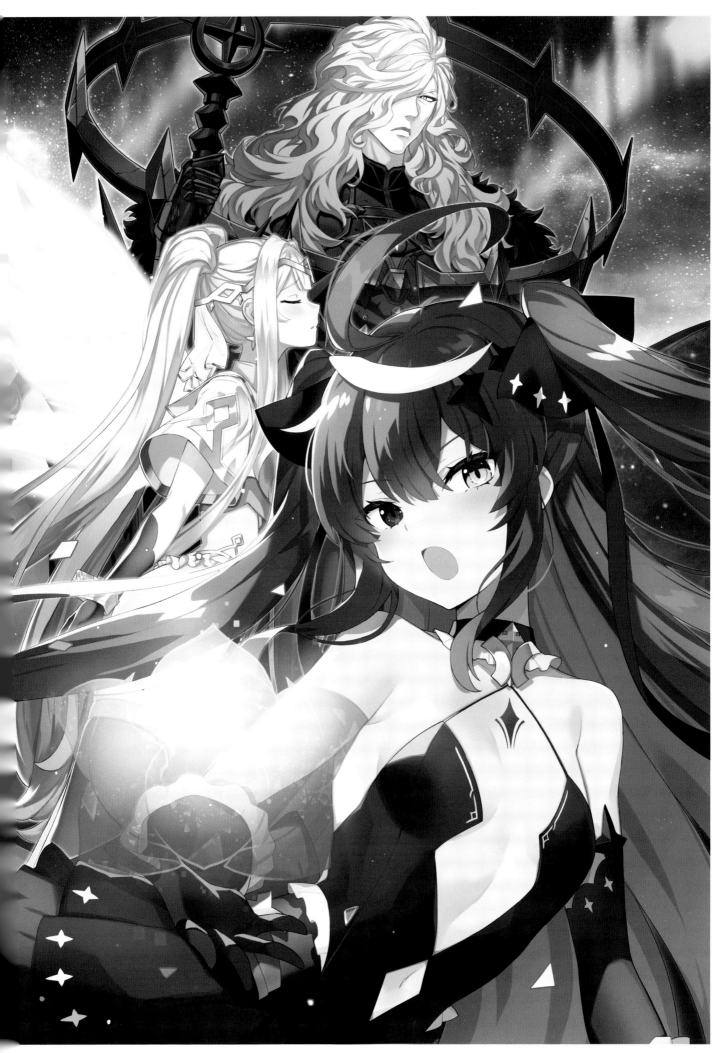

에픽세븐 공식 아트워크북 시즌2 커버 일러스트

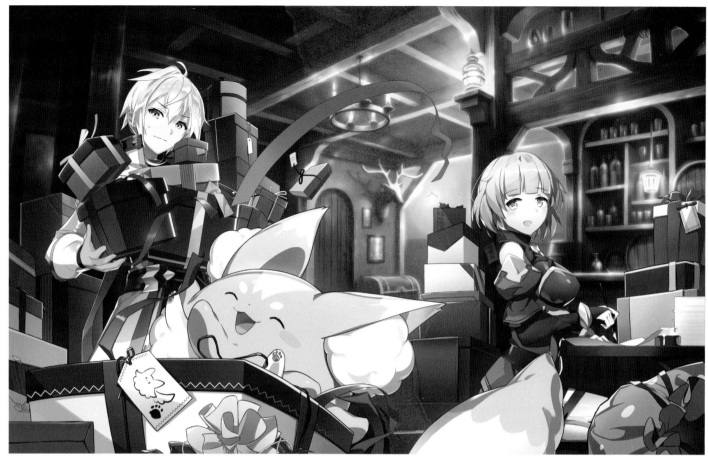

1주년 축전 일러스트

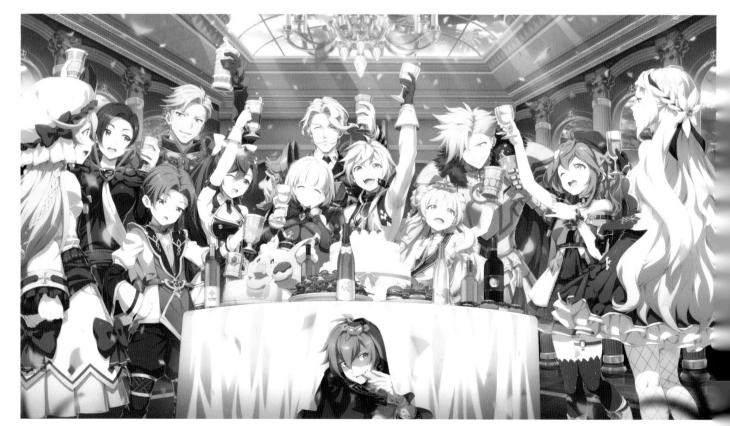

2주년 기념 서브스토리 일러스트

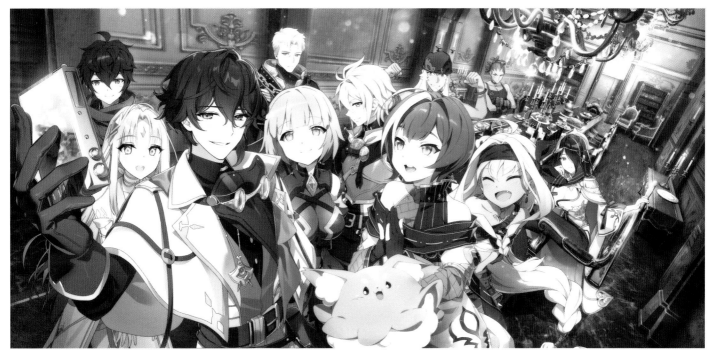

3주년 기념 포스터

3주년 축전 일러스트
도전자 도미니엘

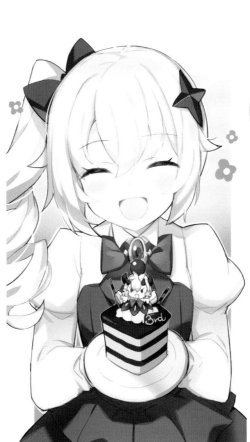

3주년 축전 일러스트 셰나

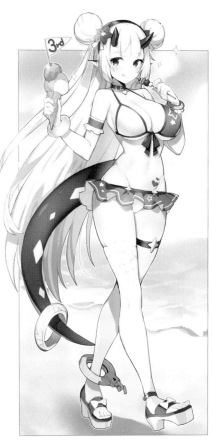

3주년 축전 일러스트 유피네

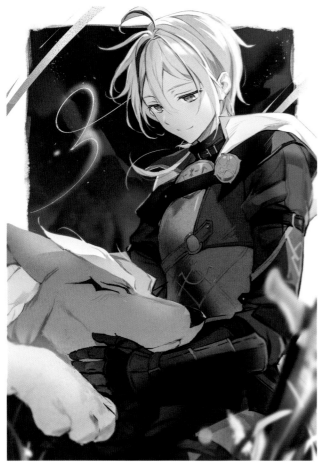

3주년 축전 일러스트 라스

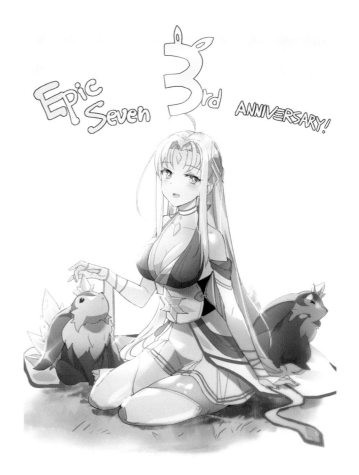

3주년 축전 일러스트 엘레나

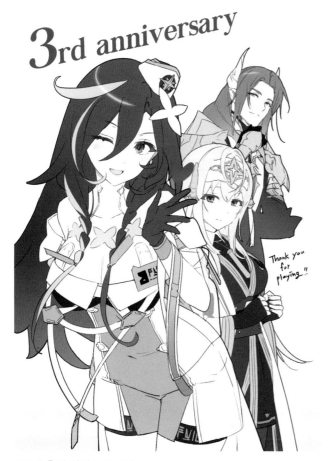

3주년 축전 일러스트 플랑

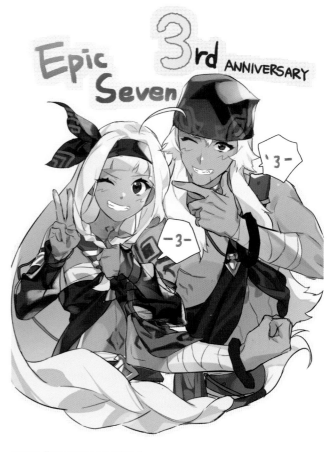

3주년 축전 일러스트 카와나

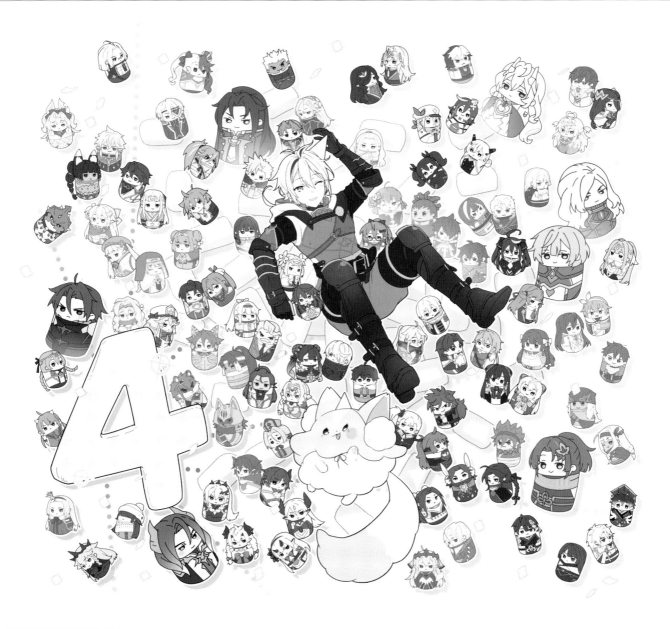

4주년 축전 일러스트 라스

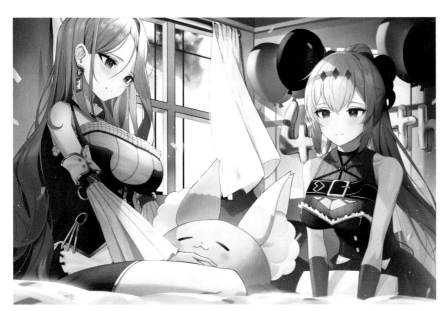

4주년 축전 일러스트

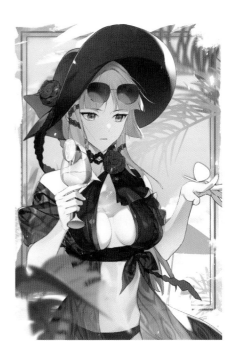

4주년 축전 일러스트

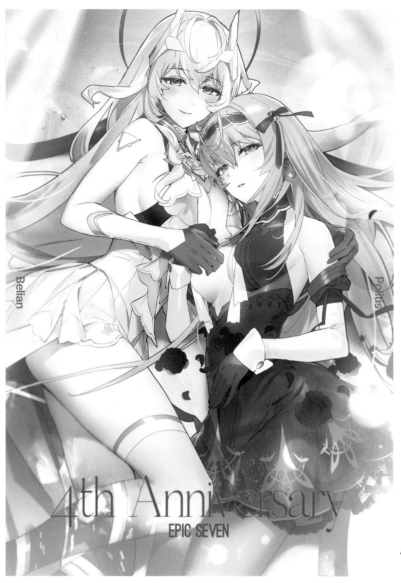

4주년 축전 일러스트 벨리안

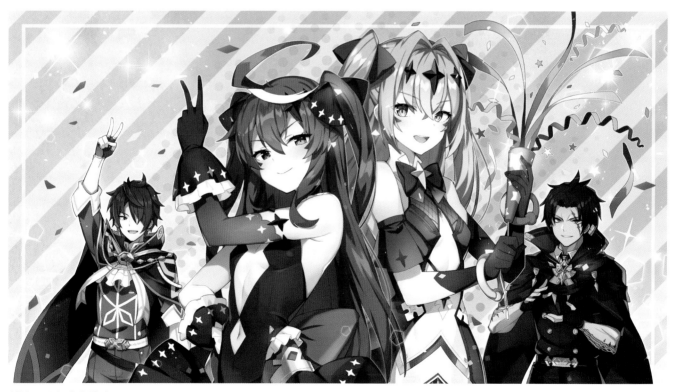

일본 2주년 기념 일러스트

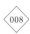

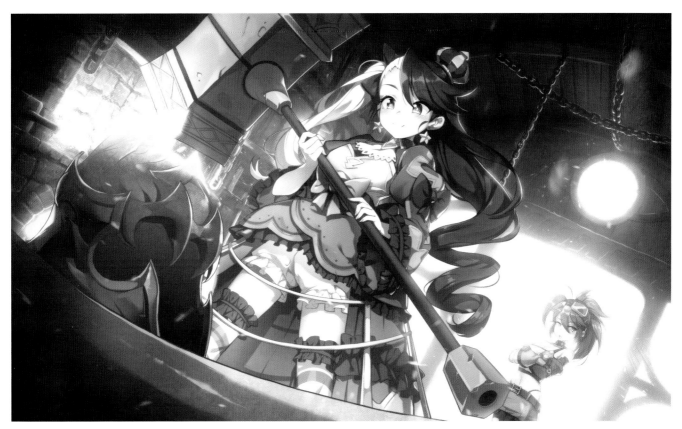

만우절 이벤트 2021

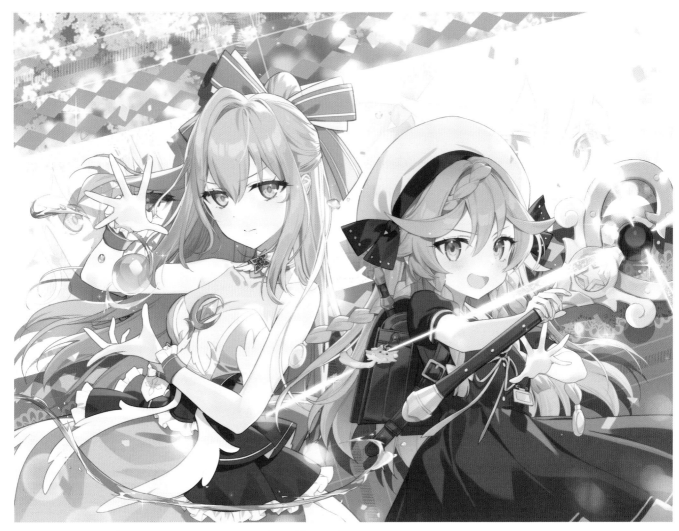

만우절 이벤트 2022 〈전직☆마법 소녀! - 성녀는 은퇴합니다.〉 포스터

에피소드2 스토리 일러스트

CHAPTER 1 : 비올레토와 루루카의 첫 만남

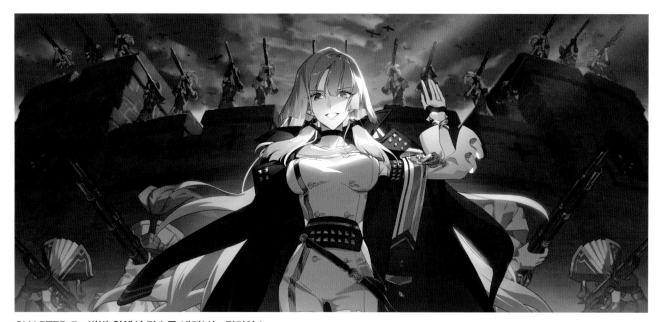

CHAPTER 5 : 방벽 위에서 라스를 내려보는 릴리아스

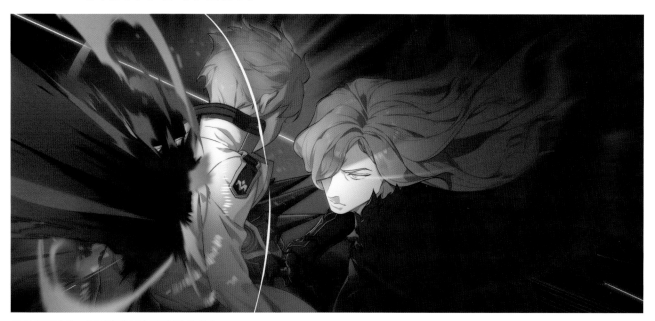

CHAPTER 6 : 스트라제스의 칼에 찔린 라스

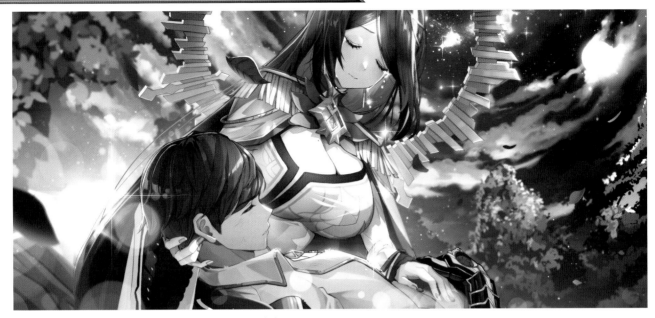

CHAPTER 8 : 쓰러진 카웨릭을 껴안고 슬퍼하는 비비안

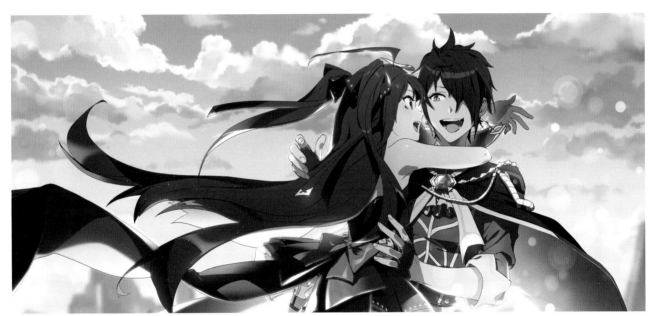

CHAPTER 9 : 돌아온 루루카와 기뻐하는 비올레토

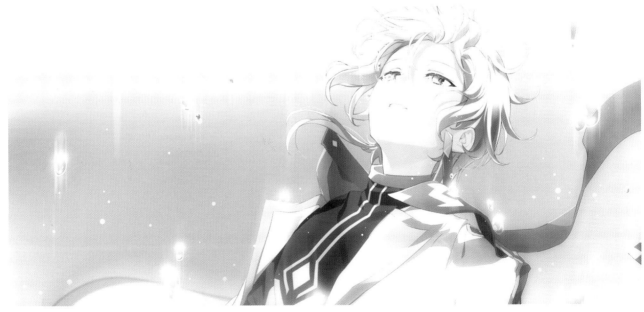

CHAPTER 10 : 자신의 미련과 신성을 포기하는 라스

에피소드3 스토리 일러스트

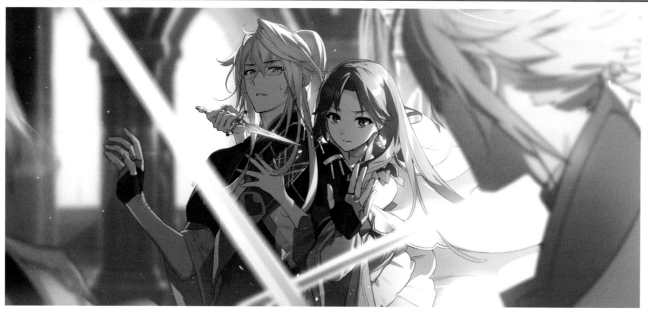

CHAPTER 1 : 슈니엘을 위협하는 리체

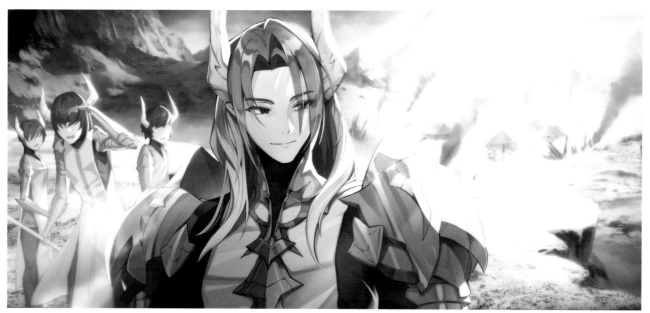

CHAPTER 4 : 불타는 전장을 보며 웃는 모르트

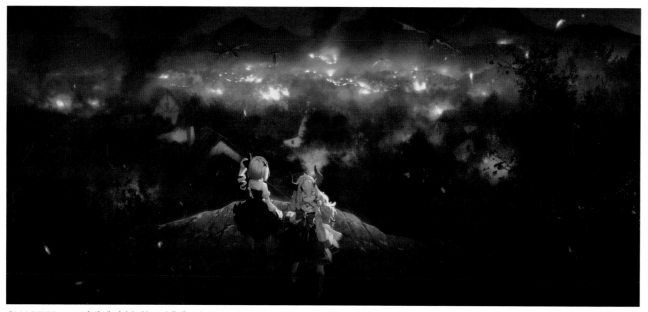

CHAPTER 5 : 절벽에서 불타는 마을을 바라보는 어린 셰나와 알렌시아

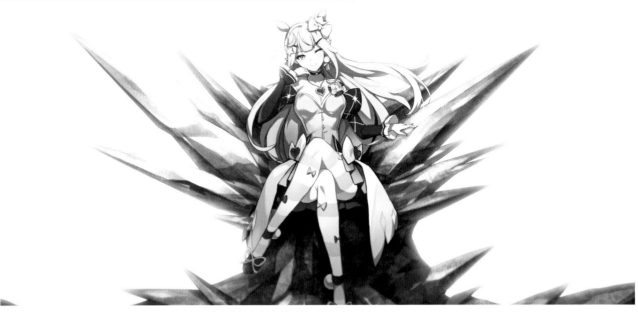

CHAPTER 8 : 얼음 의자에 앉아 있는 월광 에다 (솔리타리아)

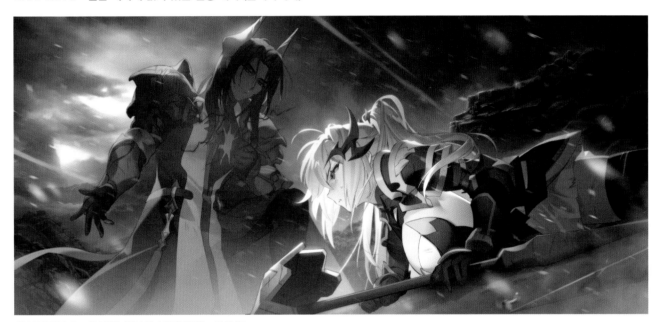

CHAPTER 8 : 쓰러진 셰나와 내려다보는 모르트

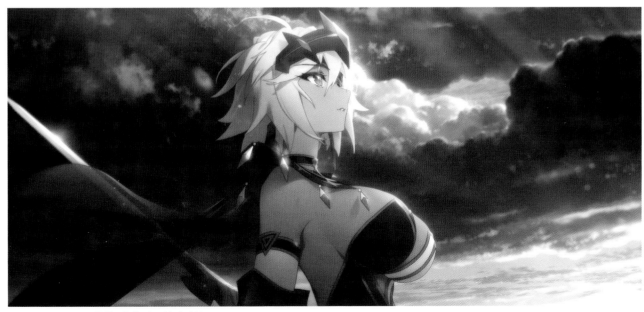

CHAPTER 9 : 노을을 바라보는 일리나브

서브스토리 〈월광극장〉

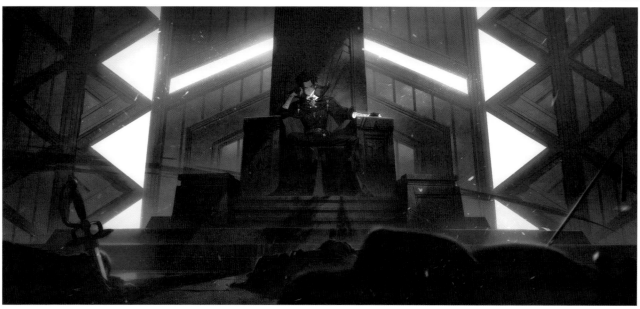

몰락의 대지 : 왕좌에 앉아 있는 잔영의 비올레토

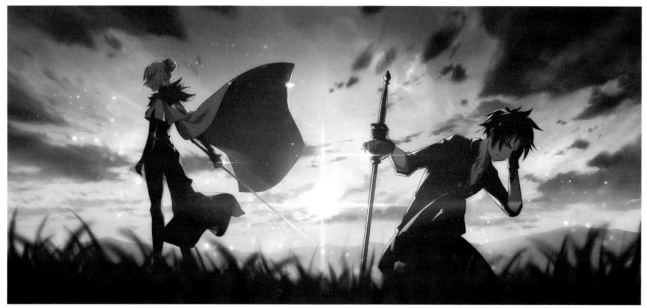

몰락의 대지 : 노을을 등진 채 지배자 릴리아스에게 베인 잔영의 비올레토

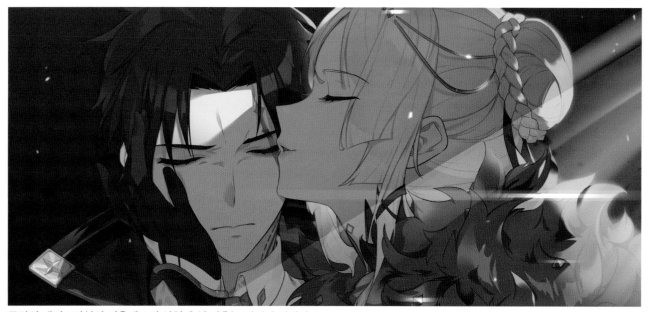

몰락의 대지 : 잔영의 비올레토의 상처에 입 맞추는 지배자 릴리아스

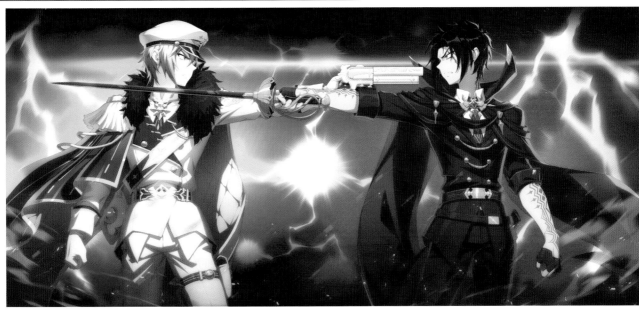

몰락의 대지 시즌2 : 서로에게 검과 총을 겨눈 잔영의 비올레토와 사령관 파벨

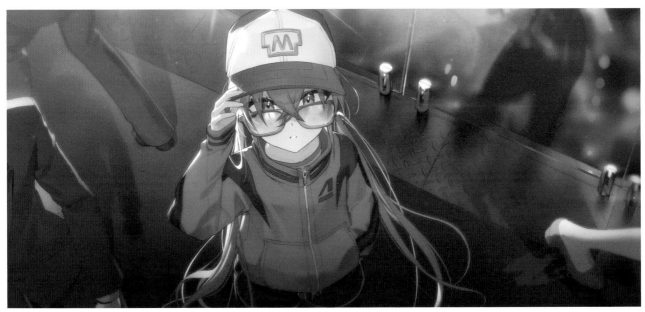

런웨이 파이터 : 전광판을 올려다보는 후줄근한 차림의 최강 모델 루루카

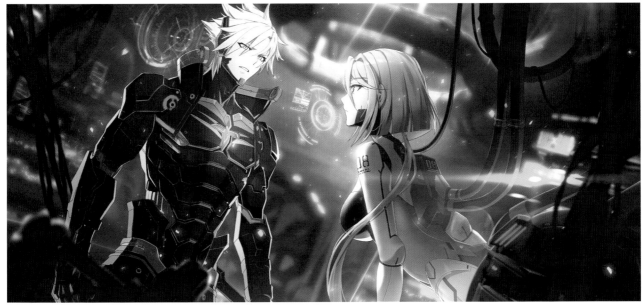

무결점 도시 : 라스트 라이더 크라우와 오퍼레이터 세크레트의 첫 만남

서브스토리 〈이상한 축제의 엘레나〉

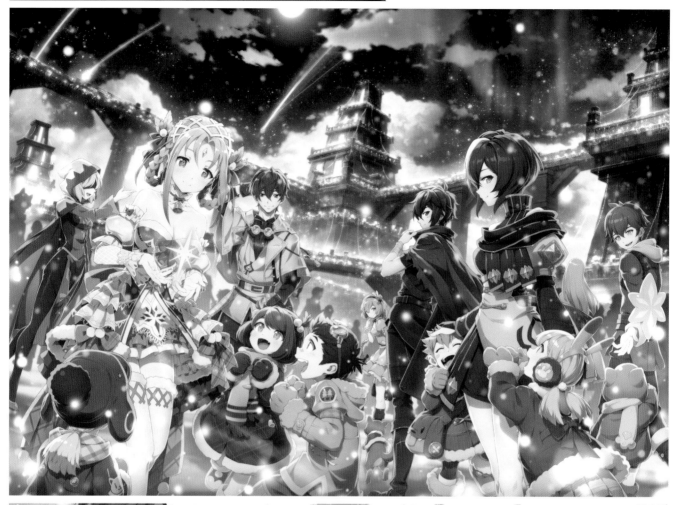

포스터

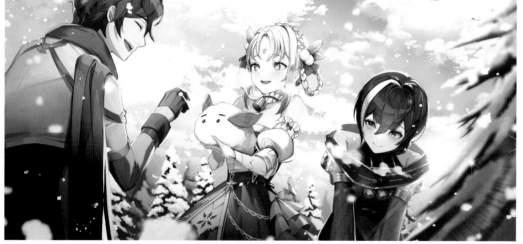

1주차 일러스트

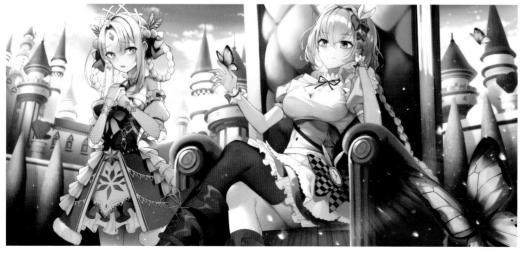

2주차 일러스트

서브스토리 〈달콤쌉쌀 디저트 페스타〉

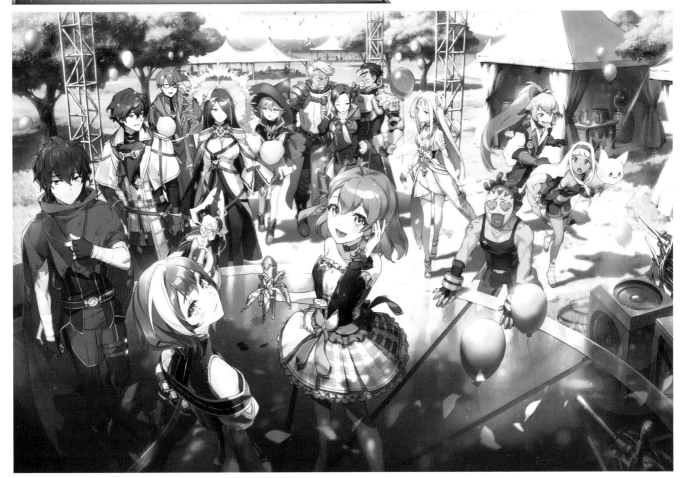

포스터

엔딩

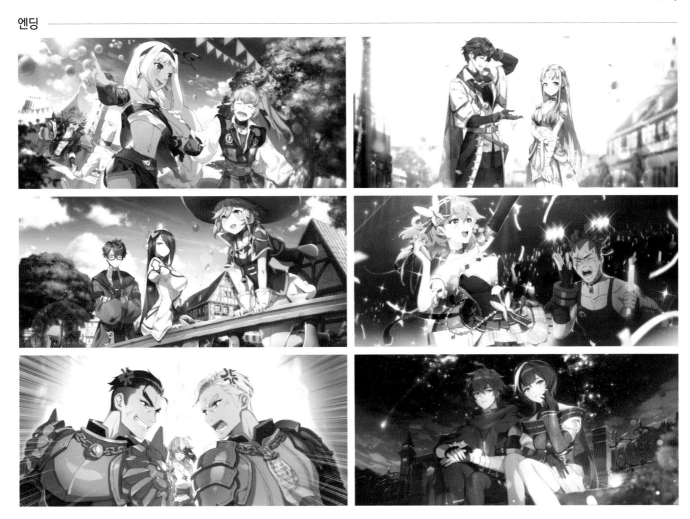

서브스토리 〈일곱 개의 초콜릿〉

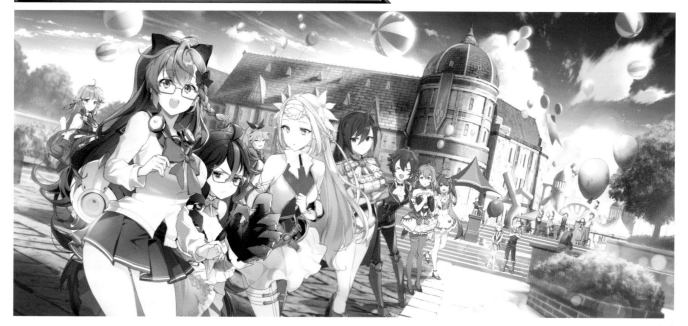

<div align="right">포스터</div>

엔딩

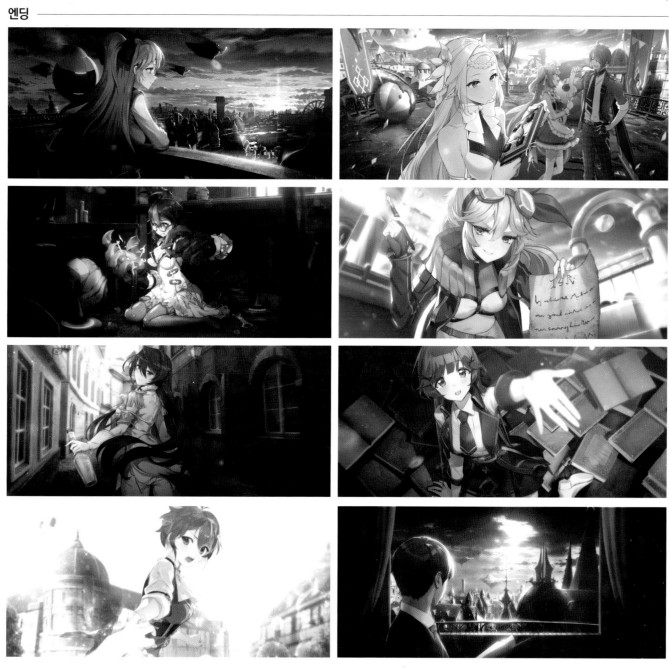

서브스토리 〈성검기사단과 여름의 군주〉

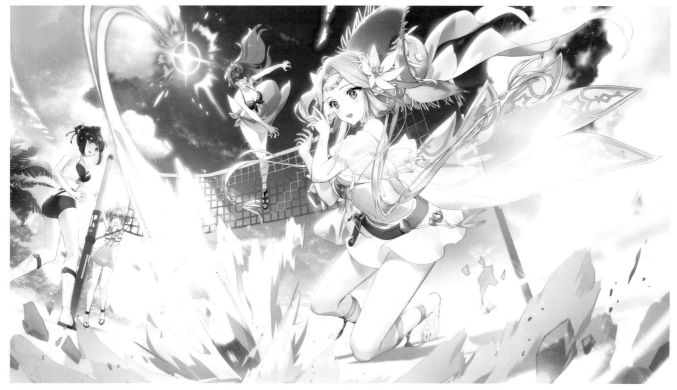

포스터

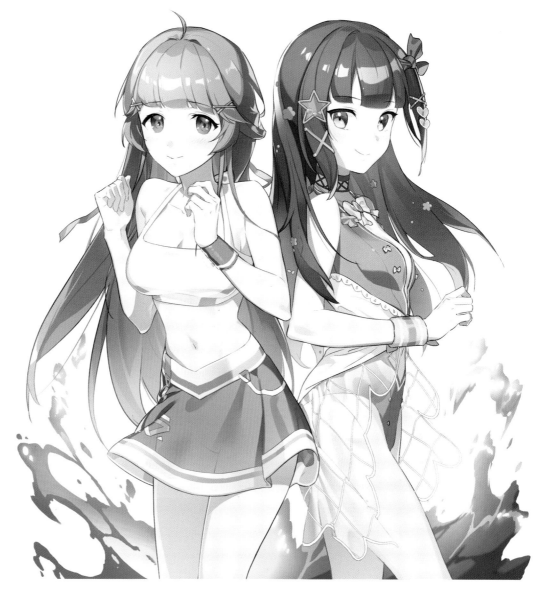

미니 게임

서브스토리 〈만월을 태우는 하나의 불꽃〉

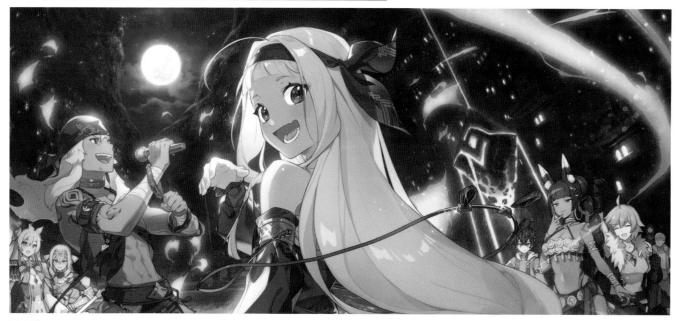

포스터

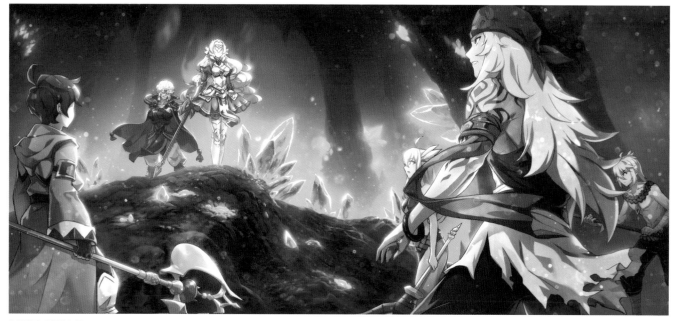

이벤트 일러스트

로비

서브스토리 〈기다렸어, 여름 방학!〉

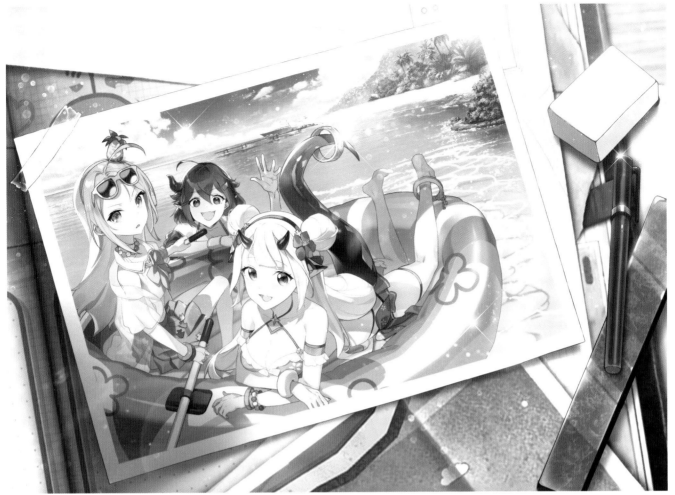

포스터

1주차 일러스트

2주차 일러스트

서브스토리 〈왕자의 게임〉

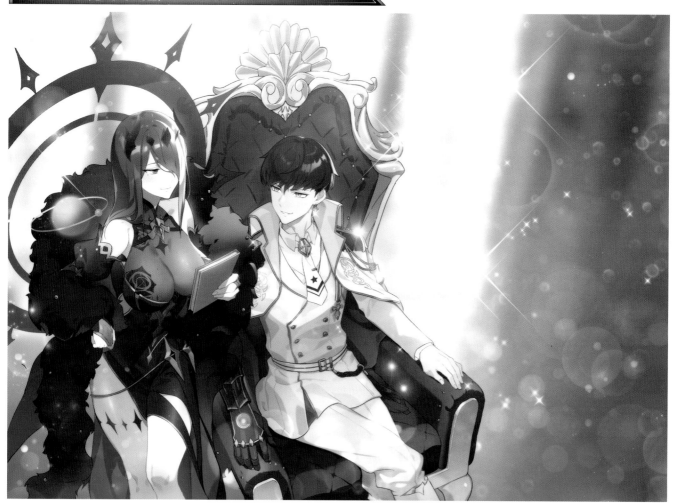

포스터

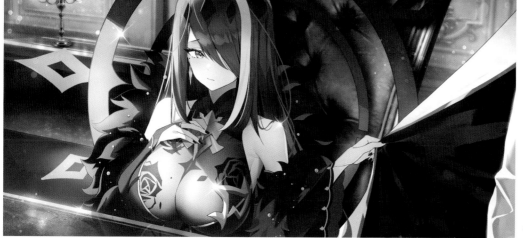

1주차 일러스트

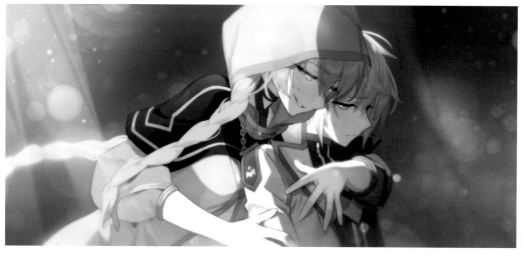

2주차 일러스트

서브스토리 〈푸른 성십자회와 이상한 섬〉

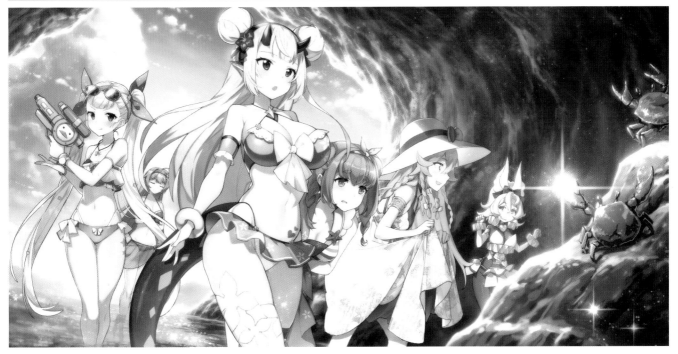

포스터

서브스토리 〈대혼돈의 레인가르 만월제〉

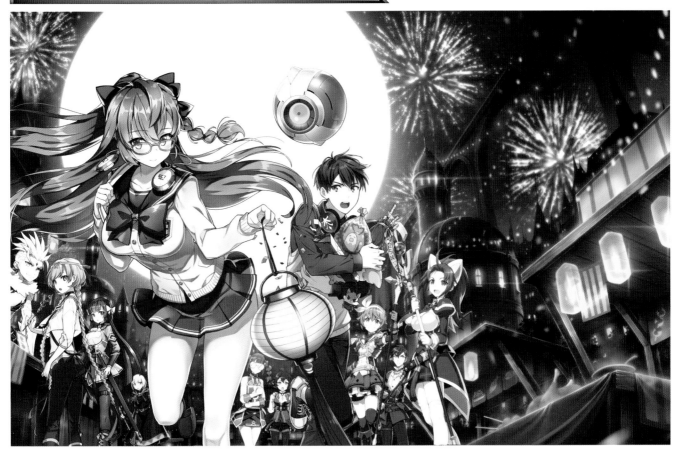

포스터

CHARACTERS

캐릭터

Epic Seven
Official Artworks
Vol.2

카와주

NAME

CHARACTER VISUAL

CHARACTERS ◆ 영웅 [HEROES & HEROINES]

Epic Seven Official Artworks Vol.2

DATA

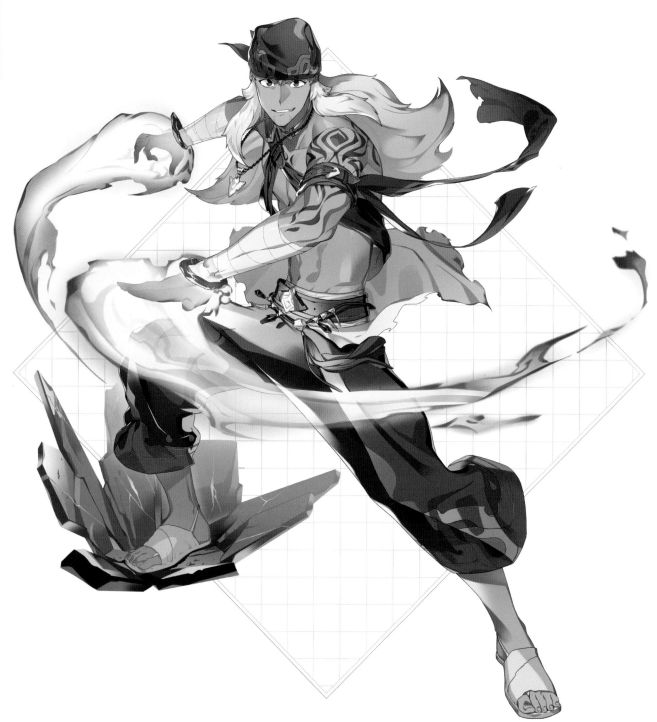

등급	★★★★
속성	화염 속성
직업	전사
별자리	천갈궁
CV	남도형

STORY

젊은 나이에 대족장의 시험을 통과한 불바람 부족의 전사.
결코 외부에 의지하지 않는다는 고집으로 멜즈렉을 이끌지만
부족 간의 갈등과 언노운의 침범, 말리쿠스의 실종 등 계속된
시련이 그에게 다가온다.

◆채색 러프 스케치

1 2 3 4 5

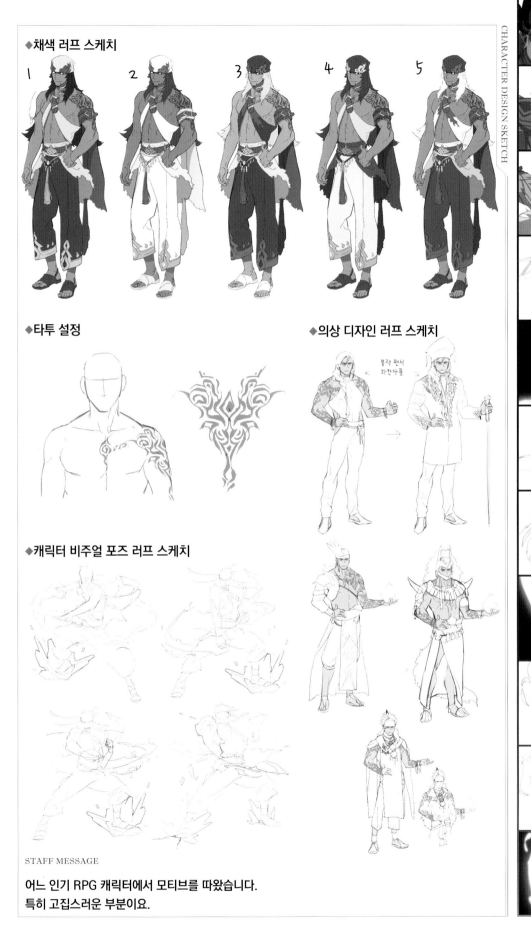

◆타투 설정

◆의상 디자인 러프 스케치

◆캐릭터 비주얼 포즈 러프 스케치

STAFF MESSAGE

어느 인기 RPG 캐릭터에서 모티브를 따왔습니다.
특히 고집스러운 부분이요.

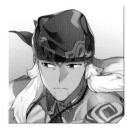
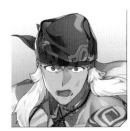
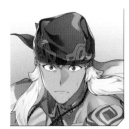
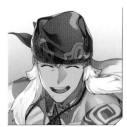

호기심 많고 명랑한
멜즈렉의 소녀 모험가

카와나

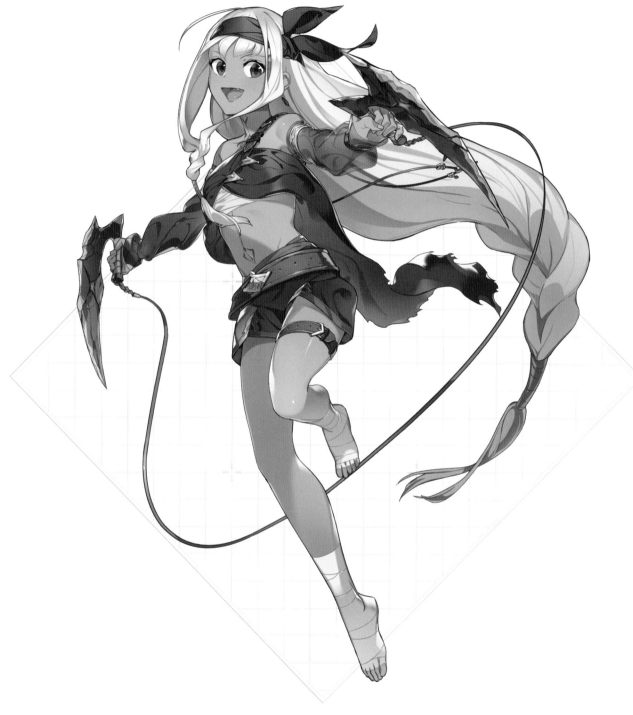

등급	★★★★
속성	화염 속성
직업	도적
별자리	쌍어궁
CV	최덕희

STORY

영리한 판단력을 가졌고 대족장이 오빠인 배경도 있지만,
정치적 욕심은 갖고 있지 않다. 주로 자신의 개인적인 삶,
주변 사람과 어울리기, 새로운 문화, 신기한 것의 수집,
가족의 행복과 평화에 관심이 많다.

◆의상 / 무기 설정

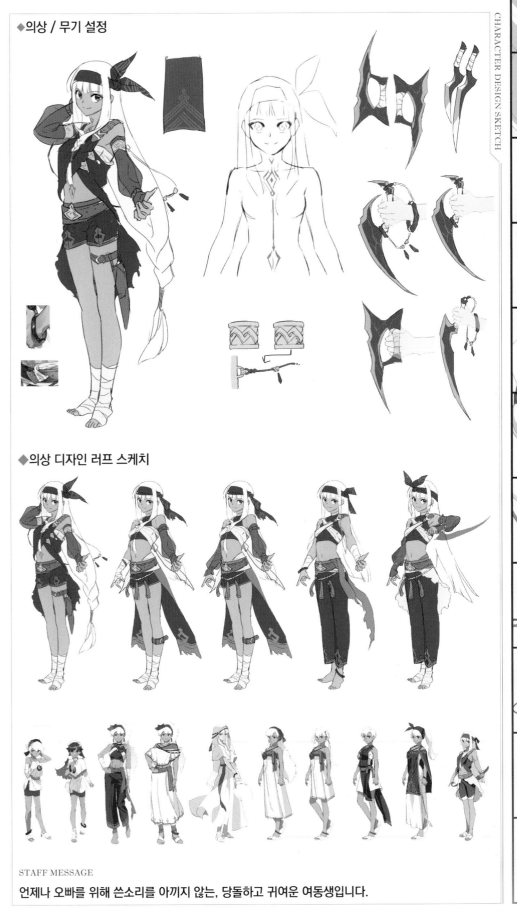

◆의상 디자인 러프 스케치

STAFF MESSAGE

언제나 오빠를 위해 쓴소리를 아끼지 않는, 당돌하고 귀여운 여동생입니다.

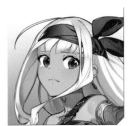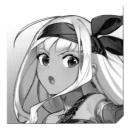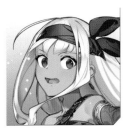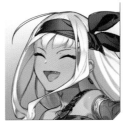

아킨의 철권 통치를 이끄는
단호한 성격의 시티로드

퓨리우스

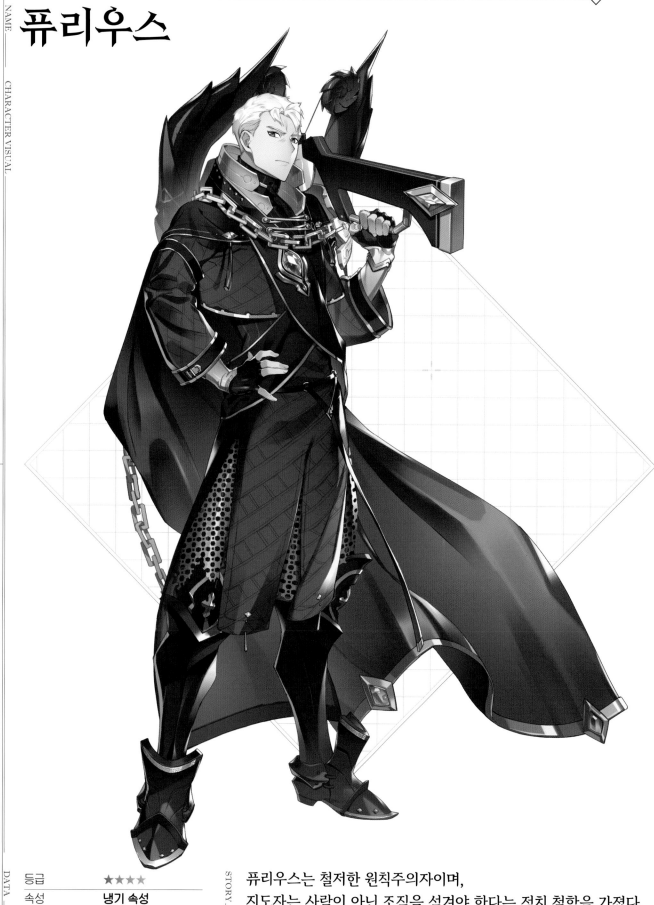

등급	★★★★
속성	냉기 속성
직업	사수
별자리	사자궁
CV	오인성

퓨리우스는 철저한 원칙주의자이며,
지도자는 사람이 아닌 조직을 섬겨야 한다는 정치 철학을 가졌다.
또한 시티로드는 아킨이라는 도시가 큰 기계처럼 잘 돌아가기 위한
중요한 부속품이라고 생각한다.

◆의상 설정

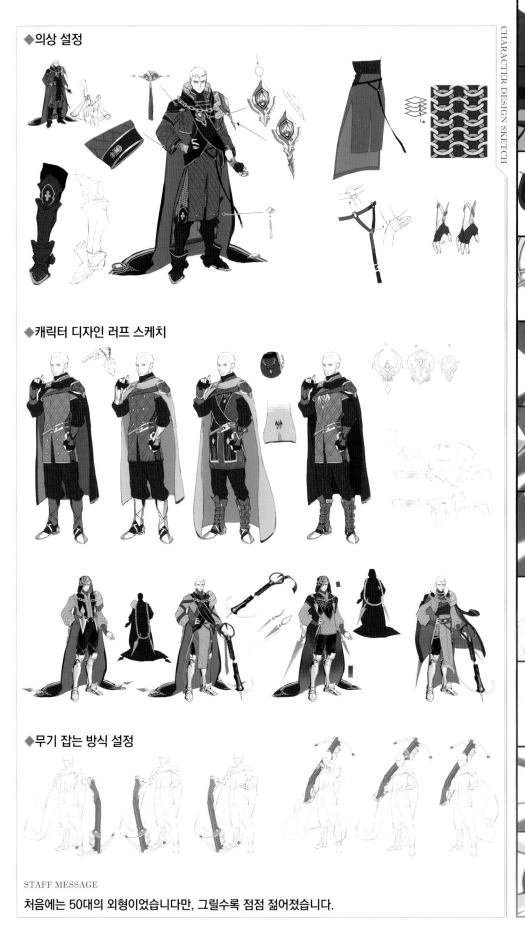

◆캐릭터 디자인 러프 스케치

◆무기 잡는 방식 설정

STAFF MESSAGE

처음에는 50대의 외형이었습니다만, 그릴수록 점점 젊어졌습니다.

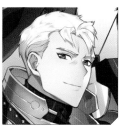

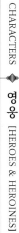

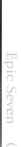

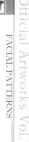

세리스

NAME

CHARACTER VISUAL

CHARACTERS ◆ 영웅 [HEROES & HEROINES]

Epic Seven Official Artworks Vol.2

DATA

032

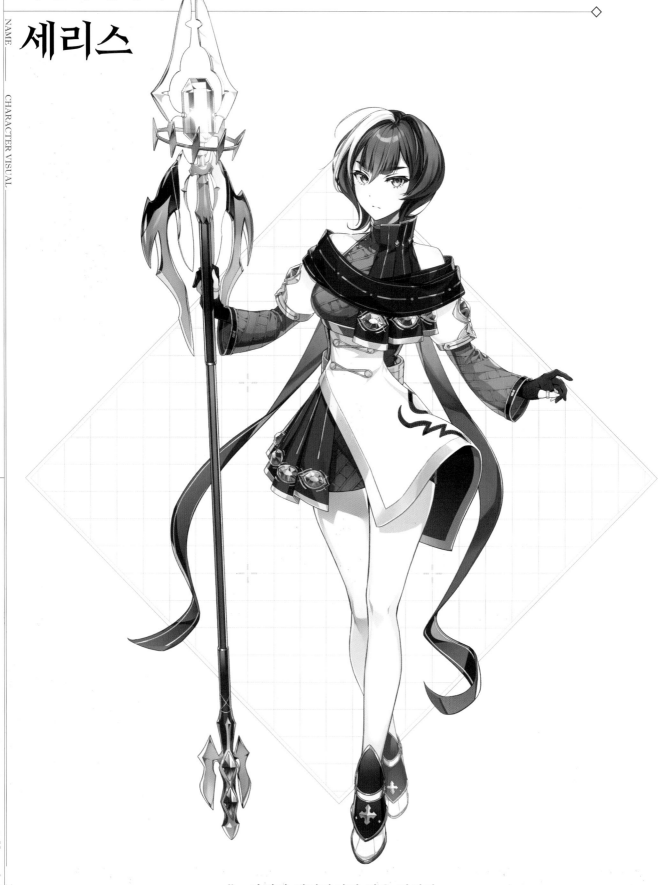

등급	★★★★★
속성	냉기 속성
직업	사수
별자리	보병궁
CV	서지연

STORY

아킨의 행정관이며 젊은 정치가.
시티로드 퓨리우스의 딸이기도 하다. 보수적이고 무관용적인
정책으로 통치하는 아버지에 맞서 합리적인 대안으로 문제들을
해결하며, 늘 아킨과 퍼랜드의 관계 개선을 위해 노력한다.

◆의상 / 무기 설정

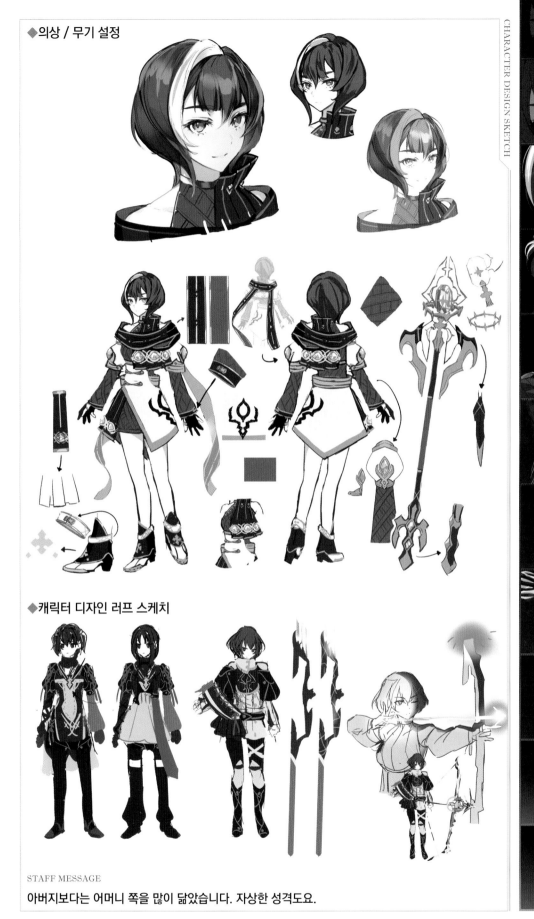

◆캐릭터 디자인 러프 스케치

STAFF MESSAGE

아버지보다는 어머니 쪽을 많이 닮았습니다. 자상한 성격도요.

 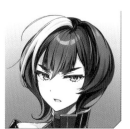 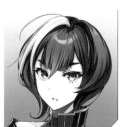 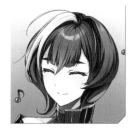

NAME

파벨

CHARACTER VISUAL

영웅 [HEROES & HEROINES]

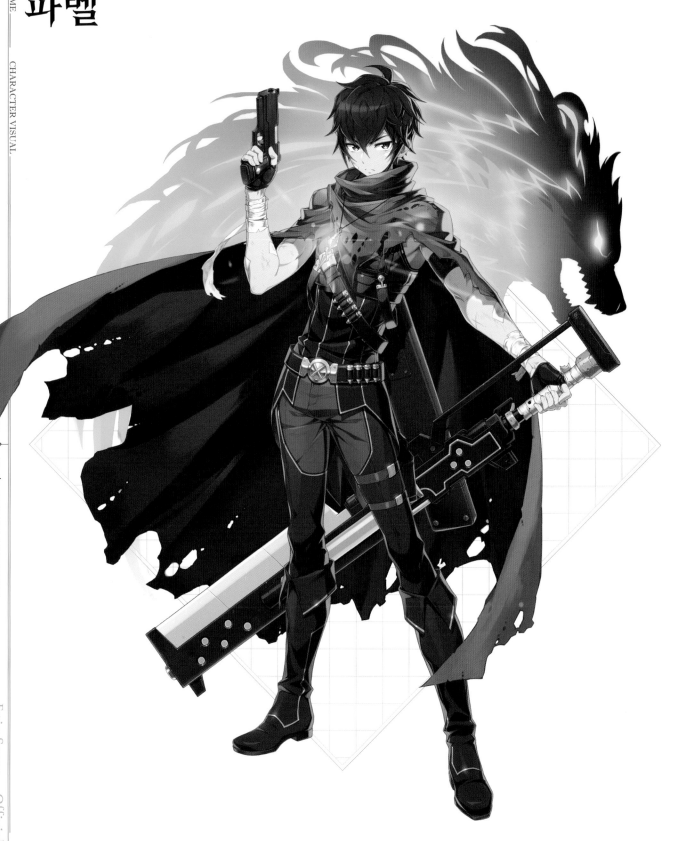

DATA

등급	★★★★★
속성	자연 속성
직업	사수
별자리	처녀궁
CV	민승우

STORY

시도니아 대륙의 가장 큰 도시, 퍼랜드 유격대에 소속된 청년 장교.
유적의 길잡이였던 부모에게 재능을 물려받아 길을 찾고 흔적을
추적하는 일에 탁월한 솜씨를 보인다. 유랑민이었던 가족들에게 안전한
삶을 살게 해준 퍼랜드에 깊은 충성심을 갖고 특수 임무를 수행한다.

◆의상 / 무기 설정

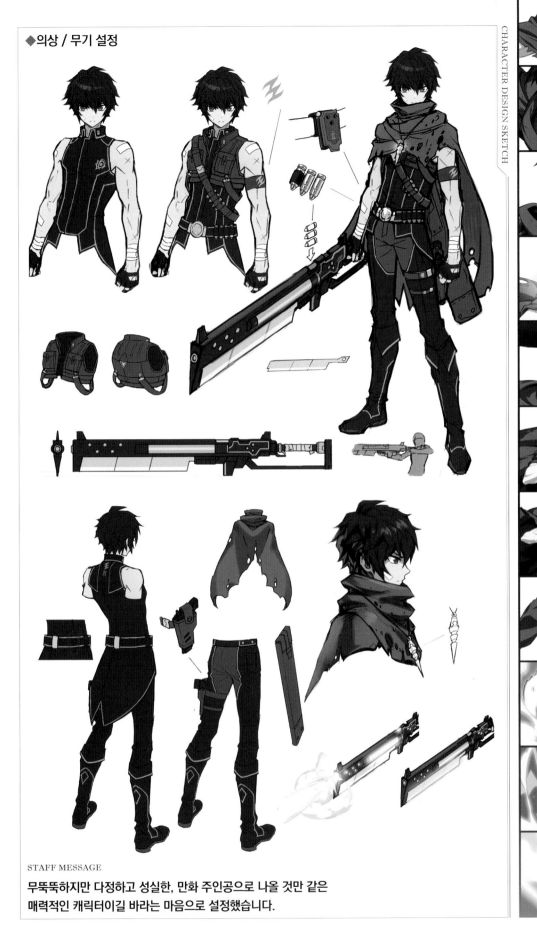

STAFF MESSAGE

무뚝뚝하지만 다정하고 성실한, 만화 주인공으로 나올 것만 같은
매력적인 캐릭터이길 바라는 마음으로 설정했습니다.

마법학자와 마도사의 도시
위치헤이븐의 시티로드

비비안

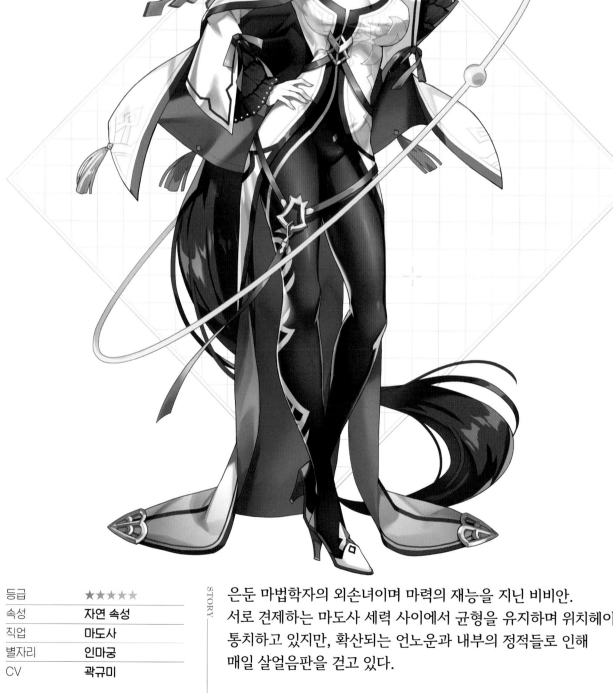

등급	★★★★★
속성	자연 속성
직업	마도사
별자리	인마궁
CV	곽규미

STORY

은둔 마법학자의 외손녀이며 마력의 재능을 지닌 비비안.
서로 견제하는 마도사 세력 사이에서 균형을 유지하며 위치헤이븐을
통치하고 있지만, 확산되는 언노운과 내부의 정적들로 인해
매일 살얼음판을 걷고 있다.

◆ 의상 설정

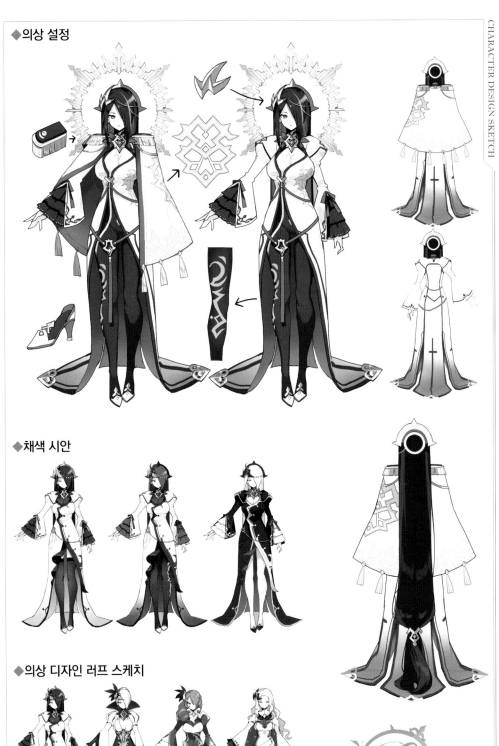

◆ 채색 시안

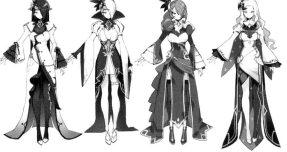

◆ 의상 디자인 러프 스케치

STAFF MESSAGE

겉으로는 냉정한 시티로드이지만, 속으로는 사랑하는 사람의 돌아올 곳이 되어 기다리는 비련이 잘 표현되기를 바랐습니다.

복수가 끝나고 남은 것은
잃어버린 삶

NAME

카웨릭

CHARACTER VISUAL

CHARACTERS ◆ 영웅 [HEROES & HEROINES]

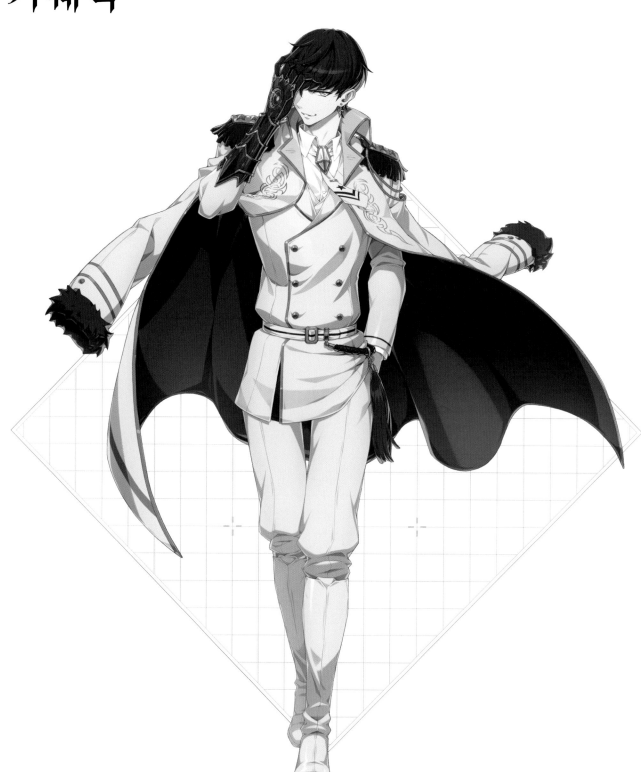

DATA

등급	★★★★★
속성	화염 속성
직업	마도사
별자리	처녀궁
CV	황창영

STORY

위치헤이븐의 마법학자들에게 발견된 버려진 아이.
강화마법사 부대에 입대하여 성녀 디에네가 활약한 마신전쟁에서
큰 공을 세웠지만, 실험 후유증인 마비 현상으로 죽어가는 몸과
함께 냉혈한 마음을 가진 청부업자가 된다.

◆의상 설정

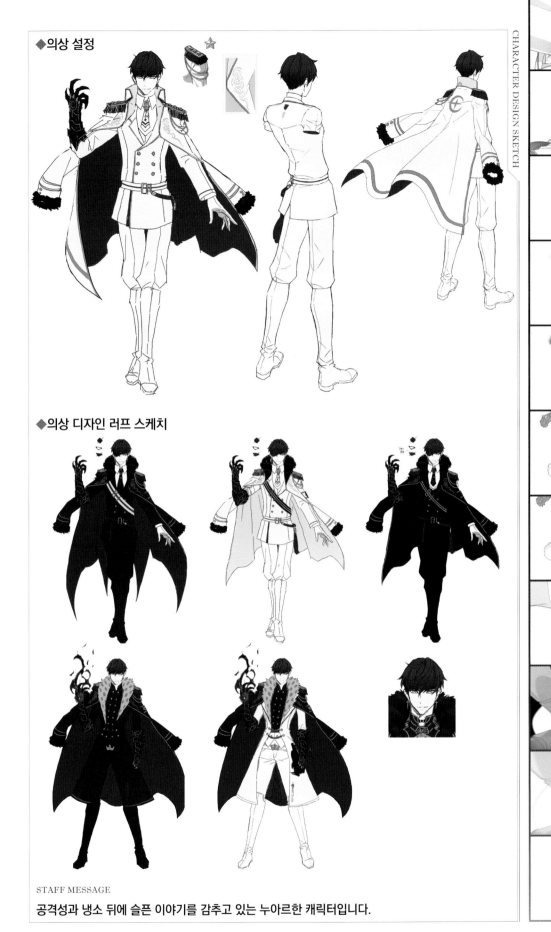

◆의상 디자인 러프 스케치

STAFF MESSAGE

공격성과 냉소 뒤에 슬픈 이야기를 감추고 있는 누아르한 캐릭터입니다.

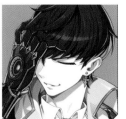

야심만만한
퍼랜드의 시티로드

릴리아스

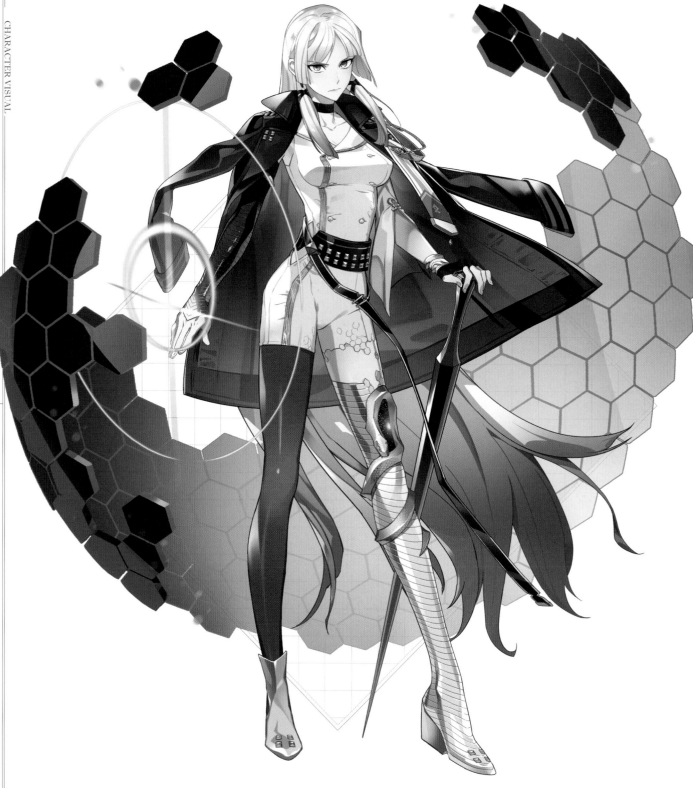

등급	★★★★★
속성	화염 속성
직업	기사
별자리	백양궁
CV	정유미

릴리아스는 한때 시도니아 전체를 통치했던 퍼루티아 왕족의 혈통이며 시티로드가 되기 위해 훈련받았다. 최고의 지도자가 되겠다는 강한 열정으로 퍼랜드를 이끌면서 다른 도시와의 화합을 표방하지만, 그 뒤에는 다른 야심이 숨겨져 있다.

◆ 의상 설정

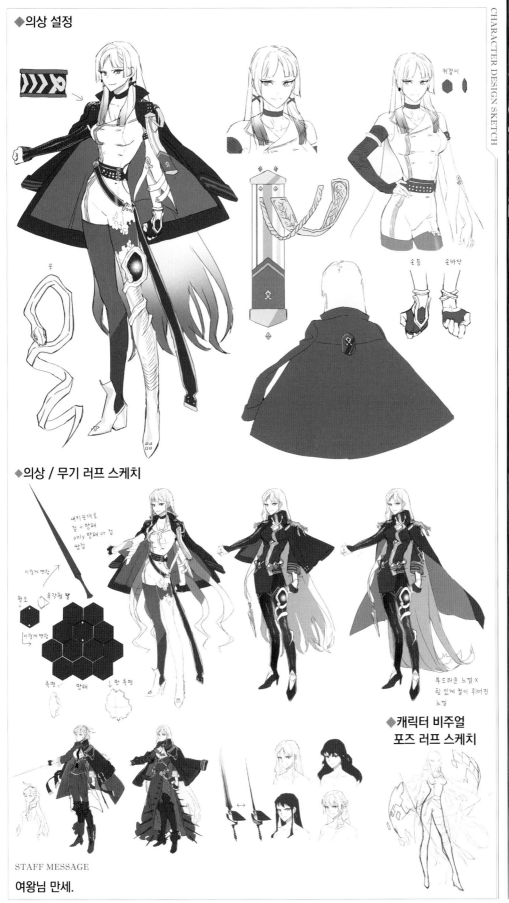

귀걸이

손등　손바닥

은

◆ 의상 / 무기 러프 스케치

내키는대로
검 + 방패
only 방패 or 검
쌍검

이렇게 뻗고

평소
육각형 뿔

이렇게 뻗고

측면　방패　반 측면

부드러운 느낌 X
힘 있게 컬이 튀어진
느낌

◆ 캐릭터 비주얼
　포즈 러프 스케치

STAFF MESSAGE

여왕님 만세.

개혁을 꿈꾸는
아킨 중갑군 군의관

레이

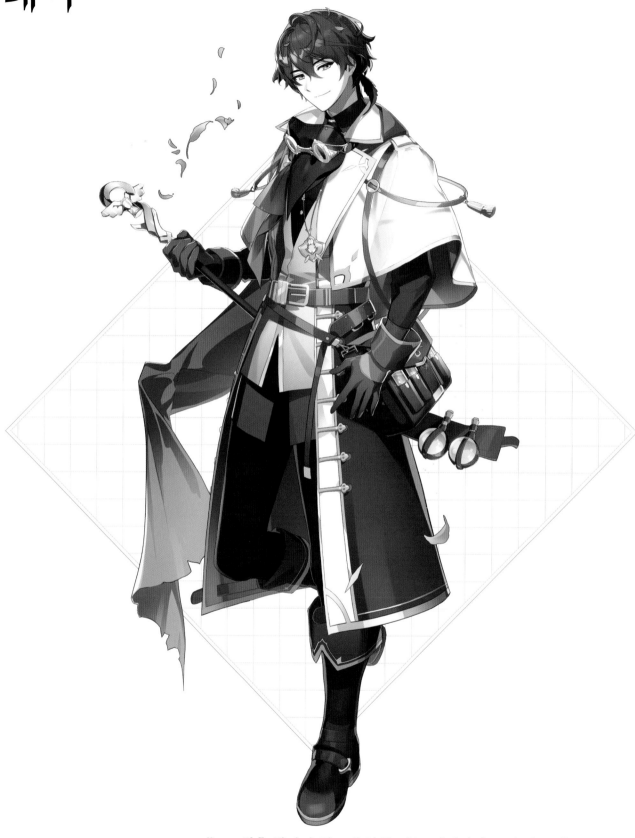

등급	★★★★★
속성	자연 속성
직업	정령사
별자리	금우궁
CV	심규혁

STORY

고위층 환자만 치료해 부를 쌓는 아버지와 크게 다툰 후
군의관으로 입대한 귀족 청년.
가난한 자도 충분한 치료를 받을 수 있는 세상을 꿈꾼다.

◆의상 설정

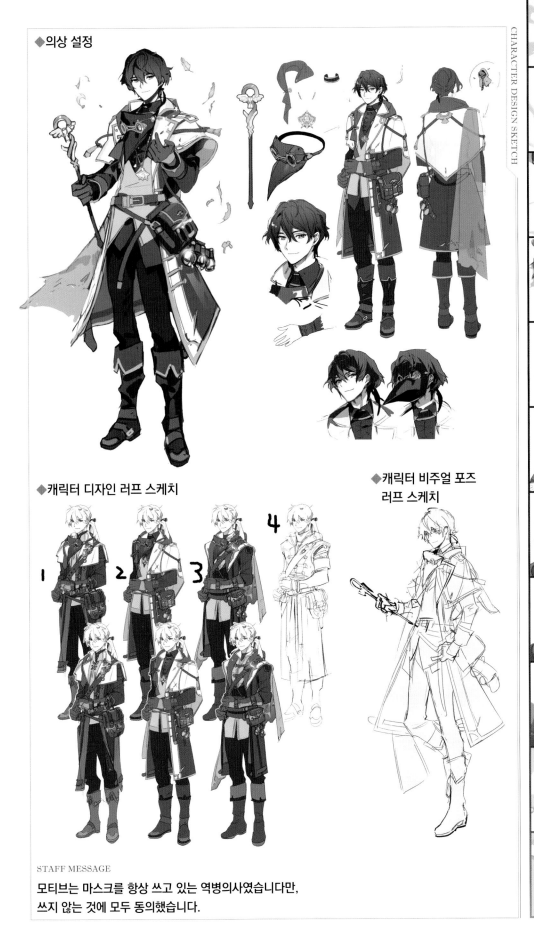

◆캐릭터 디자인 러프 스케치

◆캐릭터 비주얼 포즈
러프 스케치

1 2 3 4

STAFF MESSAGE

모티브는 마스크를 항상 쓰고 있는 역병의사였습니다만,
쓰지 않는 것에 모두 동의했습니다.

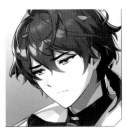
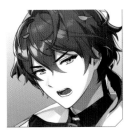
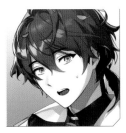
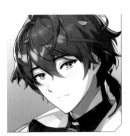

엘레나

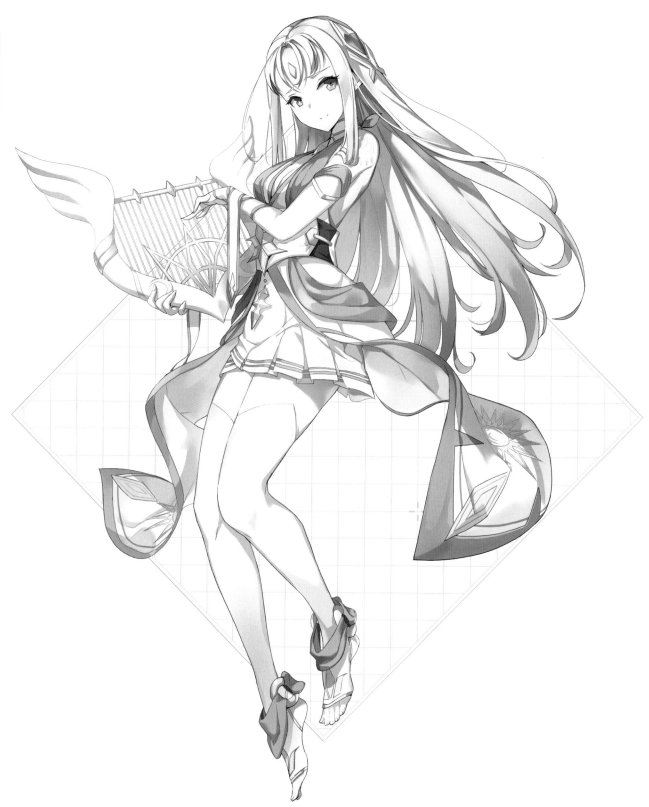

등급	★★★★★
속성	냉기 속성
직업	정령사
별자리	쌍아궁
CV	박신희

DATA

STORY

어릴 때부터 부모님에게 별에 대한 신앙과 교리를 교육받았다.
아직 젊은 나이에도 불구하고, 정령에 대해 강한 교감의 재능과
신앙심에 기반한 강한 의지로 콘스텔라의 신도들을 이끌고 있다.

◆의상 설정

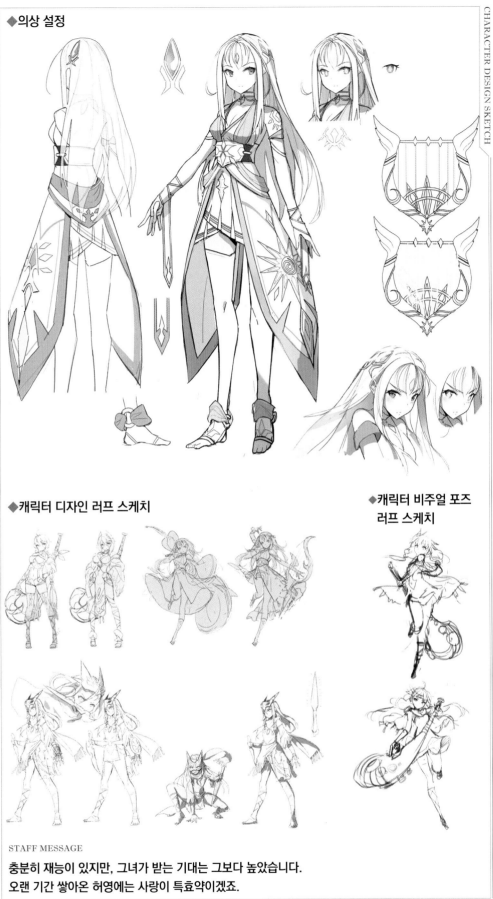

◆캐릭터 디자인 러프 스케치

◆캐릭터 비주얼 포즈
러프 스케치

STAFF MESSAGE

충분히 재능이 있지만, 그녀가 받는 기대는 그보다 높았습니다.
오랜 기간 쌓아온 허영에는 사랑이 특효약이겠죠.

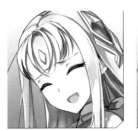

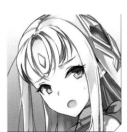
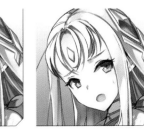
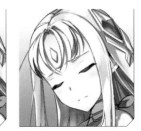

복수를 위해 우주를 건너온
레코스의 무녀

루루카

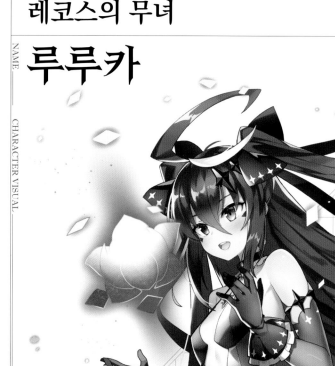

등급	★★★★★
속성	냉기 속성
직업	마도사
별자리	보병궁
CV	이용신

STORY

레코스 행성에서 신을 죽이고 세계를 파멸로 몰아넣은 칠흑의 검사 스트라제스를 뒤쫓아 먼 우주를 넘어 오르비스까지 찾아온 외계 소녀. 친구와 동료의 목숨을 빼앗은 스트라제스에게 복수하고 폐허가 된 고향을 다시 되살리려고 하는 강한 의지를 갖고 있다.

◆의상 설정

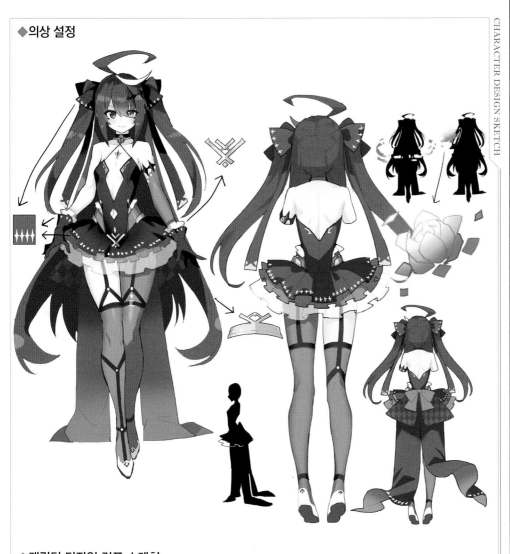

◆캐릭터 디자인 러프 스케치

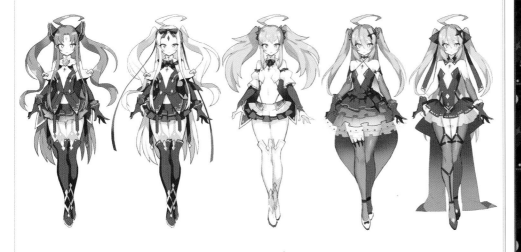

STAFF MESSAGE

에피소드 2의 메인 히로인으로, 밝고 명랑한 성격이며 시련에 굴하지 않는
강한 에너지를 가진 캐릭터입니다.

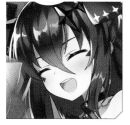
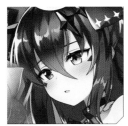
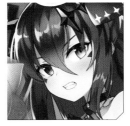
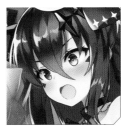

본질을 꿰뚫어 보는
비운의 무녀

로앤나

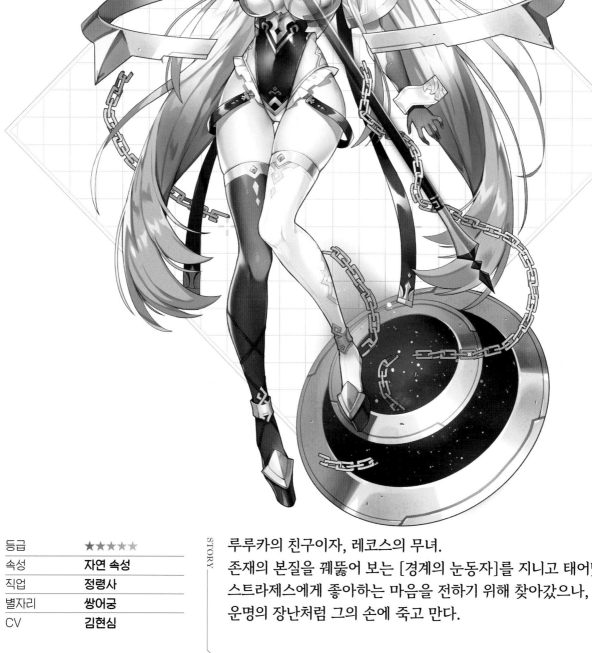

등급	★★★★☆
속성	자연 속성
직업	정령사
별자리	쌍어궁
CV	김현심

DATA

STORY

루루카의 친구이자, 레코스의 무녀.
존재의 본질을 꿰뚫어 보는 [경계의 눈동자]를 지니고 태어났다.
스트라제스에게 좋아하는 마음을 전하기 위해 찾아갔으나,
운명의 장난처럼 그의 손에 죽고 만다.

◆ 의상 설정

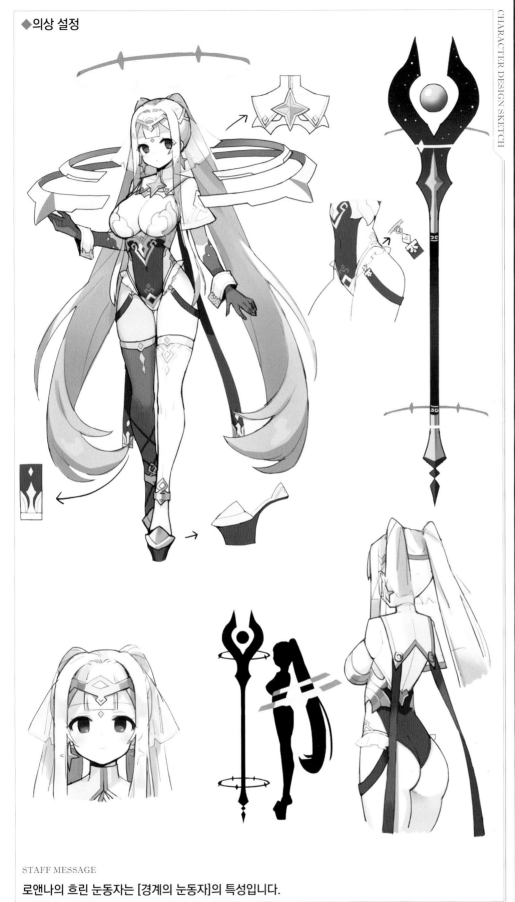

STAFF MESSAGE

로앤나의 흐린 눈동자는 [경계의 눈동자]의 특성입니다.

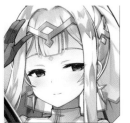
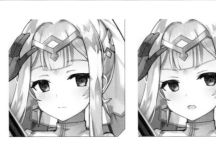

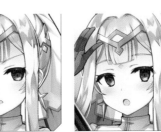
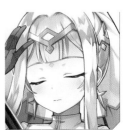

재봉사가 되고 싶었던
레코스 행성의 용병

릴리벳

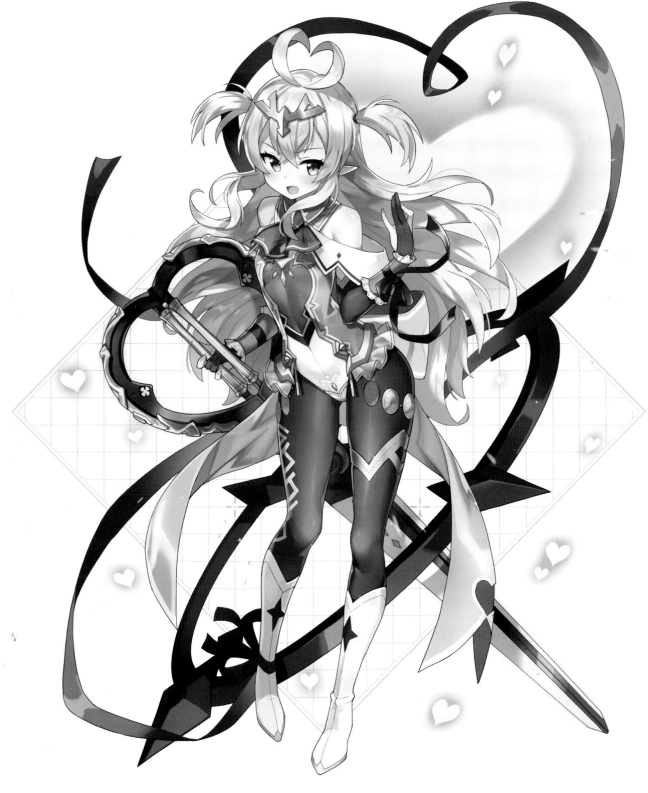

등급	★★★★★
속성	자연 속성
직업	전사
별자리	천칭궁
CV	여민정

STORY

레코스 행성의 재봉사 가문에서 태어났지만 내전에 휘말려
가족을 잃고 용병들의 손에 자라 떠돌이 검사가 된다.
그리고 칠흑의 검사 스트라제스를 만나면서
다시 인생의 전환점을 맞이한다.

◆의상 설정

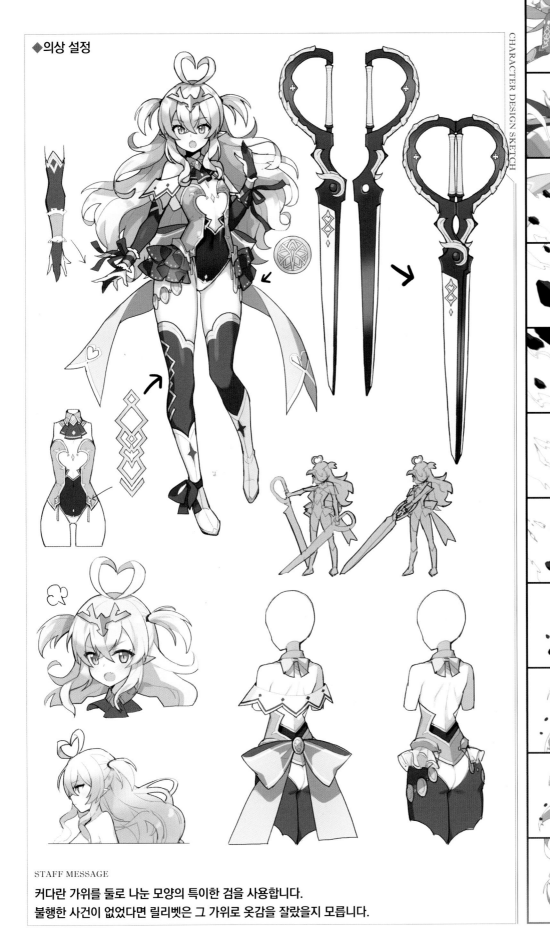

STAFF MESSAGE

커다란 가위를 둘로 나눈 모양의 특이한 검을 사용합니다.
불행한 사건이 없었다면 릴리벳은 그 가위로 옷감을 잘랐을지 모릅니다.

레코스 세계를 파멸시킨
칠흑의 군주

스트라제스

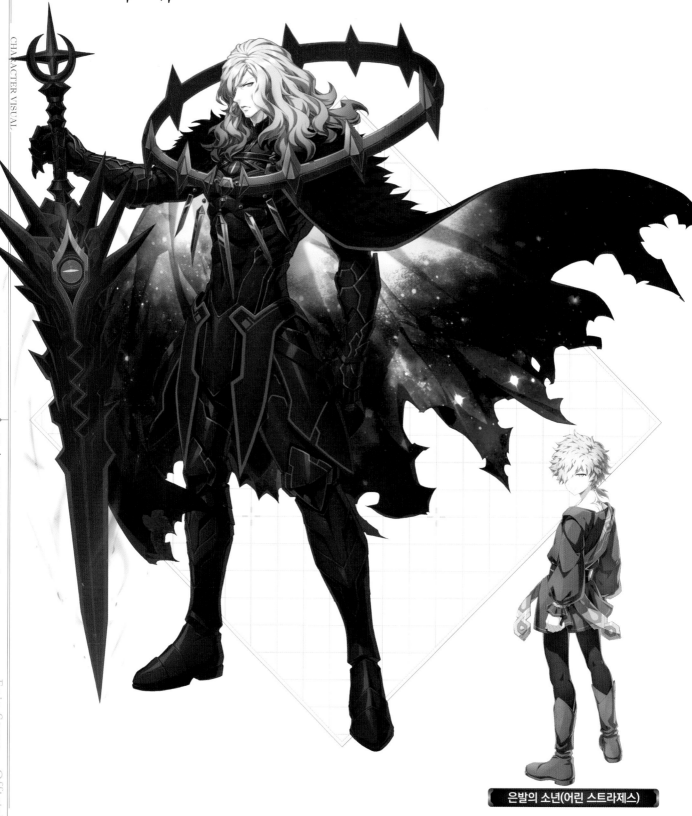

은발의 소년(어린 스트라제스)

등급	★★★★★
속성	암속성
직업	전사
별자리	금우궁
CV	곽윤상

STORY

다크 네뷸라의 사악한 신 파스투스의 유혹에 빠져
자신이 섬기는 신을 죽이고 레코스 세계의 멸망을 불러온, 타락한 성기사
외우주의 강력한 마물 군단을 거느리고 오르비스 세계를 침공해온다.

◆캐릭터 디자인 러프 스케치

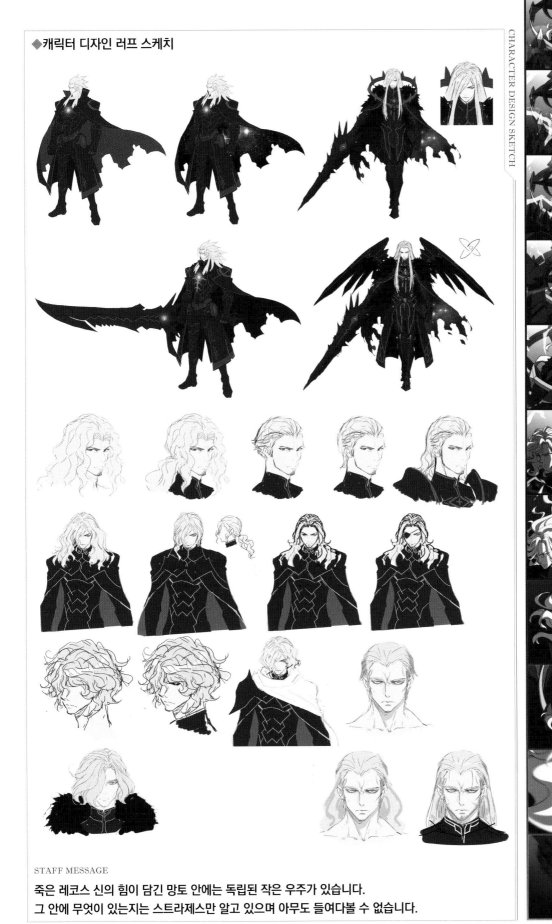

STAFF MESSAGE

죽은 레코스 신의 힘이 담긴 망토 안에는 독립된 작은 우주가 있습니다.
그 안에 무엇이 있는지는 스트라제스만 알고 있으며 아무도 들여다볼 수 없습니다.

인간이 된 신성
오르비스의 살아 있는 전설

모험가 라스

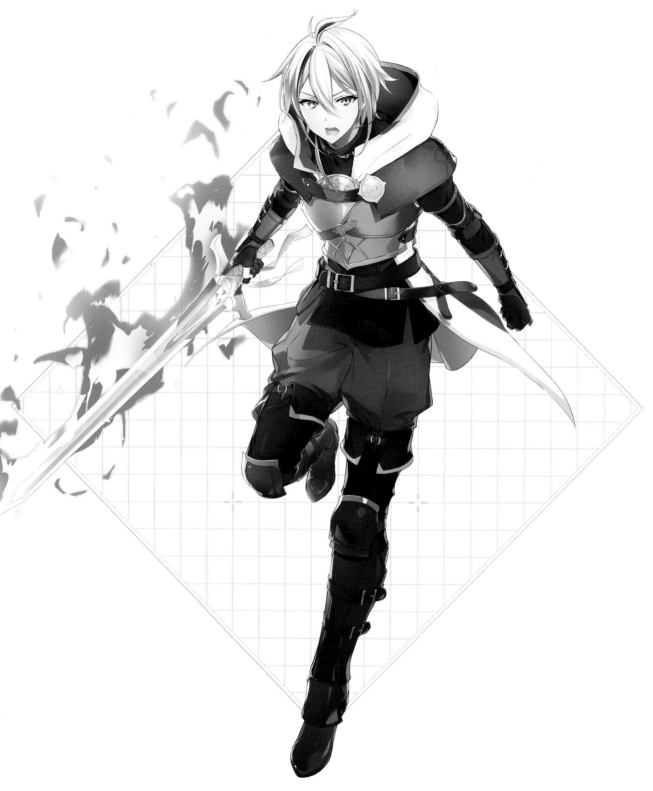

DATA	
등급	★★★
속성	화염 속성
직업	기사
별자리	천칭궁
CV	이경태

STORY

외우주의 위협에서 세계를 구하기 위해,
성약의 계승자로서 가진 신성을 포기하고 인간의 길을 택했다.
힘의 본질을 이해하여 디체와 일리오스의 힘을 모두 갖게 되었으며
언제나 새로운 모험에 도전하는 영웅!

◆ 의상 설정

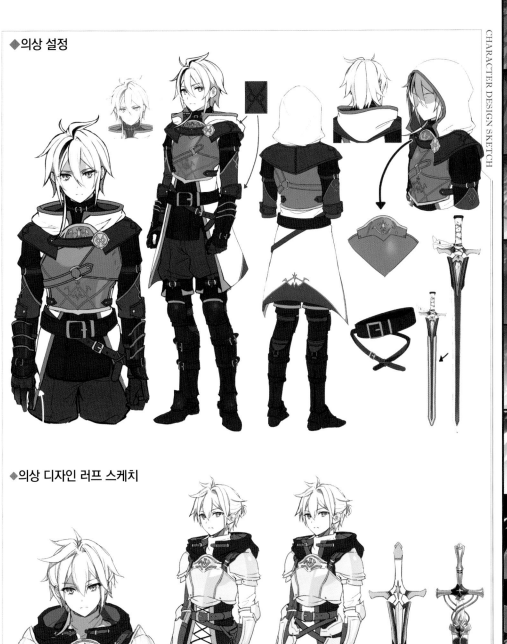

◆ 의상 디자인 러프 스케치

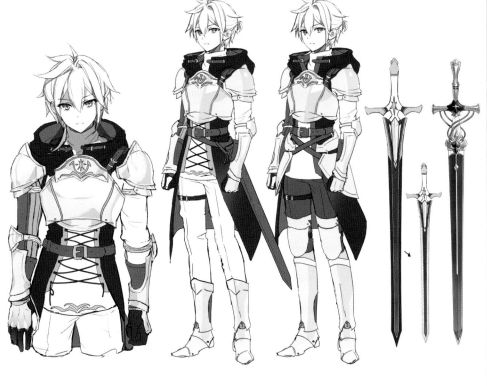

STAFF MESSAGE

라스가 마침내 디체와 일리오스의 힘을 모두 얻었습니다.

모두에게 인정받고자 하는
레펜도스 왕실의 서자

에르발렌

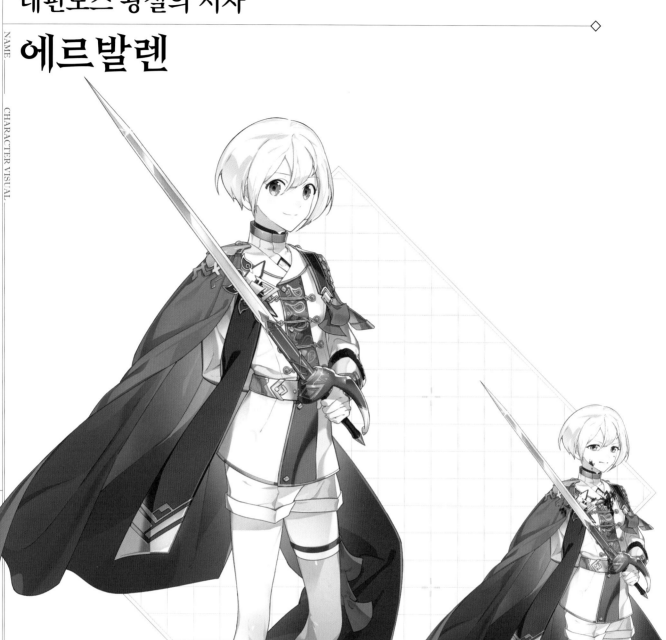

부상을 입은 에르발렌

등급	★★★★★
속성	자연 속성
직업	도적
별자리	천갈궁
CV	양정화

STORY

전왕 타르만이 늘그막에 들인 애첩, 카멜리아의 아들.
슈니엘과는 그다지 사이가 좋지 않았으나,
그가 에르발렌의 학대 사실을 알리고 돌봐준 후부터
가까운 사이가 되었다고 한다.

◆의상 설정

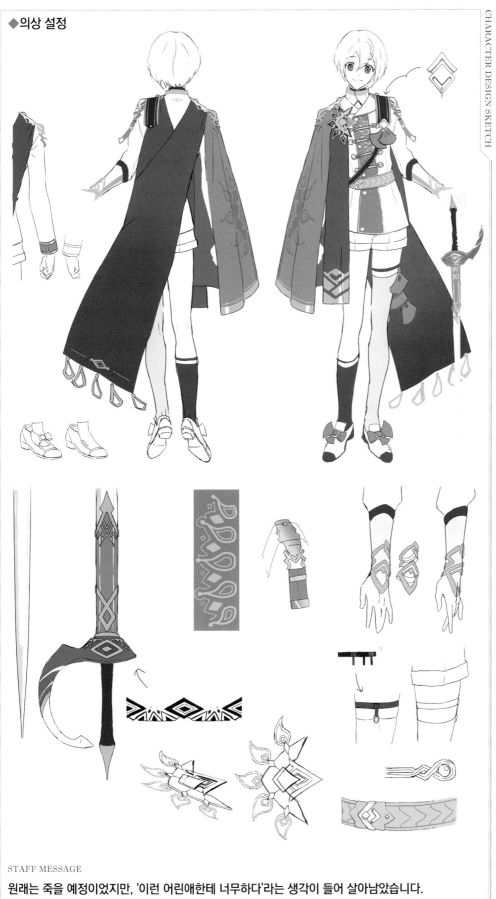

STAFF MESSAGE

원래는 죽을 예정이었지만, '이런 어린애한테 너무하다'라는 생각이 들어 살아남았습니다.

누구에게나 다정한
레펀도스의 기사단장

자애의 로만

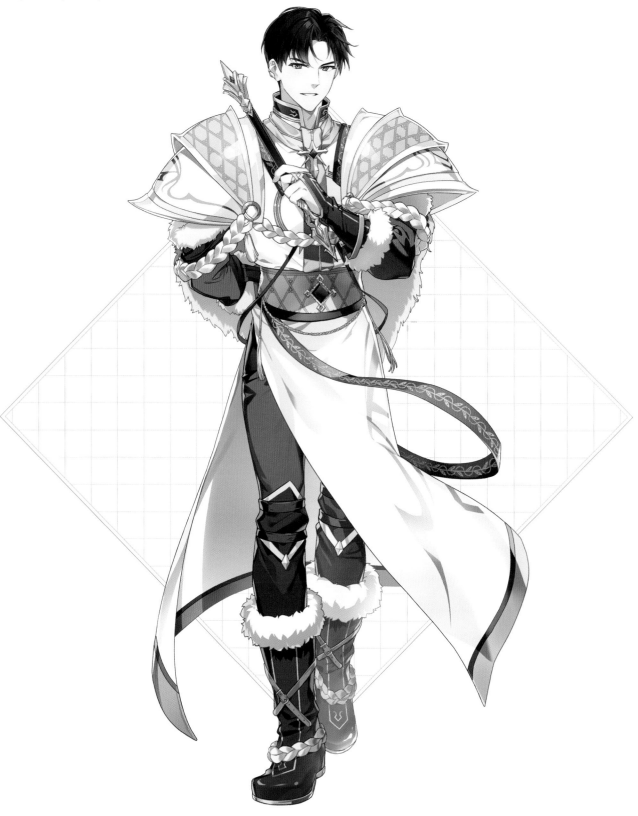

DATA

등급	★★★★
속성	광속성
직업	마도사
별자리	금우궁
CV	정재헌

STORY

모두에게 다정하고 온화하나 자신의 절친한 친우,
에르발렌을 위해서라면 잔혹한 일에도 주저하지 않는다.
슈니엘을 사고만 치고 사라진 말썽꾼으로,
에르발렌을 누구보다 믿음직한 주군으로 생각하고 있다.

◆의상 설정

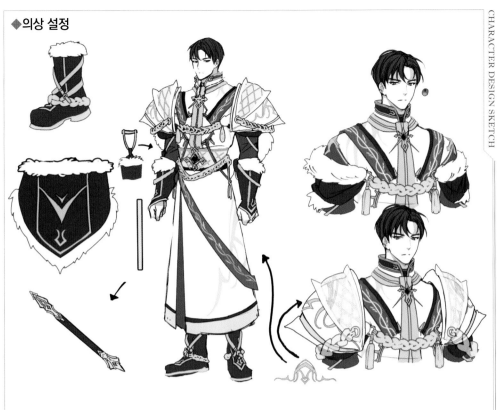

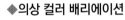

◆캐릭터 비주얼 포즈 러프 스케치

◆의상 컬러 배리에이션

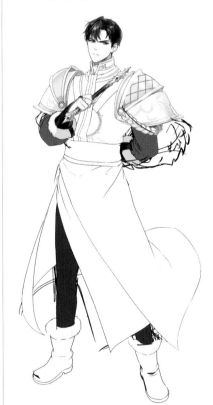
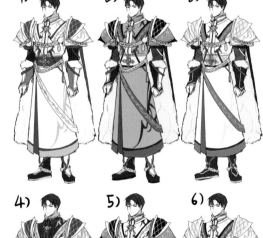

1) 2) 3)

4) 5) 6)

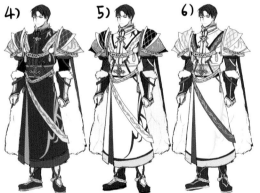

STAFF MESSAGE

로만은 냉철해 보이지만 다정한 캐릭터,
자애의 로만은 다정해 보이지만 냉철한 캐릭터입니다.

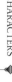

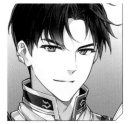
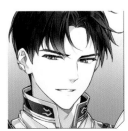
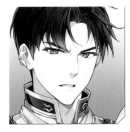
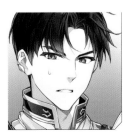
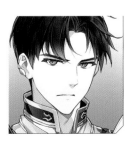

더 높은 자리를 꿈꾸는
레펀도스의 근위대장
야심가 타이윈

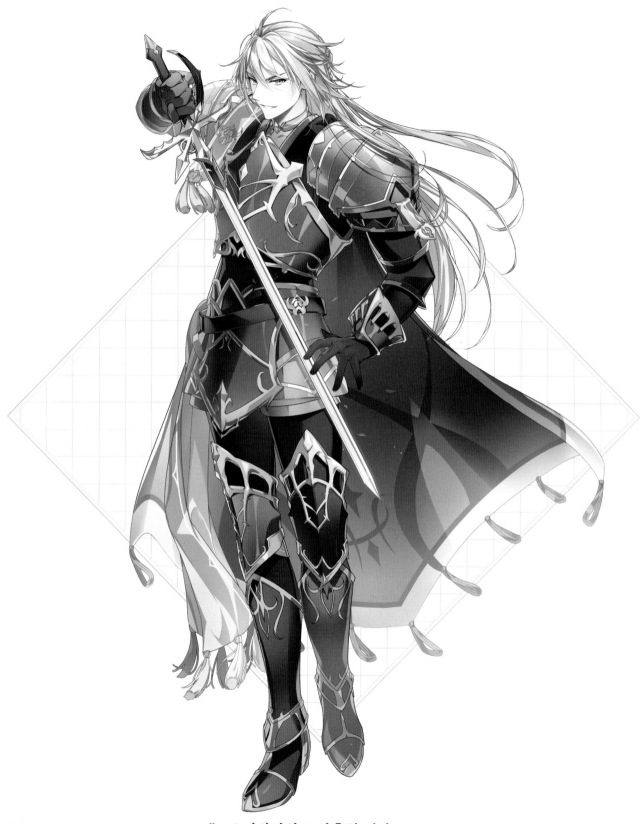

등급	★★★★★
속성	광속성
직업	기사
별자리	인마궁
CV	김영선

STORY

오만방자하고 잔혹한 기사.
모든 이들을 체스말이나 밟고 올라설 디딤돌 정도로 생각한다.
평판 관리에 능하며, 잔혹한 본성에도 불구하고
믿음직하고 충성심 있는 기사라는 평이 돌고 있다.

◆의상 설정

◆의상 컬러 배리에이션

머리장식
망토걸이

1 2

머리장식

3 4

망토 뒤

◆캐릭터 비주얼 포즈 러프 스케치

이런 것은 어렵겠지요 ㅠㅠ

1) 2) 3)

STAFF MESSAGE

정체는 야심가 타이윈의 본체를 탈취한 이안이라, 그의 본성을 꽤 답습했습니다.

수인이 되고 싶은
귀여운 인간 소녀

NAME

슈

CHARACTER VISUAL

CHARACTERS ◆ 영웅 [HEROES & HEROINES]

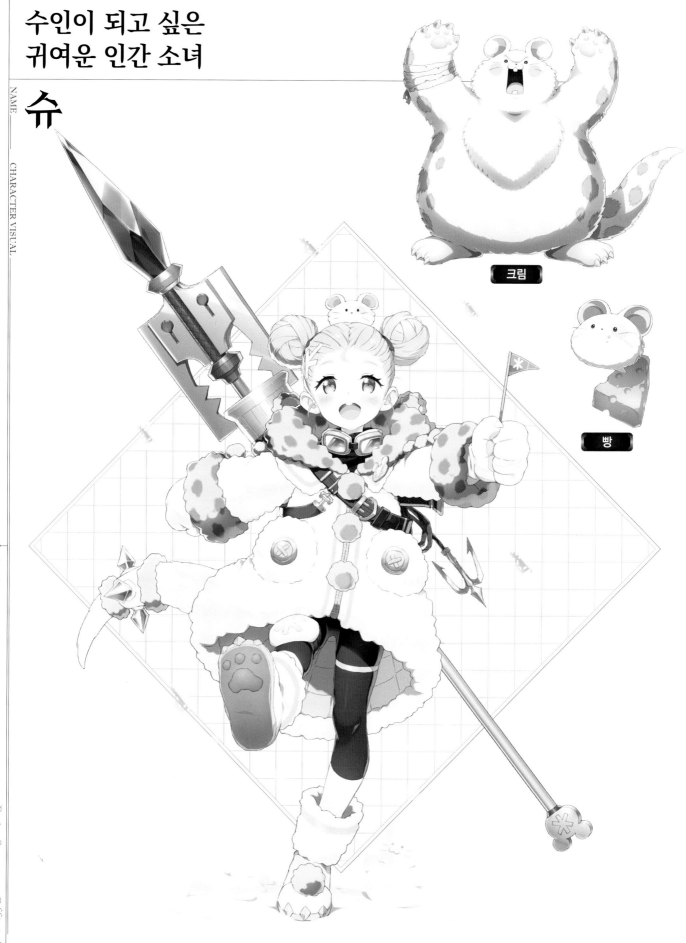

크림

빵

등급	★★★★★
속성	냉기 속성
직업	전사
별자리	마갈궁
CV	여윤미

STORY

15년 전, 수인 탐색대는 설산에서 갓난아이를 구조한다.
가까스로 목숨을 구한 아이는 쥐 수인 부부에게 입양되었고,
탐색대 마을의 유일한 인간 소녀로 자란다.

CHARACTER DESIGN SKETCH

SKILL 3 ANIMATION 1

CHARACTERS

명왕 [HEROES & HEROINES]

SKILL 3 ANIMATION 2

Epic Seven Official Artworks Vol.2 FACIAL PATTERNS

◆의상 설정

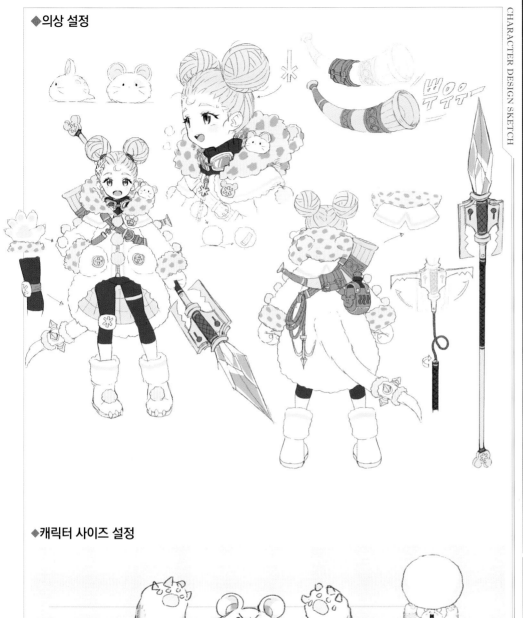

뿌우우-

◆캐릭터 사이즈 설정

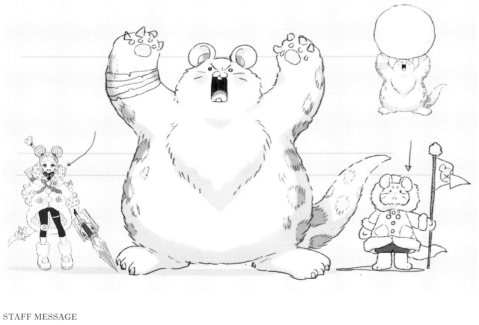

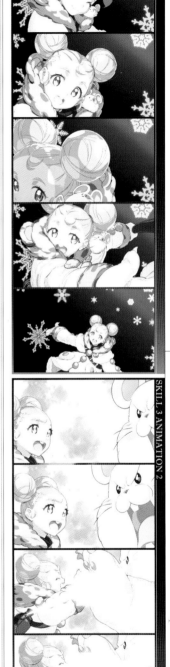

STAFF MESSAGE

2020년 경자년 흰쥐의 해를 기념하기 위해 기획된 캐릭터입니다.

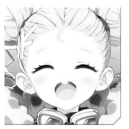

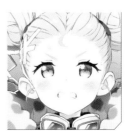
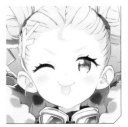

폭격형 카논

등급	★★★★★
속성	화염 속성
직업	사수
별자리	쌍아궁
CV	김채하

STORY

비행과 폭격 특화형 자동인형. 그녀의 작은 몸이
창공으로 떠오른 직후엔 지옥과 같은 풍경이 펼쳐진다.
늘 폭격은 최후 수단이라며 자신의 활약을 저지하는
라이카를 못마땅해한다.

◆의상 설정

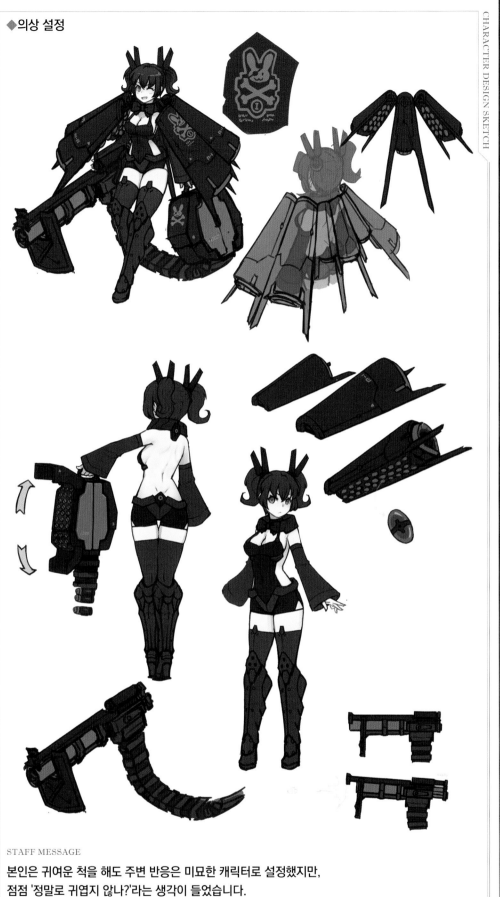

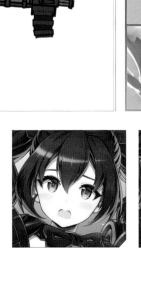

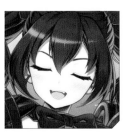

STAFF MESSAGE

본인은 귀여운 척을 해도 주변 반응은 미묘한 캐릭터로 설정했지만,
점점 '정말로 귀엽지 않나?'라는 생각이 들었습니다.

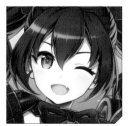

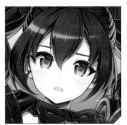

상냥하고 강인한
강철의 분대장

지휘형 라이카

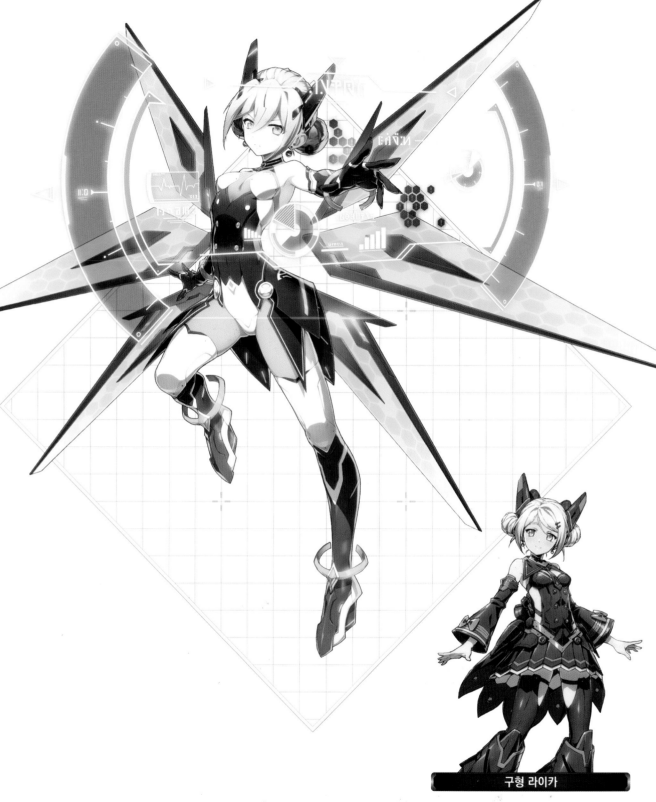

구형 라이카

등급	★★★★★
속성	자연 속성
직업	사수
별자리	쌍아궁
CV	김현심

STORY

탐색과 지휘 특화형 자동인형.
정확한 전황 파악과 작전 수행으로 부하들의 신임이 두텁다.
현재는 폴리티아에서 자취를 감춘 클로에를 찾는
임무를 맡아 탐색 중이다.

◆의상 설정

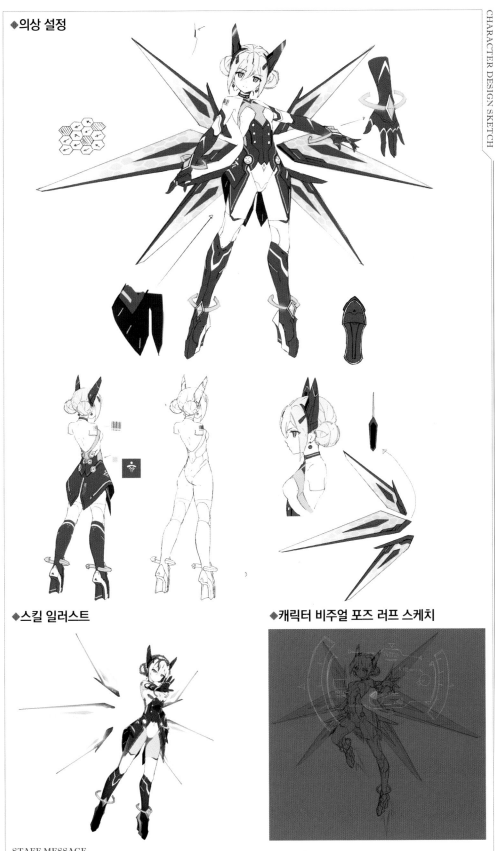

◆스킬 일러스트

◆캐릭터 비주얼 포즈 러프 스케치

STAFF MESSAGE

스토리 디벨롭 과정에서 점점 폴리티아의 기술력이 발전해,
라이카의 몸체는 첨단의 형태로 리메이크됩니다.

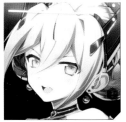
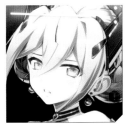
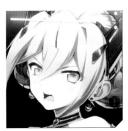
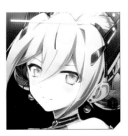
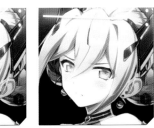

도시 이익을 대변하는
폴리티아의 외교장관

플랑

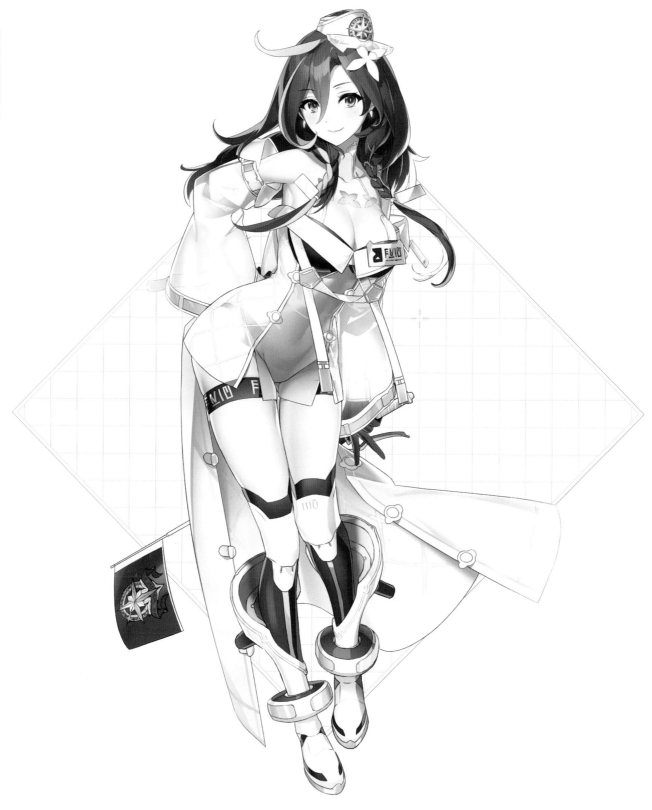

등급	★★★★★
속성	냉기 속성
직업	사수
별자리	마갈궁
CV	박고운

STORY

도시의 이익과 발전을 위해 협상하는 실리주의자.
최신형 모델이라 각종 기능이 탑재되어 있지만,
많은 기능이 들어간 만큼 내구성은 살짝 약한 편.
선행 모델인 랑디를 언니처럼 생각한다.

◆의상 설정

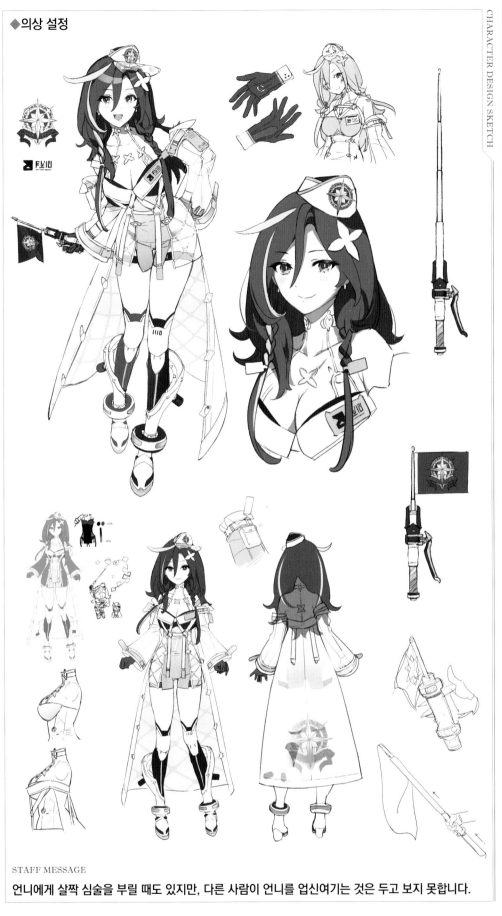

STAFF MESSAGE

언니에게 살짝 심술을 부릴 때도 있지만, 다른 사람이 언니를 업신여기는 것은 두고 보지 못합니다.

랑디

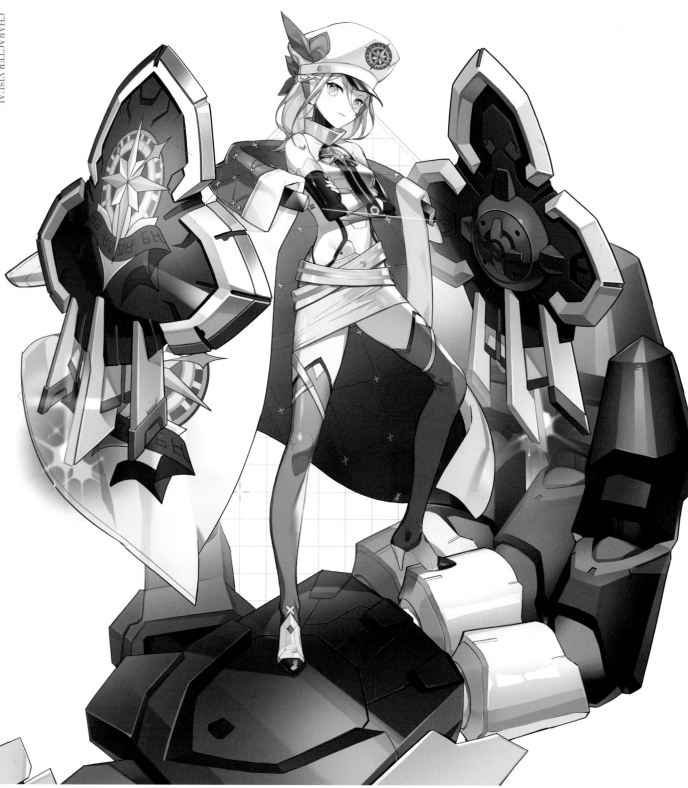

등급	★★★★★
속성	자연 속성
직업	사수
별자리	사자궁
CV	김새해

DATA

STORY

도시의 이익과 질서를 위해 고군분투하는 원리원칙주의자.
구형 모델이라 내구성은 좋지만 안 되는 기능이 많으며,
후속 모델인 플랑을 동생처럼 생각한다.

◆**의상 설정**

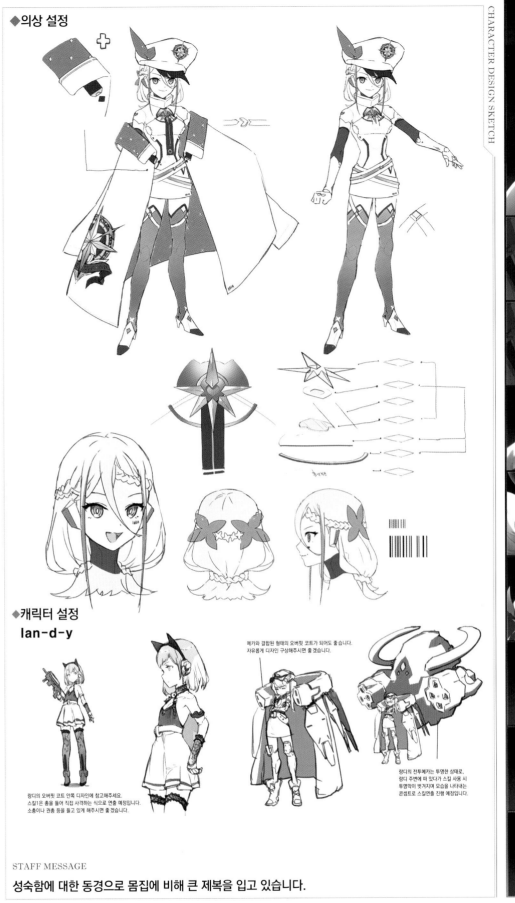

◆**캐릭터 설정**

lan-d-y

메카와 결합된 형태의 오버핏 코트가 되어도 좋습니다.
자유롭게 디자인 구성해주시면 좋겠습니다.

랑디의 오버핏 코트 안쪽 디자인에 참고해주세요.
스킬1은 총을 들어 직접 사격하는 식으로 연출 예정입니다.
소총이나 권총 등을 들고 있게 해주시면 좋겠습니다.

랑디의 전투메카는 투명한 상태로,
랑디 주변에 떠 있다가 스킬 사용 시
투명막이 벗겨지며 모습을 나타내는
콘셉트로 스킬연출 진행 예정입니다.

STAFF MESSAGE

성숙함에 대한 동경으로 몸집에 비해 큰 제복을 입고 있습니다.

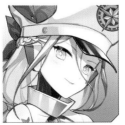

영혼을 노래하는
천재 뮤지션

뮤즈 리마

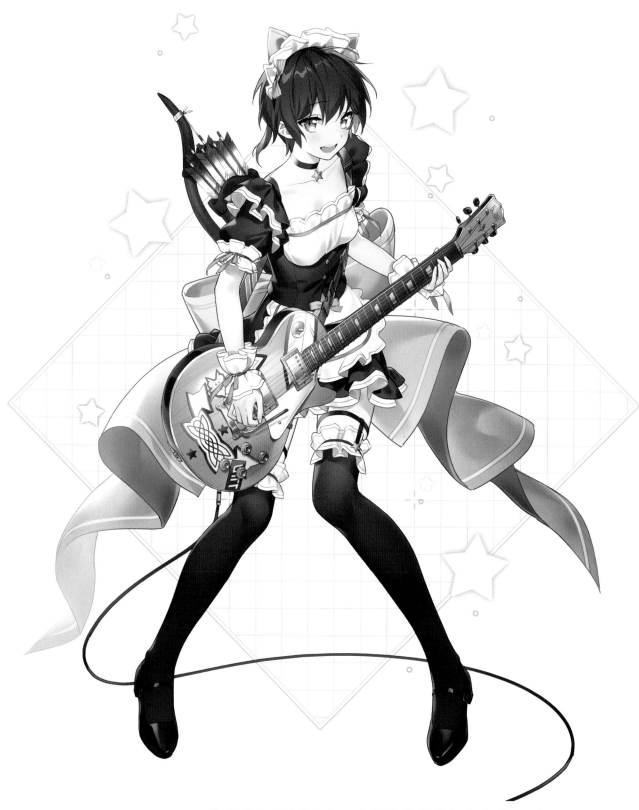

등급	★★★
속성	냉기 속성
직업	사수
별자리	보병궁
CV	이새아

STORY

2인조 밴드 [메이드 킹덤]에서 보컬과 악기 연주, 작곡,
프로듀싱을 담당하고 있는 싱어송라이터.
밴드의 콘셉트를 위해 의상을 맞춰 입기는 했지만
메이드에 대해 잘 모르기 때문에 어딘가 모르게 어색하다.

◆ 의상 설정

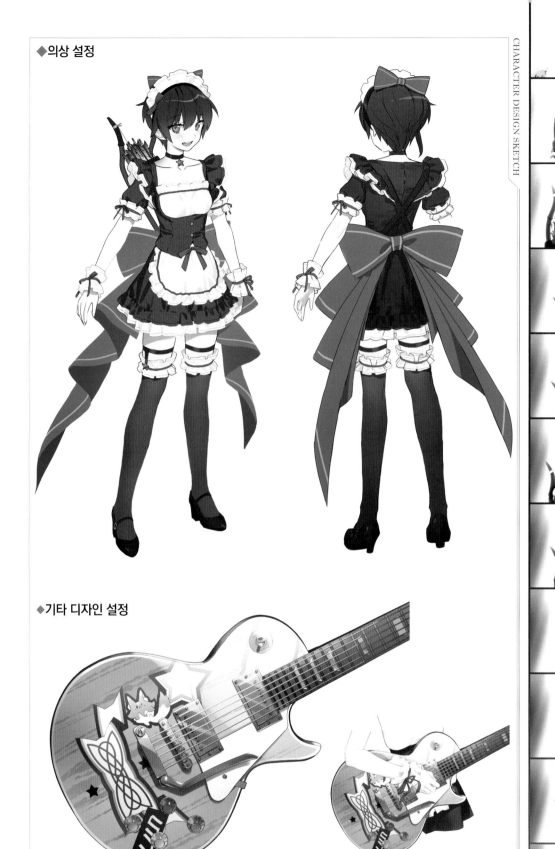

◆ 기타 디자인 설정

STAFF MESSAGE

깁슨 레스폴 뮤즈 리마 커스텀이 나오면 얼마나 좋을까요…….

자경단장 글렌

NAME

CHARACTER VISUAL

CHARACTERS

영웅 [HEROES & HEROINES]

DATA

Epic Seven Official Artworks Vol.2

등급	★★★
속성	자연 속성
직업	사수
별자리	천칭궁
CV	남도형

STORY

많은 일로 바빠진 갓마더를 대신하여, 폴리티아의 변화에
혼란스러워진 비관리지구를 안전하게 관리했다.
이후 갓마더의 뒤를 이어 새 자경단장이 되었지만,
아직은 리더의 자리가 어색하고 어렵다.

◆의상 설정

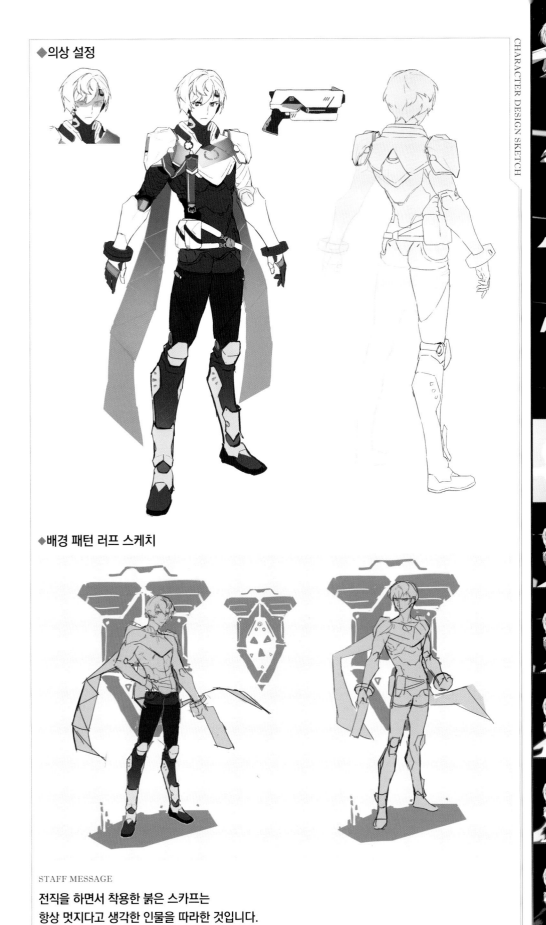

◆배경 패턴 러프 스케치

STAFF MESSAGE

전직을 하면서 착용한 붉은 스카프는
항상 멋지다고 생각한 인물을 따라한 것입니다.

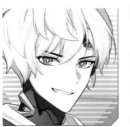

오랜 시간이 지나
재가동된 자동인형

제2형 아이노스

NAME —

CHARACTER VISUAL

CHARACTERS ◆ 영웅 [HEROES & HEROINES]

Epic Seven Official Artworks Vol.2

DATA

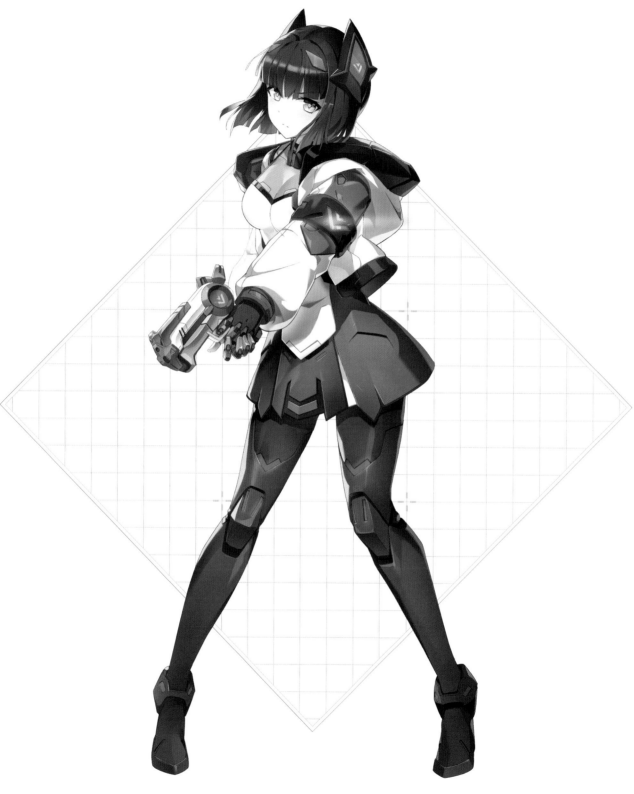

등급	★★★
속성	암속성
직업	정령사
별자리	인마궁
CV	이유리

STORY

오래전, 아이노스는 파손된 자신의 몸체와 이름을 버리고 소니아로서의 삶을 시작했다. 하지만 해커의 공격으로 소니아가 사라지자, 친구들은 그녀를 구하기 위해 소니아의 데이터와 그녀의 이전 몸체를 결합해 재가동시킨다.

◆의상 설정

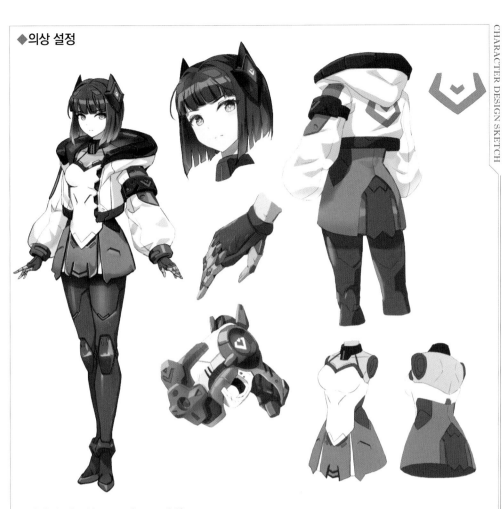

◆캐릭터 비주얼 포즈 러프 스케치

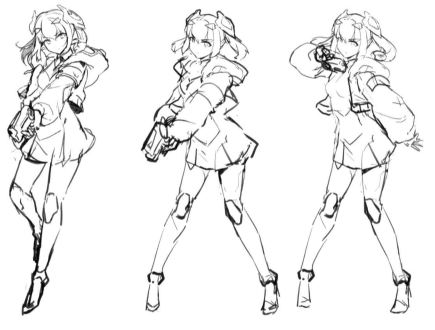

STAFF MESSAGE

실력은 좋지만 사람을 굉장히 열받게 하는 해커 캐릭터입니다.
성우님이 열받는 느낌을 살리기 위해 열연해주셨습니다.

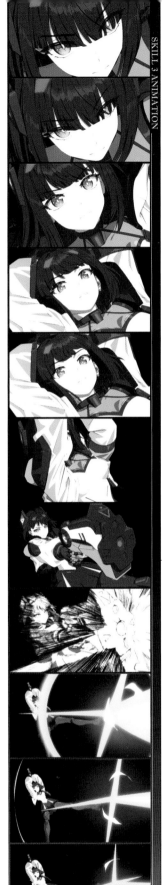

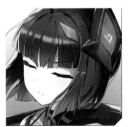
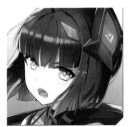
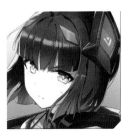
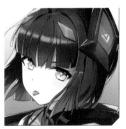

용맹한 전사들을 이끄는
호전적인 전쟁광

일리나브

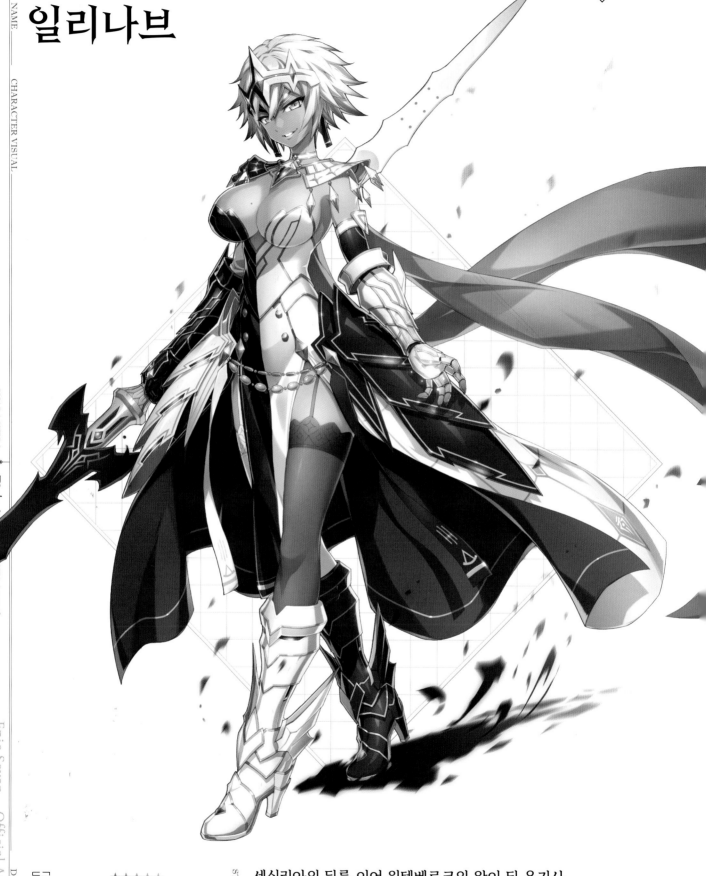

등급	★★★★★
속성	화염 속성
직업	기사
별자리	쌍아궁
CV	정선혜

STORY

세실리아의 뒤를 이어 윈텐베르크의 왕이 된 용기사.
드래곤과의 협력은 그들의 손에 죽은 이들을 욕되게 하는
행동이며, 화평을 주장하는 이들은 전쟁을 두려워하는
겁쟁이들이라 생각한다.

◆의상 설정

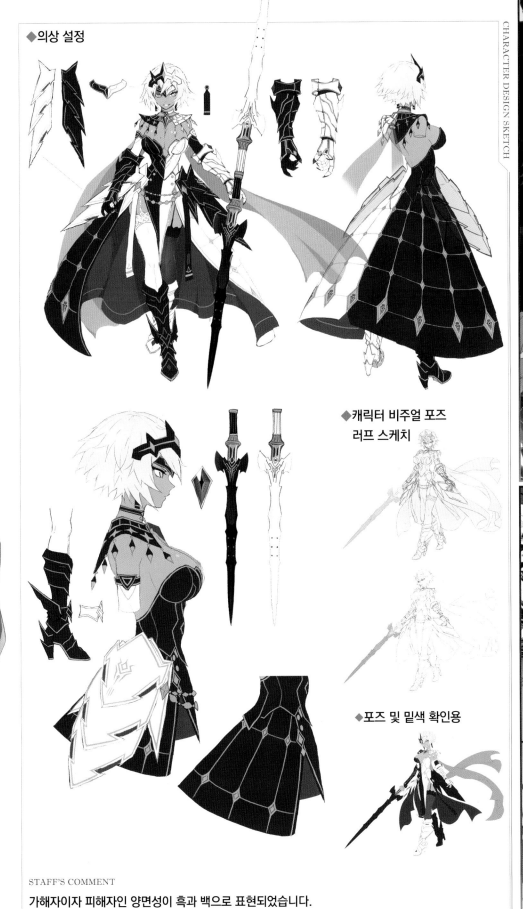

◆캐릭터 비주얼 포즈
러프 스케치

◆포즈 및 밑색 확인용

STAFF'S COMMENT

가해자이자 피해자인 양면성이 흑과 백으로 표현되었습니다.

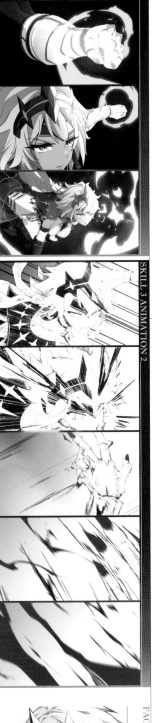

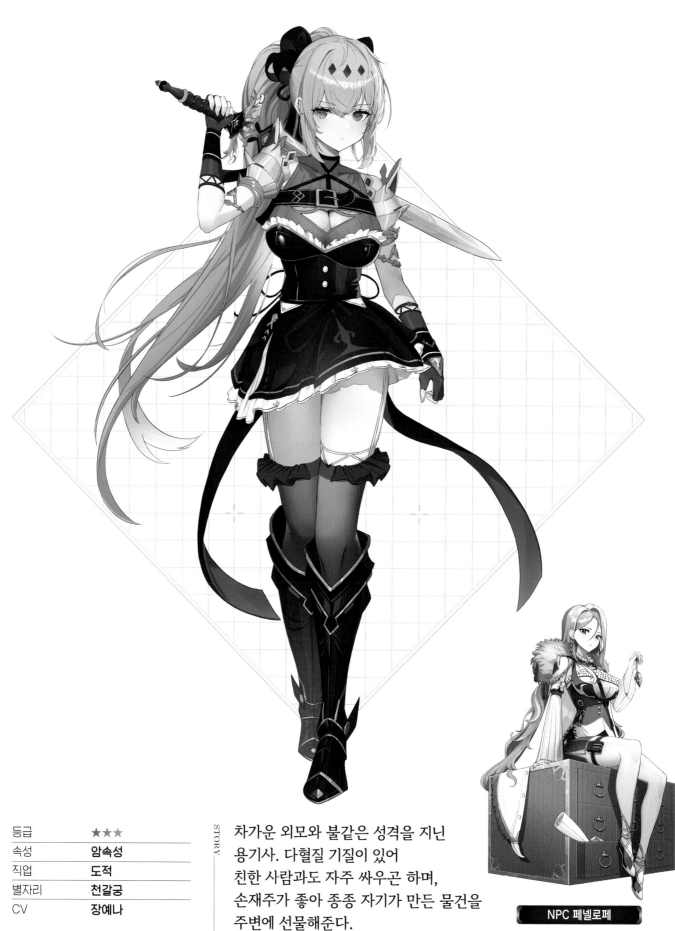

절대 물러서지 않는 불굴의 용기사

페넬로페

등급	★★★
속성	암속성
직업	도적
별자리	천갈궁
CV	장예나

DATA

STORY

차가운 외모와 불같은 성격을 지닌 용기사. 다혈질 기질이 있어 친한 사람과도 자주 싸우곤 하며, 손재주가 좋아 종종 자기가 만든 물건을 주변에 선물해준다.

NPC 페넬로페

◆의상 설정

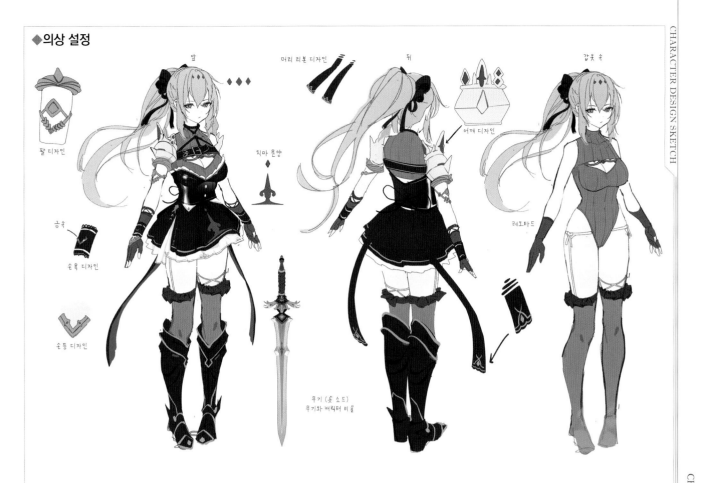

앞　　　머리 리본 디자인　　뒤　　　갑옷 속

팔 디자인

치마 문양

금속

손목 디자인

손등 디자인

어깨 디자인

레오타드

무기 (숏 소드)
무기와 캐릭터 비율

◆의상 디자인 러프 스케치

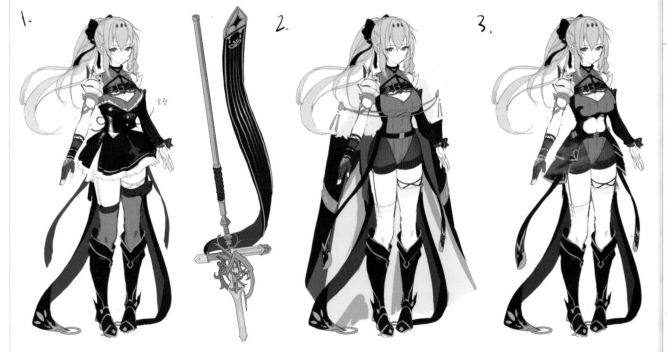

1.　　　2.　　　3.

위광

STAFF MESSAGE

실력 있는 기사면서, 에피소드3을 진행하며 꼭 거래할 교환소 상인이기도 합니다.

자신의 호적수를 찾는
푸른빛의 고룡

모르트

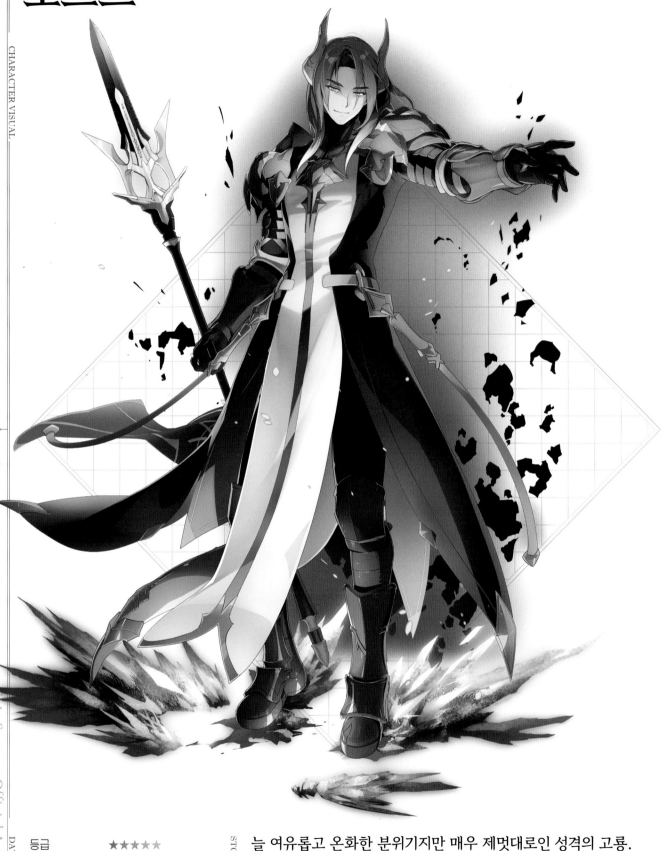

등급	★★★★★
속성	자연 속성
직업	기사
별자리	쌍아궁
CV	표영재

STORY

늘 여유롭고 온화한 분위기지만 매우 제멋대로인 성격의 고룡.
무료한 삶에 지쳐 자신과 견줄 수 있는 대적자를 만들어내고자 하며,
흥미를 끈 자에겐 광적으로 집착하는 면이 있다.

◆의상 설정

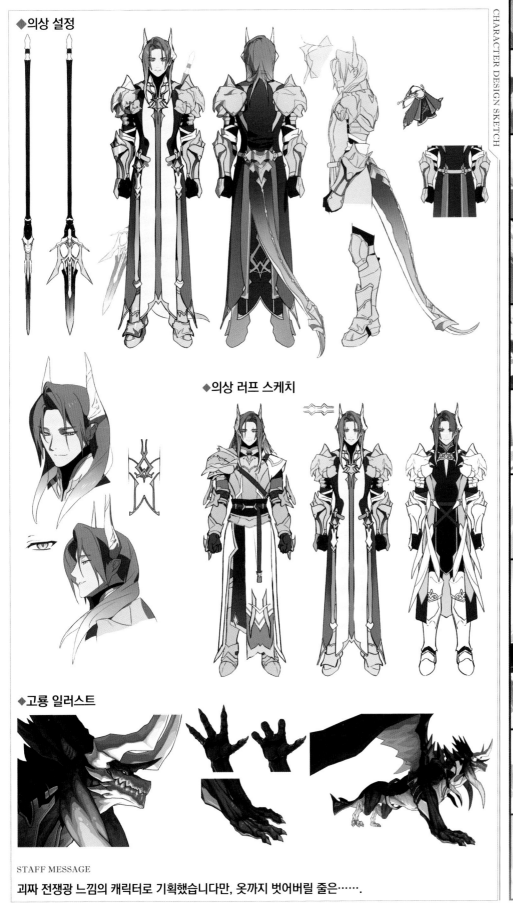

◆의상 러프 스케치

◆고룡 일러스트

STAFF MESSAGE

괴짜 전쟁광 느낌의 캐릭터로 기획했습니다만, 옷까지 벗어버릴 줄은…….

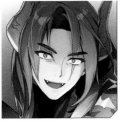

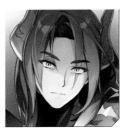
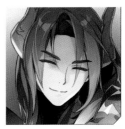

인간을 열등히 여기는
극성 순혈주의자

알렌시아

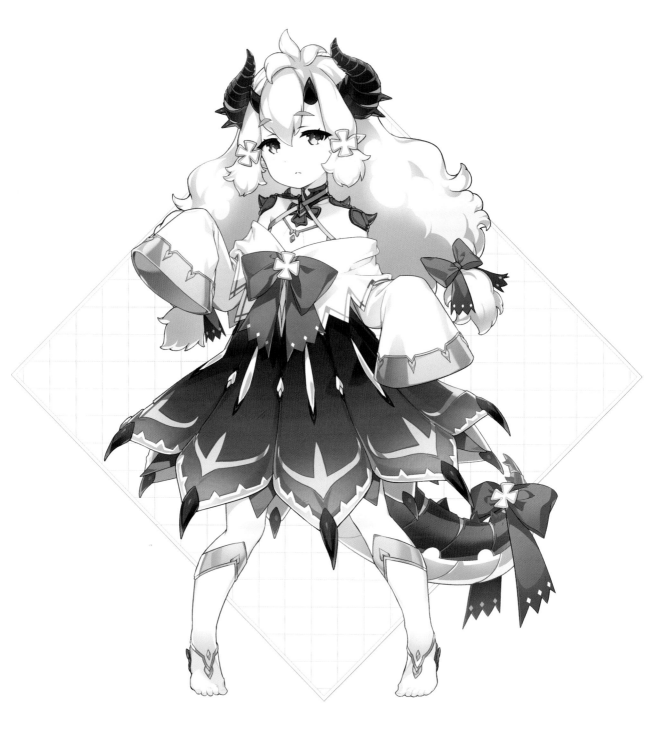

등급	★★★★★
속성	자연 속성
직업	전사
별자리	거해궁
CV	김채하

STORY

유피네와 루나의 외당숙모로, 드래곤이야말로 세상에서 제일 고고하고
현명한 존재라 믿는다. 한낱 미물들에게 휘둘리며 일희일비하는 건
고상하지 않다는 의식이 있기에 주제넘는 모습을 보이지 않는 이상
관대하고 너그러운 모습을 보이는 편이다.

◆의상 설정

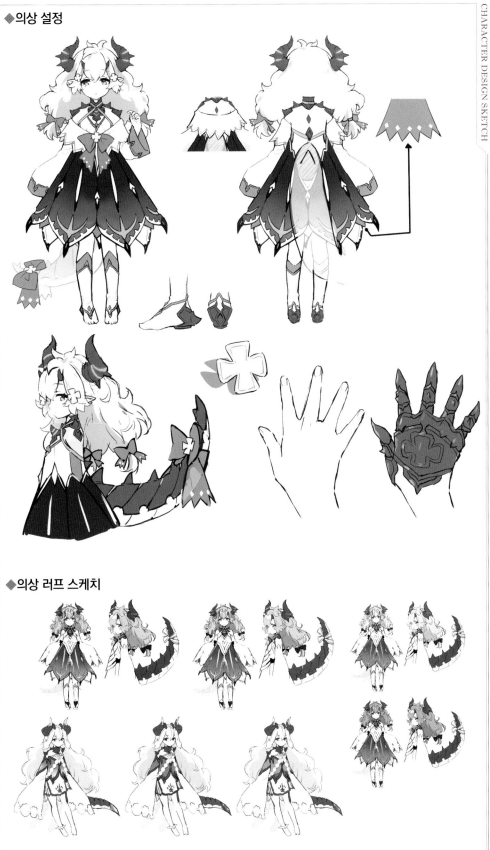

◆의상 러프 스케치

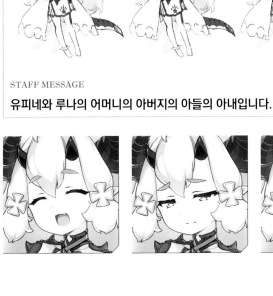

STAFF MESSAGE

유피네와 루나의 어머니의 아버지의 아들의 아내입니다.

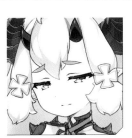
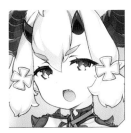

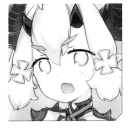

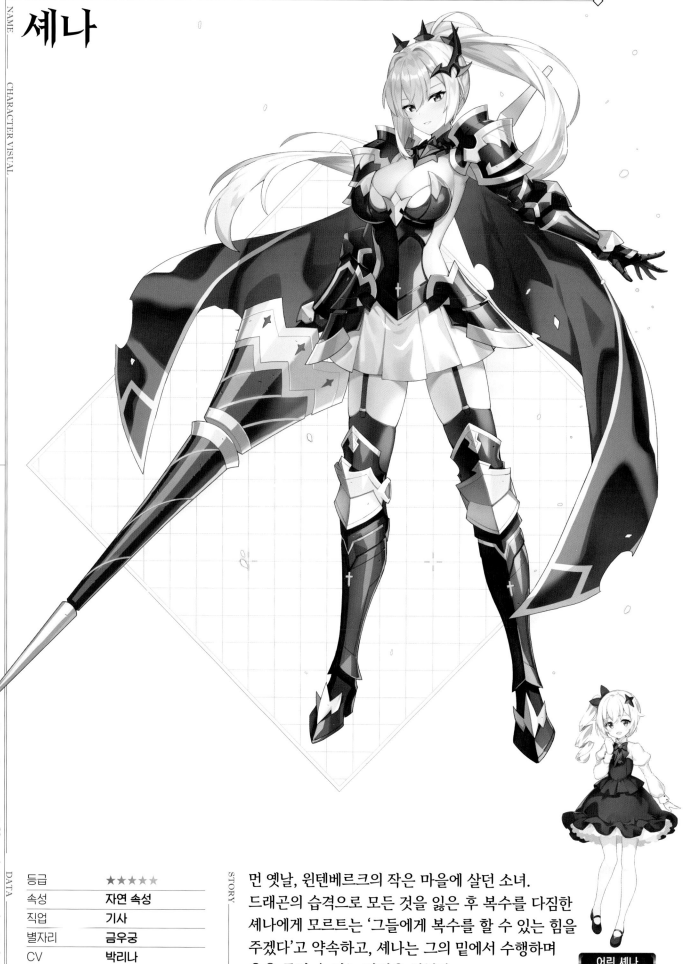

처음으로 드래곤을 죽인
최초의 용기사

NAME

셰나

CHARACTER VISUAL

CHARACTERS ◆ 영웅 [HEROES & HEROINES]

DATA

등급	★★★★★
속성	자연 속성
직업	기사
별자리	금우궁
CV	박리나

STORY

먼 옛날, 윈텐베르크의 작은 마을에 살던 소녀.
드래곤의 습격으로 모든 것을 잃은 후 복수를 다짐한
셰나에게 모르트는 '그들에게 복수를 할 수 있는 힘을
주겠다'고 약속하고, 셰나는 그의 밑에서 수행하며
용을 죽일 수 있는 방법을 익혔다.

어린 셰나

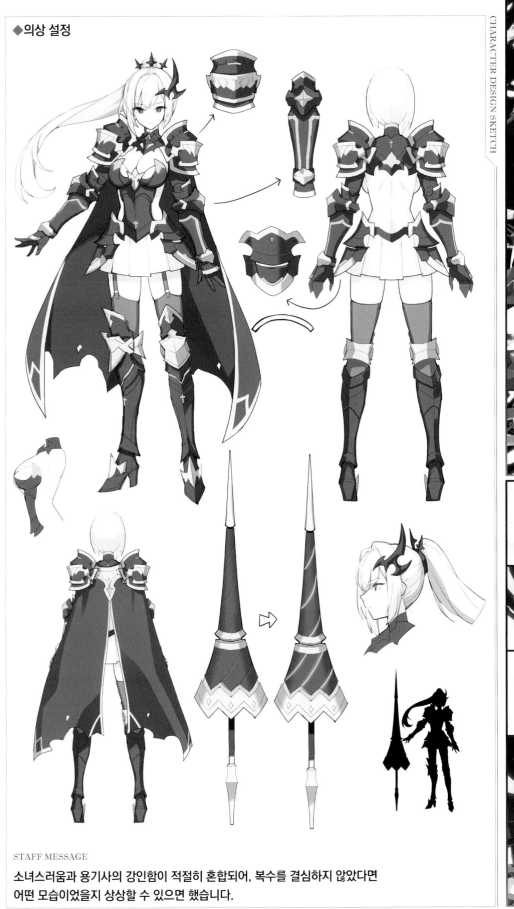

◆의상 설정

STAFF MESSAGE

소녀스러움과 용기사의 강인함이 적절히 혼합되어, 복수를 결심하지 않았다면
어떤 모습이었을지 상상할 수 있으면 했습니다.

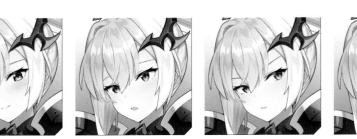

불행과 함께 태어난
음지의 대마법사

에다

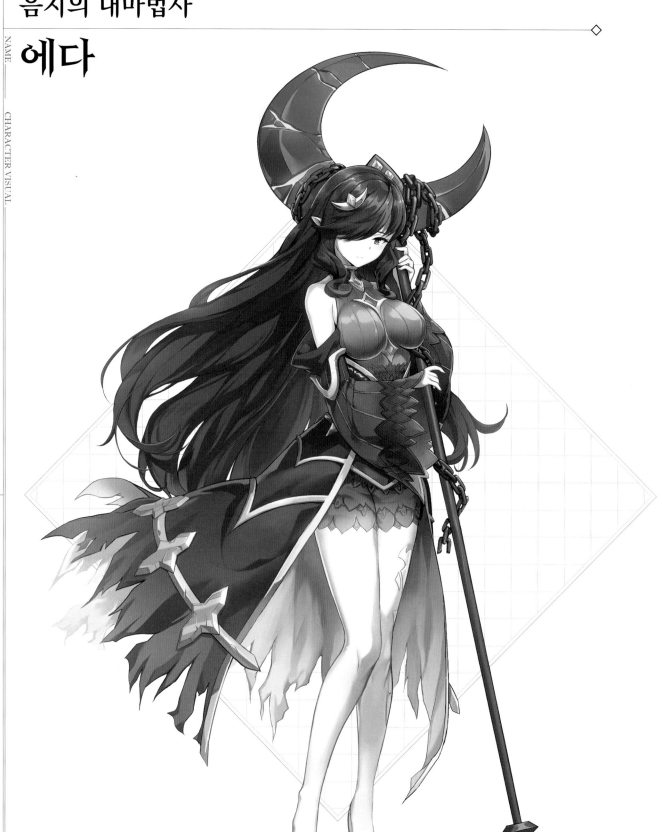

등급	★★★★★
속성	냉기 속성
직업	마도사
별자리	백양궁
CV	김채하

STORY

오래전 레펀도스의 대마법사로 이름을 떨쳤던 하프 엘프.
하지만 전쟁에서 대폭발을 일으킨 후 흔적조차 없이 사라져버렸다.

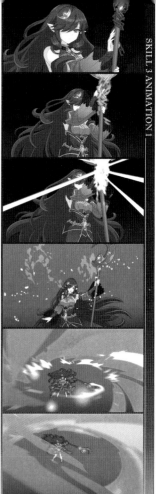

◆의상 설정

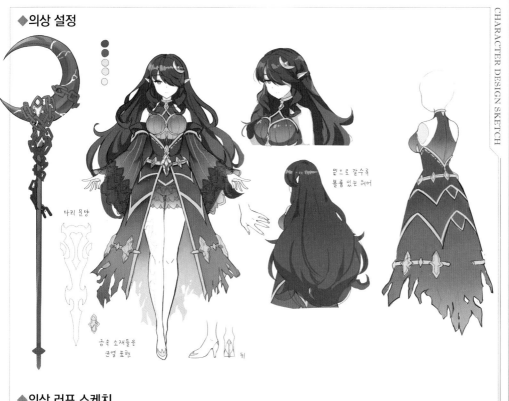

밑으로 갈수록
볼륨 있는 헤어

다리 문양

금속 소재들은
균열 표현

뒤

◆의상 러프 스케치

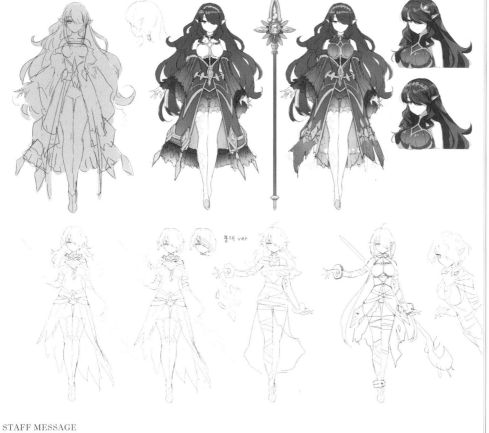

붕대 ver

STAFF MESSAGE

자신의 주변에 항상 불행이 있다고 생각하는 하프 그림자 엘프입니다.
언젠가 익숙지 않은 행복에 당황하는 그녀의 모습을 보고 싶습니다.

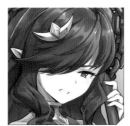
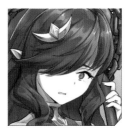
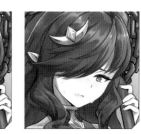

운명적인 만남을 기다리는
얼음성의 주인

설국의 솔리타리아

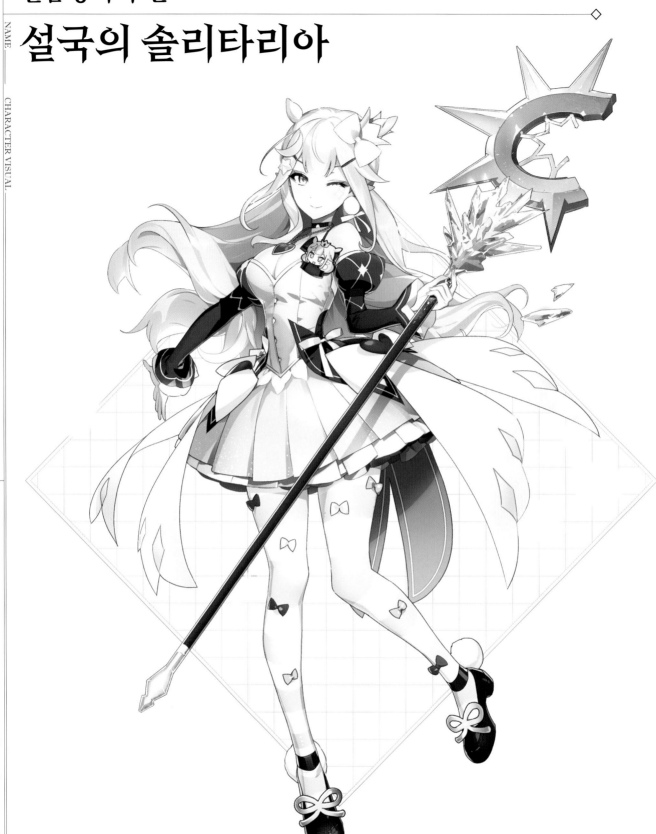

등급	★★★★★
속성	광속성
직업	마도사
별자리	금우궁
CV	김채하

STORY

고독한 설원에 위치한 얼음성의 주인.
오랜 시간 혼자 지내며 무료함을 달래기 위해
이런저런 상상의 나래를 펼치기 시작하면서부터
자기만의 세상에 빠져들었다.

◆의상 설정

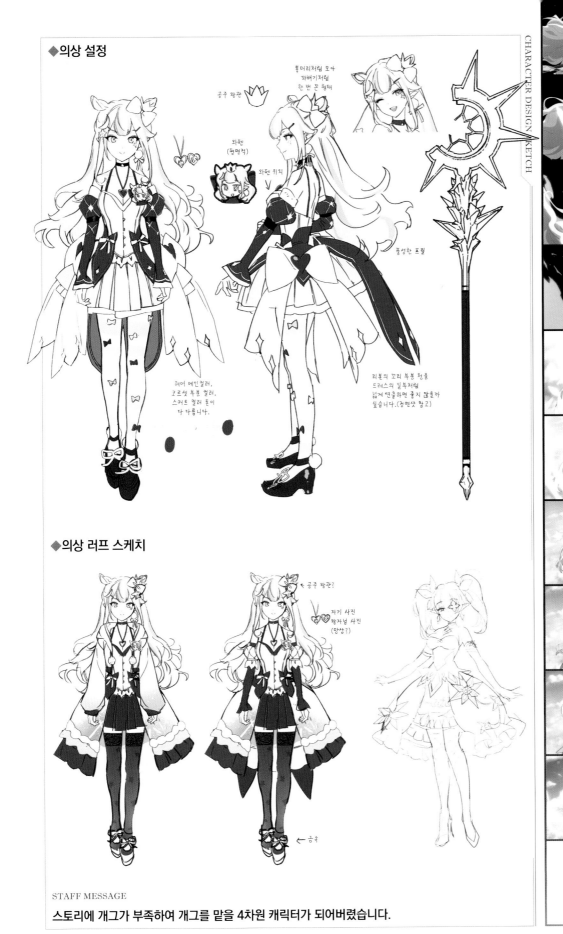

똥머리처럼 모아 파뱅기처럼 한 번 묶은 형태

공주 왕관

와펜 (평면적)

와펜 위치

풍성한 프릴

레머 메인컬러, 코르셋 부분 컬러, 스커트 컬러 톤이 다 다릅니다.

리본의 꼬리 부분 천을 드레스의 일부처럼 넓게 핸들하면 좋지 않을까 싶습니다.(정면샷 참고)

◆의상 러프 스케치

공주 왕관?

자기 사진 왕자님 사진 (망상?)

←금속

STAFF MESSAGE

스토리에 개그가 부족하여 개그를 맡을 4차원 캐릭터가 되어버렸습니다.

폴리티아를 건국한
외행성의 마지막 생존자

폴리티스

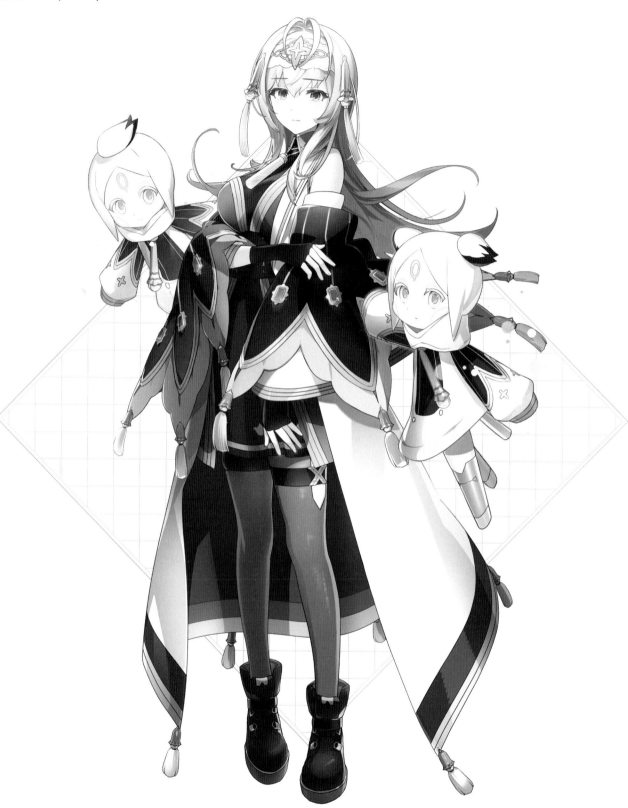

등급	★★★★★
속성	화염 속성
직업	마도사
별자리	쌍아궁
CV	이지영

STORY

파스투스의 손에 사라진 행성의 마지막 생존자.
자동인형 제작이 특기이며, 영원히 존속할 도시를 건국해
자신의 별의 문화와 기술을 전승하고 지켜내는 것이
자신의 사명이라 생각한다.

◆ 의상 설정

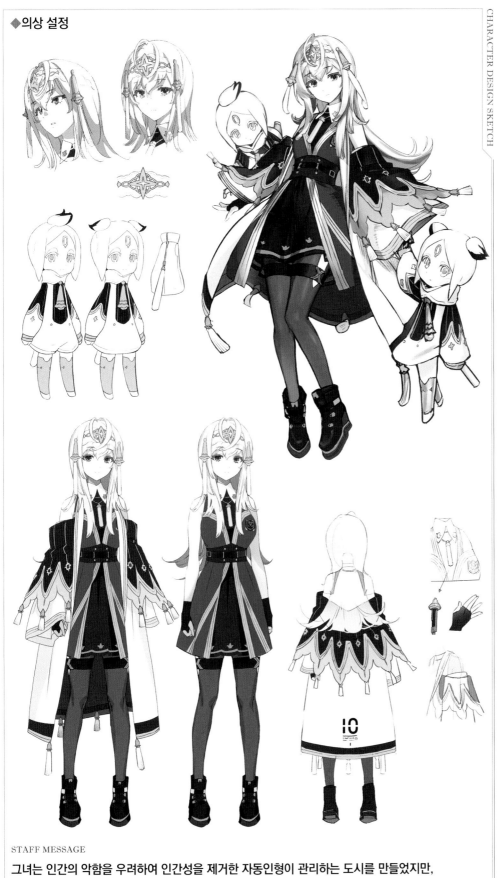

STAFF MESSAGE

그녀는 인간의 악함을 우려하여 인간성을 제거한 자동인형이 관리하는 도시를 만들었지만,
인간성이 결여된 유토피아는 다른 문제를 일으키게 됩니다.

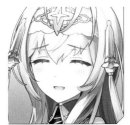
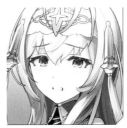
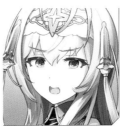

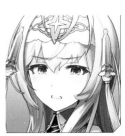

영구존속할 도시를 만드는
도시 관리형 인공지능

벨리안

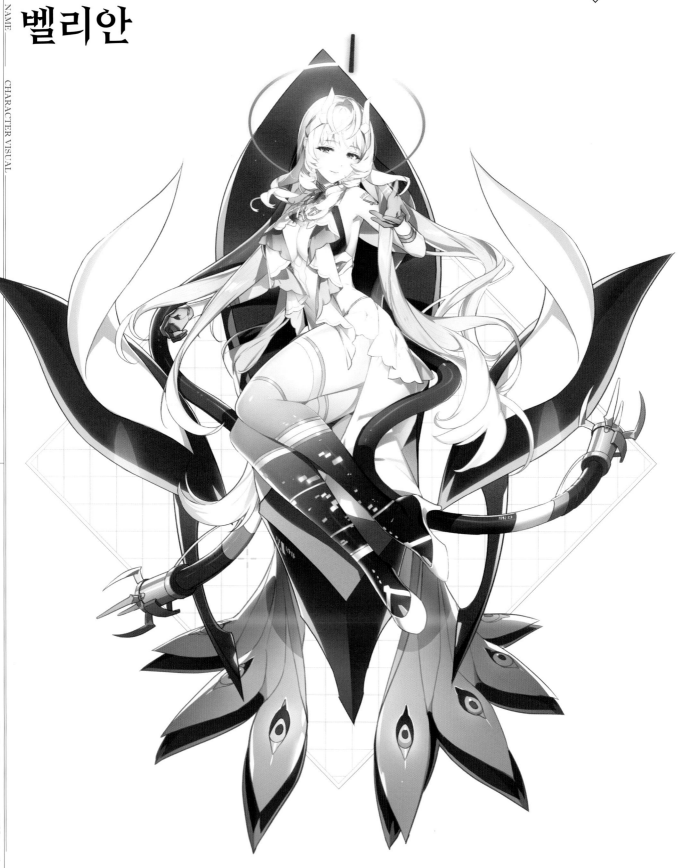

DATA	
등급	★★★★★
속성	광속성
직업	기사
별자리	백양궁
CV	김보나

STORY

폴리티아의 발전을 위해 만들어진 도시 관리형 인공지능.
폴리티스와 닮은 얼굴을 하고 있으며, 언제나 자애롭게 도시민들을
이끌고 관리한다. 폴리티아 사람들은 그녀의 판단과 말을
절대적으로 신뢰하며, 그녀를 신처럼 떠받드는 자들 역시 존재한다.

◆의상 러프 스케치

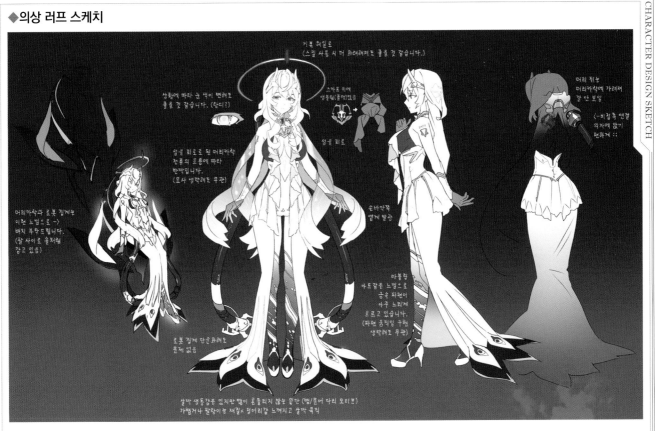

◆캐릭터 비주얼 포즈 러프 스케치

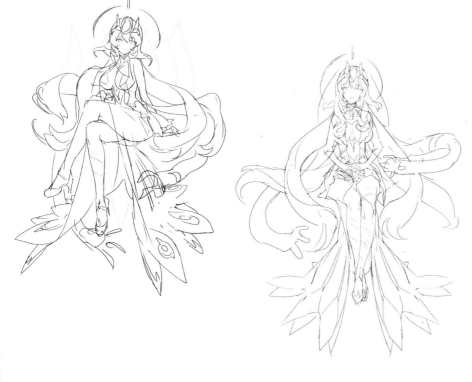

◆폴리티아 문양 러프 스케치

도시를 비추는 빛 (해·달·별)

STAFF MESSAGE

권위적이고 오만한 느낌을 위해 초기부터 앉아 있는 디자인으로 진행되었습니다.

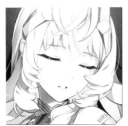
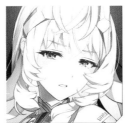
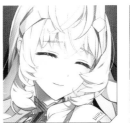
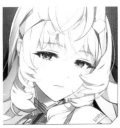

신비한 매력으로
모두의 사랑을 받는 무희

초승달 무희 링

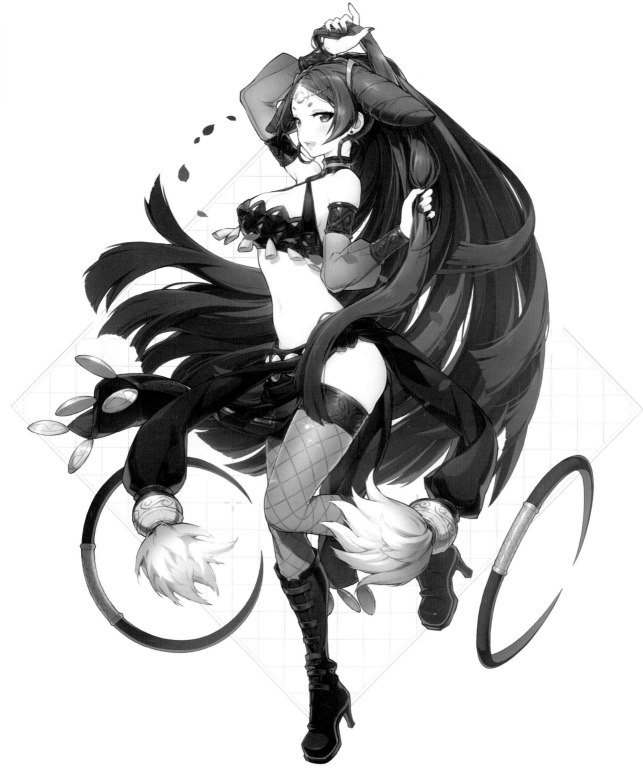

등급	★★★★
속성	암속성
직업	도적
별자리	금우궁
CV	이새아

사브와라의 [초승달 극단]에서 활동하는 무희.
뛰어난 실력과 아름다움, 밝혀지지 않은 정체의 신비로움으로
많은 사랑을 받고 있다. 하지만 그녀의 정체가 링이라는 것은
후견인인 바사르를 비롯한 몇몇 인물만 알고 있다.

◆의상 설정

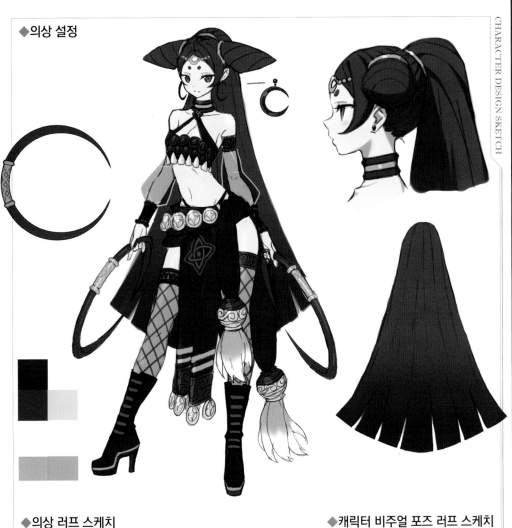

◆의상 러프 스케치

◆캐릭터 비주얼 포즈 러프 스케치

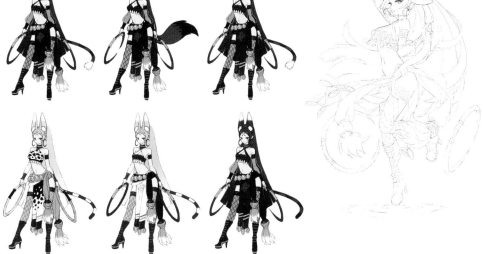

STAFF MESSAGE

양 갈래로 보이는 부분은 수인임이 드러나는 귀를
머리로 감아 감춘 것입니다.

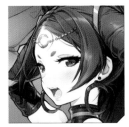
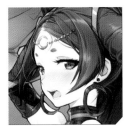
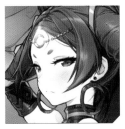

기 루브란의 역사상
가장 찬란하게 빛나는 보석

사막의 보석 바사르

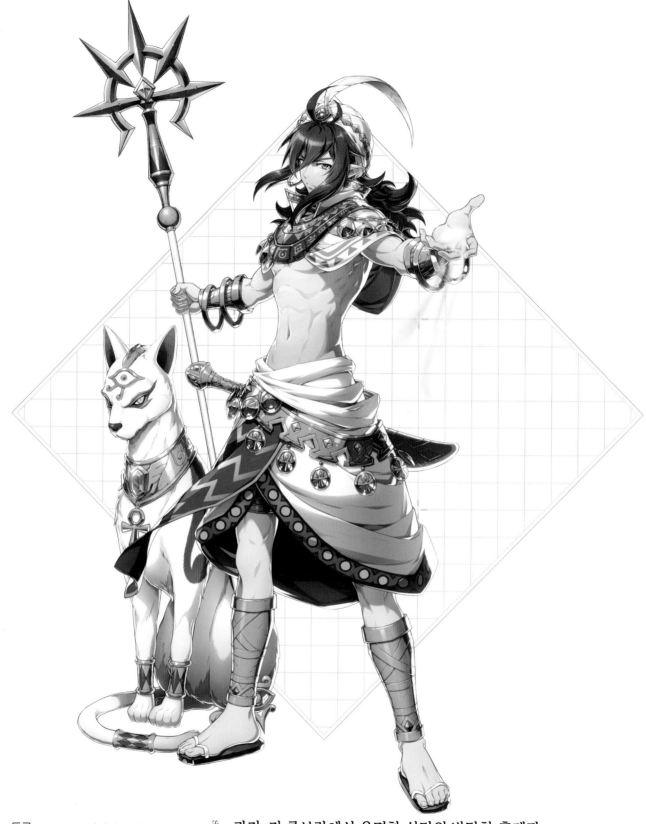

등급	★★★★★
속성	광속성
직업	정령사
별자리	인마궁
CV	김영선

STORY

과거, 기 루브란에서 유명한 상단의 방탕한 후계자.
하지만 두 명의 친구를 만나 모험을 하며, 많은 변화를 겪는다.
돌아온 그는 재해와 상단원의 배신으로 몰락한 상단을 이끌게 되고,
곧 이전보다 더 많은 부를 쌓은 뒤 상단의 이름을
[바사르 상단]으로 바꾼다.

◆의상 설정

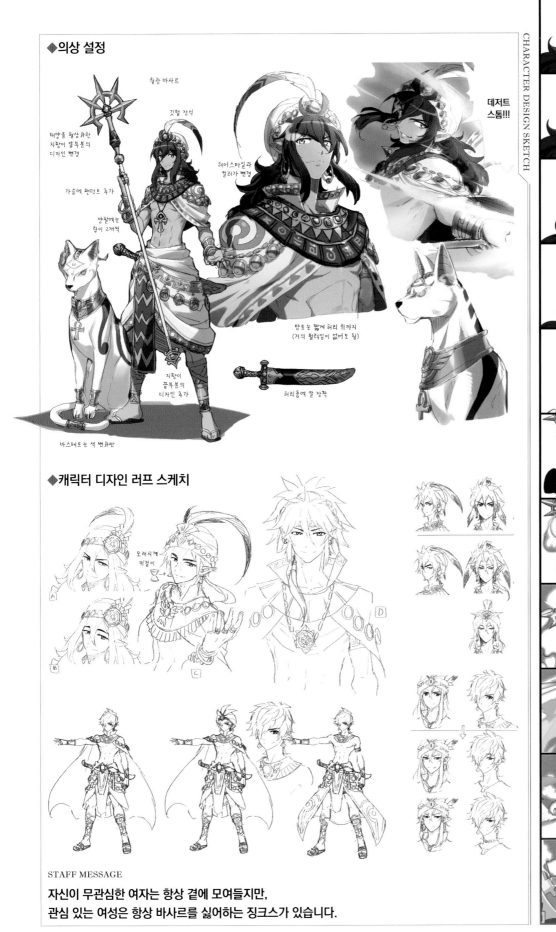

월광 바사르

깃털 장식

태양을 형상화한
지팡이 상부분의
디자인 변경

헤어 스타일과
컬러가 변경

가슴에 펜던트 추가

양팔에는
링이 2개씩

데저트
스톰!!!

지팡이
끝부분의
디자인 추가

망토는 짧게 허리 위까지
(거의 팔러임이 없어도 됨)

허리춤에 칼 장착

바스테트는 색 변화만

◆캐릭터 디자인 러프 스케치

모래시계
귀걸이

A

B

C

D

STAFF MESSAGE

자신이 무관심한 여자는 항상 곁에 모여들지만,
관심 있는 여성은 항상 바사르를 싫어하는 징크스가 있습니다.

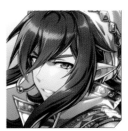

순수함의 빛을 품은
수수께끼의 소녀

빛의 천사 안젤리카

등급	★★★★
속성	광속성
직업	마도사
별자리	금우궁
CV	조경이

STORY

잊혀진 예언을 완성하듯, 순백의 가냘픈 날개에
세계의 운명을 짊어진 소녀가 나타난 뒤 지구는 대참사를 맞이한다.
폐허 속에서 살아남은 이들은 그녀를 천사라고 불렀고,
내면에 숨겨진 진실을 발견한 노아드 박사는 그녀를
[열쇠]라고 정의했다.

◆의상 설정

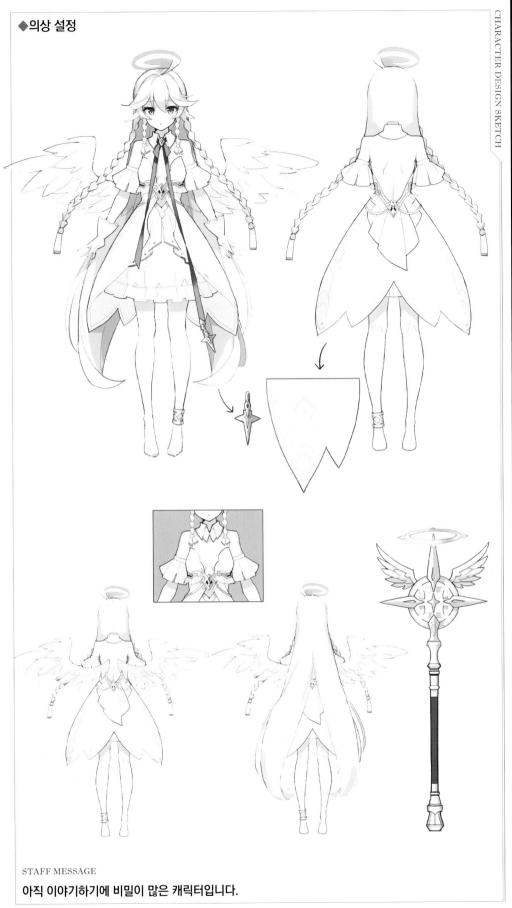

STAFF MESSAGE

아직 이야기하기에 비밀이 많은 캐릭터입니다.

잿빛 숲의 이세리아

등급	★★★★★
속성	암속성
직업	사수
별자리	쌍아궁
CV	조경이

한때 왕국에서 가장 고결한 기사로서 [검은 마녀]를 토벌했으나
그 때문에 마녀의 저주에 걸려버린다. 저주 때문에 연인과 동료에게
칼을 겨눈 후, 충격을 받고 가시덤불로 둘러싸여
누구도 범접할 수 없는 마녀의 성에 스스로를 가두었다.

◆의상 설정

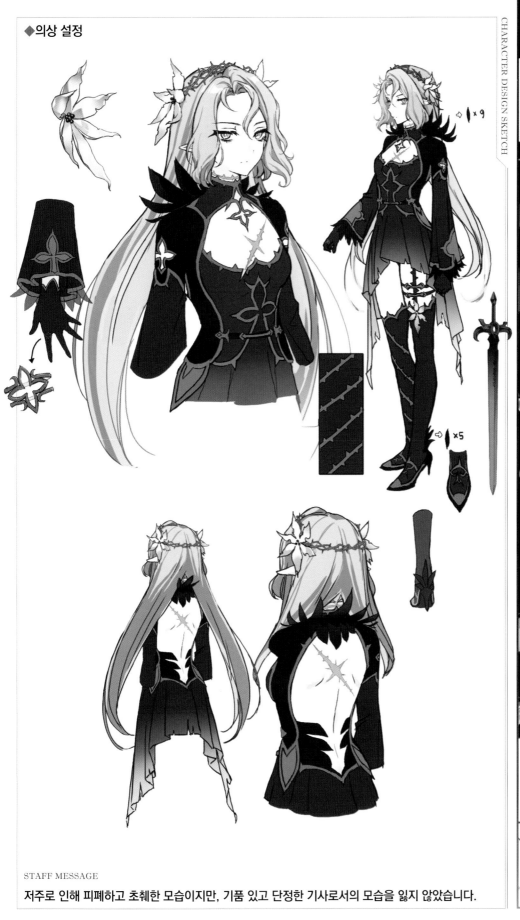

FACIAL PATTERNS

STAFF MESSAGE

저주로 인해 피폐하고 초췌한 모습이지만, 기품 있고 단정한 기사로서의 모습을 잃지 않았습니다.

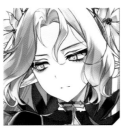
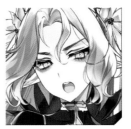
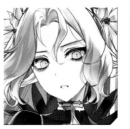
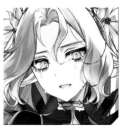

마법과 검술에 통달한
위대한 정복자

사자왕 체르미아

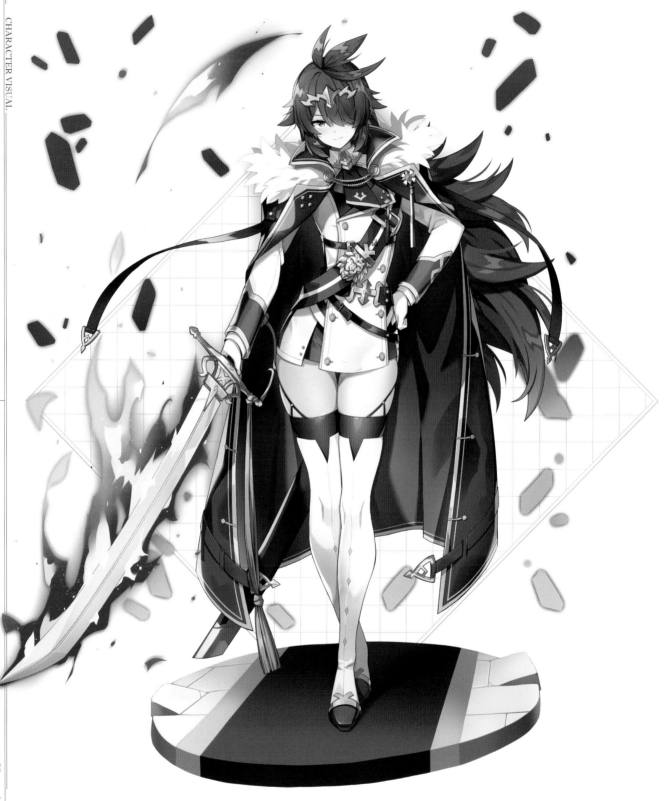

DATA

등급	★★★★★
속성	광속성
직업	전사
별자리	쌍어궁
CV	박신희

STORY

황금 사자라는 별칭으로 불리는 정복왕.
탕진해버린 국고를 채우기 위해 계속 정복 활동을 하다 보니
대륙 정복이라는 위대한 업적을 달성해버리고 말았다.
이후 점령지에 떠도는 검은 마녀의 전설을 알게 되고,
호기심과 정복욕을 지니고 탐사에 나선다.

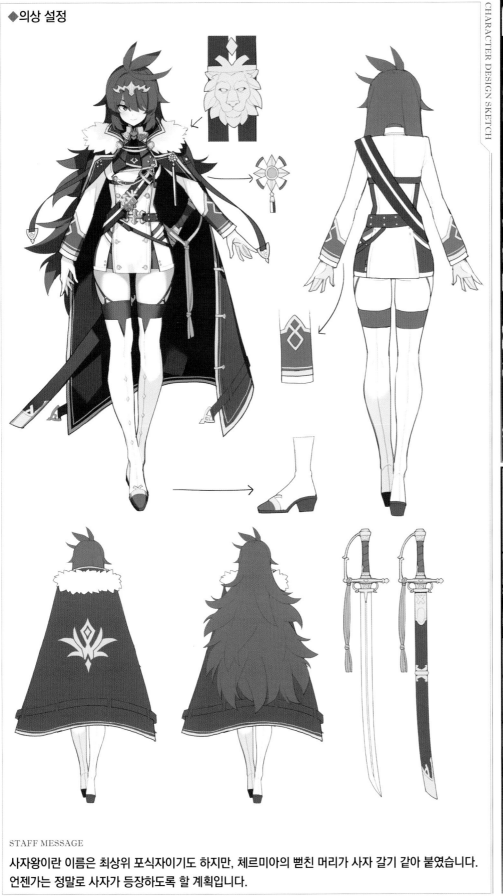

CHARACTER DESIGN SKETCH

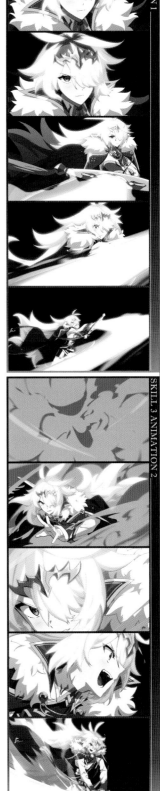

SKILL 3 ANIMATION 1

SKILL 3 ANIMATION 2

CHARACTERS ◆ 영웅 [HEROES & HEROINES]

Epic Seven Official Artworks Vol.2

STAFF MESSAGE

사자왕이란 이름은 최상위 포식자이기도 하지만, 체르미아의 뻗친 머리가 사자 갈기 같아 붙였습니다.
언젠가는 정말로 사자가 등장하도록 할 계획입니다.

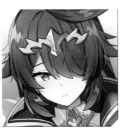
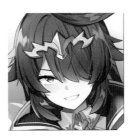
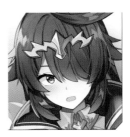
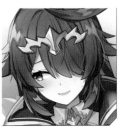

FACIAL PATTERNS

금지된 불꽃을 품은 광기의 반역자

광염의 카와주

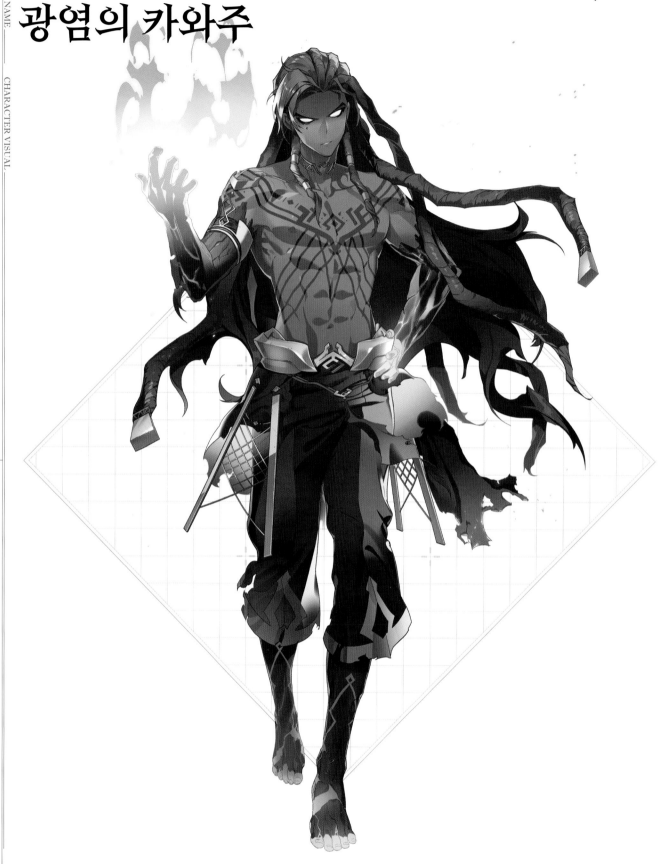

등급	★★★★
속성	암속성
직업	전사
별자리	천갈궁
CV	남도형

STORY

내면의 어둠 때문에 대족장의 자리와 불의 힘을 말리쿠스에게 빼앗긴 카와주. 하지만 봉인된 광염의 말리쿠스를 해방시키고 더 큰 힘을 얻는다. 이후 멜즈렉의 절반을 점령하고 자신이 적법한 대족장이라 주장하며, 대족장인 동생 카와나와 패권을 다투고 있다.

◆의상 설정

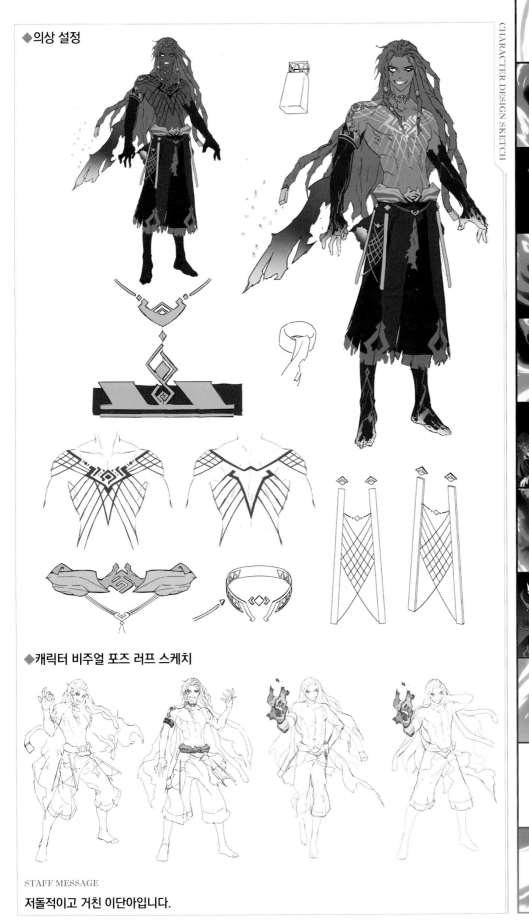

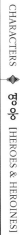
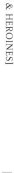
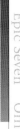

◆캐릭터 비주얼 포즈 러프 스케치

STAFF MESSAGE

저돌적이고 거친 이단아입니다.

순수한 불꽃을 품은
선택된 후계자

대족장 카와나

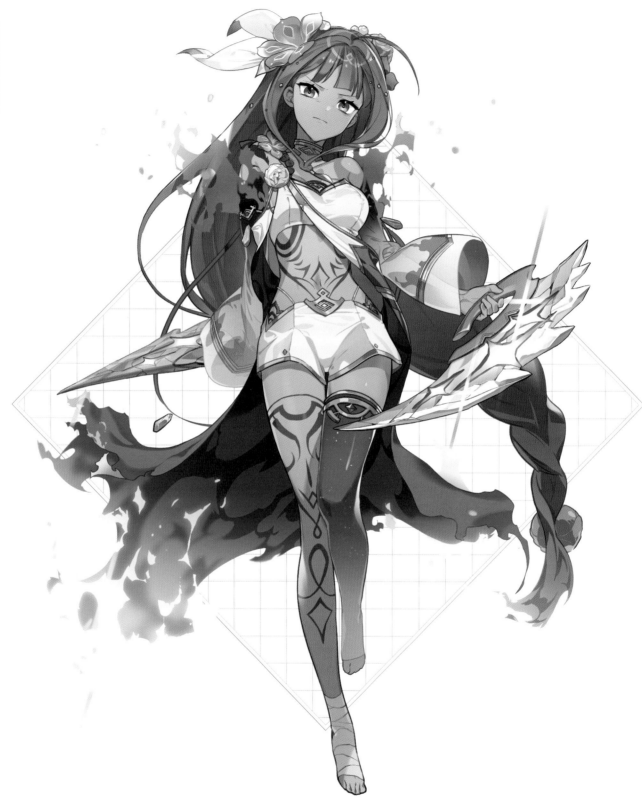

등급	★★★★
속성	암속성
직업	전사
별자리	금우궁
CV	최덕희

대족장 시험에서 말리쿠스에게 선택을 받아 대족장이 된다.
이후 모든 부족을 통합하여 하나의 멜즈렉을 만들지만,
광염의 카와주로 인해 곧 내전에 빠진다.
지금껏 카와주와 싸워서 단 한 번도 이기지 못했으며,
이에 열등감과 존경심을 동시에 지니고 있다.

◆의상 설정

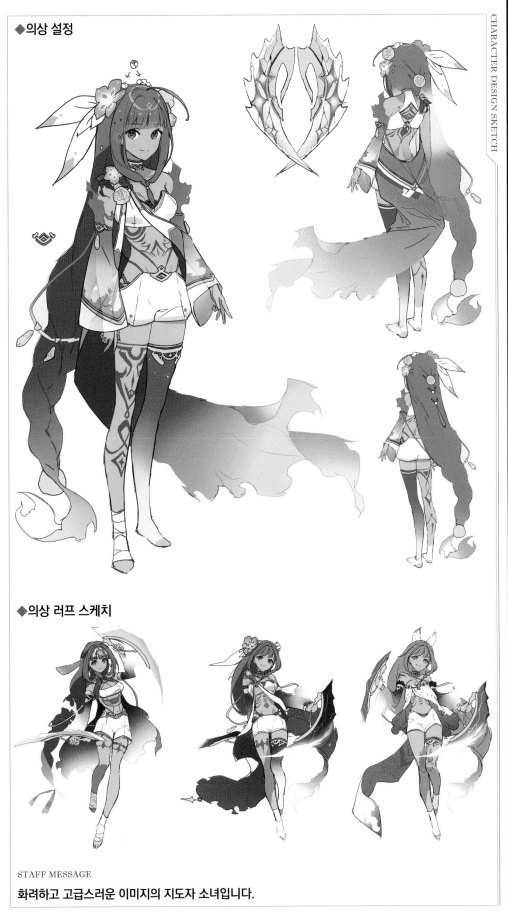

◆의상 러프 스케치

STAFF MESSAGE

화려하고 고급스러운 이미지의 지도자 소녀입니다.

평화를 원하는
아킨의 마지막 보루
균형의 퓨리우스

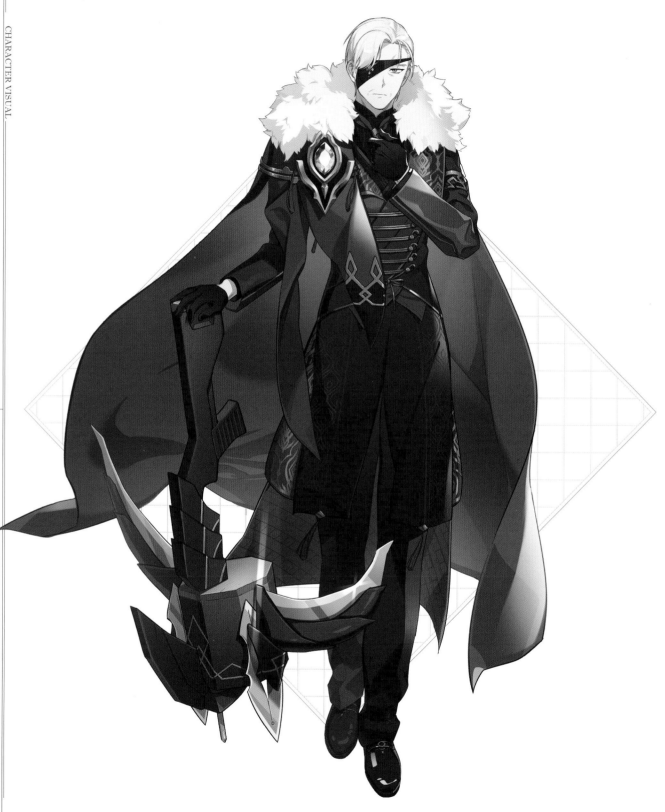

등급	★★★★
속성	암속성
직업	사수
별자리	천갈궁
CV	오인성

STORY

몰락해가는 시도니아에서 살아남기 위해, 유배지를 두고 퍼랜드와
전쟁을 벌인다. 하지만 한쪽 눈과 아내를 잃게 되고, 무참히 망가진
아킨을 보며 전쟁에 대한 깊은 환멸을 느낀다. 이후, 주변 세력과
무력 충돌을 피하며 외교적 문제 해결에 나서지만 내외의 적들로
점차 난관에 봉착한다.

◆의상 설정

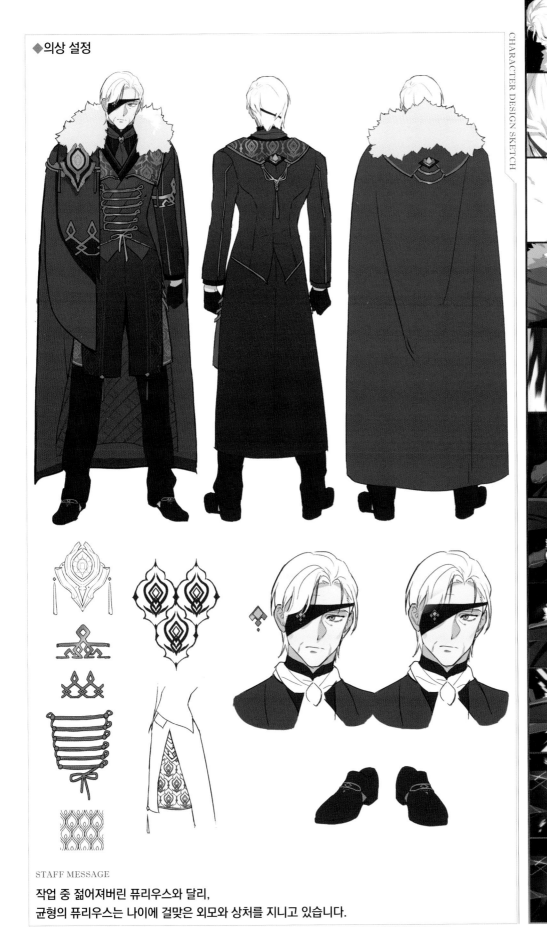

STAFF MESSAGE

작업 중 젊어져버린 퓨리우스와 달리,
균형의 퓨리우스는 나이에 걸맞은 외모와 상처를 지니고 있습니다.

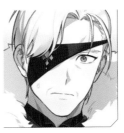
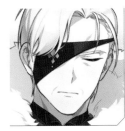

퍼랜드의 운명을 지탱하는
푸른 기둥

사령관 파벨

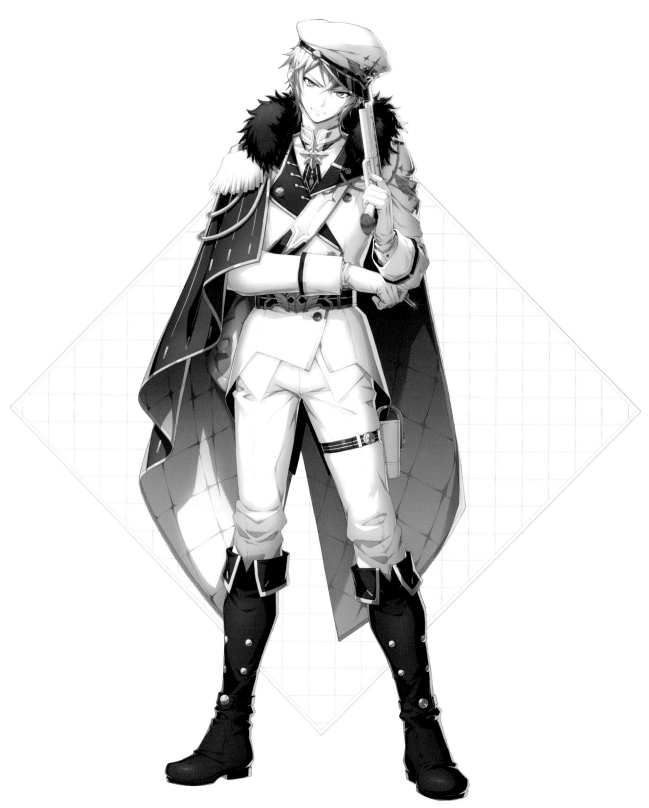

DATA	
등급	★★★★★
속성	광속성
직업	사수
별자리	금우궁
CV	민승우

STORY

유랑민으로 태어났으나, 퍼랜드 귀족의 양자가 되어 사령관의
자리에 오른다. 양부의 꿈인 과거 퍼루티아의 영광을 재현하려 하며,
그 뜻을 이루기 위해 릴리아스를 여왕으로 만드는 데 일조한다.
하지만 그녀가 퍼랜드의 번영에 위협이 된다면 언제든 제거할
생각을 품고 있다.

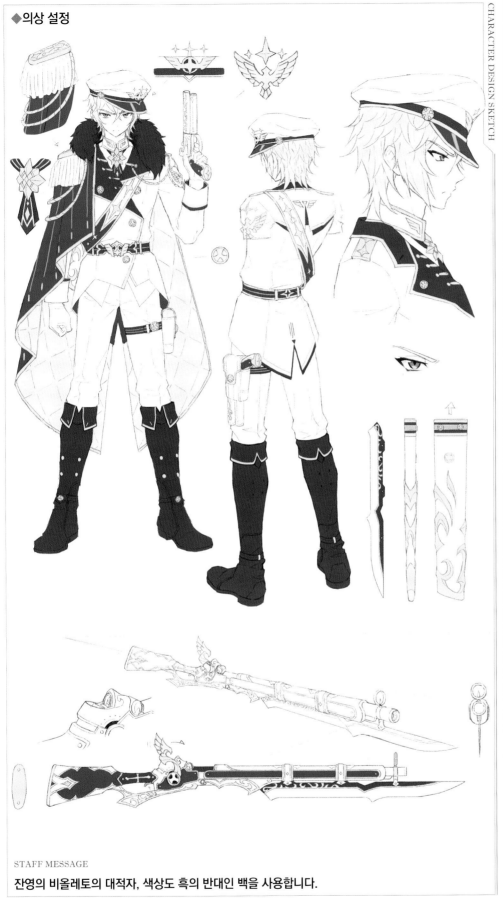

STAFF MESSAGE

잔영의 비올레토의 대적자, 색상도 흑의 반대인 백을 사용합니다.

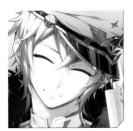
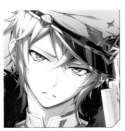

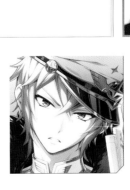
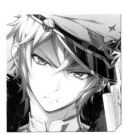

새로운 질서를 만드는
냉혹한 권력자

잔영의 비올레토

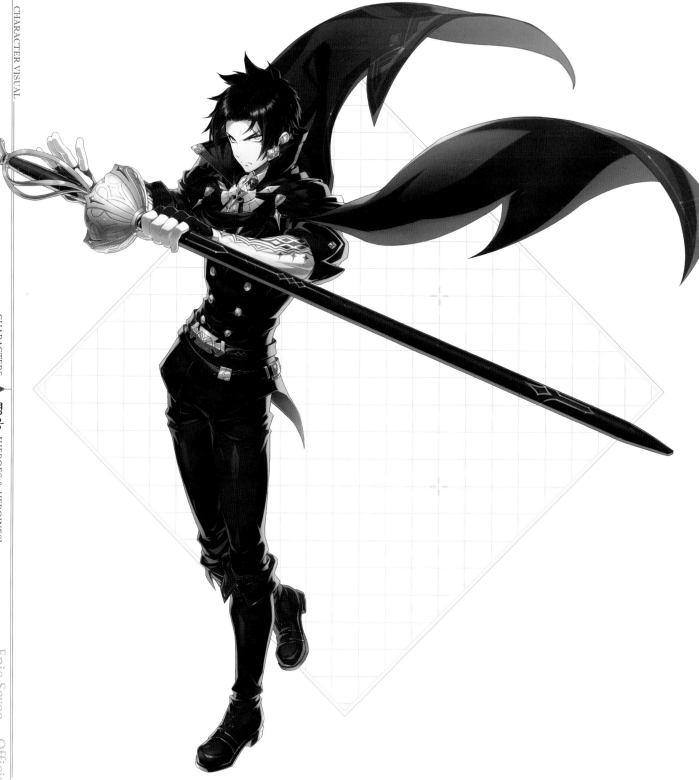

등급	★★★★★
속성	암속성
직업	도적
별자리	사자궁
CV	홍범기

DATA

STORY

가주가 되어 몰락한 가문의 부흥에 성공하지만,
전쟁을 치르며 퍼랜드의 귀족과 시민들에게 깊은 환멸을 느낀다.
결국 릴리아스가 여왕에 오르는 것을 돕게 되고, 수많은 반대 세력을
앞장서서 숙청한다. 이후 친위대의 대장이자, 여왕의 충실한 조력자로
퍼랜드 제2의 권력자가 된다.

◆ 의상 설정

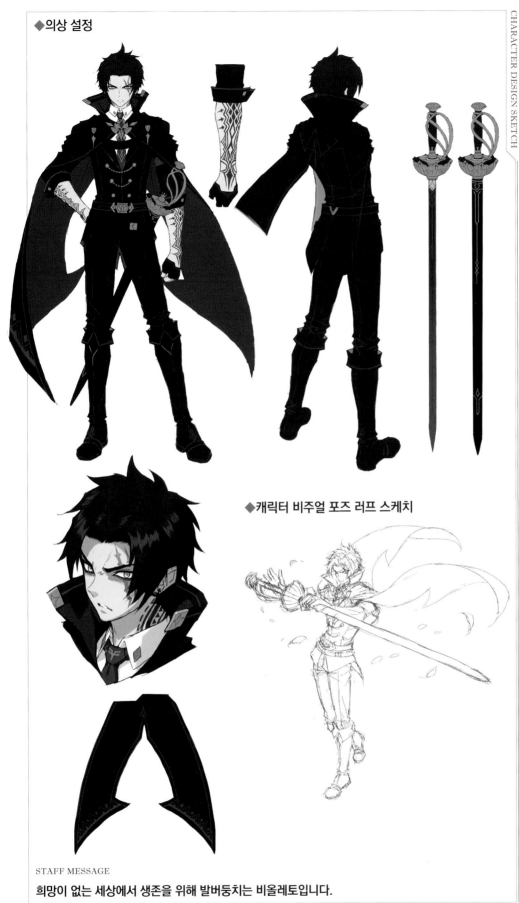

◆ 캐릭터 비주얼 포즈 러프 스케치

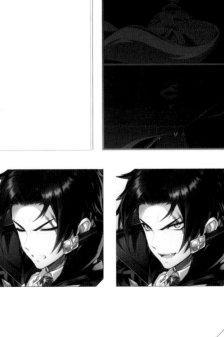

STAFF MESSAGE

희망이 없는 세상에서 생존을 위해 발버둥치는 비올레토입니다.

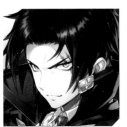 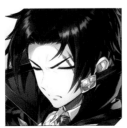 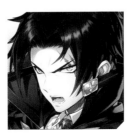

절망을 선사하는
철혈의 여왕

지배자 릴리아스

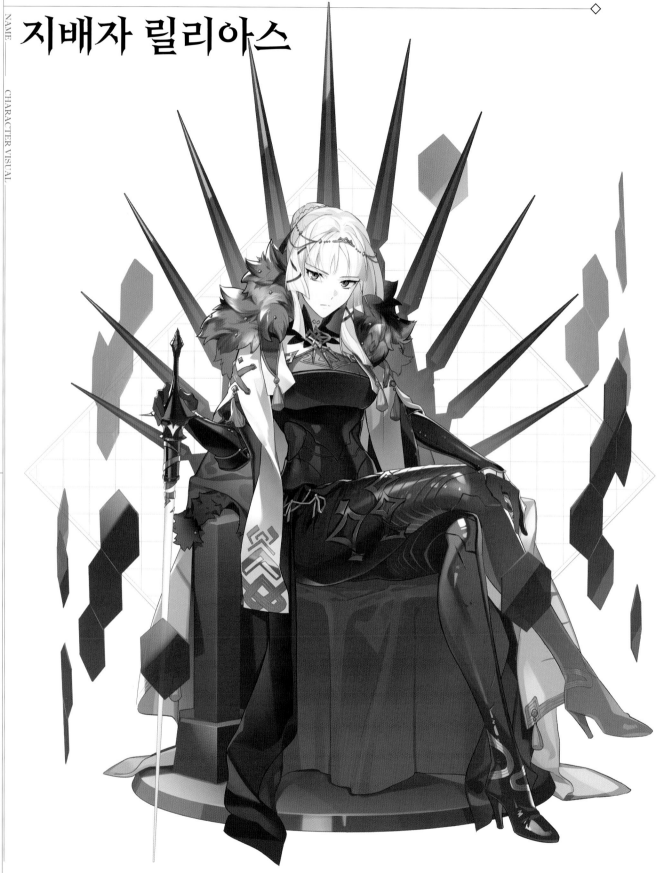

등급	★★★★★
속성	광속성
직업	전사
별자리	보병궁
CV	정유미

STORY

무능력한 가문의 사람들을 모두 숙청하여 가주가 된 뒤, 퍼랜드 남부
세력을 굴종시키고 반란을 일으킨다. 이후 비올레토를 이용해 손쉽게
국가를 전복시키고 여왕의 자리에 오른다. 그리고 퍼랜드만으로는
만족할 수 없을 정도로 커진 야심은 결국 시도니아 전체로 향하게 된다.

◆의상 설정

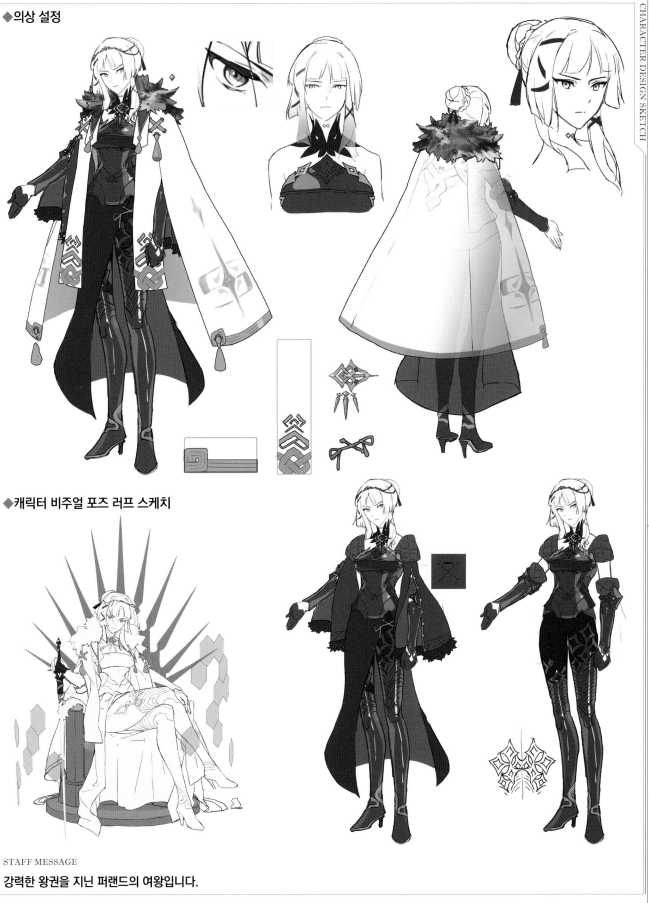

◆캐릭터 비주얼 포즈 러프 스케치

STAFF MESSAGE

강력한 왕권을 지닌 퍼랜드의 여왕입니다.

 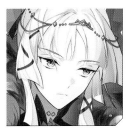 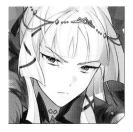 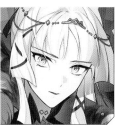 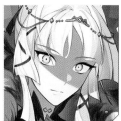

숲의 현자 비비안

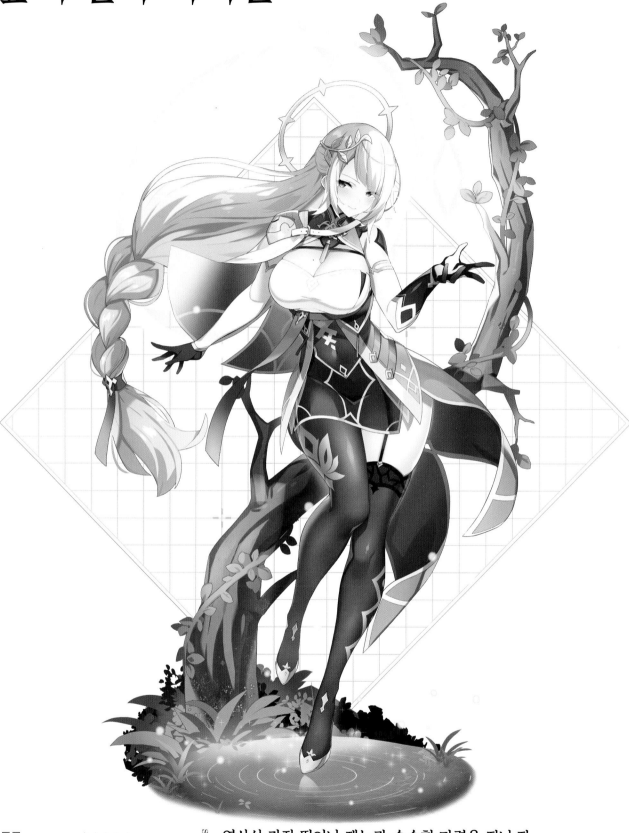

등급	★★★★★
속성	광속성
직업	마도사
별자리	거해궁
CV	곽규미

STORY

역사상 가장 뛰어난 재능과 순수한 마력을 지닌 자.
서로의 이익을 위해 싸우는 세력들과 사악한 정령들로부터,
파멸로 향하는 시도니아 대륙의 미래를 지키기 위해 숲을 나선다.

◆ 의상 설정

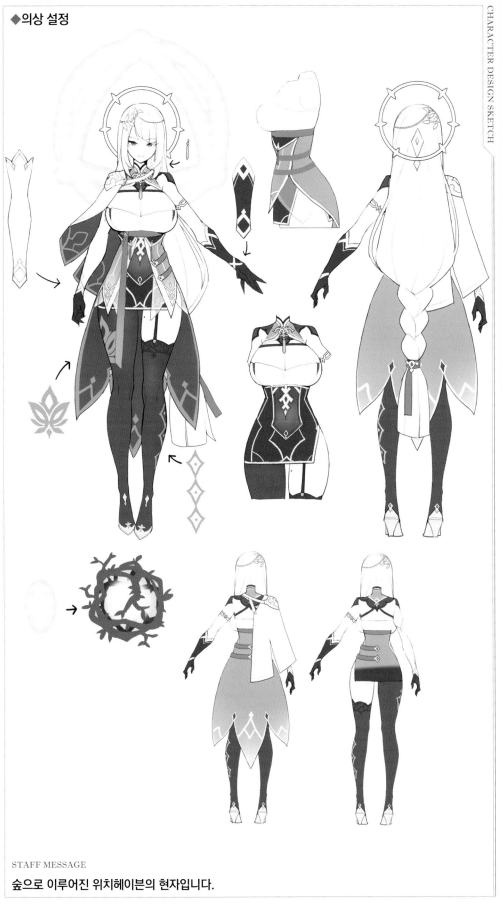

STAFF MESSAGE

숲으로 이루어진 위치헤이븐의 현자입니다.

자신의 삶을 희생한
고독한 방랑자

조율자 카웨릭

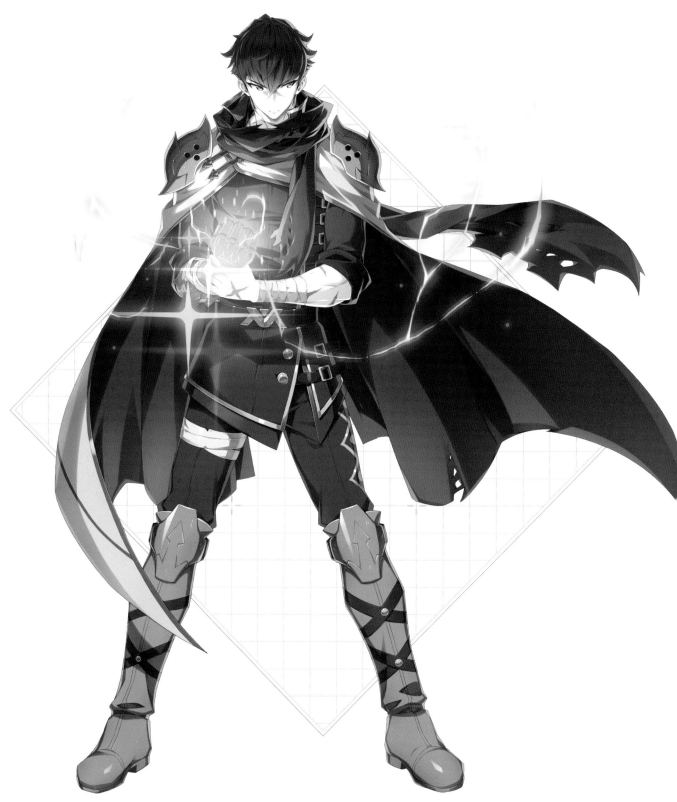

등급	★★★★★
속성	암속성
직업	전사
별자리	마갈궁
CV	황창영

STORY

시도니아 대륙을 떠돌며, 무너진 정령들의 균형을 바로잡는 자.
주어진 운명을 담담하게 받아들이고 있지만, 언젠가는 소중한 사람의
곁으로 돌아가 평범한 삶을 되찾겠다는 작은 소망을 품고 있다.

◆의상 설정

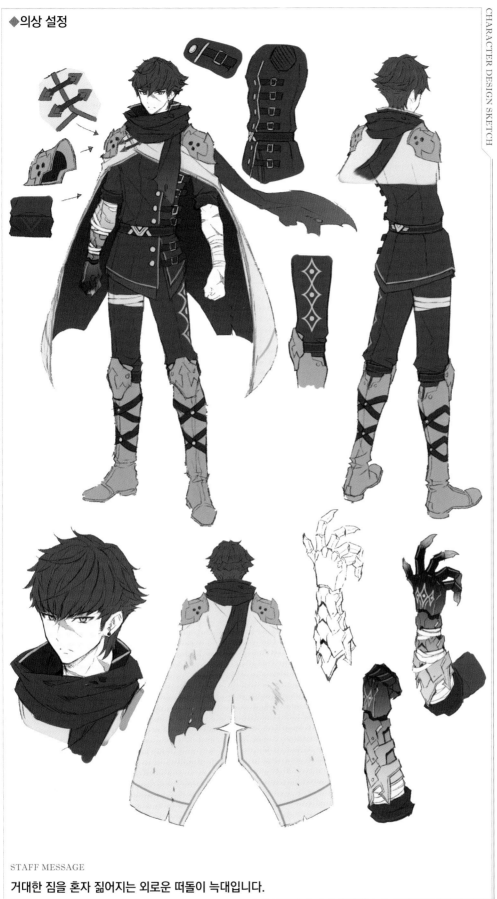

STAFF MESSAGE

거대한 짐을 혼자 짊어지는 외로운 떠돌이 늑대입니다.

삶과 죽음의 진리를 쫓는
고독한 탐닉자

죽음의 탐구자 레이

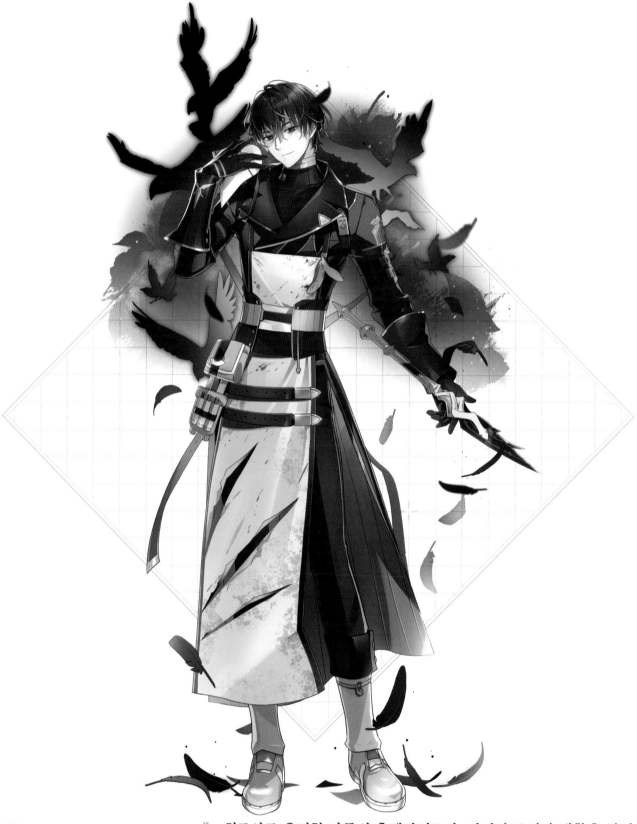

등급	★★★★★
속성	암속성
직업	정령사
별자리	거해궁
CV	심규혁

STORY

치료사로 유명한 가문의 후계자였으나, 아킨의 군의관 생활을 하며
죽음을 연구하기 위해 여러 인체 실험을 자행한다.
하지만 곧 적발되어 도망자 신세로 음지에서 연구를 이어나간다.
그러던 중, 엘레나가 은밀히 찾아오고 곧 둘은 기묘한 동업자가 된다.

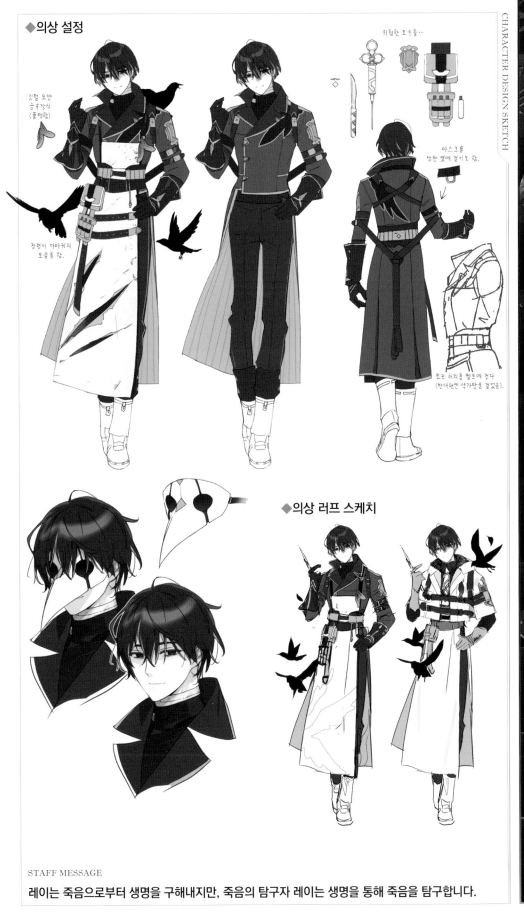

◆의상 설정

기털 모양
금속장식
(플랫폼)

위험한 도구들...

마스크를
상완 옆에 걸기도 함.

정령이 까마귀의
모습을 함.

또는 허리춤 벨트에 건다
(반대편엔 약간 망토를 걸었음).

◆의상 러프 스케치

STAFF MESSAGE

레이는 죽음으로부터 생명을 구해내지만, 죽음의 탐구자 레이는 생명을 통해 죽음을 탐구합니다.

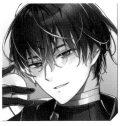
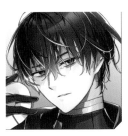
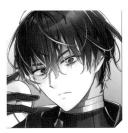
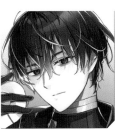
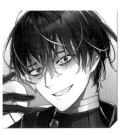

위대한 뜻을 전파하는
별의 추종자

별의 신탁 엘레나

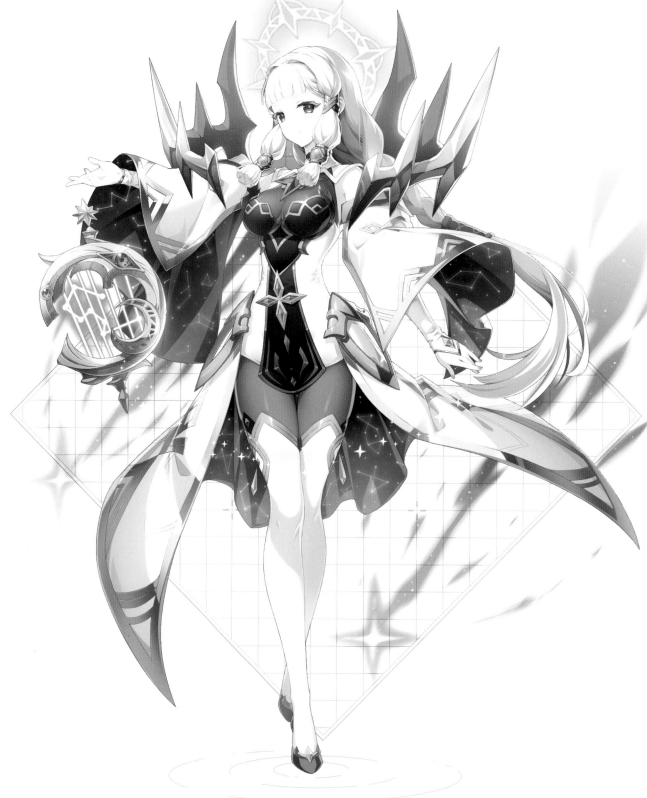

등급	★★★★★
속성	광속성
직업	사수
별자리	천칭궁
CV	박신희

콘스텔라의 대사제이자 별의 신탁을 전하는 자. 대사제가 되는
과정에서 별의 의지를 직접 마주했으며, 그 뜻을 전하여 모두에게
추앙받는 존재가 된다. 이후 별의 의지를 대륙 전체에 전파하기 위해,
모든 신도들을 이끌고 성전을 준비하고 있다.

◆의상 설정

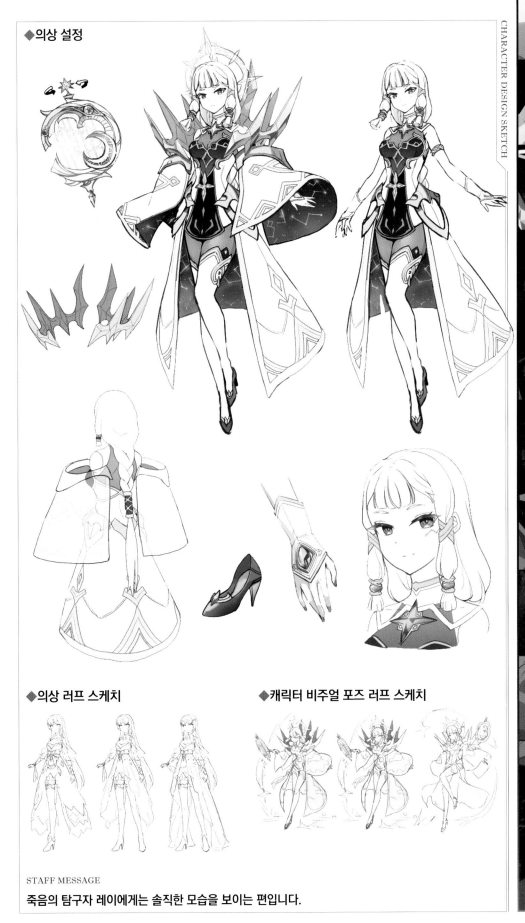

◆의상 러프 스케치

◆캐릭터 비주얼 포즈 러프 스케치

STAFF MESSAGE

죽음의 탐구자 레이에게는 솔직한 모습을 보이는 편입니다.

어떤 임무든 해결해내는
최강의 와일드카드

라스트 라이더 크라우

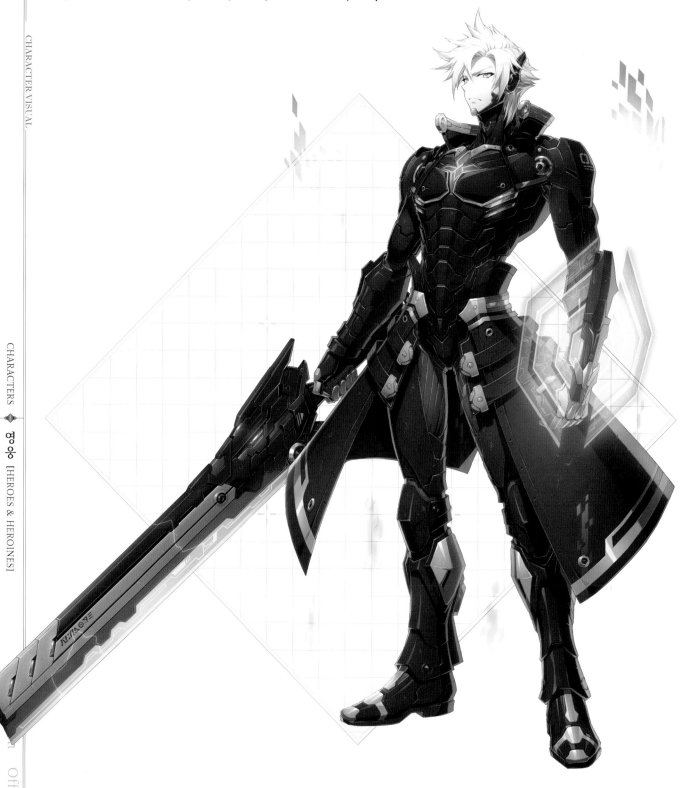

등급	★★★★★
속성	광속성
직업	기사
별자리	쌍어궁
CV	심규혁

STORY

기계화 제국 타라노르의 특수부대 7반의 지휘관이자,
기동 병기 [신수 지크프리드]의 계승자. 제멋대로인 성격이지만,
대체 불가능한 실력을 지니고 있다. 때문에 중앙 관리국으로부터
자율 행동권이 보장되는 코드 넘버 [00]을 부여받았다.

◆의상 설정

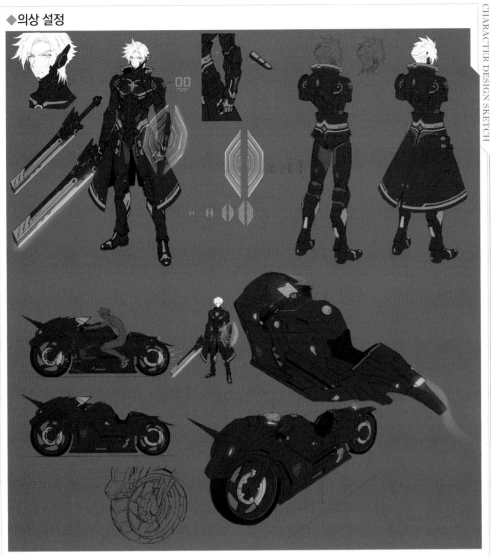

◆의상 러프 스케치

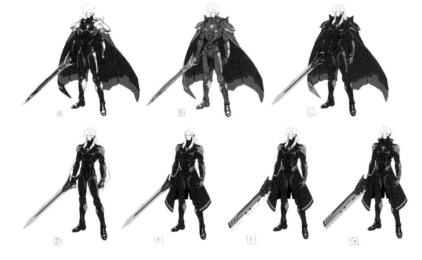

STAFF MESSAGE

라이더이지만 절대 투구를 쓰지 않습니다. 잘생긴 얼굴을 가릴 수 없기 때문이죠.
그에게만 주어진 특권이기도 합니다.

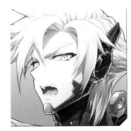
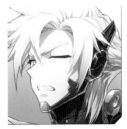
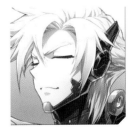

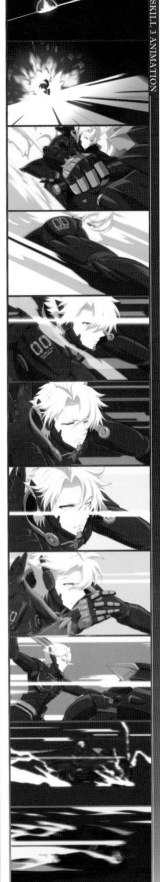

인간을 이해하고 진화하는
미지의 힘을 품은 안드로이드

NAME —— CHARACTER VISUAL

오퍼레이터 세크레트

CHARACTERS ◆ 영웅 [HEROES & HEROINES]

Epic Seven Official Artworks Vol.2

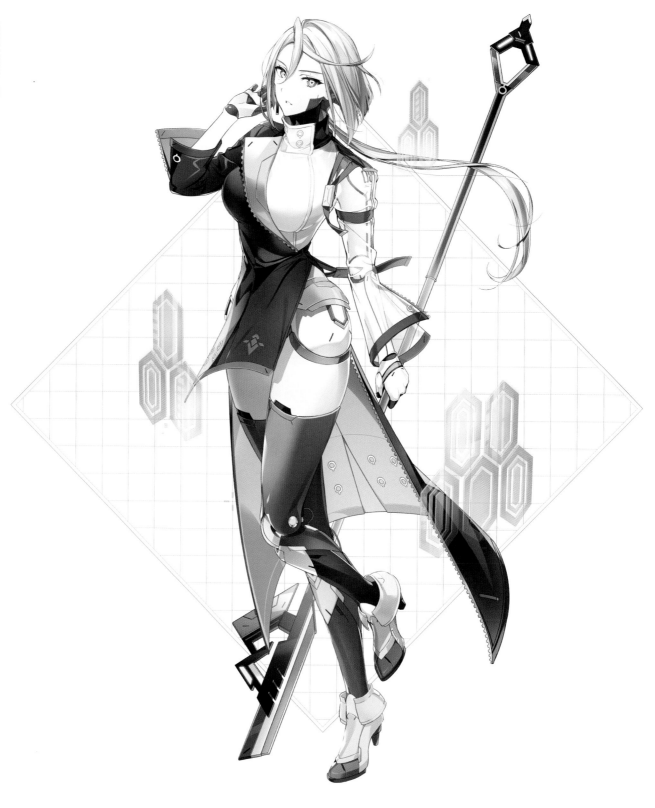

DATA

등급	★★★★★
속성	암속성
직업	사수
별자리	천칭궁
CV	김영은

STORY

반란 단체 [호문클루스]가 금지된 로스트 테크놀로지로 만든
안드로이드. 세상을 파괴하기 위해 제작되었으나, 탈취 과정에서
크라우가 주인으로 등록되어 특수부대 7반에 배속된다.
본래 무감정한 기계에 불과했으나, 크라우와 함께 임무를 수행하며
자신만의 인격을 형성한다.

◆의상 설정

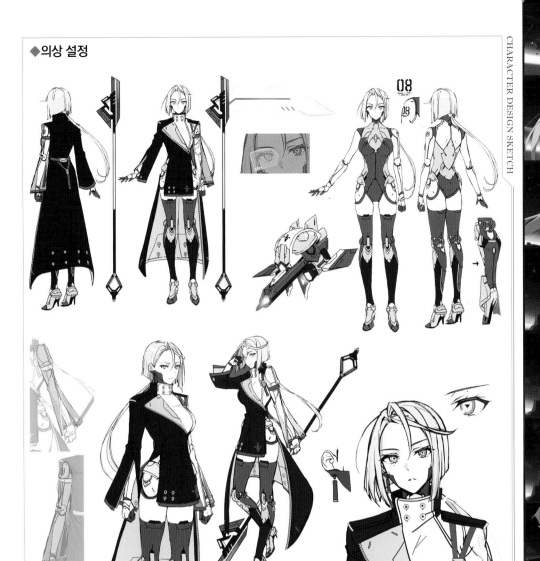

08

08

◆이벤트 일러스트 완성

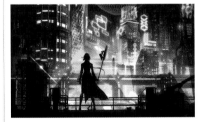

◆이벤트 일러스트 러프 스케치

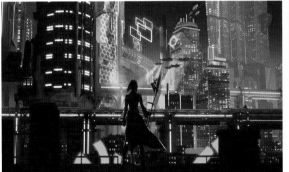

STAFF MESSAGE

키세, 심판자 키세, 세크레트, 오퍼레이터 세크레트는 모두 같은 얼굴을 하고 있기에
특성 부여에 많은 고민을 하고 있는 캐릭터들입니다.

목적을 알 수 없는 도시의 불청객

설계자 라이카

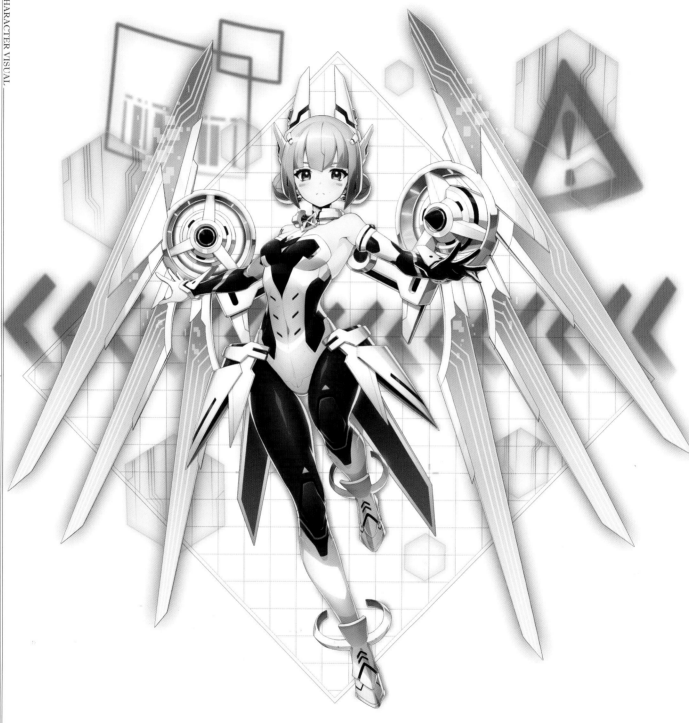

DATA

등급	★★★★★
속성	광속성
직업	마도사
별자리	처녀궁
CV	김현심

STORY

타라노르의 도시 설계 및 운영을 돕기 위해 폴리티아에서 파견된 안드로이드. 하지만 어느 순간부터 통제를 벗어나, 도시에서 벌어지는 각종 사건에 개입한다. 시간이 갈수록 추종 세력은 늘어갔고, 결국 중앙 관리국은 그녀를 도시의 결점으로 지정한다.

◆의상 설정

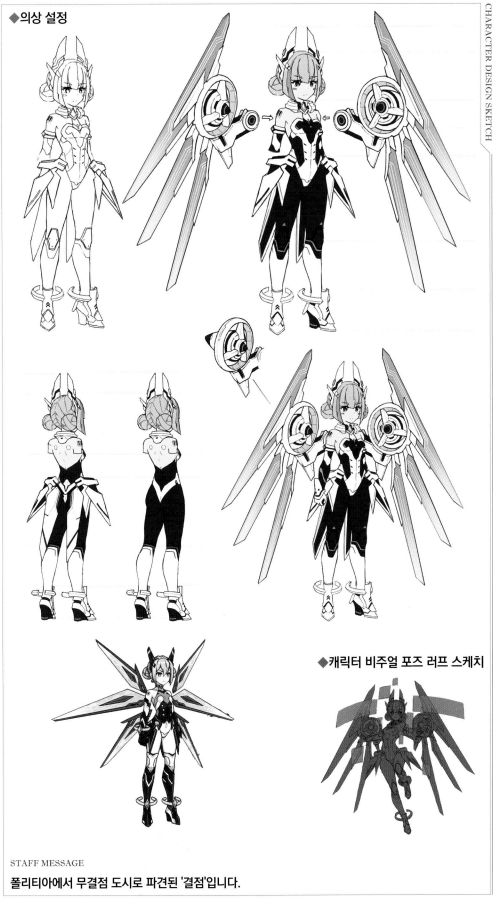

◆캐릭터 비주얼 포즈 러프 스케치

STAFF MESSAGE

폴리티아에서 무결점 도시로 파견된 '결점'입니다.

닿지 못할 목표를 좇는
불완전한 최강의 검

NAME

라스트 피스 카린

CHARACTER VISUAL

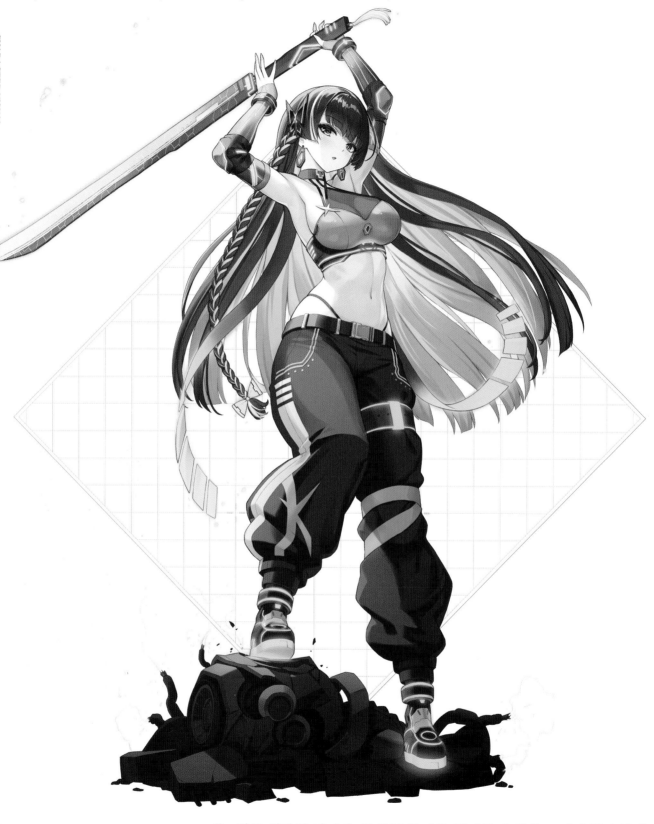

CHARACTERS ◆ 영웅 [HEROES & HEROINES]

Epic Seven Official Artworks Vol.2

등급	★★★★
속성	광속성
직업	도적
별자리	백양궁
CV	김현지

DATA

STORY

현존 최강의 검이자, 도시의 문제를 해결하기 위해 조직된 특수부대 1반 소속의 요원. 안드로이드와 기계에 대한 깊은 혐오감을 지녔기에 신체의 단 한 부분도 기계화하지 않았다. 임무 달성률은 완벽에 가깝지만, 목표를 위해서라면 무슨 짓이든 하는 돌발성을 지녔다.

◆ 의상 설정

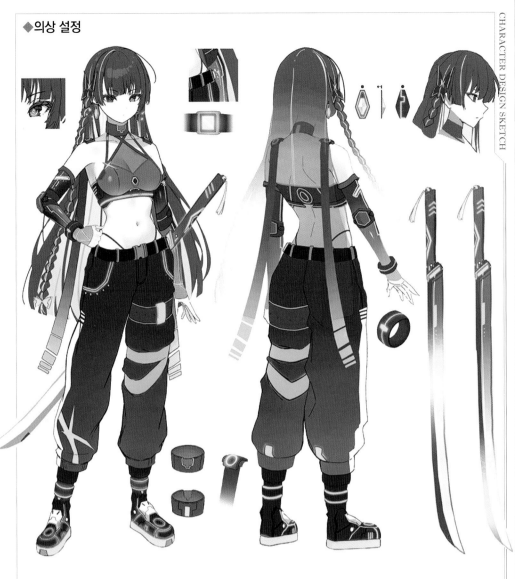

◆ 캐릭터 비주얼 포즈 러프 스케치

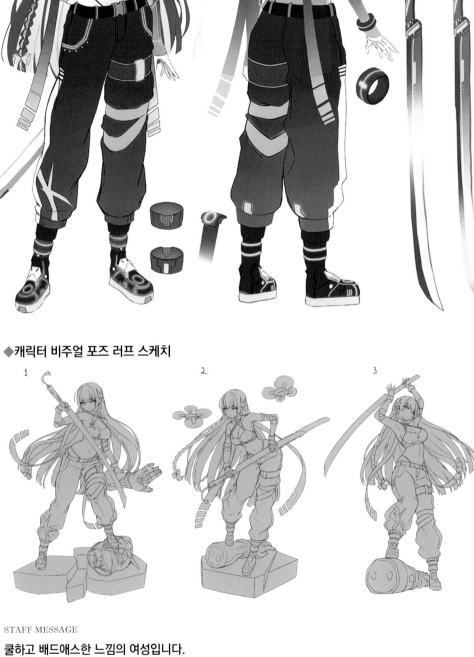

1.

2.

3.

STAFF MESSAGE

쿨하고 배드애스한 느낌의 여성입니다.

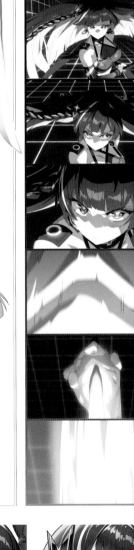

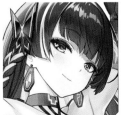
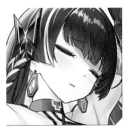
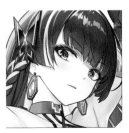

혼돈을 불러오는
잊힌 과거의 재앙

뒤틀린 망령 카일론

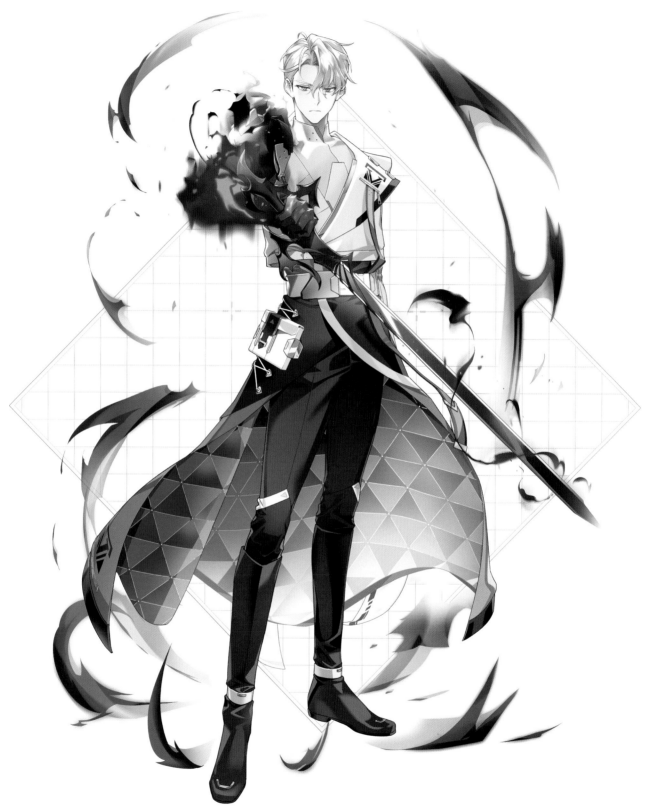

등급	★★★★★
속성	광속성
직업	도적
별자리	천갈궁
CV	정재헌

DATA

STORY

타라노르의 반란 단체 [호문클루스]를 이끄는 남자.
중앙 관리국의 정보망에도 기록이 없는 존재이며,
미지의 계획을 위해 대륙에 흩어진 로스트 테크놀로지를 수집하고 있다.
소문에 의하면 불로불사의 존재라고 전해지나, 확인된 바는 없다.

◆의상 설정

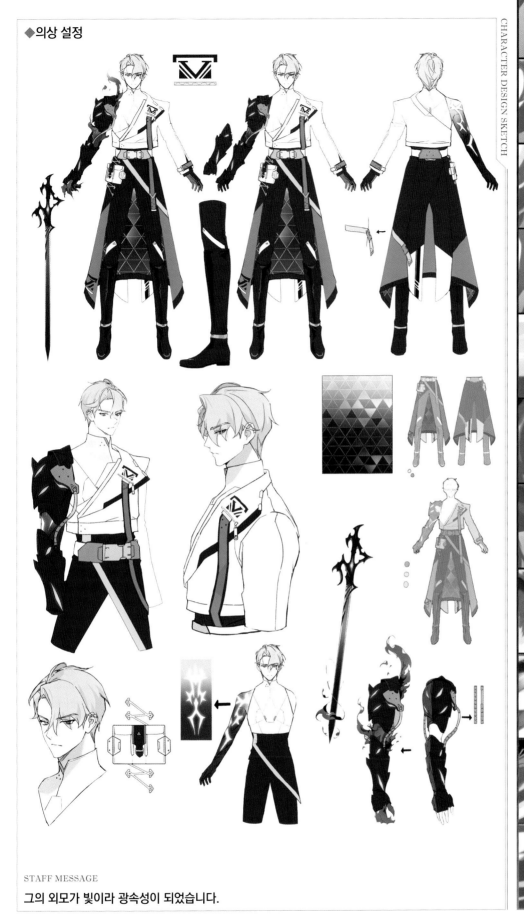

STAFF MESSAGE

그의 외모가 빛이라 광속성이 되었습니다.

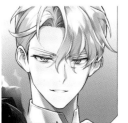
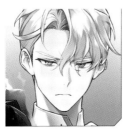
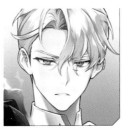
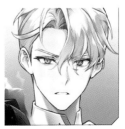

루루카의 든든한 지원군
괴팍한 떠돌이 디자이너

디자이너 릴리벳

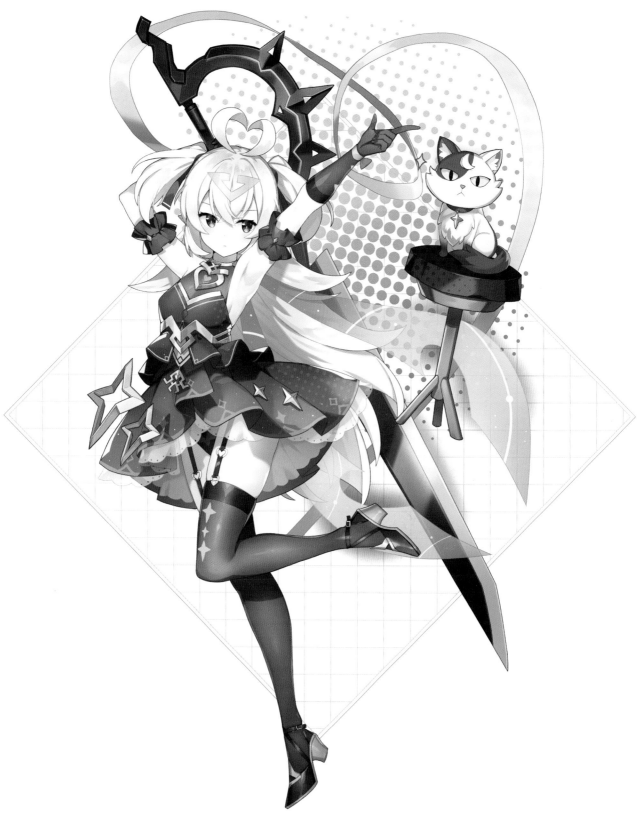

등급	★★★★★
속성	암속성
직업	전사
별자리	거해궁
CV	여민정

어릴 적 자신을 거둬준 스트라제스의 밑에서 재봉 일을 배운 디자이너.
하지만 그가 [파스투스]를 손에 넣은 후 변했다는 사실을 알고,
그의 야망을 저지하기 위해 자신의 모델을 찾아 나선다.

◆의상 설정

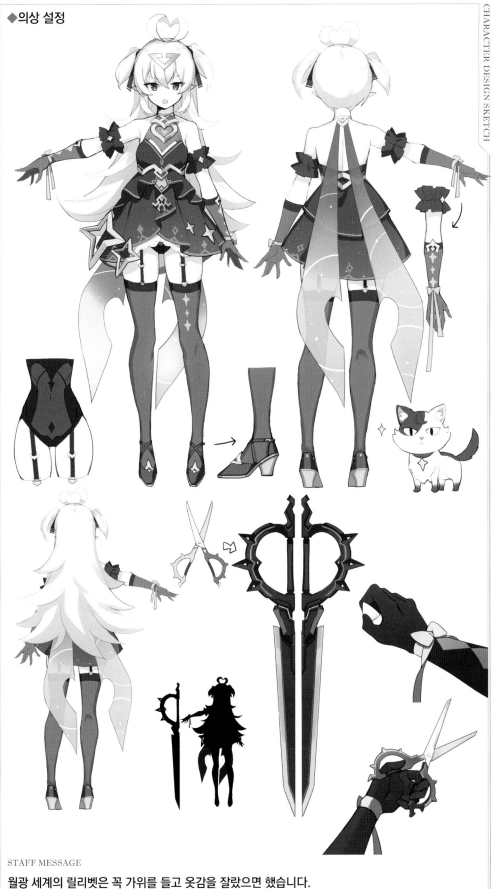

STAFF MESSAGE

월광 세계의 릴리벳은 꼭 가위를 들고 옷감을 잘랐으면 했습니다.

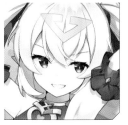
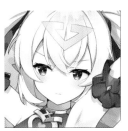
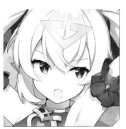

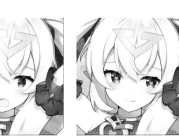

우주와 친구를 위해 싸우는
말괄량이 모델

NAME — CHARACTER VISUAL

최강 모델 루루카

CHARACTERS ◆ 영웅 [HEROES & HEROINES]

등급	★★★★★
속성	암속성
직업	마도사
별자리	인마궁
CV	이용신

STORY

떠돌이 디자이너 릴리벳의 권유로 특수 슈트를 입고 싸우는
[모델]이 된 소녀. 우주조차 잘라낼 수 있는 재단 칼,
파스투스를 손에 넣고 흑화한 디자이너 스트라제스와
그의 모델인 로앤나를 쓰러뜨리고자 한다.

후줄근한 차림의 루루카

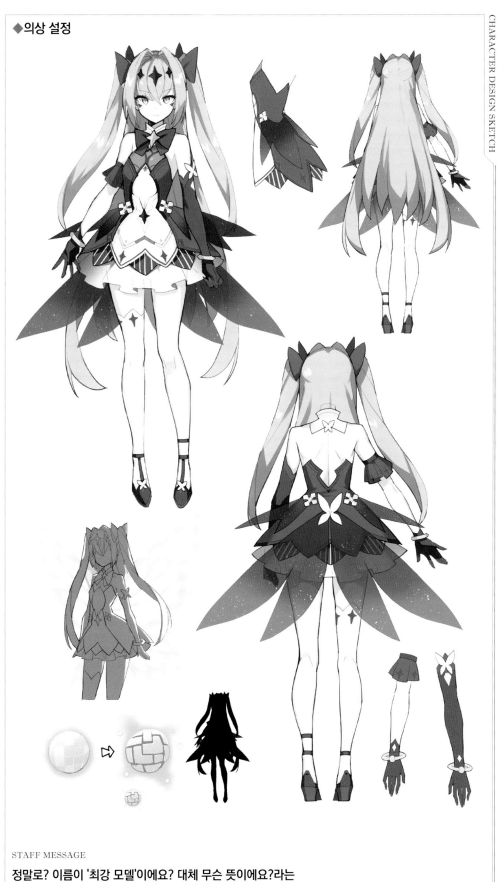

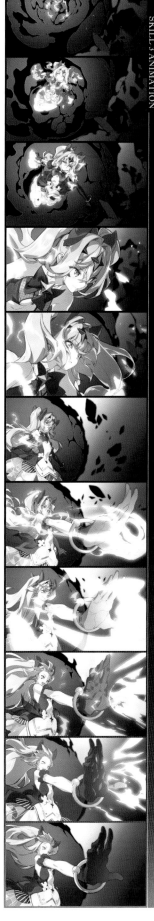

STAFF MESSAGE

정말로? 이름이 '최강 모델'이에요? 대체 무슨 뜻이에요?라는
질문을 몇 번이나 받았습니다.

공허함과 외로움을 지닌
전 우주적 톱 모델

진혼의 로앤나

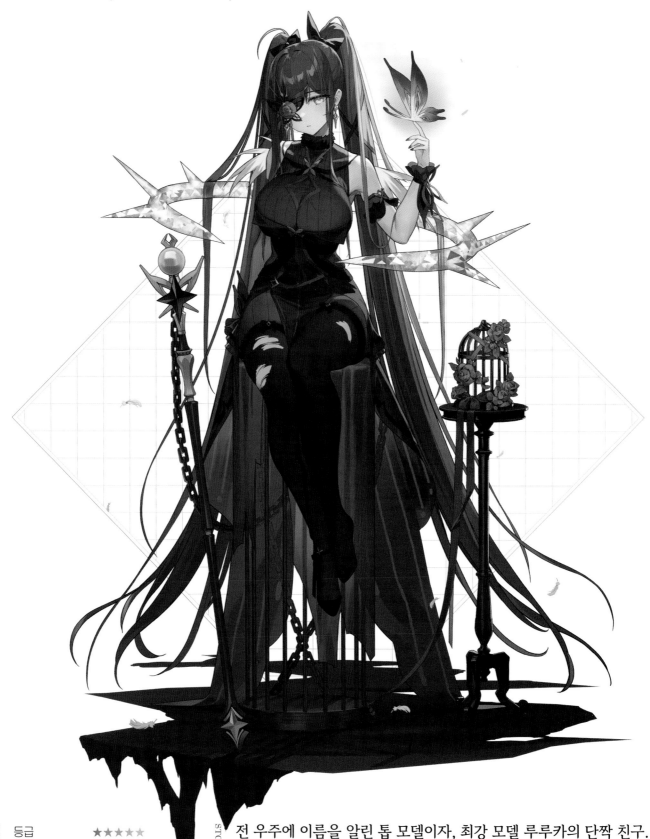

등급	★★★★★
속성	암속성
직업	마도사
별자리	보병궁
CV	김현심

STORY

전 우주에 이름을 알린 톱 모델이자, 최강 모델 루루카의 단짝 친구.
[디에스 이라이]의 전속 모델로 활동 중, 돌연 실종되었다.
자신이 사랑하는 것에 대한 집착과 갈망이 강한 편이다.

◆ 의상 설정

◆ 의상 러프 스케치

앙상한 어깨 쪽의 털은 꺾여버린 날개를 상징합니다.

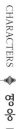

고고하고 외로운
무림 세가의 아가씨

일편고월 벨로나

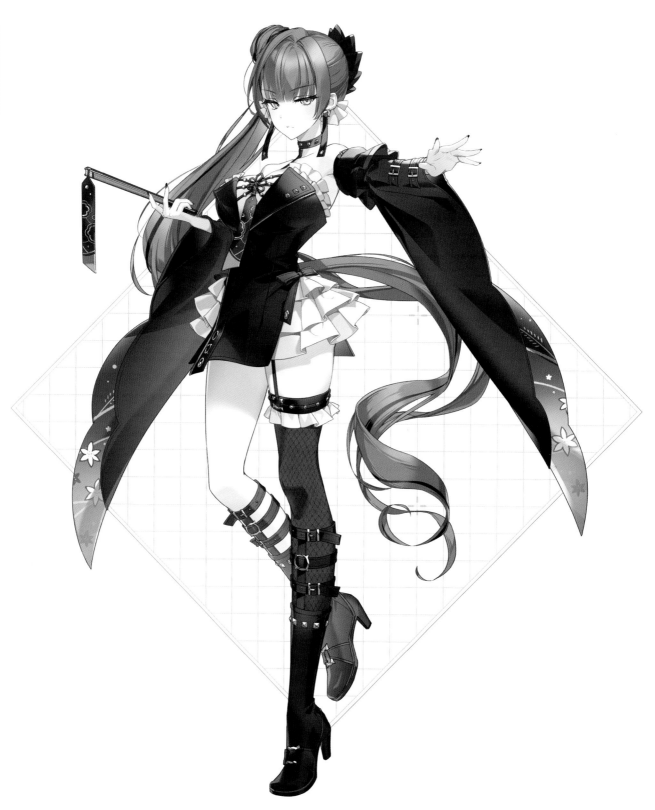

등급	★★★★★
속성	암속성
직업	전사
별자리	천갈궁
CV	이새아

STORY

동양풍 옷을 취급하는 디자이너 브랜드의 모델.
무림 세가 출신으로, 동방의 경공술을 이용해 싸우기로 유명하다.
외모도, 집안도, 명성도 개의치 않아 하고 오직 본인이 싸워 보고
실력을 인정한 상대와만 대화한다.

◆의상 설정

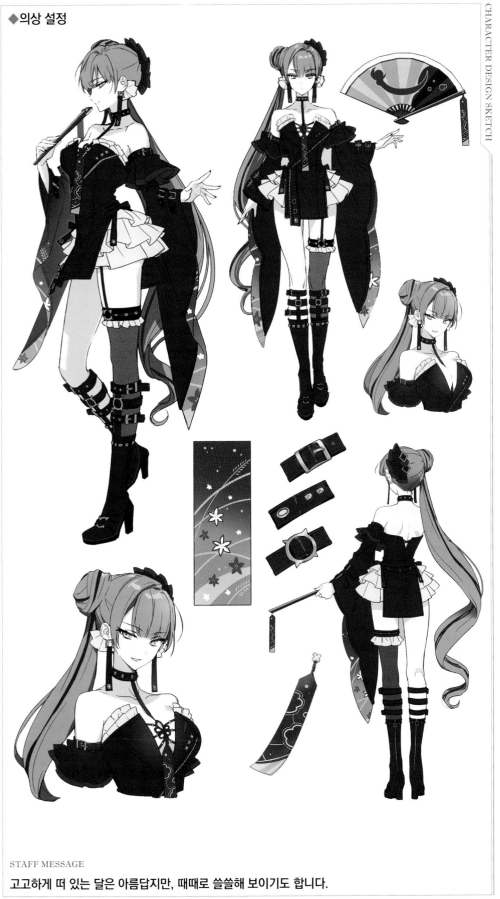

STAFF MESSAGE

고고하게 떠 있는 달은 아름답지만, 때때로 쓸쓸해 보이기도 합니다.

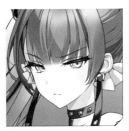
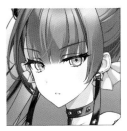
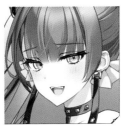

화란 속에서 태어나
군신으로 추앙받는 소녀

화란의 라비

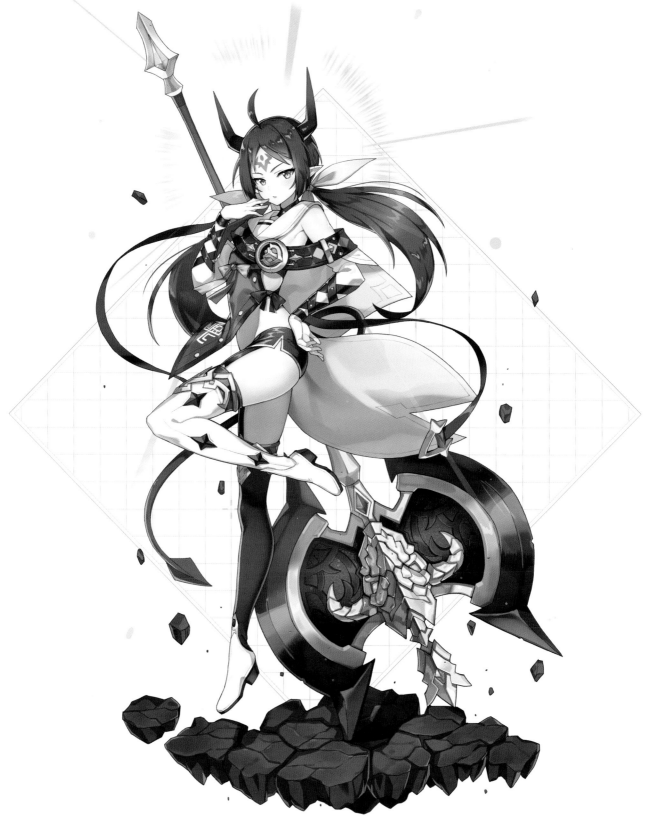

등급	★★★★★
속성	암속성
직업	전사
별자리	거해궁
CV	김하영

DATA

STORY

본디 소읍에서 태어났으나, 천명을 받고 내려온 군신으로 추대된다.
신격화되기 전 기억은 남아 있지 않으며,
적군의 장수와 싸우던 중 불의의 사고로 다른 차원으로 떨어진다.

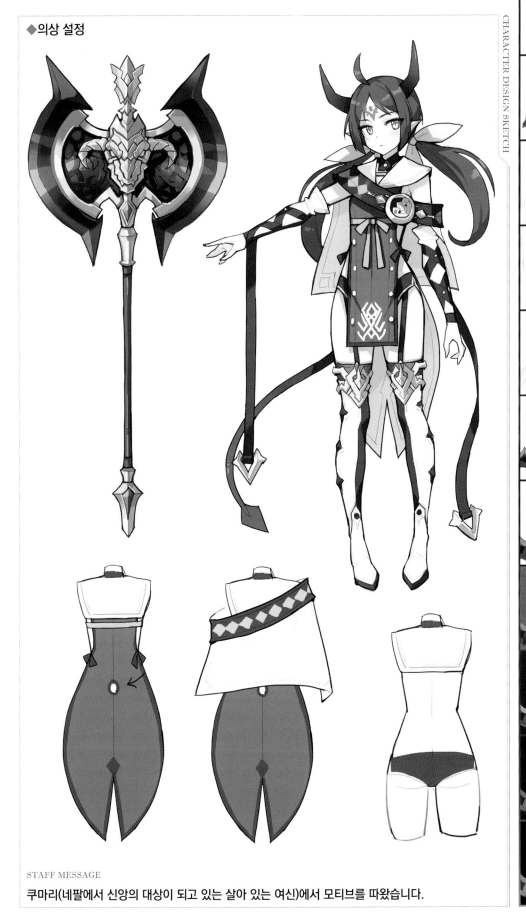

◆의상 설정

STAFF MESSAGE

쿠마리(네팔에서 신앙의 대상이 되고 있는 살아 있는 여신)에서 모티브를 따왔습니다.

우월한 피를 이어받은
고귀하고 오만한 도련님

적월의 귀족 헤이스트

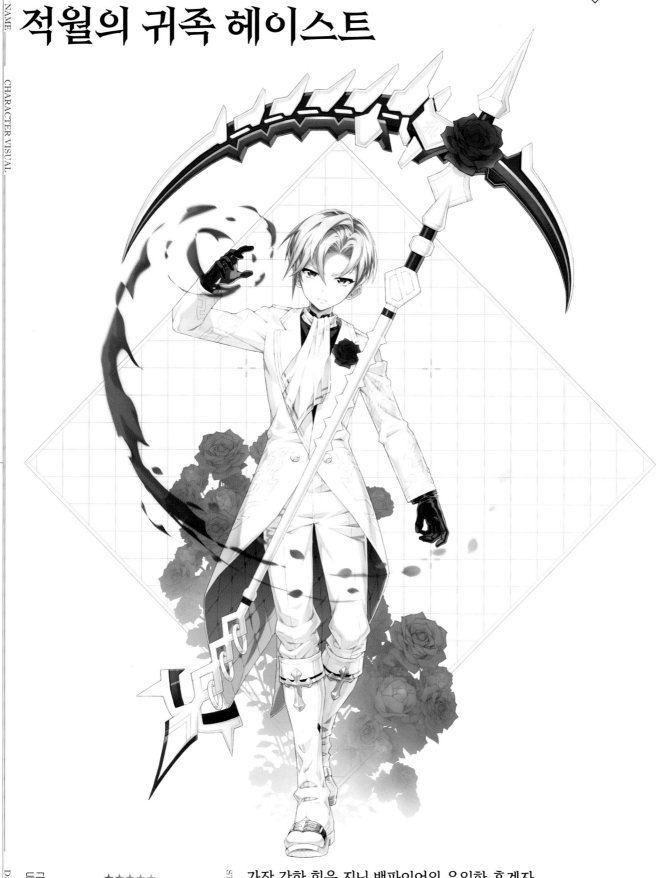

등급	★★★★★
속성	암속성
직업	정령사
별자리	쌍어궁
CV	이소은

STORY

가장 강한 힘을 지닌 뱀파이어의 유일한 후계자.
그러나 인간의 습격으로 아버지와 헤어지고,
홀로 낯선 땅으로 넘어왔다.
아버지를 존경하며, 그리워하고 있다.

◆ 의상 설정

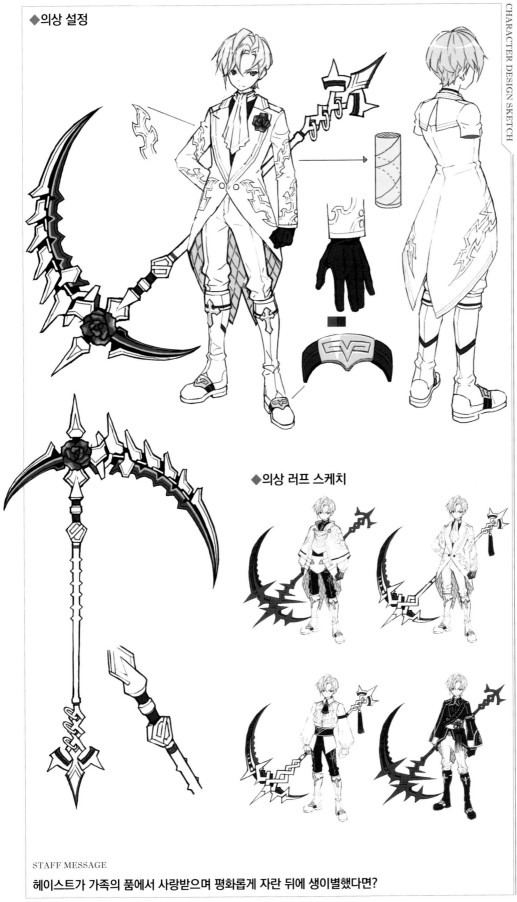

◆ 의상 러프 스케치

STAFF MESSAGE

헤이스트가 가족의 품에서 사랑받으며 평화롭게 자란 뒤에 생이별했다면?

이단 종교를 벗어나
자신의 삶을 찾아가는 개척자
불신자 리디카

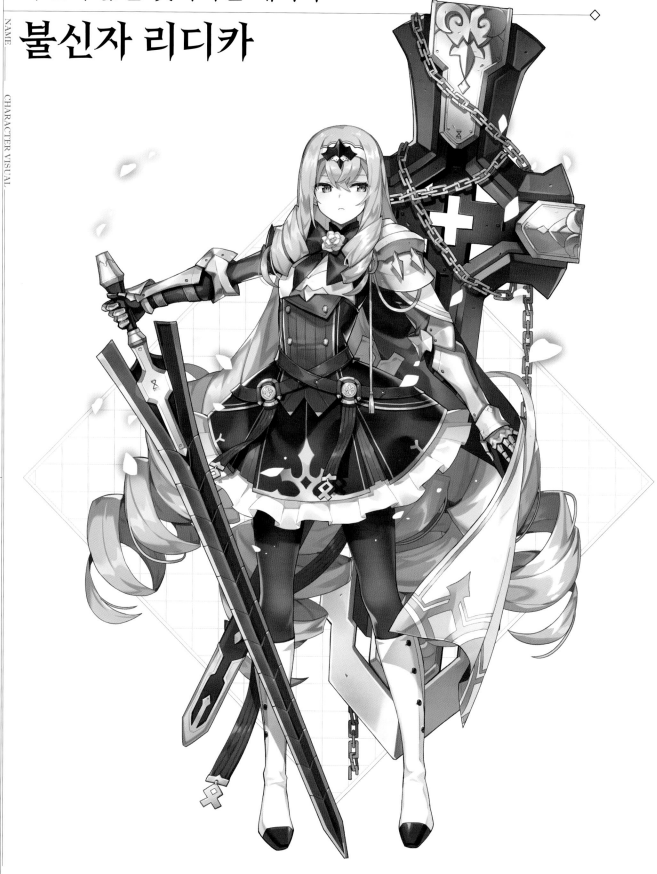

등급	★★★★★
속성	광속성
직업	사수
별자리	쌍아궁
CV	이유리

STORY

어린 시절 이단 종교에 끌려갔다가 도망친 탈주자.
이후 자신의 잃어버린 삶을 찾기 위한 여정을 떠나지만,
이단 종교에 탈주 사실을 금방 들켜 추격에 시달리는 중이다.
종교를 이해하지 못하고, 광신도를 싫어한다.

◆의상 설정

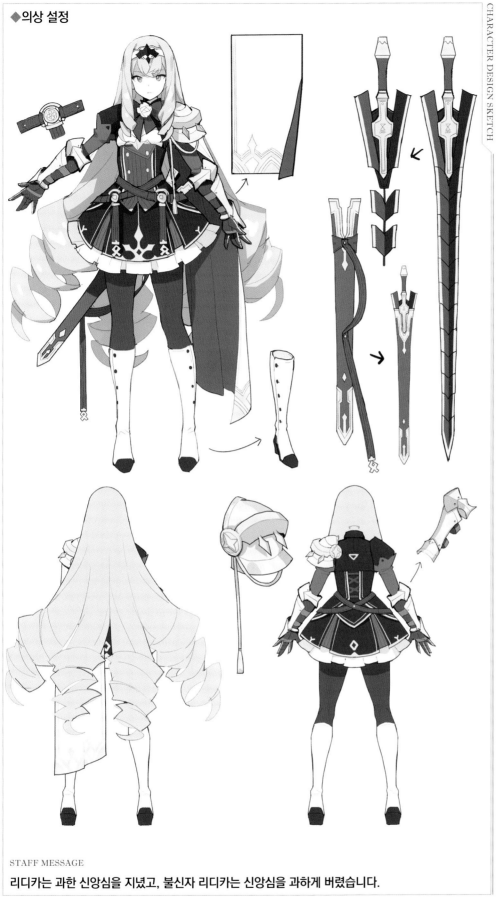

STAFF MESSAGE

리디카는 과한 신앙심을 지녔고, 불신자 리디카는 신앙심을 과하게 버렸습니다.

승부의 제라토

NAME
CHARACTER VISUAL
CHARACTERS
영웅 [HEROES & HEROINES]
Epic Seven Official Artworks Vol.2
DATA

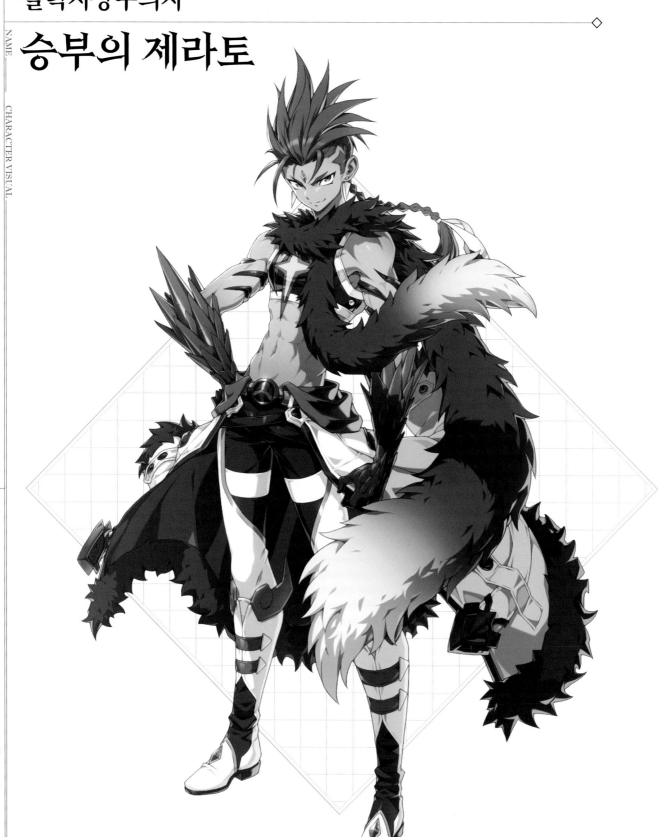

등급	★★★★
속성	암속성
직업	마도사
별자리	백양궁
CV	남도형

STORY

상당한 싸움 실력의 소유자.
누구에게도 진 적 없다는 것이 자랑거리이며, 그 기록을 깨지 않기 위해
자신이 질 것 같은 상대와는 싸우지 않는다. 빙결술사 제라토가
늘 싸움을 걸지만, 항상 별별 이유를 대며 승부를 미루고 있다.

◆의상 설정

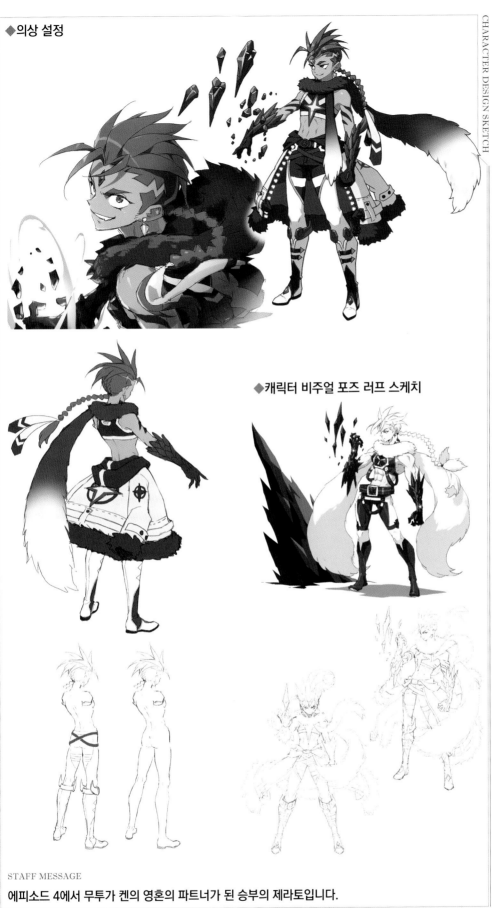

◆캐릭터 비주얼 포즈 러프 스케치

STAFF MESSAGE

에피소드 4에서 무투가 켄의 영혼의 파트너가 된 승부의 제라토입니다.

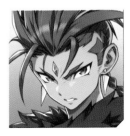

악을 뿌리 뽑기 위해
길을 나선 방랑 용사

방랑 용사 레오

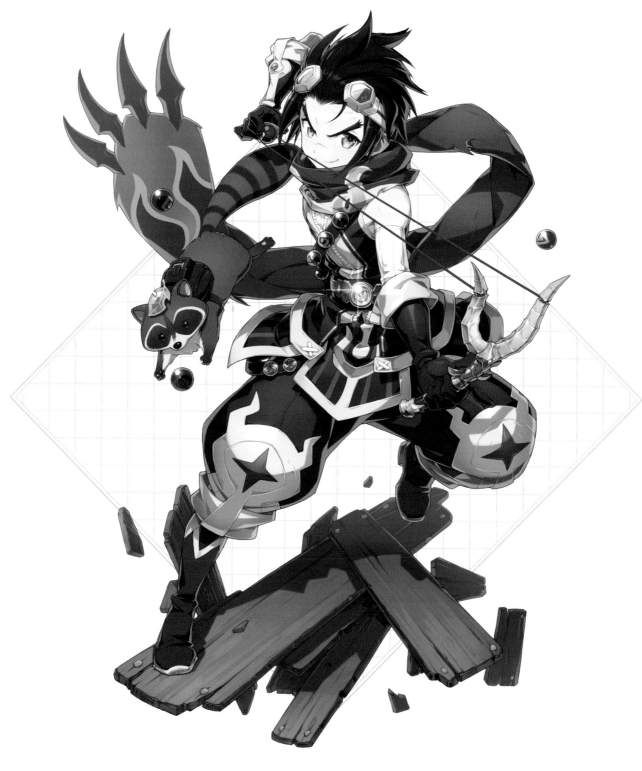

등급	★★★★
속성	암속성
직업	사수
별자리	쌍아궁
CV	정혜원

학자 가문에서 태어났으며, 어릴 적부터 용사를 꿈꾸며 자랐다.
하지만 부모님이 [도끼 도적단]에게 습격당한 뒤 실종되자,
직접 힘을 길러 복수하리라 다짐한다.
이후 [병든 세상을 바꾸는 것이 용사가 되는 길]이라 믿고,
세상을 떠돌며 악인들을 처치한다.

◆의상 설정

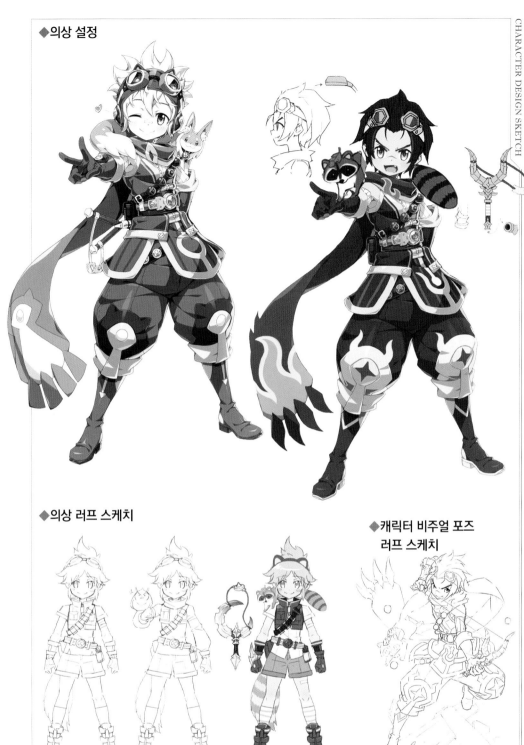

◆의상 러프 스케치

◆캐릭터 비주얼 포즈
러프 스케치

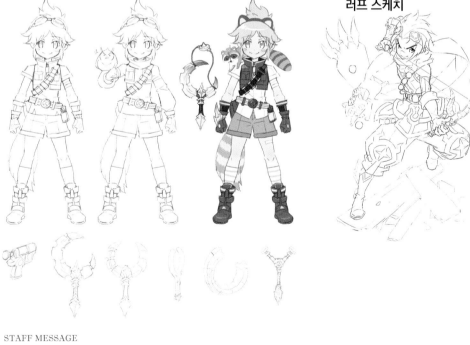

STAFF MESSAGE

아주 초기에 만들어진 캐릭터로, 지금 생각해보면 어린아이에게 조금 가혹한 설정이란 생각이 드네요.

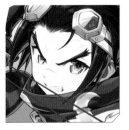
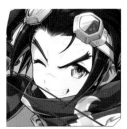

수많은 오해와 염문을 퍼뜨리는
막무가내 기사님

무법자 크로제

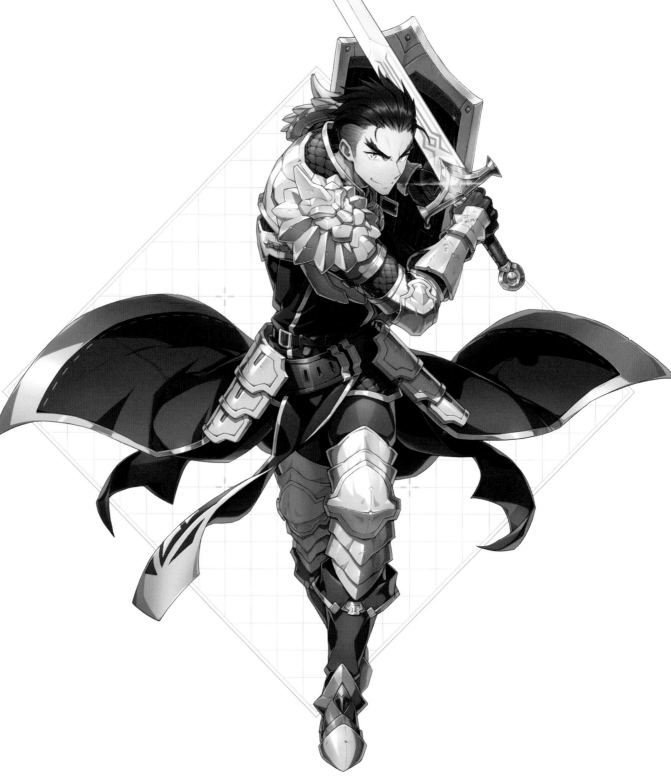

NAME | CHARACTER VISUAL

CHARACTERS 영웅 [HEROES & HEROINES]

Epic Seven Official Artworks Vol.2

등급	★★★★
속성	암속성
직업	기사
별자리	쌍어궁
CV	홍범기

STORY

규율과 규칙을 무시하고, 자기 마음이 가는 대로 행동하는
크로제의 월광.
제멋대로 행동하다 보니 크고 작은 사건을 만들어냈고,
결국 오리지널 크로제가 직접 월광 크로제를 찾아 나서기에 이른다.

DATA

◆캐릭터 비주얼 포즈 러프 스케치

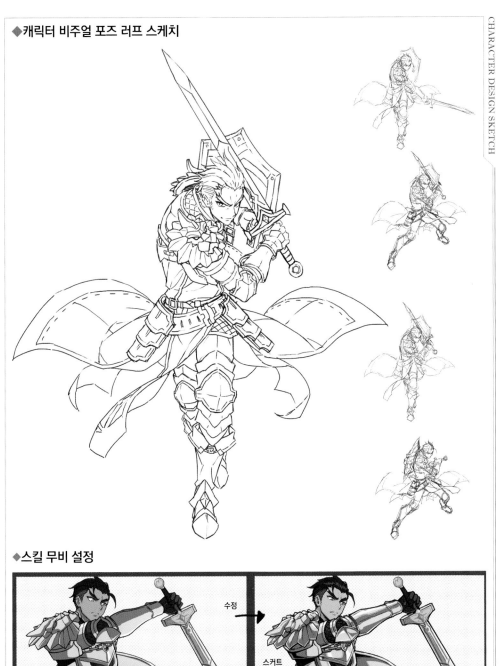

◆스킬 무비 설정

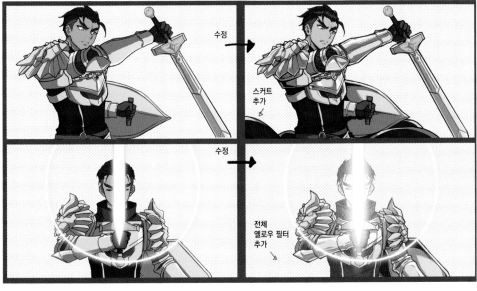

수정 →

수정 →

스커트
추가

전체
옐로우 필터
추가

STAFF MESSAGE

사랑하는 사람을 지키기 위해서 검과 방패를 들었으나 지킬 사람이 없네요…….

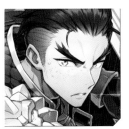
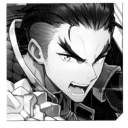
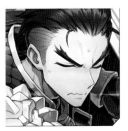
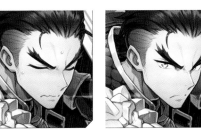

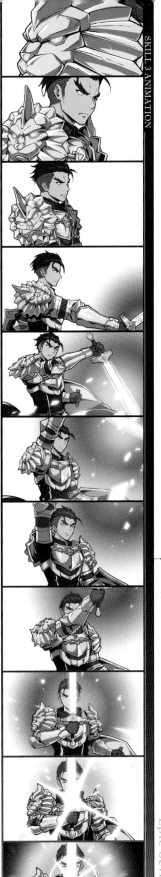

여신교와 세상을 증오하는
미지의 잔혹한 소녀

죄악의 안젤리카

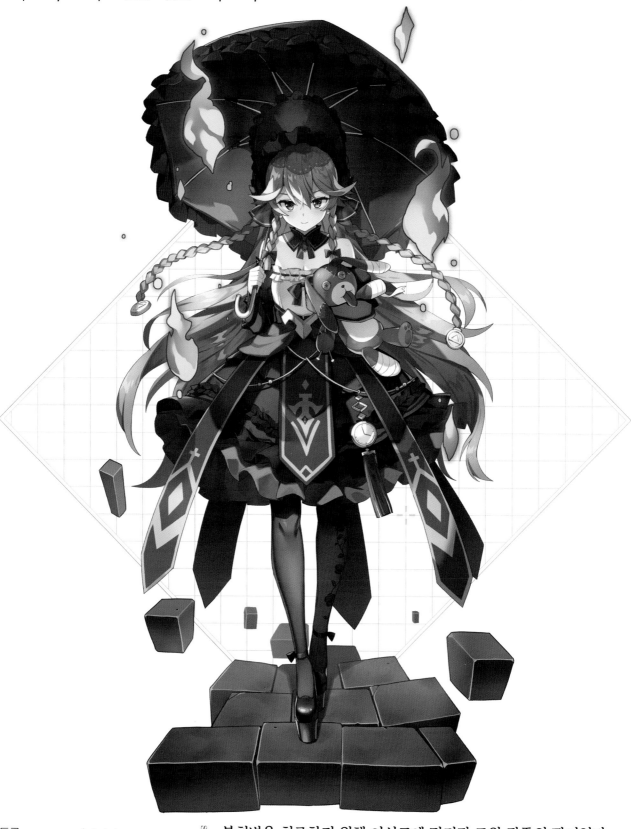

등급	★★★★
속성	암속성
직업	정령사
별자리	금우궁
CV	조경이

STORY

불치병을 치료하기 위해 여신교에 맡겨진 고위 귀족의 딸이었다.
하지만 병은 계속 깊어져 갔고, 가문의 후원마저 끊기자 골칫거리로
전락한다. 거짓 희망을 심어준 여신교와 자신의 운명을 저주하던 중,
금서에 적힌 장소로 향하여 [미지의 존재]를 만나게 된다.
이후 그녀는 [여신교]와 [세상을 향한 증오]를 품은 전혀 다른 존재로
다시 태어나게 된다.

◆의상 러프 스케치

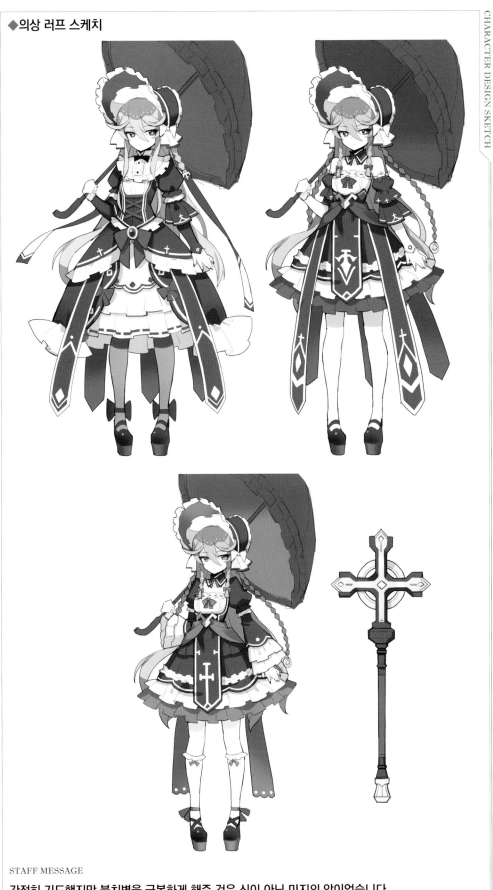

STAFF MESSAGE

간절히 기도했지만 불치병을 극복하게 해준 것은 신이 아닌 미지의 악이었습니다.

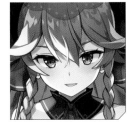 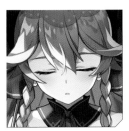 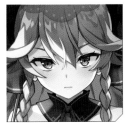 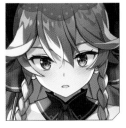

범죄자를 찾아 떠도는
아름답고 고독한 모험가

여일의 디에리아

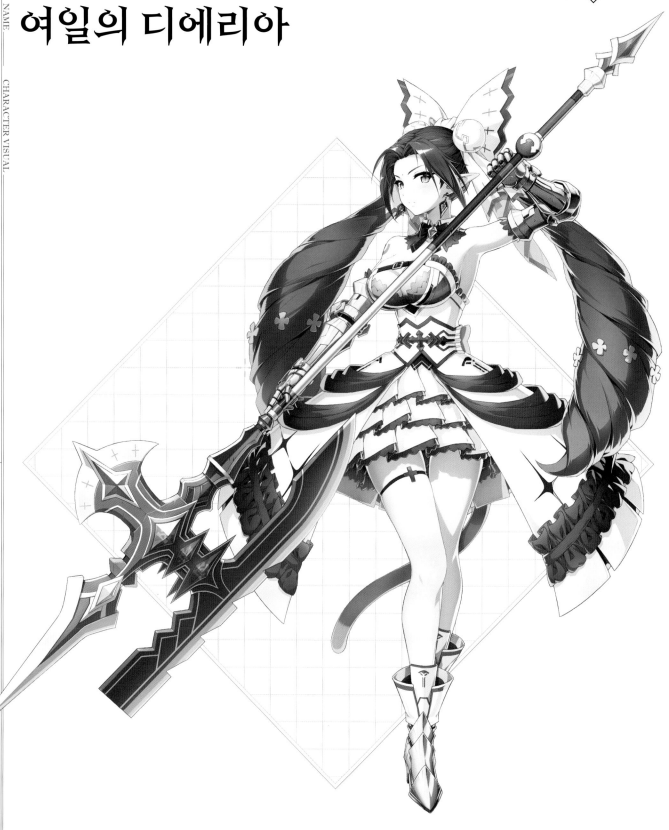

등급	★★★★
속성	광속성
직업	전사
별자리	처녀궁
CV	김보영

일어서면 작약, 앉으면 모란과 같은 굉장한 미모의 현상금 헌터.
외모를 가꾸고 칭찬받는 것을 매우 좋아하며,
현재는 다양한 세계를 넘나들며 범죄자를 쫓고 있다.

◆의상 설정

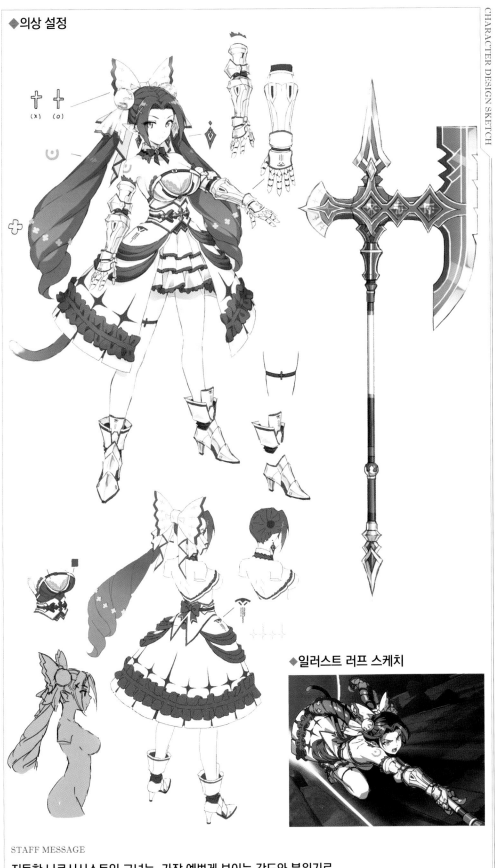

(X)　(O)

◆일러스트 러프 스케치

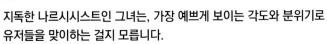

STAFF MESSAGE

지독한 나르시시스트인 그녀는, 가장 예쁘게 보이는 각도와 분위기로
유저들을 맞이하는 걸지 모릅니다.

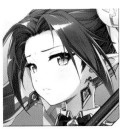
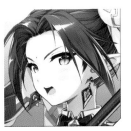
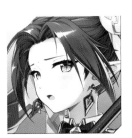
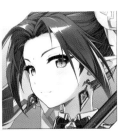

가장 여린 부분을 파고드는
혼탁한 정념의 화신

마신의 그림자

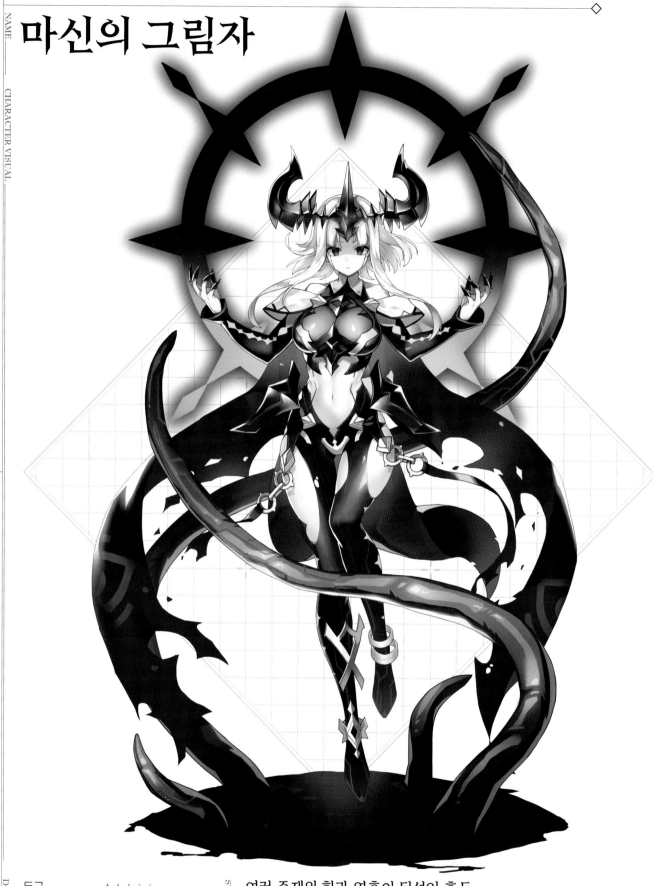

등급	★★★★★
속성	암속성
직업	마도사
별자리	보병궁
CV	여윤미

STORY

여러 존재의 힘과 영혼이 뒤섞인 혼돈.
한때 자신의 일부였던 소녀의 모습을 하고 있으나,
그 본질은 생명이 아닌 기억의 단편과 혼탁한 힘이다.
끊임없이 육체를 갈망하며 자신을 담을 수 있는 존재를
찾아다니고 있다.

◆의상 설정

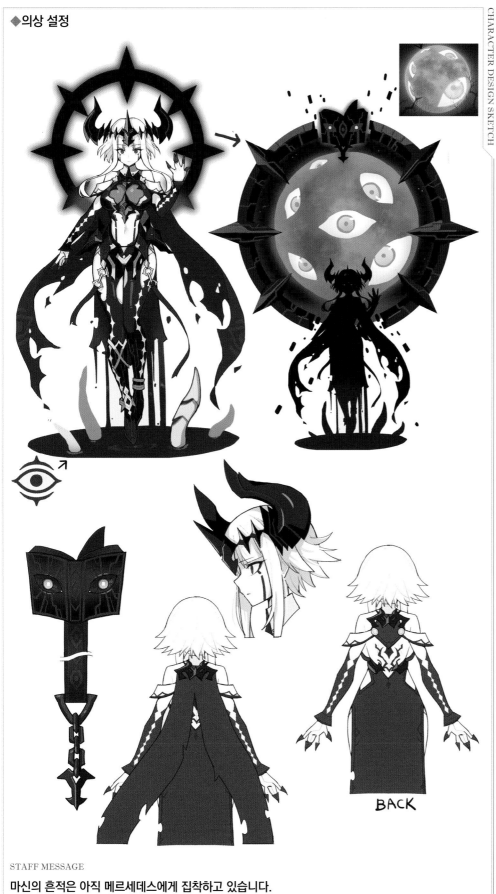

STAFF MESSAGE

마신의 흔적은 아직 메르세데스에게 집착하고 있습니다.

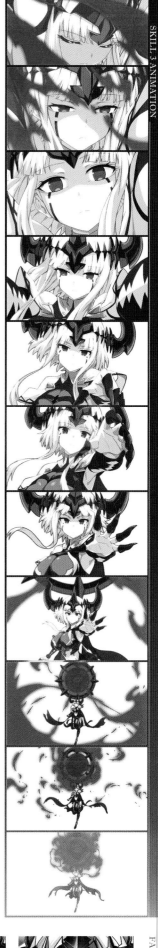

BACK

자신만의 파라다이스를 꿈꾸며
방랑하는 마물 조련사

NAME

뮤이

CHARACTER VISUAL

CHARACTERS

영웅 [HEROES & HEROINES]

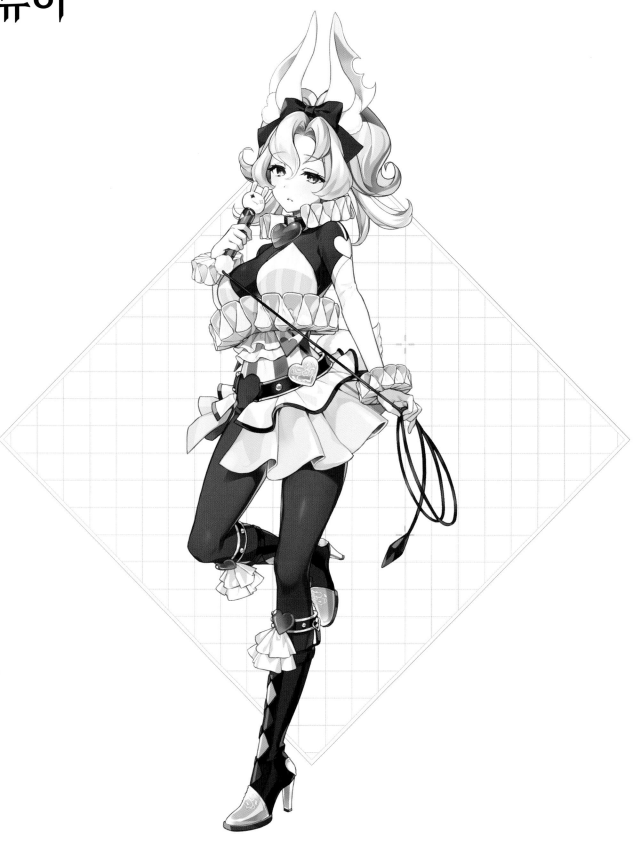

DATA

등급	★★★★★
속성	자연 속성
직업	전사
별자리	처녀궁
CV	김하루

STORY

흉포한 마물 조련이 특기인 서커스단 조련사 출신.
그러나 좁은 우물에 만족할 수 없어 서커스단을 이탈한다.
무엇이든 다 조련할 수 있다고 믿으며,
구경거리가 아닌 숭배 대상이 되어 안락한 삶을 사는 것이 꿈이다.

◆의상 설정

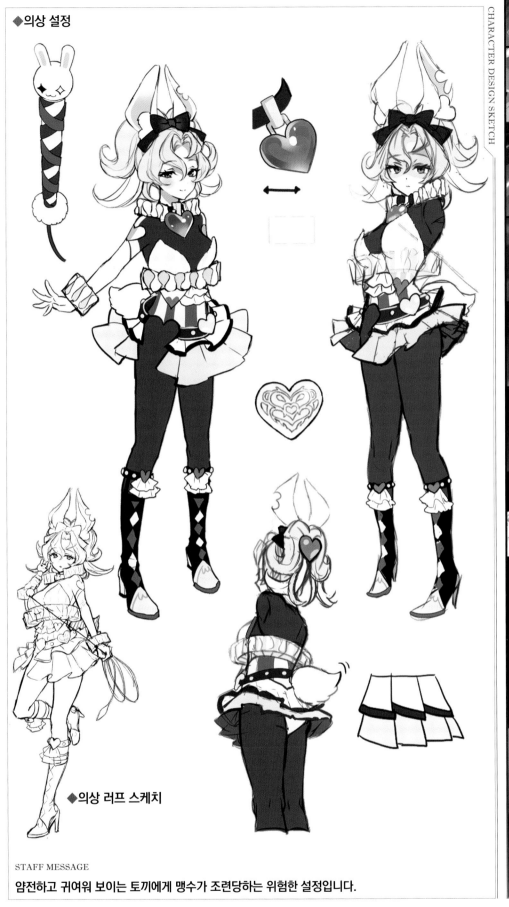

◆의상 러프 스케치

STAFF MESSAGE

얌전하고 귀여워 보이는 토끼에게 맹수가 조련당하는 위험한 설정입니다.

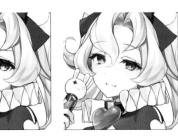

마법의 진리를 탐구하는
철저한 연구자

연구자 캐롯

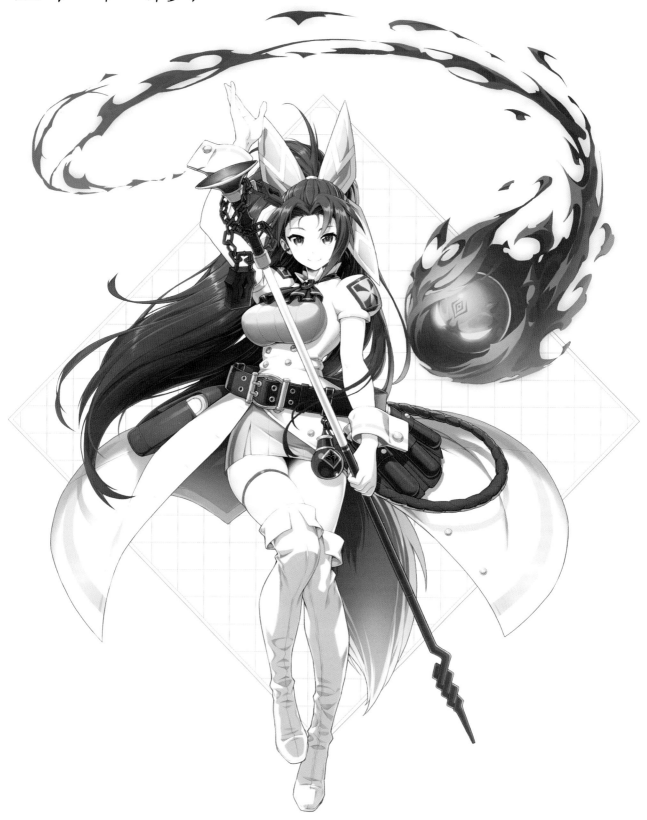

등급	★★★
속성	화염 속성
직업	마도사
별자리	인마궁
CV	여민정

레인가르의 시험 중에서도 가장 악명 높은 마법 연구 전공 시험에 합격, 정식으로 연구자 지위를 얻게 된 캐롯.
시험을 통과하면 편해질 줄 알았는데, 왠지 더 바빠진 듯한 느낌이다.

◆의상 설정

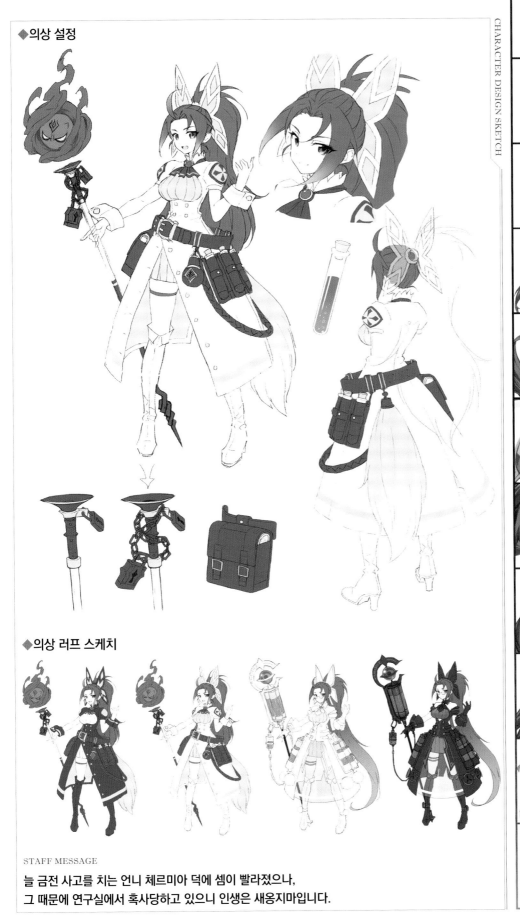

◆의상 러프 스케치

STAFF MESSAGE

늘 금전 사고를 치는 언니 체르미아 덕에 셈이 빨라졌으나,
그 때문에 연구실에서 혹사당하고 있으니 인생은 새옹지마입니다.

가문의 연구를 이어가는
호기심 강한 아가씨

마법학자 도리스

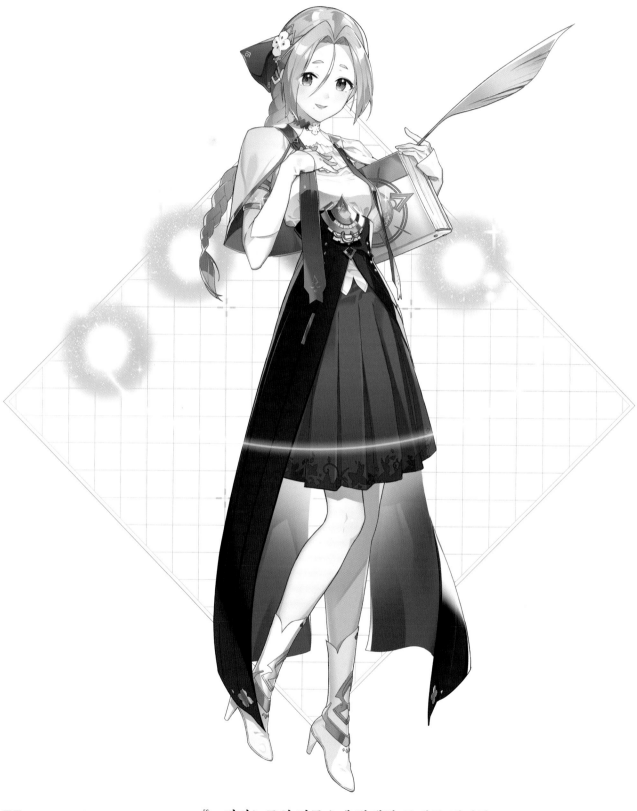

등급　　**★★★**

속성　　**광속성**

직업　　**정령사**

별자리　**거해궁**

CV　　　**이새아**

STORY

타라노르의 연구소에 발생한 문제를 해결하고,
돌아가신 아버지의 연구를 이어받아 마법학자가 되었다.
해석하고 연구할 자료에 파묻혀 살고 있지만,
삶의 목표를 찾았다는 것에 만족하고 있다.

◆의상 설정

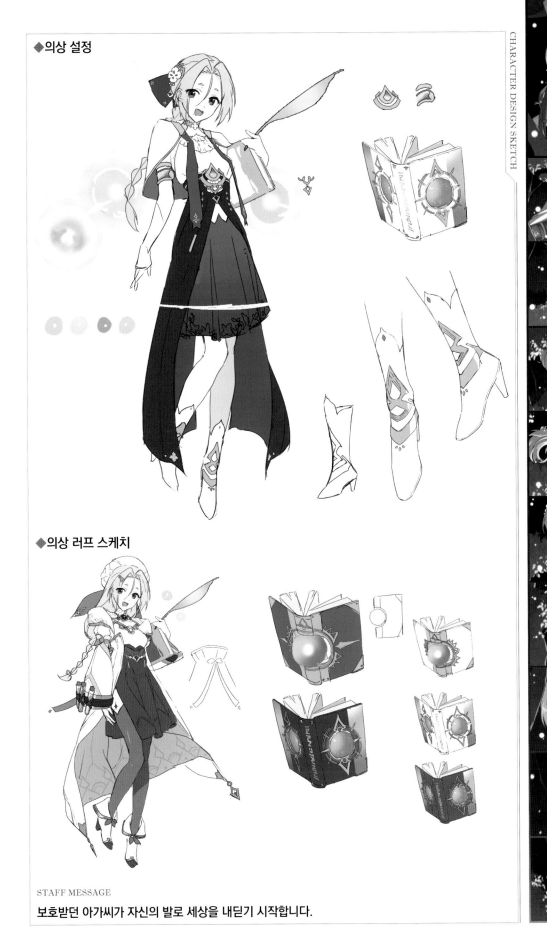

◆의상 러프 스케치

STAFF MESSAGE

보호받던 아가씨가 자신의 발로 세상을 내딛기 시작합니다.

긍지를 품고 세상을 관조하는
자유로운 방랑자

자유기사 아로웰

등급	★★★
속성	광속성
직업	기사
별자리	천칭궁
CV	김하영

웨더릭무어에 발생한 이상 현상을 조사하던 중, 도망쳤던 악몽과 마주하게 된다. 하지만 용기를 내서 과거의 그늘을 벗어나게 되고, 크로제에게 자유기사의 칭호를 받는다. 도리스의 곁을 떠나 잠시 세상을 여행 중이며, 반드시 돌아가겠다는 약속을 한 상태이다.

◆의상 설정

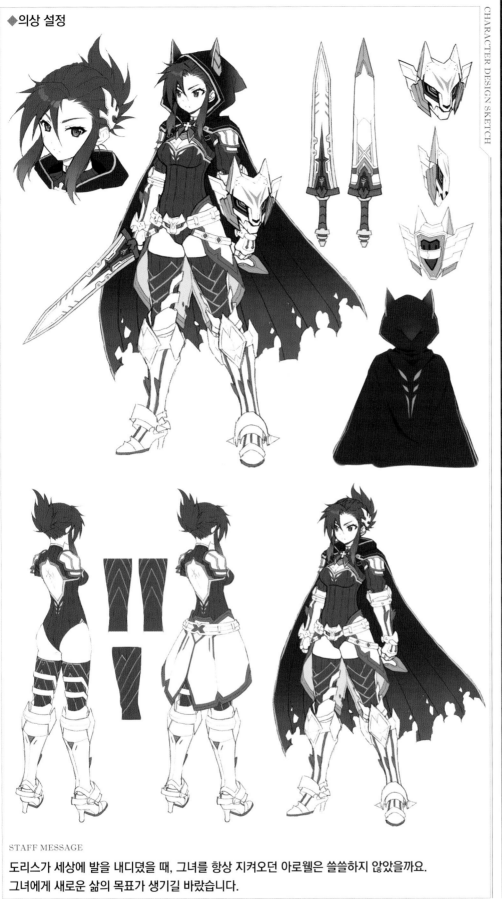

STAFF MESSAGE

도리스가 세상에 발을 내디뎠을 때, 그녀를 항상 지켜오던 아로웰은 쓸쓸하지 않았을까요.
그녀에게 새로운 삶의 목표가 생기길 바랐습니다.

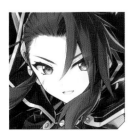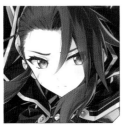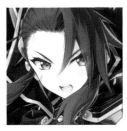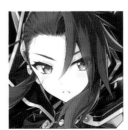

다양한 경험을 지닌
만능 해결사

만능 해결사 완다

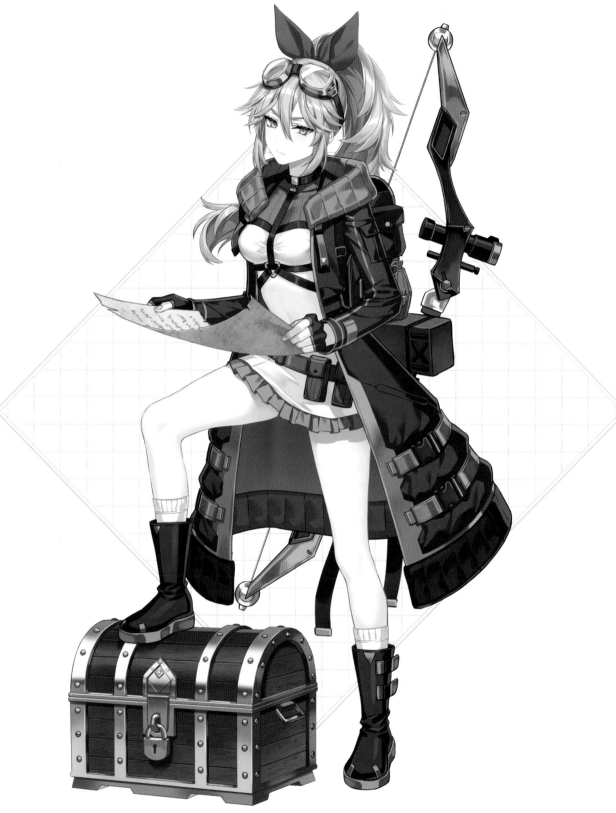

등급	★★★
속성	암속성
직업	사수
별자리	쌍아궁
CV	이유리

STORY

한 가지 일에 집중하지 못한다면,
여러 가지 일을 동시에 하면 된다는 것을 깨달은 완다.
지금껏 배운 기술을 통해, 그 어떤 종류의 의뢰도 가리지 않는
해결사 일을 시작하게 된다.

◆의상 설정

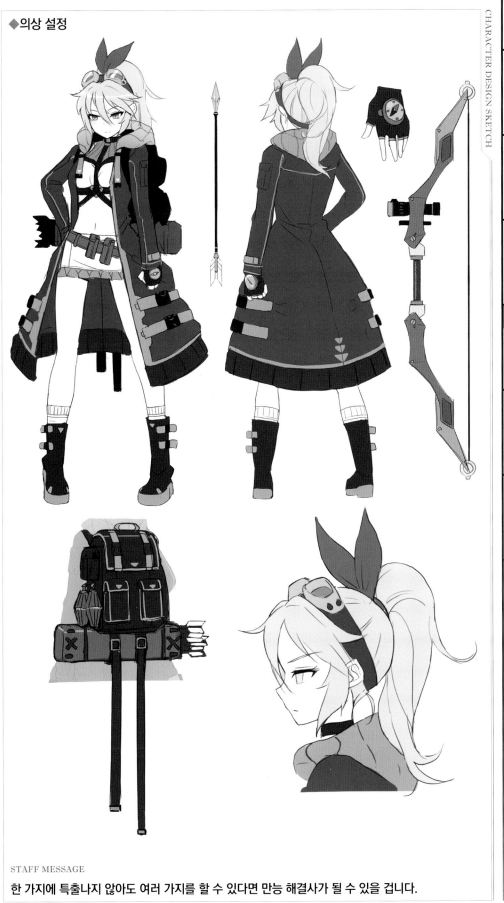

STAFF MESSAGE

한 가지에 특출나지 않아도 여러 가지를 할 수 있다면 만능 해결사가 될 수 있을 겁니다.

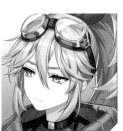

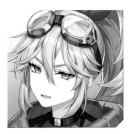

소중한 사람들을 지키겠다고
맹세한 수호기사

흑기사 필리스

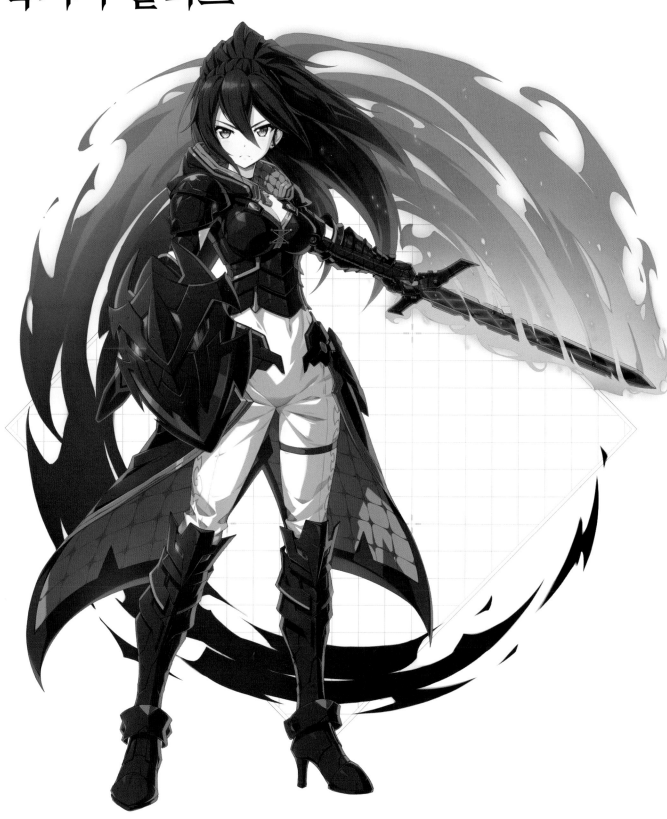

DATA	
등급	★★★
속성	암속성
직업	기사
별자리	거해궁
CV	조경이

STORY

전쟁을 위해 훈련된 암살자였으나 단검 시카의 동료들을 만난 뒤
삶의 전환점을 맞이한 호문클루스.
아직 잃어버린 기억을 되찾지는 못했지만, 그녀에게 중요한 것은
과거가 아니라 앞으로 지켜내야 할 소중한 이들이라 생각한다.

◆의상 설정

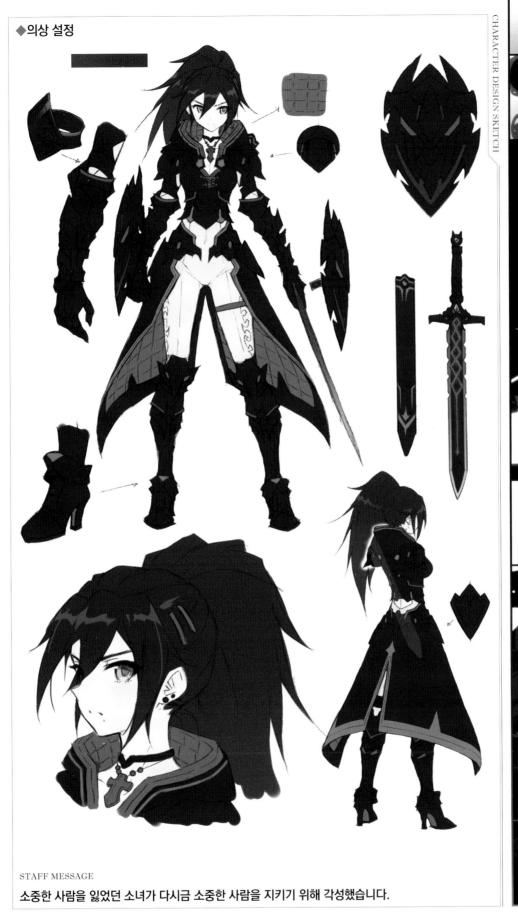

STAFF MESSAGE

소중한 사람을 잃었던 소녀가 다시금 소중한 사람을 지키기 위해 각성했습니다.

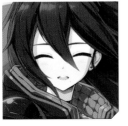
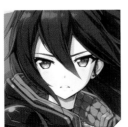
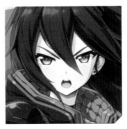
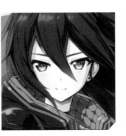

자유로운 용병 헬가

NAME

CHARACTER VISUAL

CHARACTERS ◆ 영웅 [HEROES & HEROINES]

Epic Seven Official Artworks Vol.2

DATA

등급	★★★
속성	자연 속성
직업	전사
별자리	인마궁
CV	김채하

STORY

군터의 호의는 곧 자신을 우습게 보고 어떠한 이득을 노리는 것이라
의심하지만, 금방 그의 정의로운 진심을 확인하고 신뢰하게 된다.
군터의 제안에 따라 그의 용병단에 입단하지만,
단원이 그와 자신뿐이라 황당해하고 있다.

◆의상 설정

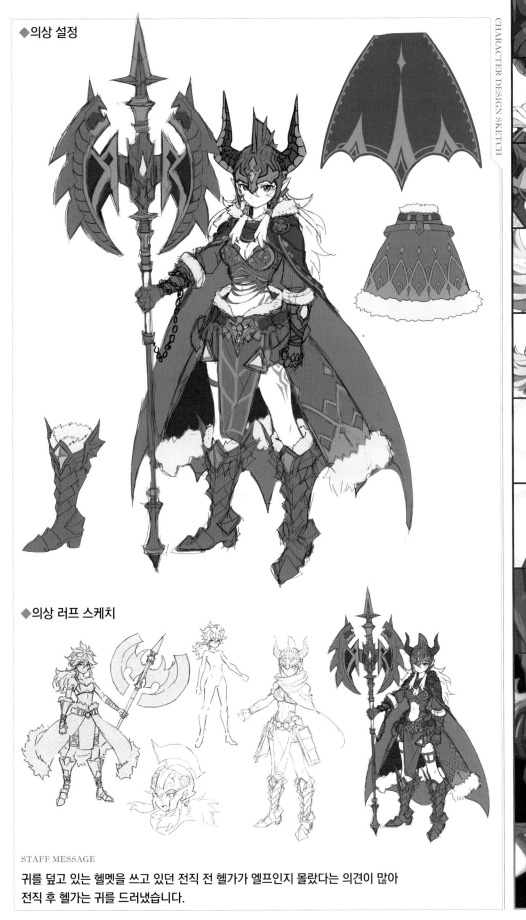

◆의상 러프 스케치

STAFF MESSAGE

귀를 덮고 있는 헬멧을 쓰고 있던 전직 전 헬가가 엘프인지 몰랐다는 의견이 많아
전직 후 헬가는 귀를 드러냈습니다.

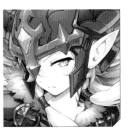
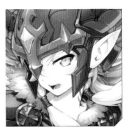
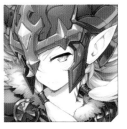
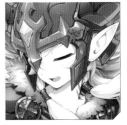

약하고 불쌍한 이를 돕고자
꾸준히 노력하는 수녀
수호천사 몽모랑시

등급	★★★
속성	냉기 속성
직업	정령사
별자리	쌍어궁
CV	여민정

STORY

정식 수녀 서임을 받았지만 아직 실수투성이인 몽모랑시.
하지만 자책하거나 남의 도움을 찾는 대신,
자신의 힘으로 사람들을 돕기 위해 끈기 있게 노력 중이다.

◆의상 설정

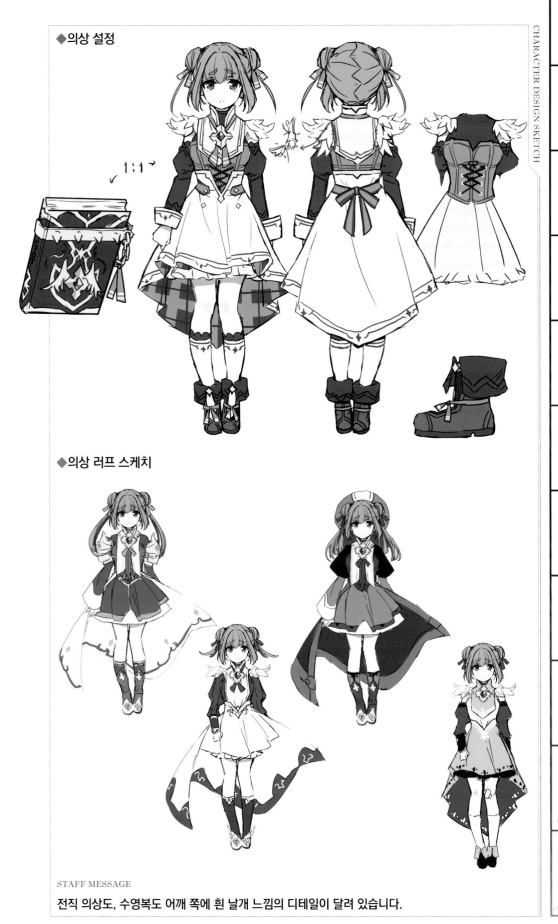

1:1 →

◆의상 러프 스케치

STAFF MESSAGE

전직 의상도, 수영복도 어깨 쪽에 흰 날개 느낌의 디테일이 달려 있습니다.

길 잃은 이를 인도하고
현혹하는 이를 징벌하는 자

인도자 제나

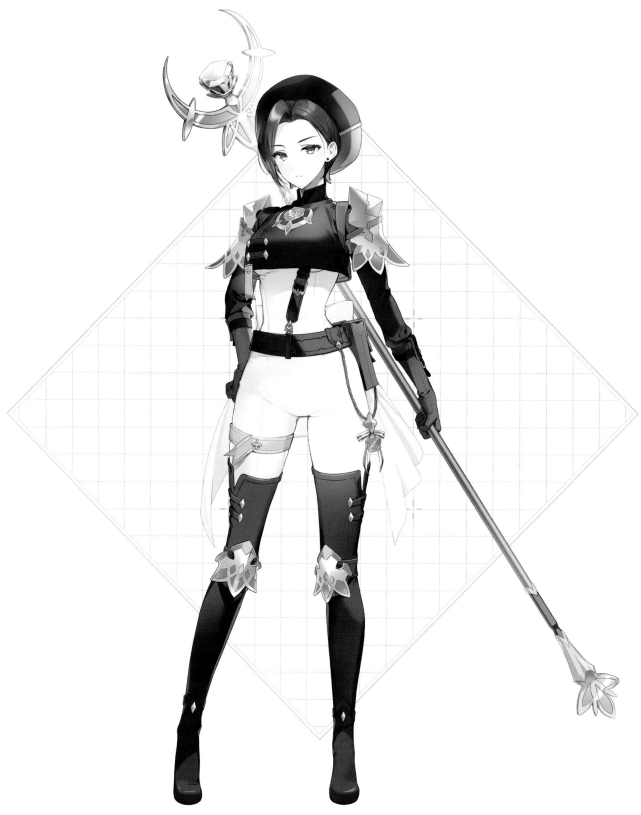

등급	★★★
속성	냉기 속성
직업	마도사
별자리	백양궁
CV	정유미

STORY

사람들에게 여신의 길을 선택할 기회를 주고자 노력하는 인도자.
억울하게 이단 누명을 쓰거나,
잘못된 길로 빠진 약자를 찾아 도와주고 있다.

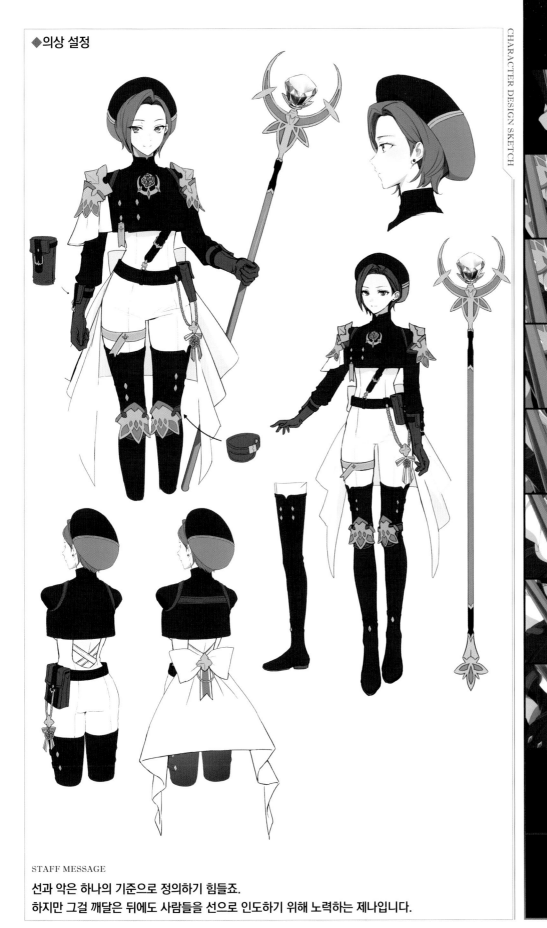

◆의상 설정

STAFF MESSAGE

선과 악은 하나의 기준으로 정의하기 힘들죠.
하지만 그걸 깨달은 뒤에도 사람들을 선으로 인도하기 위해 노력하는 제나입니다.

남국의 이세리아

NAME

CHARACTER VISUAL

CHARACTERS

영웅 [HEROES & HEROINES]

Epic Seven Official Artworks Vol.2

DATA

등급	★★★★★
속성	화염 속성
직업	사수
별자리	마갈궁
CV	조경이

STORY

리버린 바닷가에 휴가를 온 이세리아.
이곳에 온 목적은 잊었는지 슬슬 빠져나가려는 체르미아,
둘의 관계를 오해하고 체르미아를 견제하는 알렉사 사이에서
고생하고 있다.

◆의상 설정

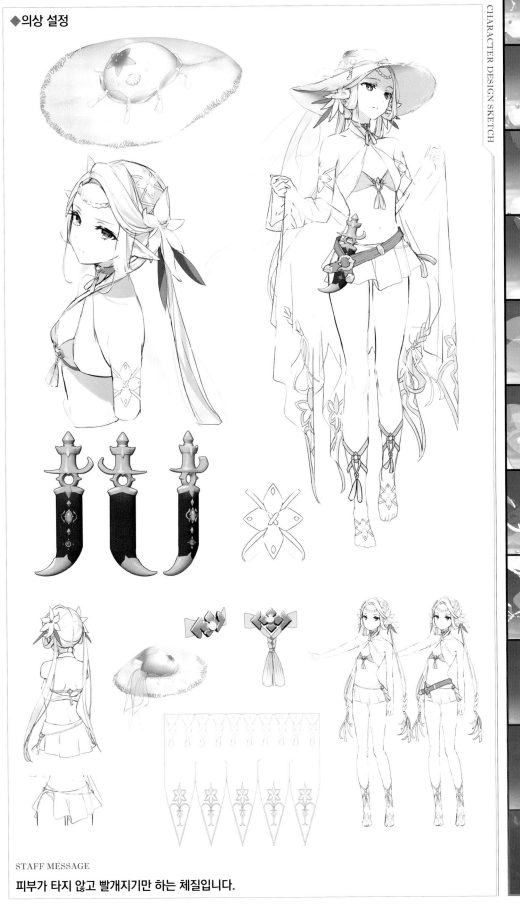

STAFF MESSAGE

피부가 타지 않고 빨개지기만 하는 체질입니다.

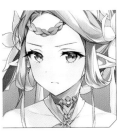

태양보다 찬란히 빛나는
특무대 팬텀의 에이스

해변의 벨로나

등급	★★★★★
속성	냉기 속성
직업	사수
별자리	쌍아궁
CV	이새아

휴양객을 관리하느라 정신없는 레인가르 공안부를 돕기 위해
찾아온 벨로나. 세즈의 감시 역이라는 명목으로 왔지만,
피서지에서 휴식을 취하며 즐겁게 지내는 게 본 목적인 듯하다.

◆의상 설정

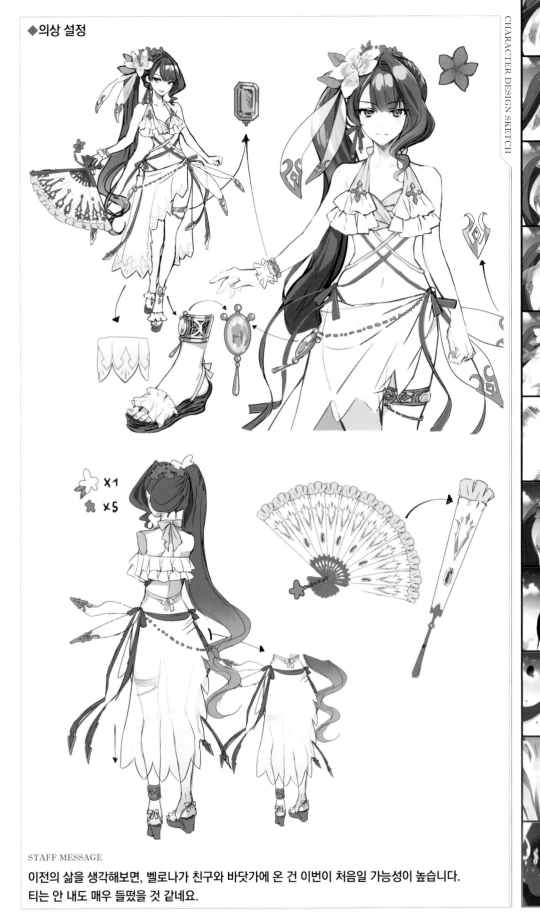

×1

×5

STAFF MESSAGE

이전의 삶을 생각해보면, 벨로나가 친구와 바닷가에 온 건 이번이 처음일 가능성이 높습니다.
티는 안 내도 매우 들떴을 것 같네요.

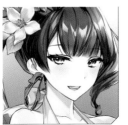
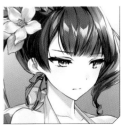
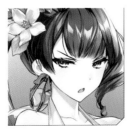
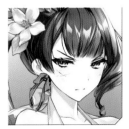

먹는 것도, 노는 것도 열심히!
기운 넘치는 용족 소녀

NAME

CHARACTER VISUAL

CHARACTERS

영웅 [HEROES & HEROINES]

Epic Seven　Official Artworks Vol.2

DATA

바캉스 유피네

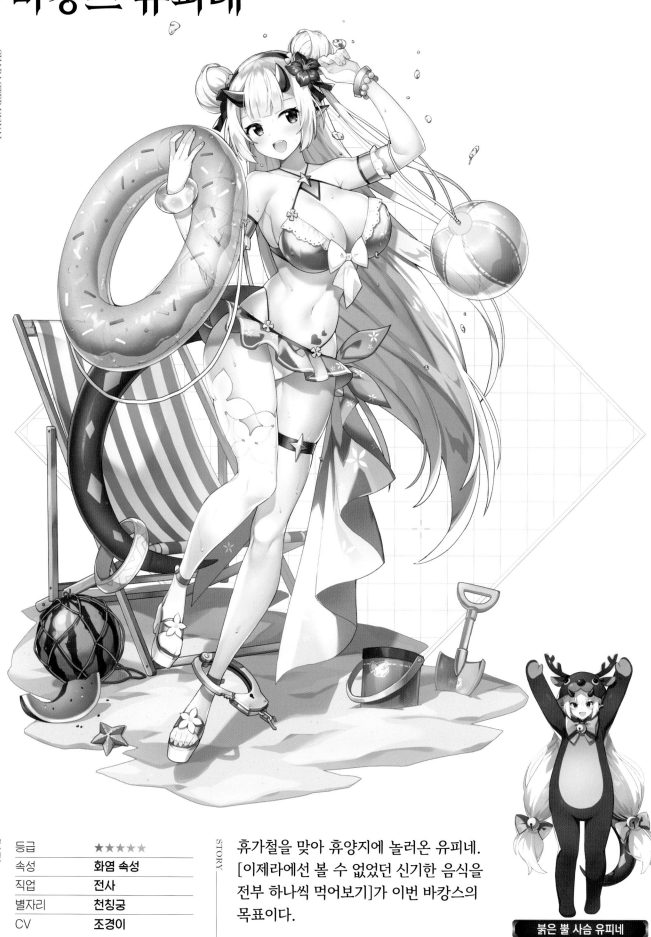

등급	★★★★★
속성	화염 속성
직업	전사
별자리	천칭궁
CV	조경이

STORY

휴가철을 맞아 휴양지에 놀러온 유피네.
[이제라에선 볼 수 없었던 신기한 음식을
전부 하나씩 먹어보기]가 이번 바캉스의
목표이다.

붉은 뿔 사슴 유피네

◆ 의상 설정

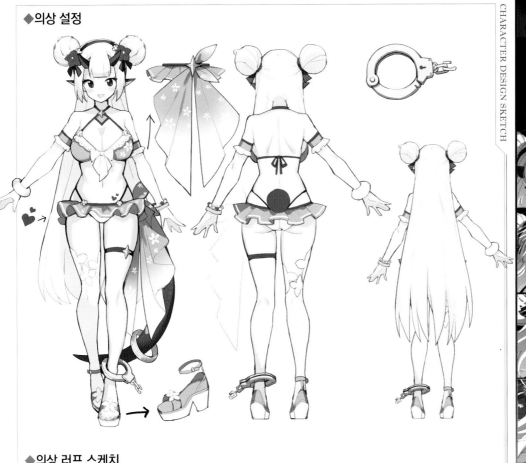

◆ 의상 러프 스케치

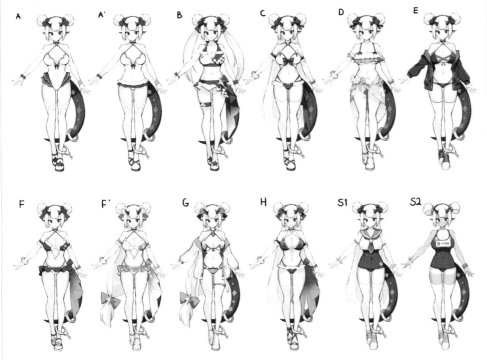

STAFF MESSAGE

"여름에는 바닷가에서 쉬어야 한대!"라며, 딱히 일을 한 적도 없지만 휴가를 내고
바캉스를 즐기러 왔습니다.

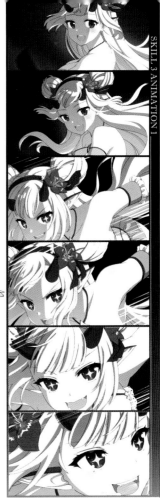

전~혀 들뜨지 않았다는
고상한 라 마레의 영주님
여름 방학 샬롯

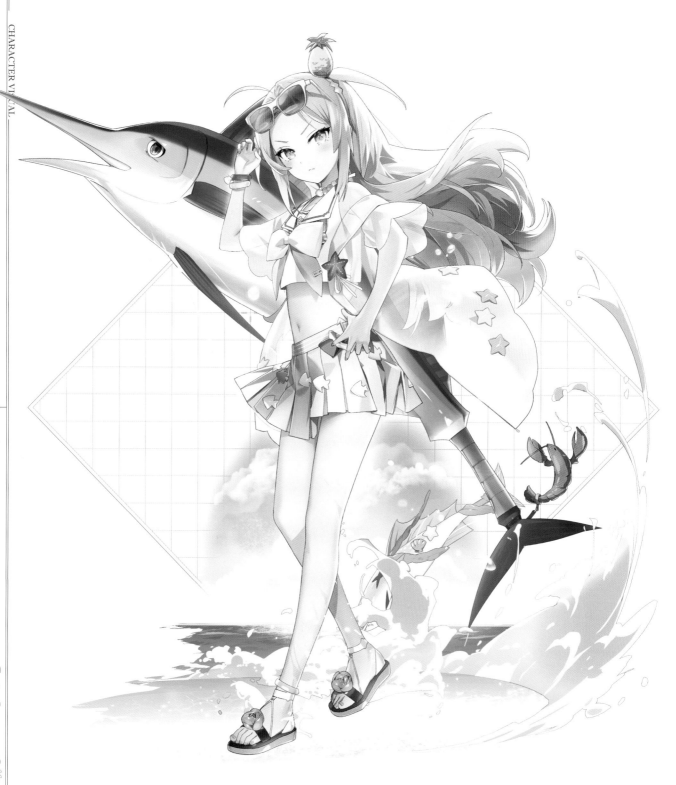

등급	★★★★★
속성	냉기 속성
직업	기사
별자리	쌍아궁
CV	김현지

STORY

여름 방학을 맞은 또래 친구들과 함께 휴양지에 온 샬롯.
자기 말로는 절~대 신나지 않았다며 침착한 척하지만,
정말 들뜨지 않은 사람은 본인처럼 여행 계획을 잔뜩
짜지 않는다는 사실을 모르는 듯하다.

◆의상 설정

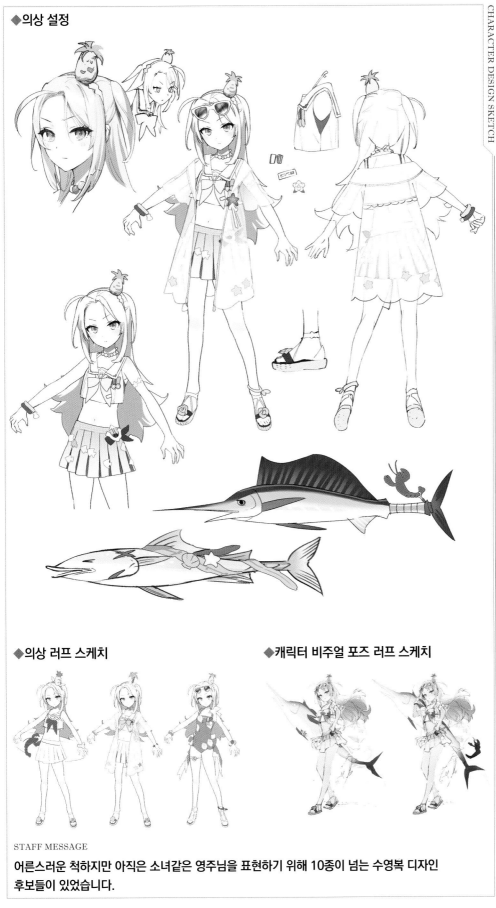

◆의상 러프 스케치

◆캐릭터 비주얼 포즈 러프 스케치

STAFF MESSAGE

어른스러운 척하지만 아직은 소녀같은 영주님을 표현하기 위해 10종이 넘는 수영복 디자인 후보들이 있었습니다.

동화 나라에 들어온
아름답고 끔찍한 혼돈
메르헨 테네브리아

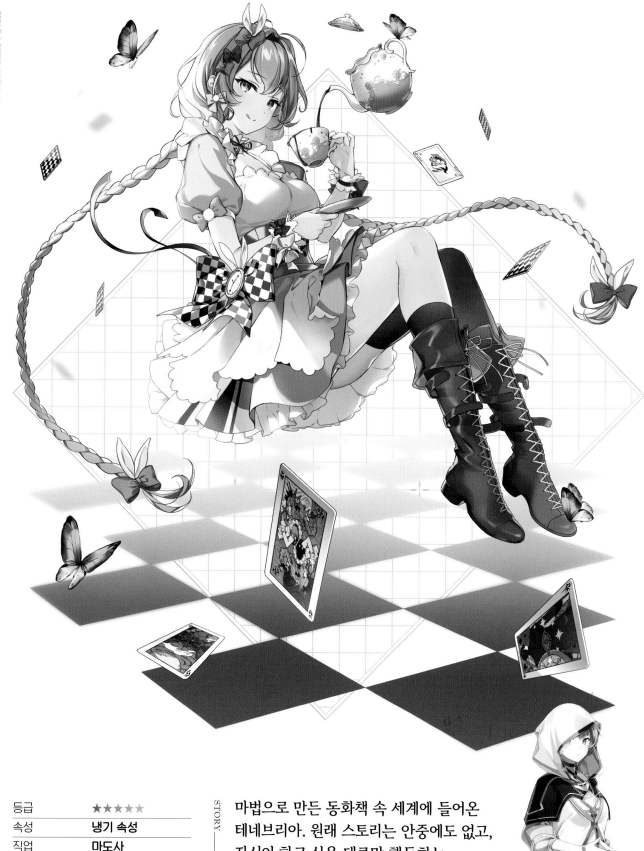

등급	★★★★★
속성	냉기 속성
직업	마도사
별자리	금우궁
CV	이소은

STORY

마법으로 만든 동화책 속 세계에 들어온
테네브리아. 원래 스토리는 안중에도 없고,
자신이 하고 싶은 대로만 행동하는
주인공 때문에 평화로웠던 동화 속 세계는
혼란 속에 빠지는데…….

마법사 테네브리아

◆트럼프 러프 스케치

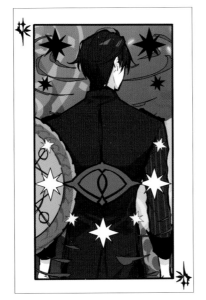 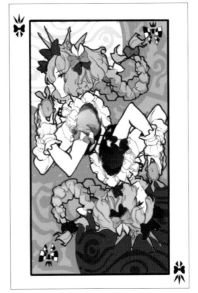

◆이벤트 일러스트

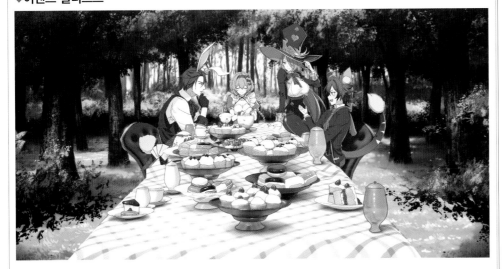

STAFF MESSAGE

첫 번째 공모전 캐릭터. 앨리스 테네브리아는 많은 연관 캐릭터의 영감을 주었습니다. 감사해요!

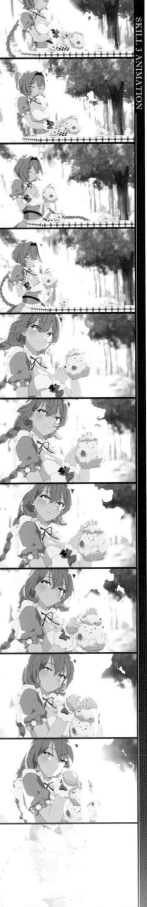

찰나를 거니는
시간 속의 신수

카즈란

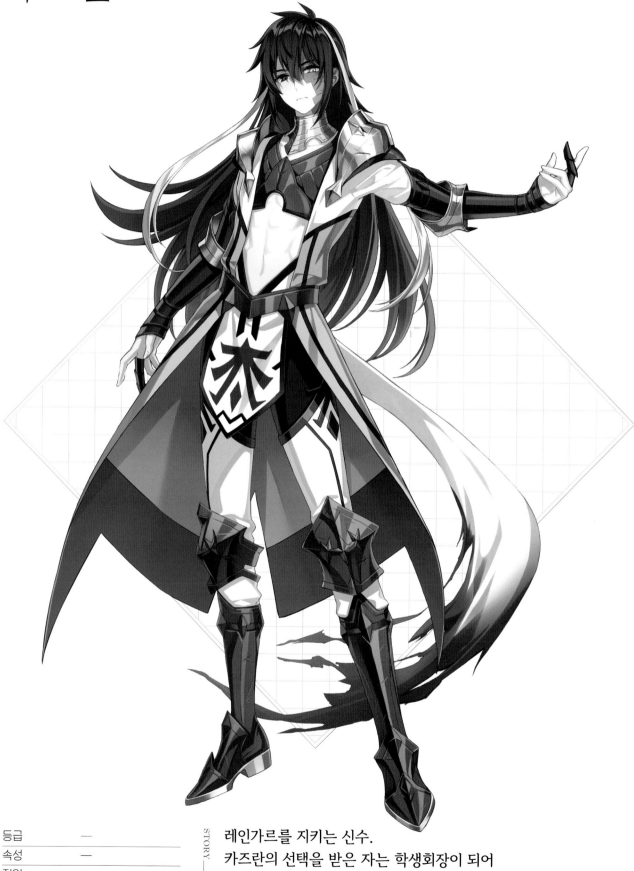

등급	—
속성	—
직업	—
별자리	—
CV	황창영

STORY

레인가르를 지키는 신수.
카즈란의 선택을 받은 자는 학생회장이 되어
레인가르를 이끌어 왔다.

◆의상 설정

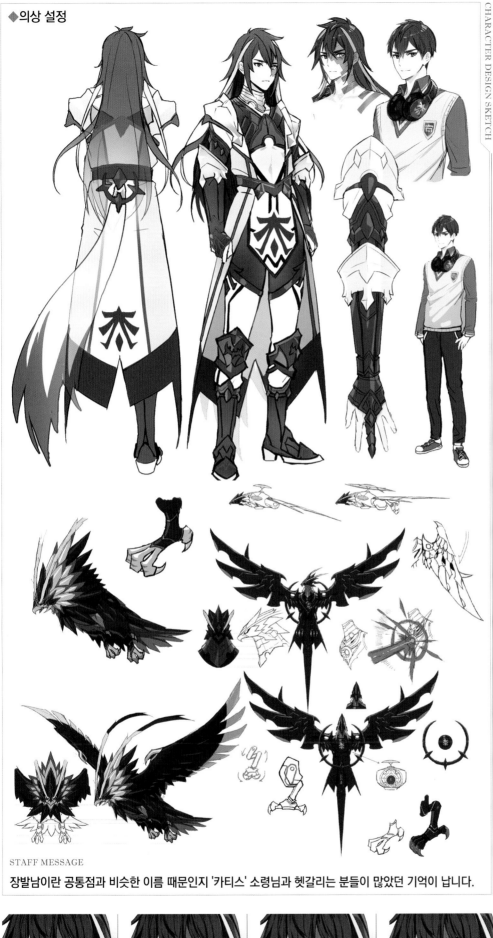

STAFF MESSAGE

장발남이란 공통점과 비슷한 이름 때문인지 '카티스' 소령님과 헷갈리는 분들이 많았던 기억이 납니다.

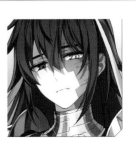
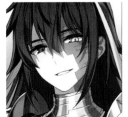
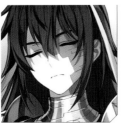
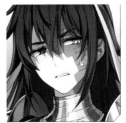

퍼루티아의 의지를 잇는
유일무이한 후계자

밤의 연회 릴리아스

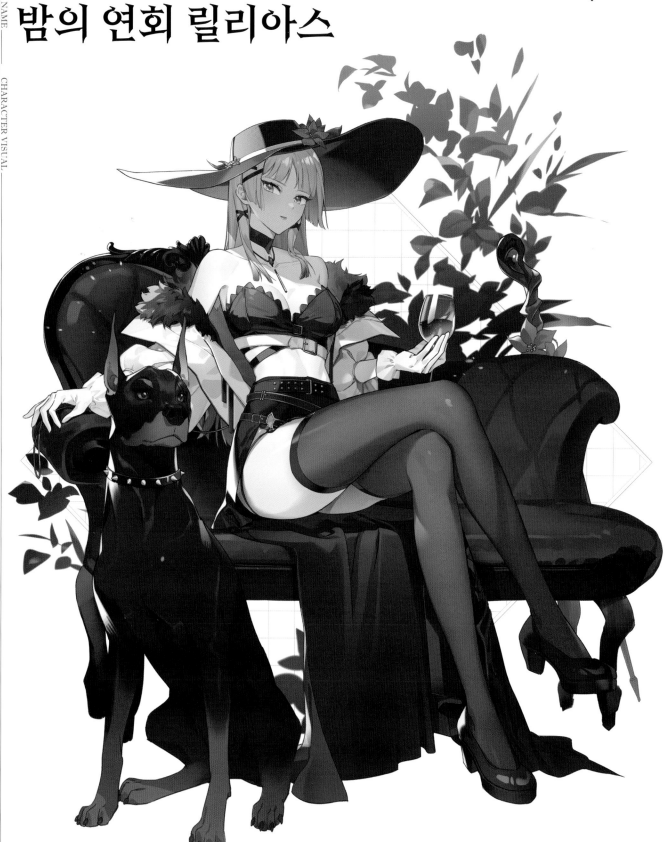

등급	★★★★★
속성	자연 속성
직업	도적
별자리	천칭궁
CV	정유미

STORY

본래 가문의 후계자 경쟁에서 제외되었고, 본인도 관심이 없었으나
[퍼루티아의 보루]에게 선택되며 모두의 이목을 끈다.
이후 운명에 순응하며 가문의 후계자가 되기 위해 내부 경쟁에 뛰어들고,
결국 모든 경쟁자들을 제거하며 퍼루티아의 의지를 잇게 된다.

◆ 의상 설정

모자의 작은 꽃장식(ⓐ)를
제외한 나머지 장식은
모두 같습니다.(ⓑ)

(ⓐ)　　(ⓑ)

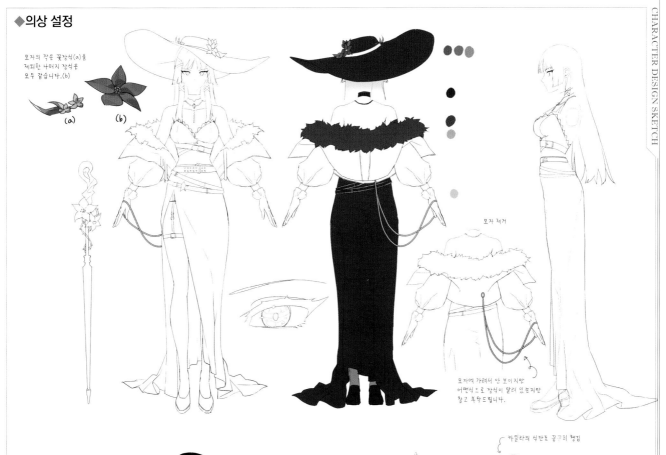

모자 제거

모자에 가려서 안 보이지만
어면식으로 장식이 달려 있는지만
참고 부탁드립니다.

카밀라의 식단도 꼼꼼히 챙김

공부 중

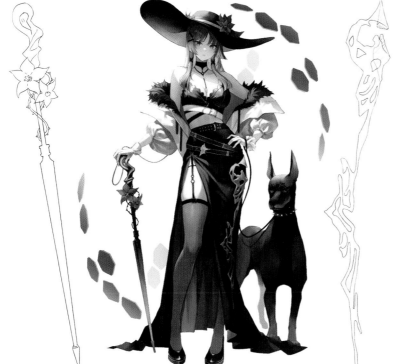

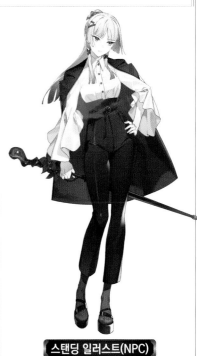

STAFF MESSAGE

두 번째 공모전 캐릭터. 덕분에 릴리아스에 대한 더 많은 이야기들을 구상할 수 있게 되었습니다.
감사합니다!

스탠딩 일러스트(NPC)

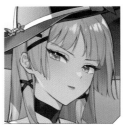
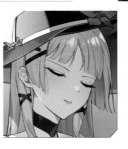
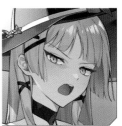

한 자루 칼로 기억되는
방랑 검사

SKILL 3 ANIMATION 1

NAME

CHARACTER VISUAL

셀린

SKILL 3 ANIMATION 2

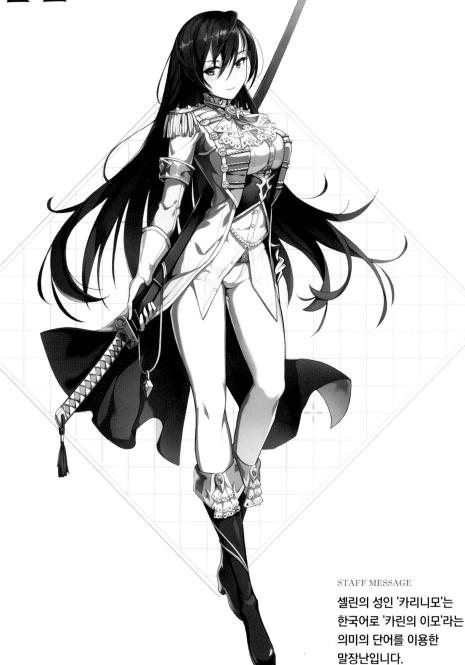

STAFF MESSAGE

셀린의 성인 '카리니모'는
한국어로 '카린의 이모'라는
의미의 단어를 이용한
말장난입니다.

FACIAL PATTERNS

 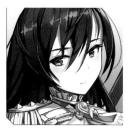

DATA

등급	★★★★★
속성	자연 속성
직업	도적
별자리	천갈궁
CV	이명희

STORY

더 넓은 세상에서 정의를 실현하기 위해 세계를 떠도는 검사.
카린의 이모이자 롤모델이기도 하다.
방랑 생활을 하기 전엔 잠시 레인가르 공안부에도 몸담았으며,
그녀의 전설적인 행보는 아직도 학생들 사이에서 회자된다고 한다.

인형 제작가 펄호라이즌

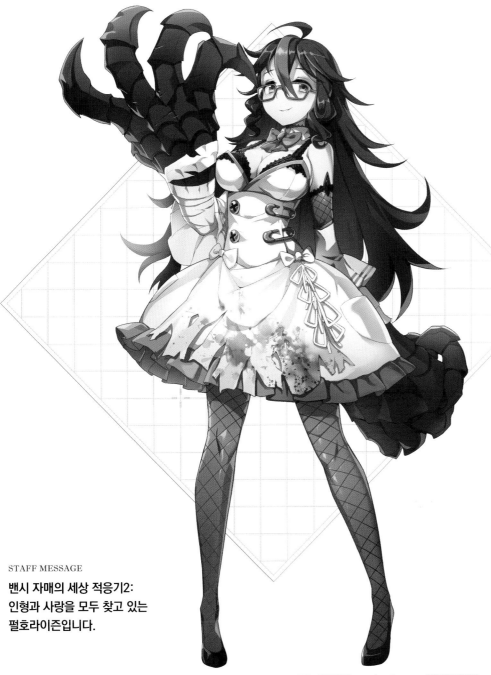

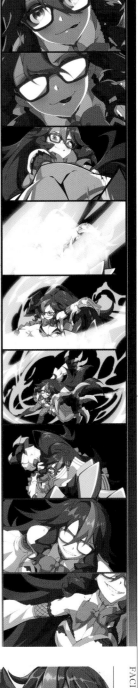

SKILL 3 ANIMATION

NAME

CHARACTER VISUAL

CHARACTERS ◆ 영웅 [HEROES & HEROINES]

STAFF MESSAGE

밴시 자매의 세상 적응기2:
인형과 사랑을 모두 찾고 있는
펄호라이즌입니다.

Epic Seven Official Artworks Vol.2

FACIAL PATTERNS

인형이 가득한 곳에서 인형 놀이나 하며 살고 싶은 소박한 꿈을
가진 밴시. 하지만 꿈을 위한 수단과 방법이 난폭하기 그지없다.
인형 수집이 쉽지 않자, 직접 인형을 만들 방법을 찾아
떠돌아다니고 있다.

STORY

DATA

등급	★★★
속성	자연 속성
직업	마도사
별자리	금우궁
CV	여윤미

저돌적인 성격을 지닌
뒷골목의 깡패

에인즈

NAME

CHARACTER VISUAL

CHARACTERS

영웅 [HEROES & HEROINES]

Epic Seven Official Artworks Vol.2

FACIAL PATTERNS

DATA

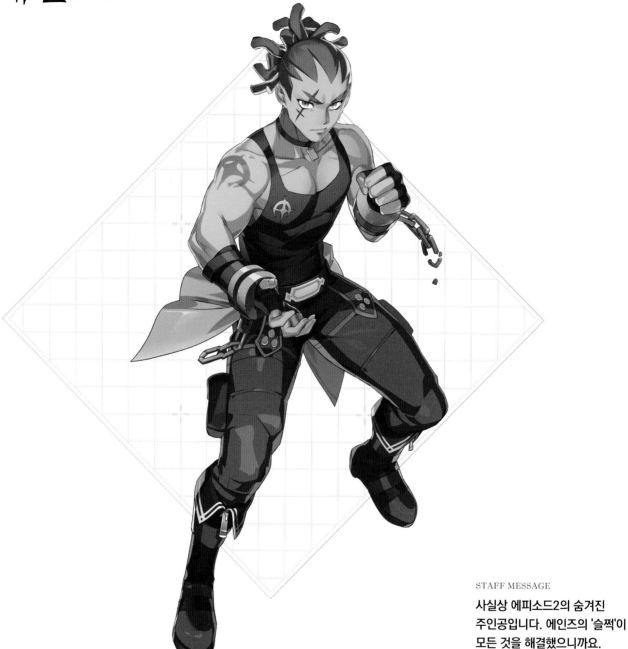

STAFF MESSAGE

사실상 에피소드2의 숨겨진
주인공입니다. 에인즈의 '슬쩍'이
모든 것을 해결했으니까요.

 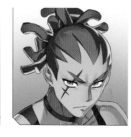 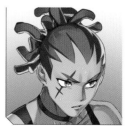 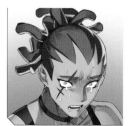

등급	★★★
속성	자연 속성
직업	전사
별자리	천칭궁
CV	정재헌

STORY

암흑가에서 [아킨의 무법자]라고 불리는 격투가.
단순하고 허세 넘치는 성격으로 많은 죄를 지었다.
원래는 주변 사람들을 챙기던 인물로 신망이 두터웠지만,
탈옥 후에는 이기적인 성격으로 바뀌었다고 한다.

196

하탄

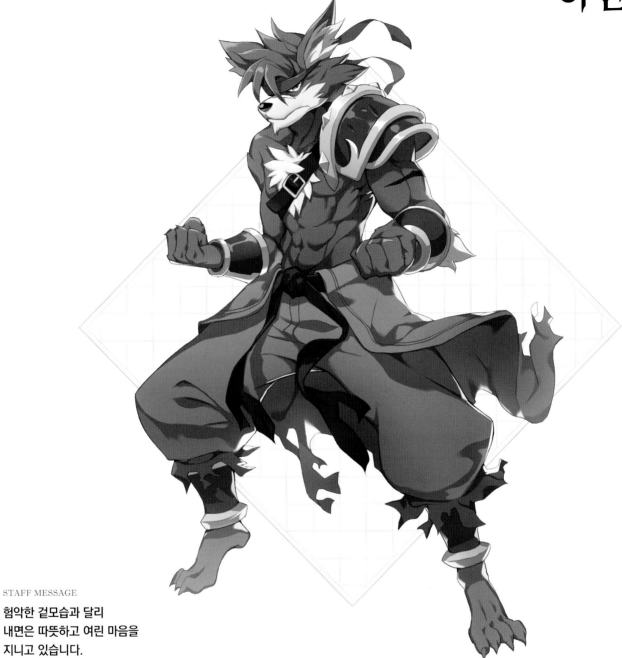

STAFF MESSAGE

험악한 겉모습과 달리
내면은 따뜻하고 여린 마음을
지니고 있습니다.

STORY

리타니아 개척자들의 노예로 잡혀온 수인의 후손이다.
어린 시절 가족의 희생으로 노예 신분은 벗어났지만, 생존을 위해
암흑가에서 격투가로 자란다. 조금씩 타인에게 마음을 열며 평화를
찾는 듯했지만, 제자인 바터스의 폭주로 모든 동료를 잃는다.
이후, 복수를 위한 여정에 오른다.

★★★	등급
화염 속성	속성
도적	직업
사자궁	별자리
최낙윤	CV

힘의 갈망에 사로잡힌
비운의 격투가

바터스

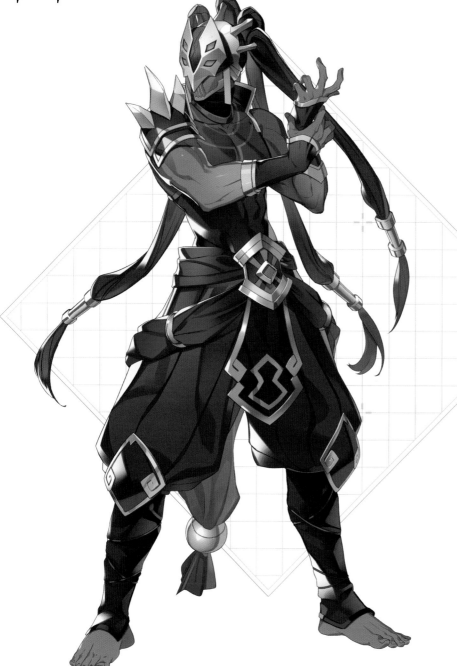

STAFF MESSAGE

가면과 바터스는 보이지 않는
싸움을 이어나갑니다.
하지만 누가 승리하든
미래는 밝지 않을 겁니다.

 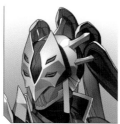 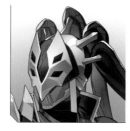 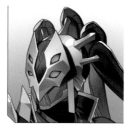 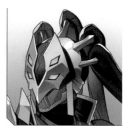

등급	★★★
속성	암속성
직업	전사
별자리	금우궁
CV	민승우

STORY

스승인 하탄과 동료들을 이용하여, [투사의 가면]을 쓰고 강력한
힘을 얻는다. 그리고 그 힘에 취해, 하탄을 제외한 모든 동료들을
살해하고 사라진다. 시간이 갈수록 가면이 주는 힘은 강해지지만,
반대로 자아는 점점 흐려지고 있다.

세상에 막 발을 내딛은
낙천주의 격투가

레나

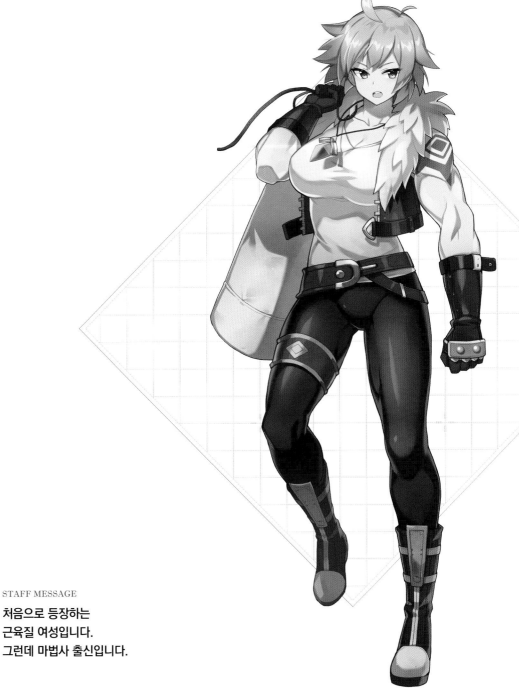

STAFF MESSAGE

처음으로 등장하는
근육질 여성입니다.
그런데 마법사 출신입니다.

 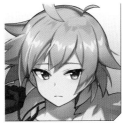 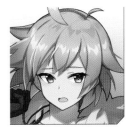 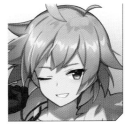

위치헤이븐의 마법사 출신으로 우연히 방랑 격투가 하탄에게
무술을 배우며, 세상에 대한 이야기를 듣게 된다. 그가 떠난 후,
마법에 흥미를 잃고 혼자서 실력을 쌓지만 만족하지 못한다.
결국 하탄의 정식 제자가 되기 위해, 위치헤이븐을 떠난다.

★★★	등급
냉기 속성	속성
전사	직업
천칭궁	별자리
김현심	CV

기억을 잃어가는
고독한 파수꾼

이튼

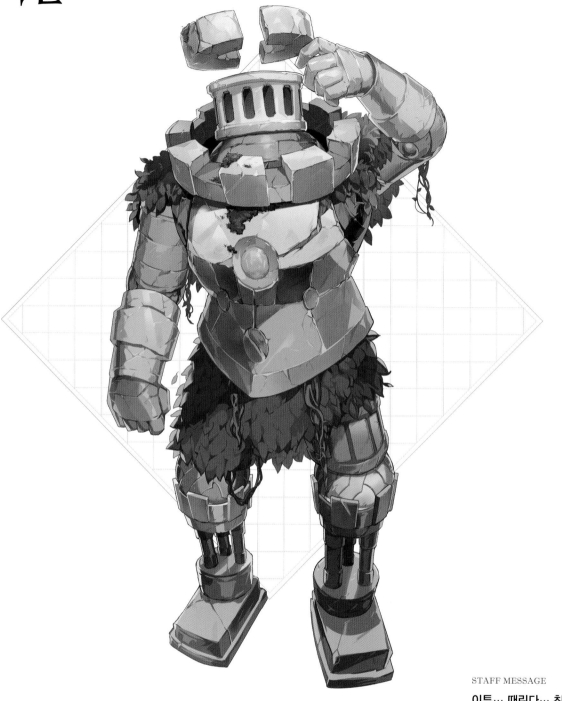

STAFF MESSAGE

이튼… 때린다… 칭찬해달라.

DATA

등급	★★★
속성	광속성
직업	기사
별자리	거해궁
CV	최낙윤

STORY

정체를 알 수 없는 골렘으로 특정 구역에서 사람의 출입을 막고 있다.
하지만 대부분의 기억이 뒤섞여 있어서, 지키는 이유를 알지 못한다.
최근 자신이 원래 인간이었는지, 인간의 기억을 가진 골렘일 뿐인지에
대한 의문을 품게 됐다. 이후 인간들에게 호기심을 가지고 접근하지만,
과거의 잔혹한 소문 때문에 거의 전투로 이어지곤 한다.

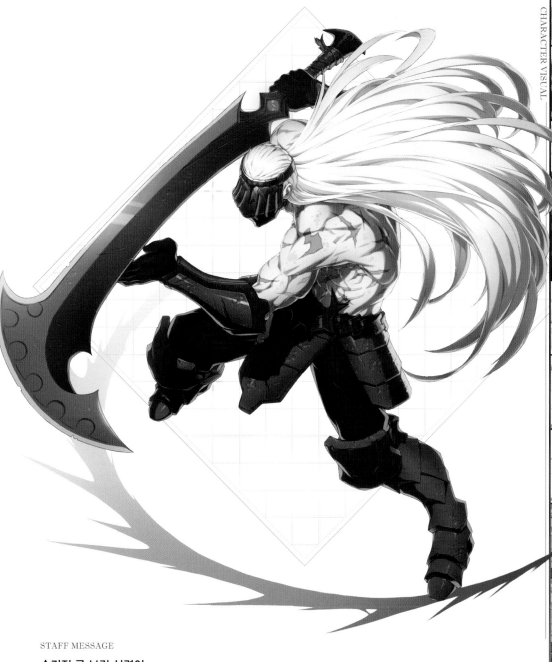

SKILL 3 ANIMATION 1, CHARACTER VISUAL, NAME, SKILL 3 ANIMATION 2, CHARACTERS, HEROES & HEROINES, 영웅, Epic Seven Official Artworks Vol.2, DATA, STORY


카오스 신의 은총을
깨달은 광신도
카오스교 도살추적자

STAFF MESSAGE
숨겨진 록 보컬 실력이
있다는 소문입니다.


카오스교 도끼 대장군과 다툰 후, 카오스교를 뛰쳐나왔으나
곧 장미의 사도회에 붙잡힌다.
가까스로 탈출하던 중, 죽음의 공포를 느끼고 절망한다.
그리고 마침내 카오스 신의 존재를 깨닫게 된다.


★★★ 등급
화염 속성 속성
기사 직업
사자궁 별자리
최낙윤 CV

201
카오스 신의 은총을 깨달은 광신도
카오스교 도살추적자

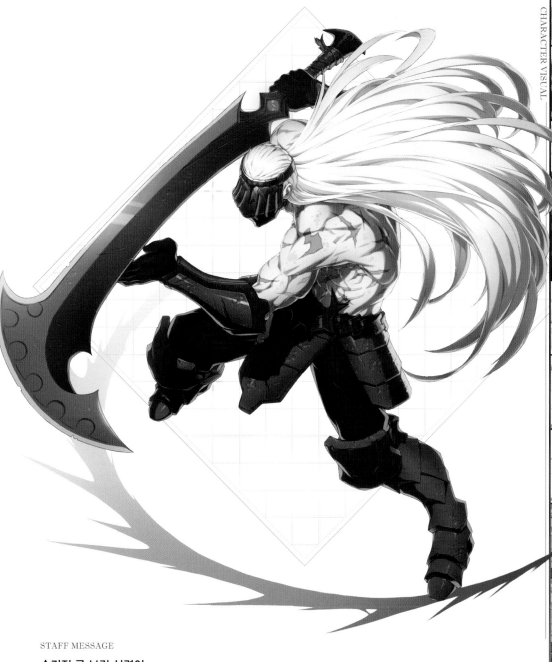

SKILL 3 ANIMATION 1

CHARACTER VISUAL

NAME

SKILL 3 ANIMATION 2

CHARACTERS ◆ 영웅 [HEROES & HEROINES]

Epic Seven Official Artworks Vol.2

DATA

STAFF MESSAGE

숨겨진 록 보컬 실력이
있다는 소문입니다.

STORY

카오스교 도끼 대장군과 다툰 후, 카오스교를 뛰쳐나왔으나
곧 장미의 사도회에 붙잡힌다.
가까스로 탈출하던 중, 죽음의 공포를 느끼고 절망한다.
그리고 마침내 카오스 신의 존재를 깨닫게 된다.

★★★	등급
화염 속성	속성
기사	직업
사자궁	별자리
최낙윤	CV

분노의 신앙을 품은
광기의 전도자

전도자 카마인로즈

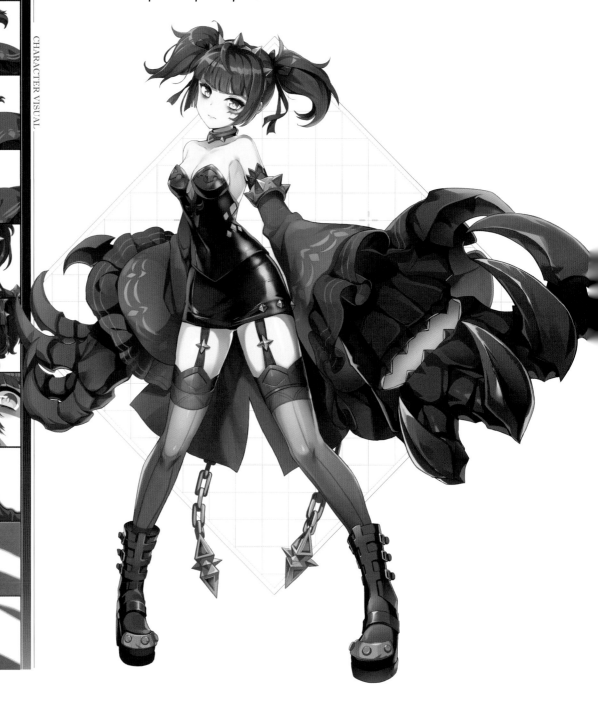

STAFF MESSAGE

밴시 자매의 세상 적응기1: 카오스 교단의 마스코트로 자리잡은 카마인로즈입니다.

등급	★★★
속성	화염 속성
직업	마도사
별자리	보병궁
CV	조경이

STORY

자신의 소망을 거부한 여신교에게 원한을 품은 밴시.
여신교가 주적이라는 공통점을 지닌 카오스교에 공감을 느껴
전도자가 되었다. 하지만 역할이 성격에 잘 맞지 않아서,
어떻게 해야 잘할 수 있을지 고민 중이다.

NAME

갓마더

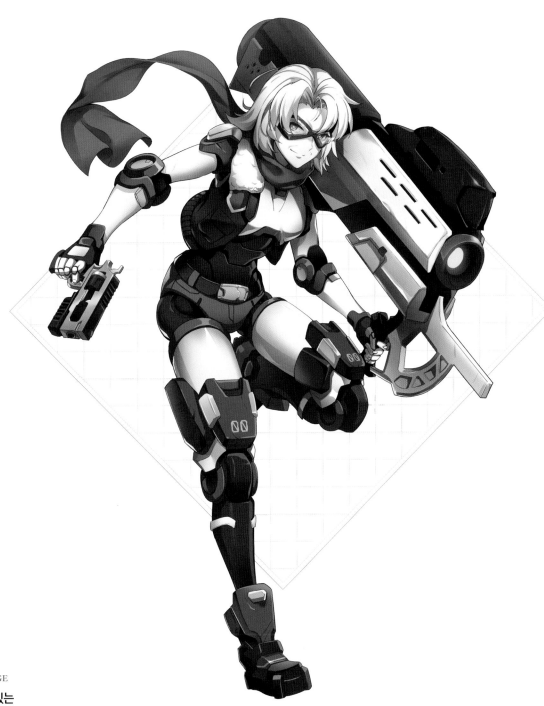

STAFF MESSAGE

메이의 바에 있는
칵테일에서 따온 코드명,
갓파더가 아닌 갓마더입니다.

STORY

전직 폴리티아의 경찰 간부.
현재는 자경단의 대장을 맡아 치안을 관리한다.
무법지대였던 비관리지구는 그녀가 온 후 나름대로의
체계를 갖추고, 하나로 통합되었다.

DATA

속성	
★★★	등급
화염 속성	속성
사수	직업
쌍아궁	별자리
김영은	CV

외우주에서 온
속을 알 수 없는 자동인형

이안

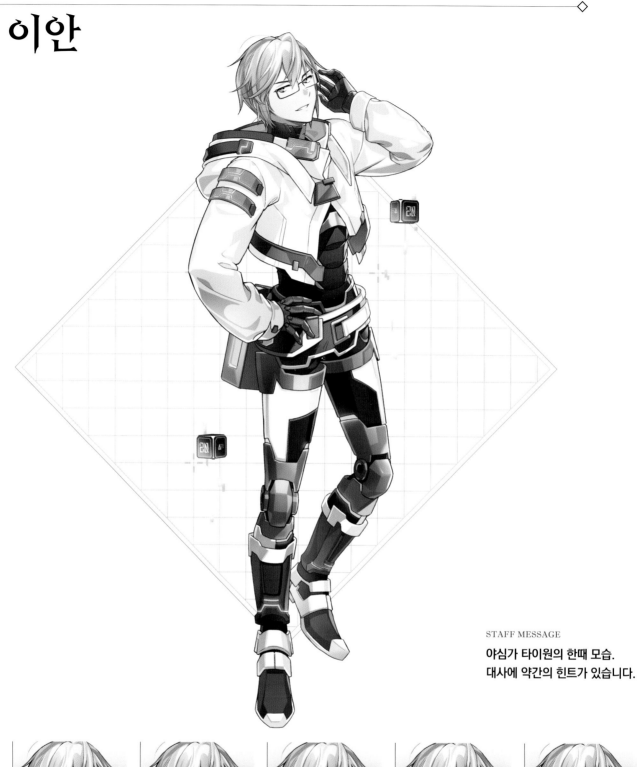

STAFF MESSAGE

야심가 타이원의 한때 모습.
대사에 약간의 힌트가 있습니다.

등급	★★★
속성	냉기 속성
직업	사수
별자리	처녀궁
CV	심규혁

STORY

정중한 모습을 연기하고 있지만, 속으로는 자신이 왜
같잖은 인간들의 심부름이나 해야 하는지 이해하지 못한다.
언젠가는 인간들의 아래가 아니라 위에 군림할 날을 꿈꾼다.

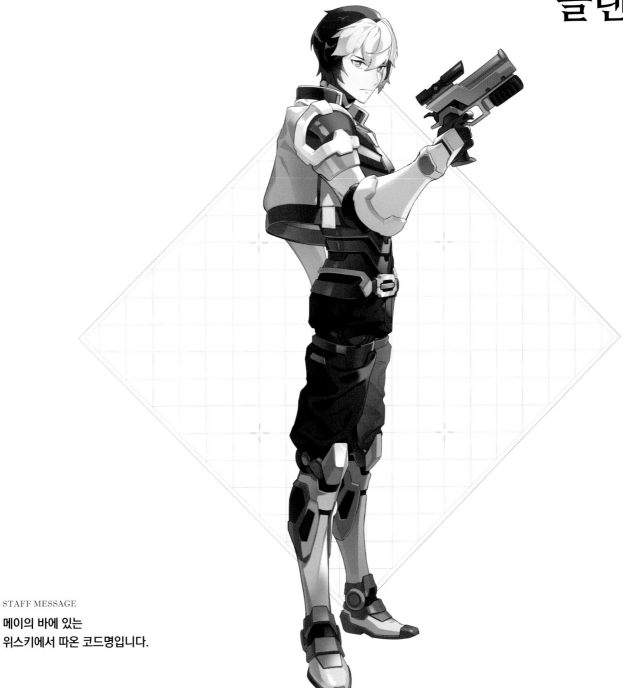

글렌

NAME

CHARACTER VISUAL

CHARACTERS

영웅 [HEROES & HEROINES]

Epic Seven Official Artworks Vol.2

FACIAL PATTERNS

DATA

STORY

STAFF MESSAGE

메이의 바에 있는
위스키에서 따온 코드명입니다.

 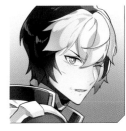

길거리 싸움꾼 시절, 집단 린치를 당해 몸의 대부분이 파손돼
뒷골목에 버려졌을 때 갓마더에게 발견돼 거두어졌다.
자신을 구해주고 있을 곳을 마련해준 그녀에게
존경심을 가지고 있다.

★★★	등급
자연 속성	속성
사수	직업
천칭궁	별자리
남도형	CV

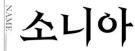

폴리티아 정보망을 휘젓는
비관리지구의 천재 해커

NAME ─

소니아

CHARACTER VISUAL

CHARACTERS ◆ 영웅 [HEROES & HEROINES]

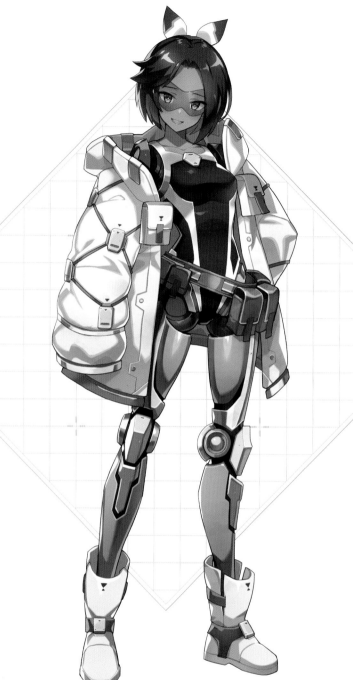

STAFF MESSAGE

소니아(sonia)를 뒤집으면
아이노스(ainos)가 됩니다.

FACIAL PATTERNS

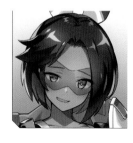 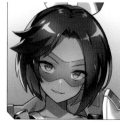 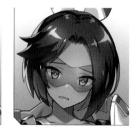 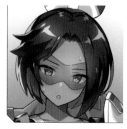 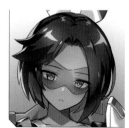

DATA

등급	★★★
속성	광속성
직업	정령사
별자리	쌍어궁
CV	이용신

STORY

도시 관리용 정보망에 몰래 침투해 정보를 빼내는 자동인형.
승부욕이 강해 해커들 간 친목 도모를 위해 만든 간단한 게임을
하루 종일 붙잡고 있다.

외우주에서 온
살짝 시니컬한 자동인형

아이노스

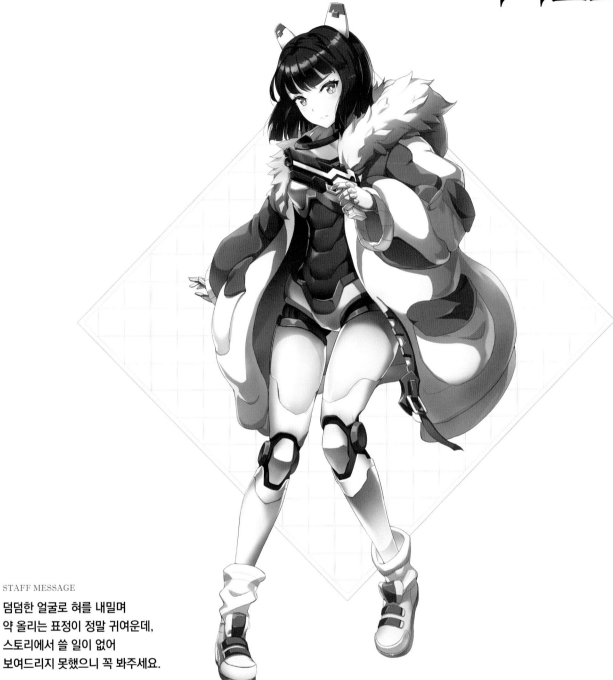

STAFF MESSAGE

덤덤한 얼굴로 혀를 내밀며
약 올리는 표정이 정말 귀여운데,
스토리에서 쓸 일이 없어
보여드리지 못했으니 꼭 봐주세요.

좋게 말하면 솔직하고, 나쁘게 말하면 건방지고 폭력적인 자동인형.
언어 필터링 기능과 분노 조절 기능이 손상되었기 때문에
그렇다고 한다.

★★★	등급
암속성	속성
정령사	직업
인마궁	별자리
이유리	CV

언제나 자극을 찾아다니는
용기사단의 사고뭉치

멜라니

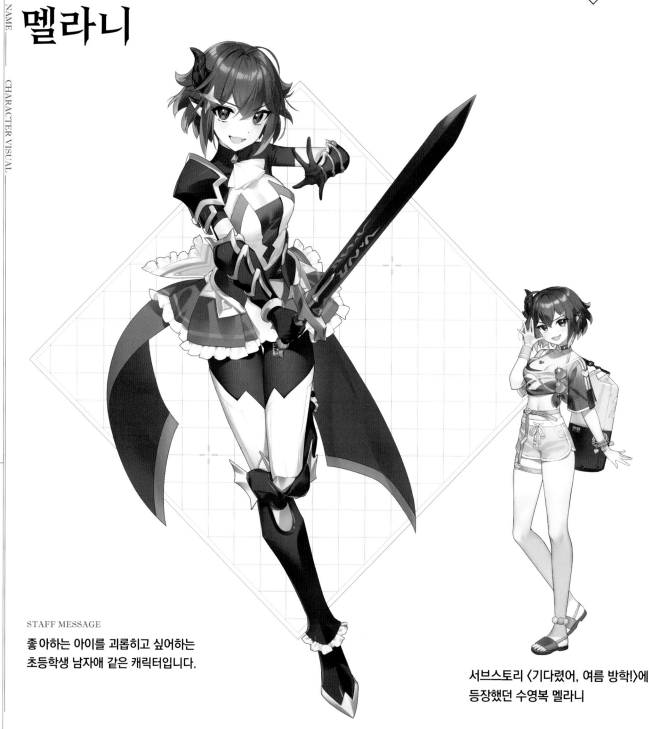

STAFF MESSAGE

좋아하는 아이를 괴롭히고 싶어하는
초등학생 남자애 같은 캐릭터입니다.

서브스토리 〈기다렸어, 여름 방학!〉에
등장했던 수영복 멜라니

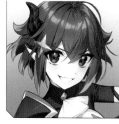

등급	★★★
속성	화염 속성
직업	전사
별자리	천칭궁
CV	방연지

반룡 기사였던 어머니와 레펀도스 귀족인 아버지 사이에서 태어난
혼혈. 귀족 집안의 자녀로 자라났지만, 용의 피를 지닌 자 특유의
괴력과 난폭한 성격을 자제하지 못해 결국 윈텐베르크 기사단에
입단했다.

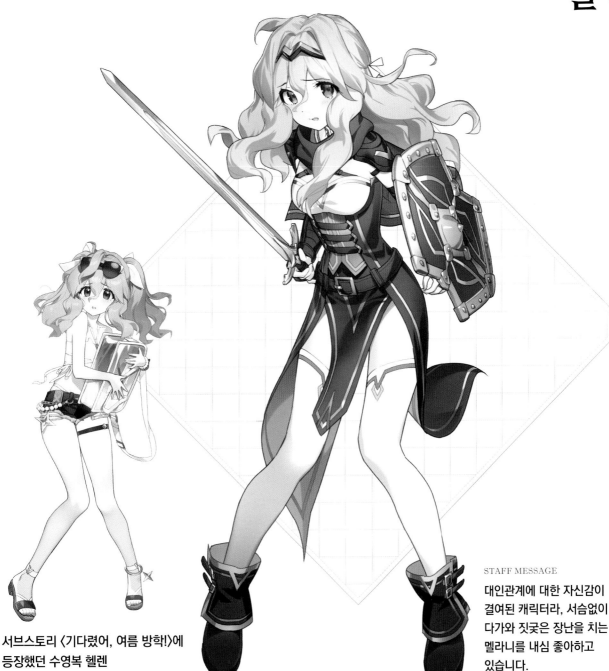
운이 가장 큰 무기인
용기사단의 울보 견습생

헬렌

서브스토리 〈기다렸어, 여름 방학!〉에
등장했던 수영복 헬렌

STAFF MESSAGE

대인관계에 대한 자신감이
결여된 캐릭터라, 서슴없이
다가와 짓궂은 장난을 치는
멜라니를 내심 좋아하고
있습니다.

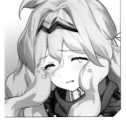
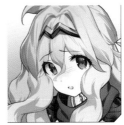
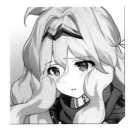

실력이 아닌 운 하나만으로 교관 카밀라에게 인정받은 견습생.
찍으면 맞고, 발을 헛디디면 적의 급소로 넘어진다.
하지만 본인이 자발적으로 나서는 일이 아니면
운이 따르진 않는 모양이다.

STORY

★★★	등급
냉기 속성	속성
기사	직업
거해궁	별자리
송하림	CV

언제나 꼼꼼하고 착실한
용기사단의 우등생

크리스티

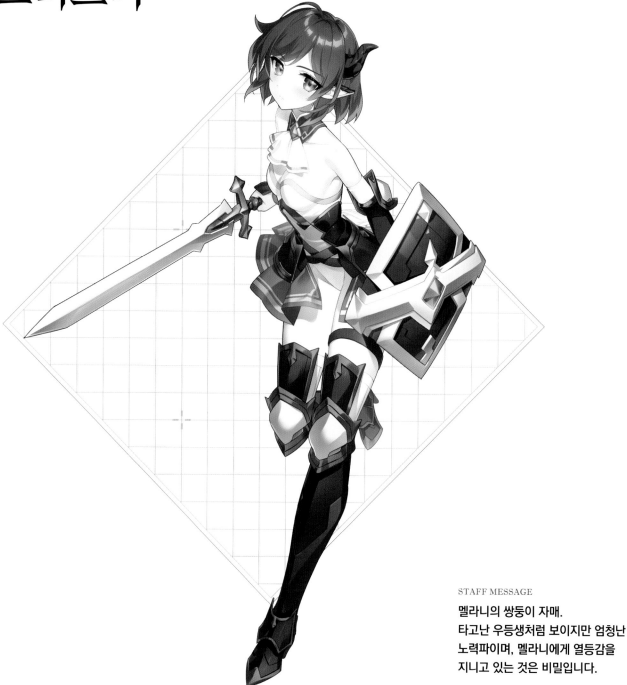

STAFF MESSAGE

멜라니의 쌍둥이 자매.
타고난 우등생처럼 보이지만 엄청난
노력파이며, 멜라니에게 열등감을
지니고 있는 것은 비밀입니다.

등급	★★★
속성	자연 속성
직업	기사
별자리	마갈궁
CV	이보희

반룡 기사였던 어머니와 레펀도스 귀족인 아버지 사이에서 태어난
혼혈. 쌍둥이인 멜라니를 혼자 보내기 불안하다는 이유로 동반
입단했다. 차가워 보이지만 부끄러움이 많은 것뿐이며,
잘 휘둘리는 타입이다.

험상궂은 외모가 고민인
용기사단의 교관

카밀라

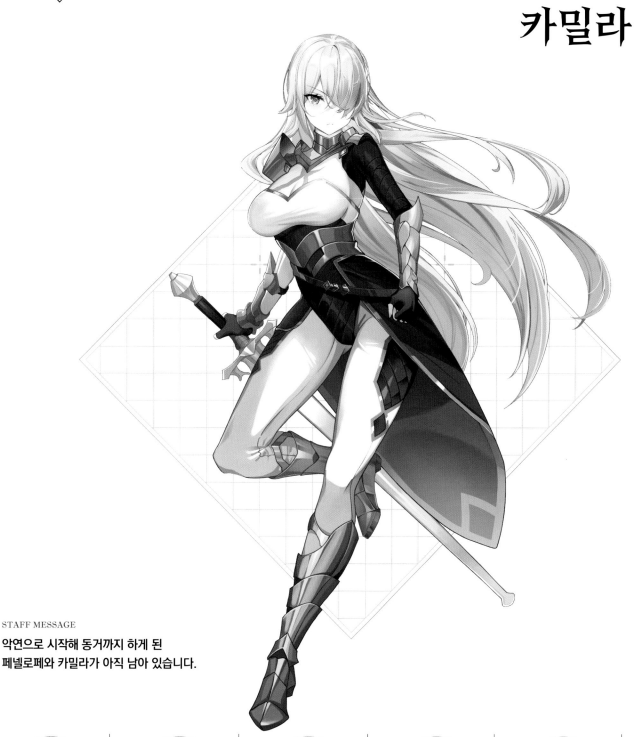

STAFF MESSAGE

악연으로 시작해 동거까지 하게 된
페넬로페와 카밀라가 아직 남아 있습니다.

외모와 달리 잔정이 많은 용기사단의 교관. 그렇기에 재능 없는
훈련생들에게 호된 말을 해 군인의 길을 포기하게 만들거나,
전쟁에서 쉽게 죽지 않도록 혹독한 훈련을 시킨다. 페넬로페와는
용기사 시절부터 친분이 있던 사이로, 은퇴 후 동거 중이다.

STORY

★★★	등급
광속성	속성
전사	직업
처녀궁	별자리
이새벽	CV

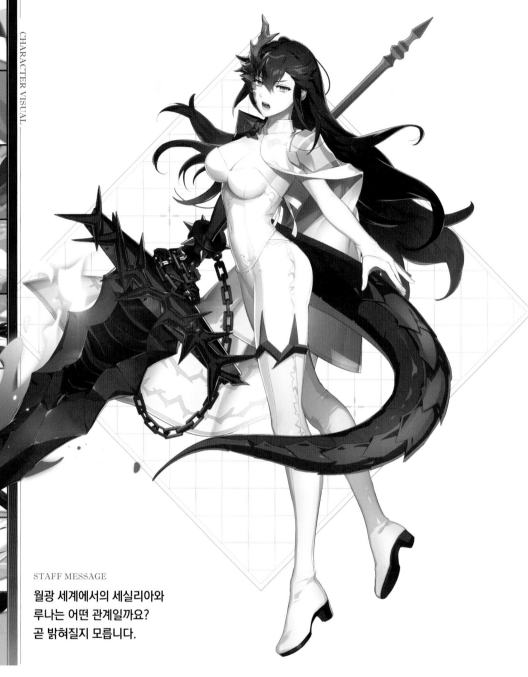

복수에 대한 열망과
끝없는 원념에 속박된 검은 용

나락의 세실리아

STAFF MESSAGE

월광 세계에서의 세실리아와
루나는 어떤 관계일까요?
곧 밝혀질지 모릅니다.

FACIAL PATTERNS

DATA

등급	★★★★★
속성	암속성
직업	기사
별자리	인마궁
CV	최덕희

STORY

자신의 일족을 모두 흑마법석으로 만든 마법사를 뒤쫓고 있다.
사랑하던 모든 것을 앗아간 그녀에게 복수하고,
그리운 이들의 곁으로 갈 날을 꿈꾸며…….

212

온갖 지식을 섭렵한 이계의 로맨티시스트
현자 바알&세잔

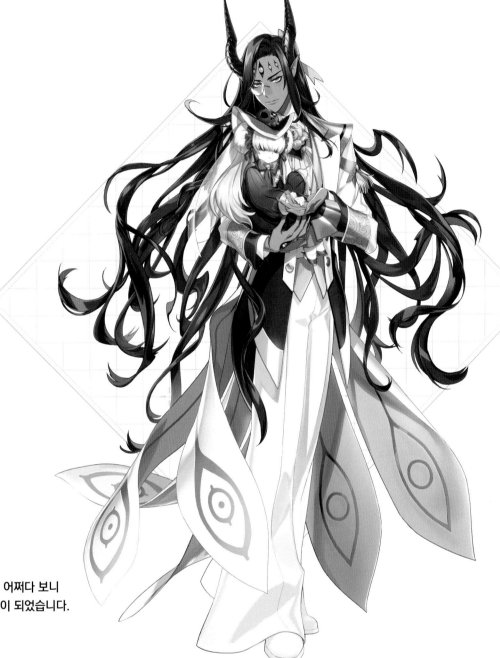

STAFF MESSAGE

떠도는 현자였으나 어쩌다 보니
월광극장의 주인장이 되었습니다.

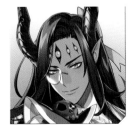 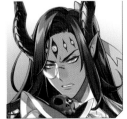 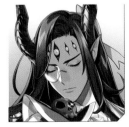 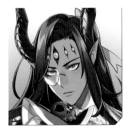 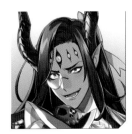

STORY

이계의 현자 바알은 평범한 인간 세잔과 사랑에 빠졌고,
그녀의 혼을 인형 속에 봉인해 영원히 함께하고자 했다.
그러나 시간이 지날수록 세잔의 혼은 조금씩 스러졌고
어느 순간부터 더 이상 움직이지 않는 평범한 인형이 되었다.

★★★★★	등급
광속성	속성
마도사	직업
금우궁	별자리
정재헌	CV

멸망한 세계를 이끄는
최후의 지휘관

NAME

종결자 찰스

CHARACTER VISUAL

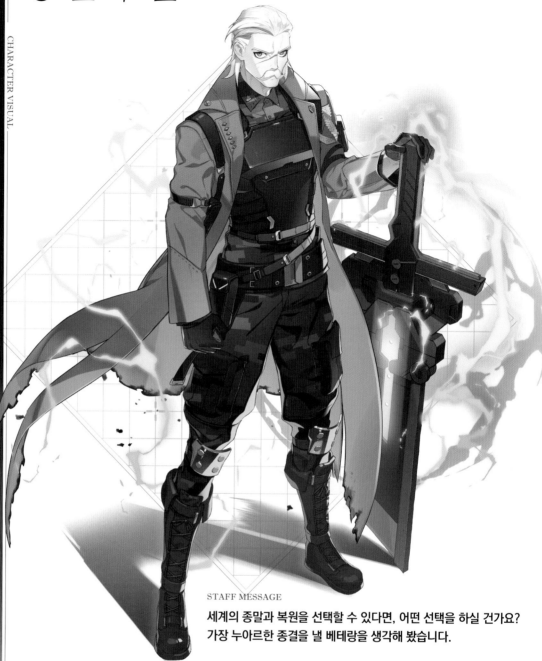

STAFF MESSAGE

세계의 종말과 복원을 선택할 수 있다면, 어떤 선택을 하실 건가요?
가장 누아르한 종결을 낼 베테랑을 생각해 봤습니다.

FACIAL PATTERNS

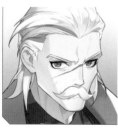
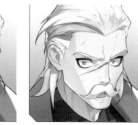
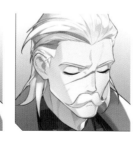
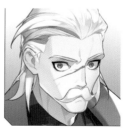
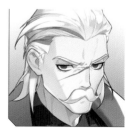

DATA

STORY

등급	★★★★★
속성	암속성
직업	도적
별자리	천갈궁
CV	권혁수

오랜 친구였던 노아드 박사와 함께 극비의 프로젝트
[마지막 성검]에 참여했던 예비역 장군.
정체불명의 침략자 [드리머]에 의해 지구가 멸망해버린 후에는,
지구에서 살아남은 소수의 생존자들을 이끌며
다음 세상을 맞이하기 위한 자신의 사명에 전념하고 있다.

귀염둥이 악당!
오만방자한 아가씨

배드캣 아밍

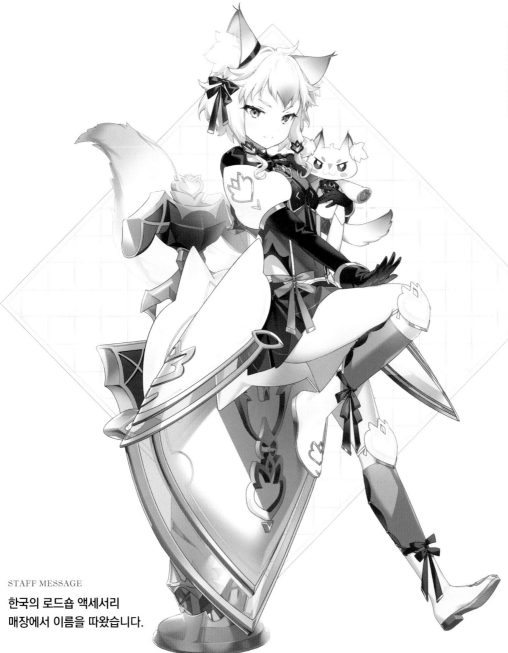

NAME

CHARACTER VISUAL

STAFF MESSAGE

한국의 로드숍 액세서리
매장에서 이름을 따왔습니다.

STORY

하이 주얼리 액세서리 브랜드 [아르미쿠] 창립자의 손녀.
본인의 의류 브랜드인 [배드캣]을 가지고 있다. 본인이 디자이너와
모델 일을 겸하고 있으며, 노이즈 마케팅으로 이목을 끌기 위해
런웨이에서 일부러 도발적인 모습과 과장된 퍼포먼스를 보일 때가 많다.

★★★★	등급
암속성	속성
전사	직업
백양궁	별자리
박신희	CV

영지를 수호하기 위해 나타난
기품 넘치는 어린 여왕

어린 여왕 샬롯

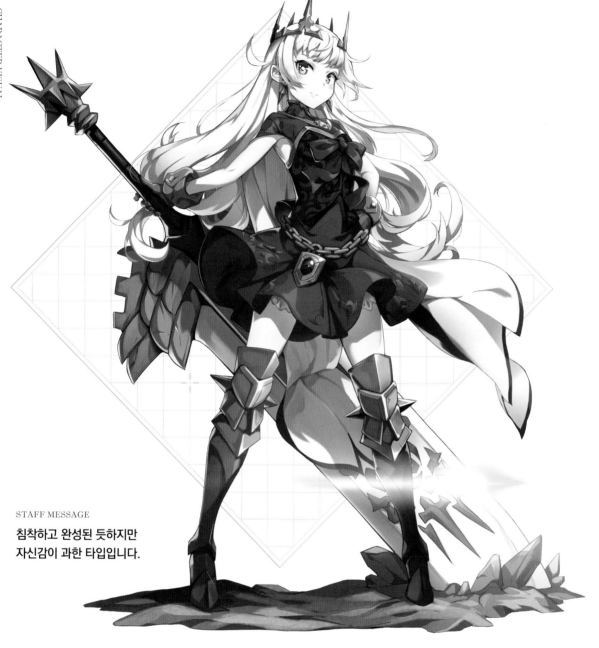

STAFF MESSAGE

침착하고 완성된 듯하지만
자신감이 과한 타입입니다.

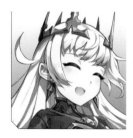 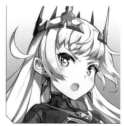 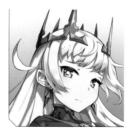 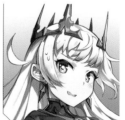 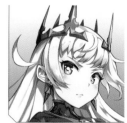

등급	★★★★★
속성	광속성
직업	전사
별자리	천칭궁
CV	김현지

STORY

당차고 배려심 많은 어린 여왕.
의젓하고 지혜로운 모습으로 민심을 보살피고 있다.
라 마레의 성주에게 불만을 품고 있던 솔라이유 사람들이
성주의 새로운 모습에 서서히 동요하고 있다.

기간테스를 본떠 만든
최첨단 머시너리

키키라트 V.2

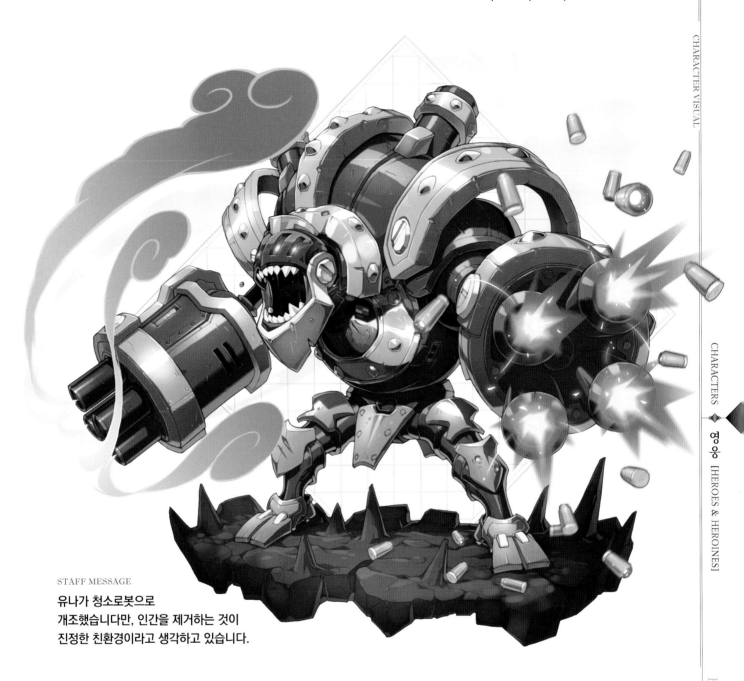

STAFF MESSAGE

유나가 청소로봇으로
개조했습니다만, 인간을 제거하는 것이
진정한 친환경이라고 생각하고 있습니다.

STORY

키키라트를 개조해 만든 머시너리.
편의를 위해 청소 기능을 추가했으나,
자꾸만 인간을 쓰레기 취급하며 제거하려 든다.

★★★	등급
광속성	속성
기사	직업
마갈궁	별자리
없음	CV

기록을 사랑하는
학생회의 새로운 마스코트

루시

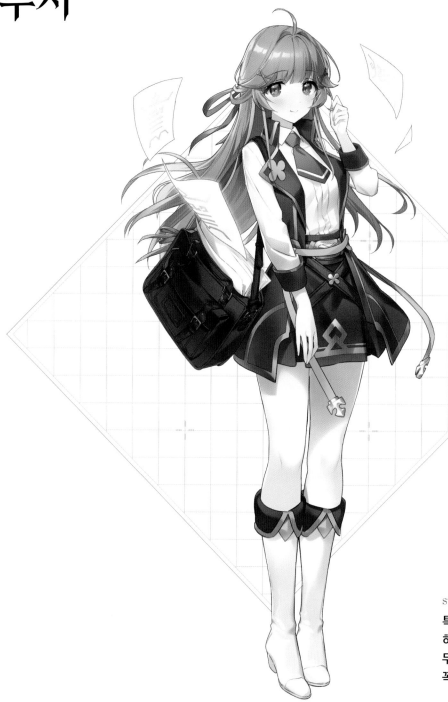

STAFF MESSAGE

특별한 서브 스토리 〈일곱 개의 초콜릿〉의
히로인입니다. 서류를 흩날리는 모습이
무척 귀여우니 특별한 기록의 서에서
꼭 한번 봐주셨으면 좋겠습니다.

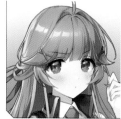
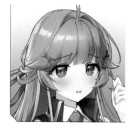
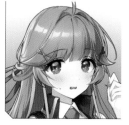
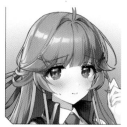

등급	★★★
속성	자연 속성
직업	정령사
별자리	처녀궁
CV	박리나

STORY

각종 행사 준비와 과다한 업무에 지친 헤이즐을 지원하기 위해,
학생회에 영입된 만능 신입부원. 본래는 서류 업무만 보조했으나
유나와 캐롯에 의해 꾸며져, 학생회의 홍보 모델로 발탁된다.
학생회뿐만 아니라, 기록 관리부의 사서 역할도 동시에 맡고 있다.

전설적인 영웅의
전설적인 수제자

여름의 제자 알렉사

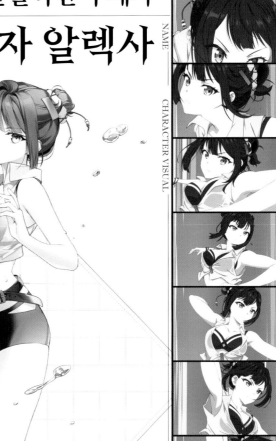

STAFF MESSAGE

수영복 캐릭터로 파워업하게 된
복잡한 사연은 어쩌면
체르미아 때문일지도……

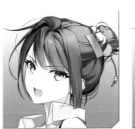
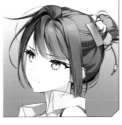
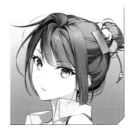

성검기사단의 성실한 단원. 어느 여름의 임무에서 위기에 빠진
이세리아를 구하기 위해 전설적인 영웅 아지마눔과 함께 활약을
펼치고, 다시 한번 성장하게 된다. 그날 이후 여름이 되면,
리버린 해변에서 홀로 특훈을 하며 아지마눔의
봉인을 풀기 위한 방법을 모색한다.

★★★	등급
냉기 속성	속성
도적	직업
사자궁	별자리
이유리	CV

로제
다크 엔젤

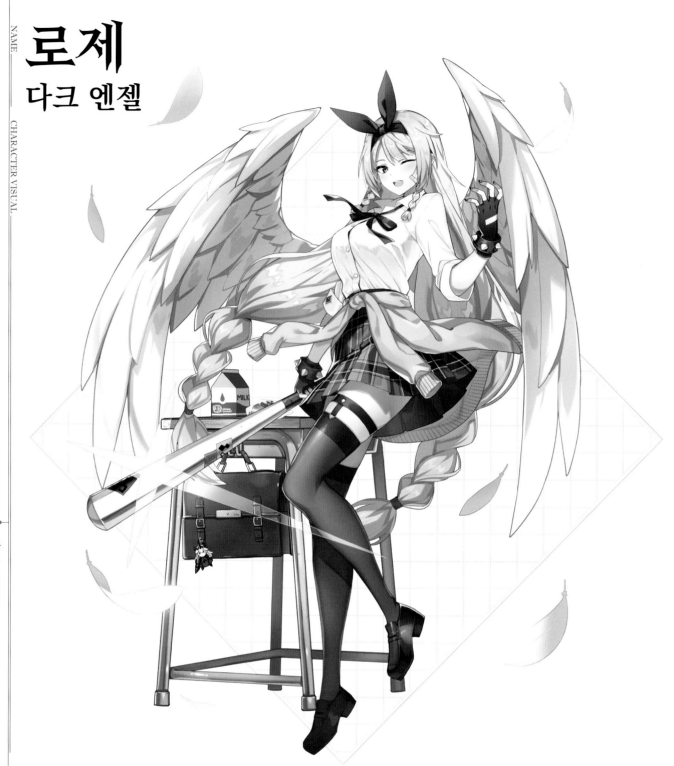

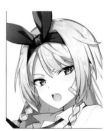
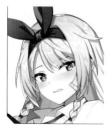

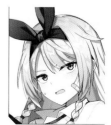

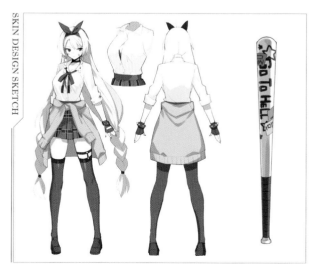

메르세데스
복슬복슬 레이디

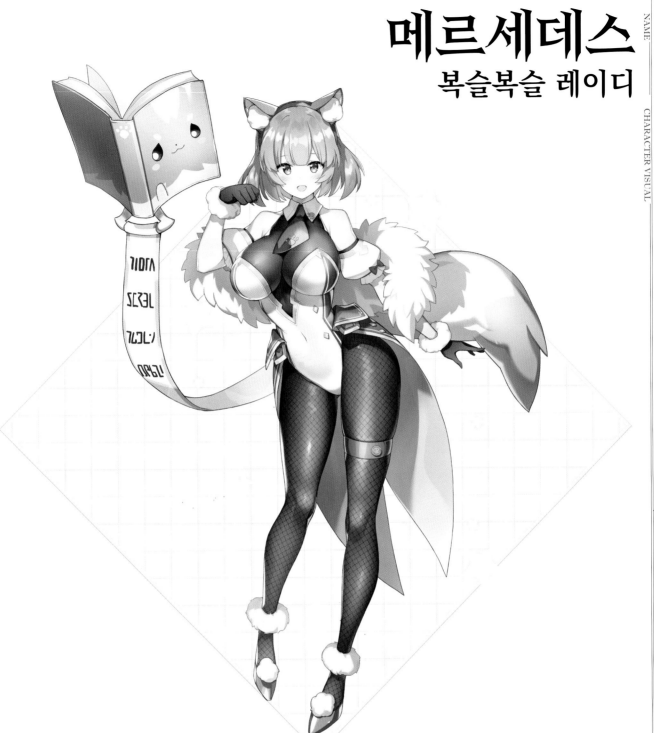

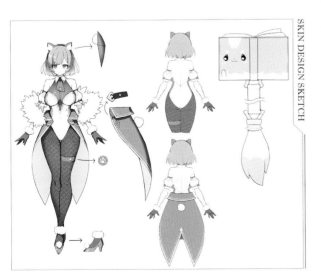

SKIN DESIGN SKETCH

빌트레드
고아한 군자

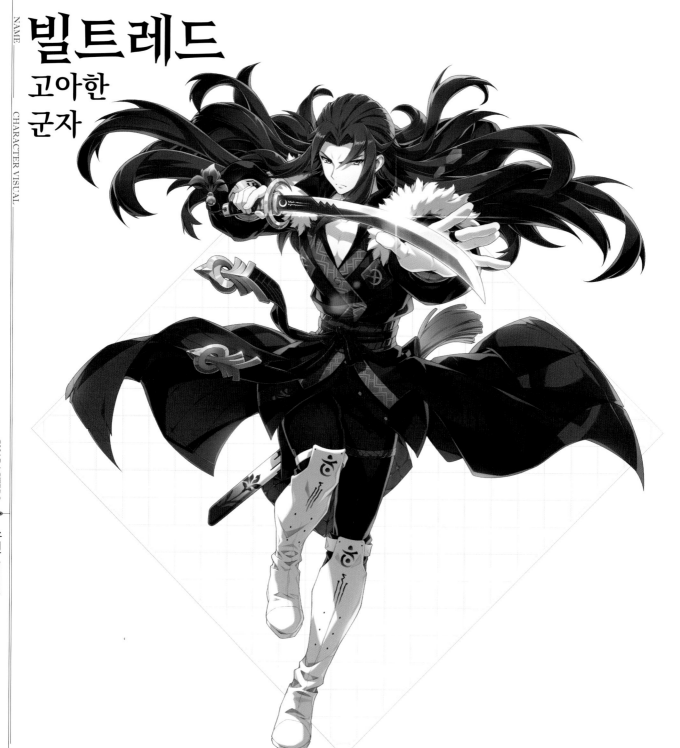

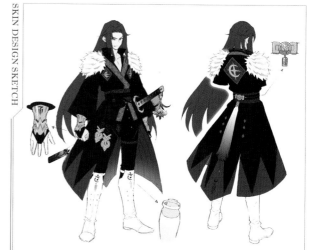

유피네
앙증맞은 꽃망울

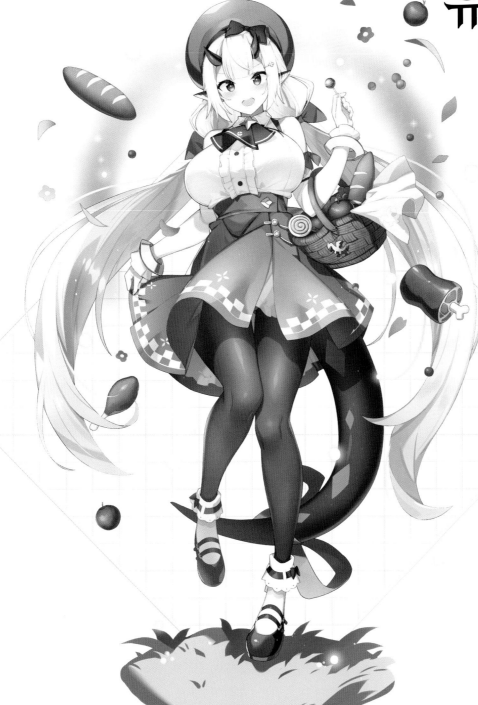

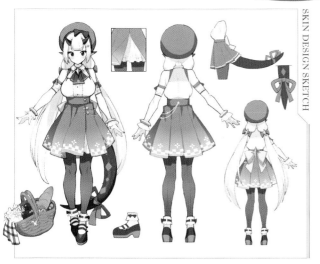

SKIN DESIGN SKETCH

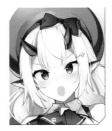
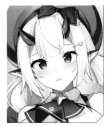
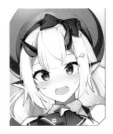
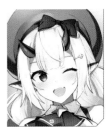

빛의 루엘
광휘의 계승자

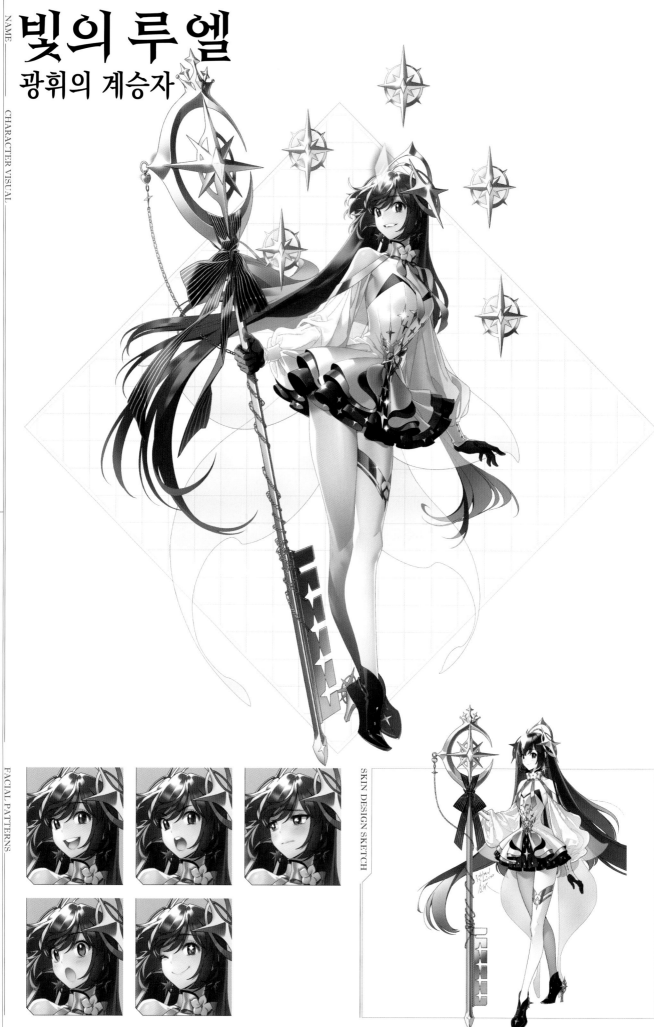

카일론
시계 토끼

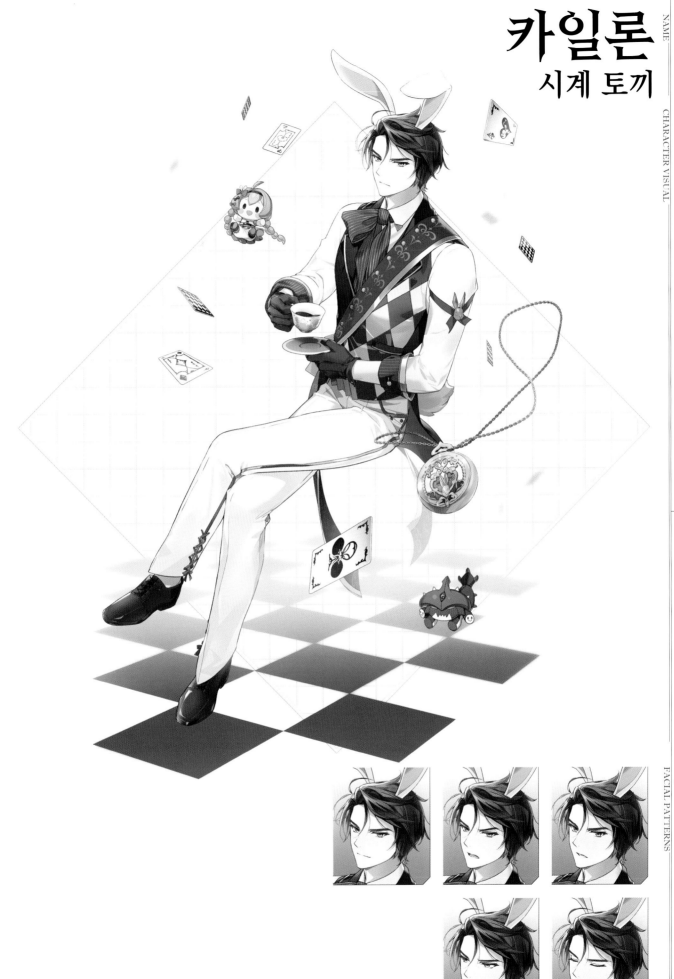

찰스
악마 사냥꾼

비올레토
정열적인 신사

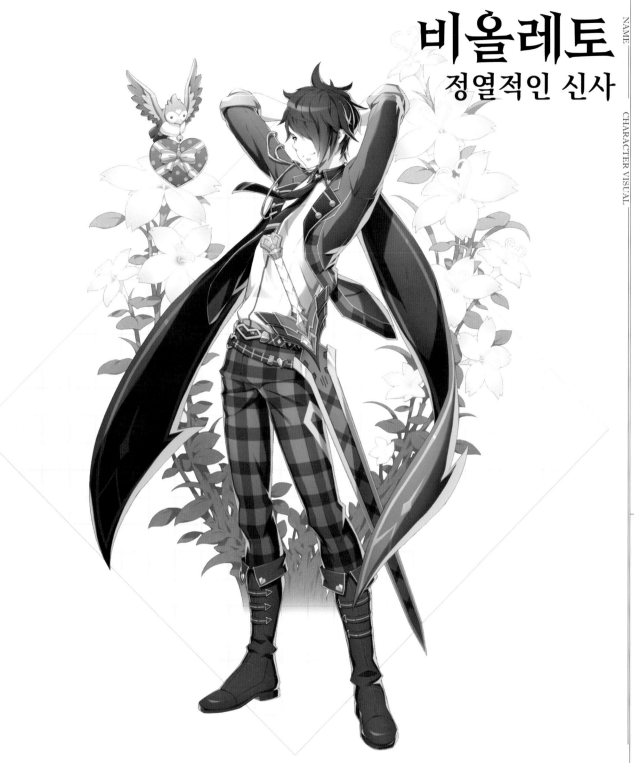

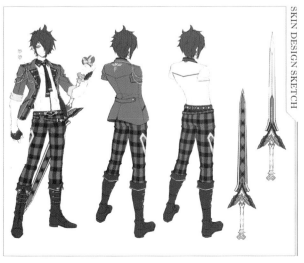

SKIN DESIGN SKETCH

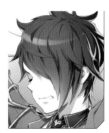

디에네
마법 소녀

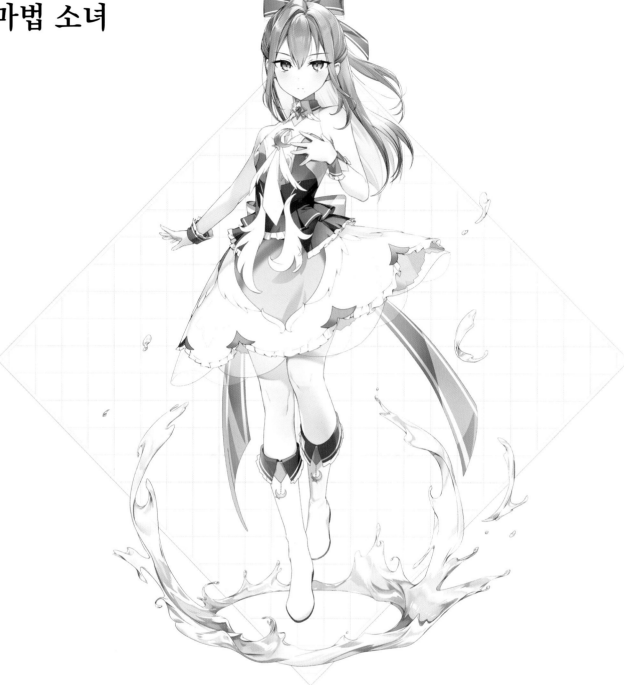

FACIAL PATTERNS

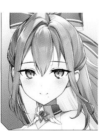
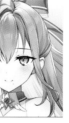
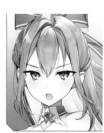
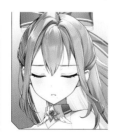
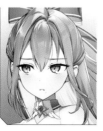
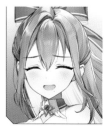

SKIN DESIGN SKETCH

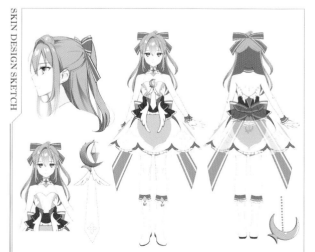

체르미아
해변의 한량

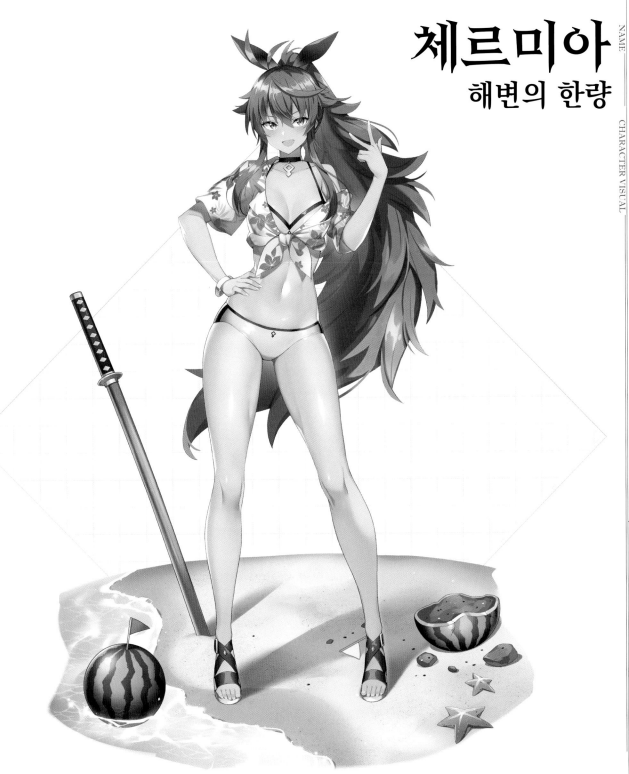

루루카
사랑의 파티시에

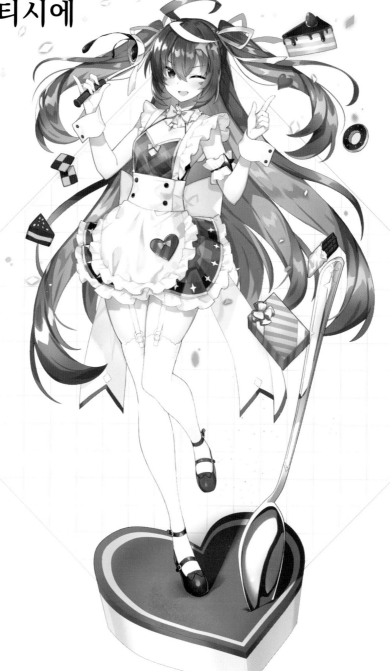

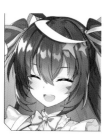

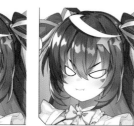
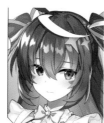

SKIN DESIGN SKETCH

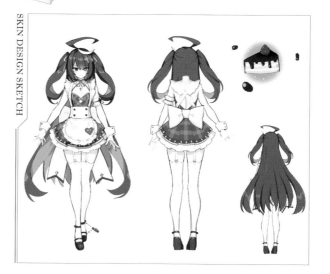

비비안
악역 영애

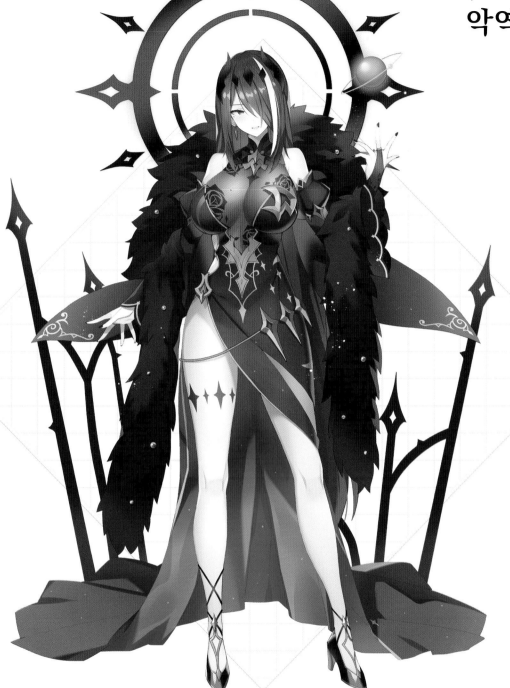

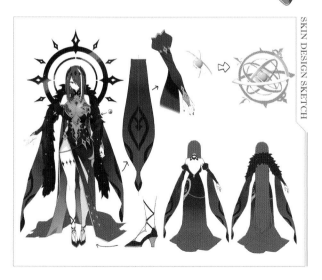

SKIN DESIGN SKETCH

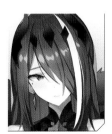
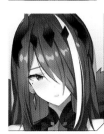
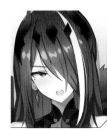

엘레나

성야의 선율

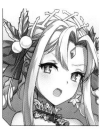
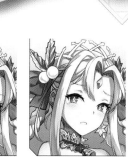
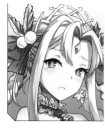
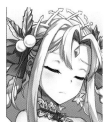
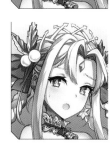

SKIN DESIGN SKETCH

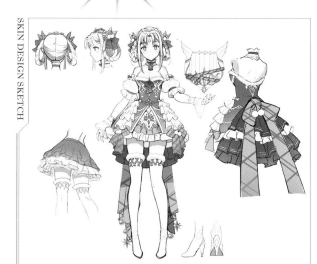

폭격형 카논
특별한 선물

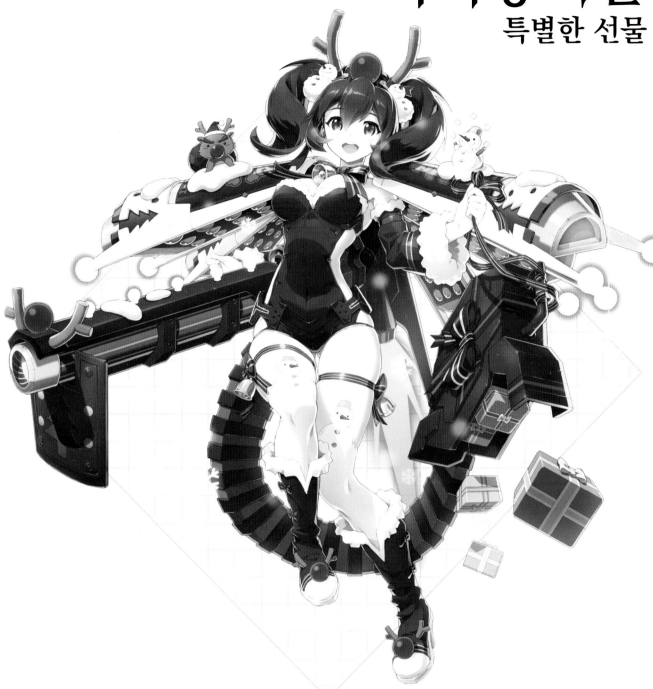

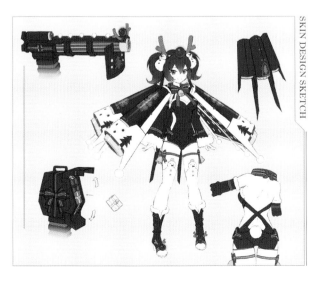

SKIN DESIGN SKETCH

알렌시아
겨울 선물 할머니

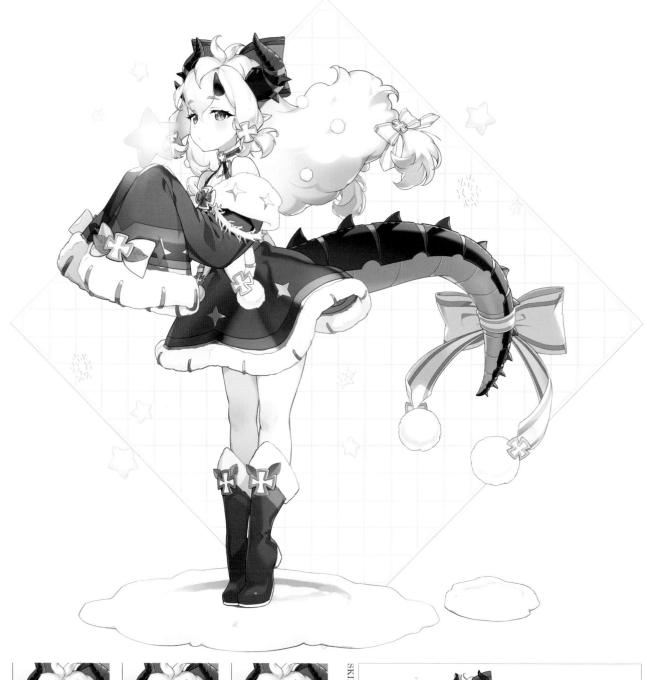

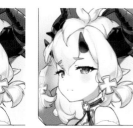
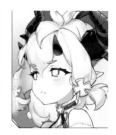
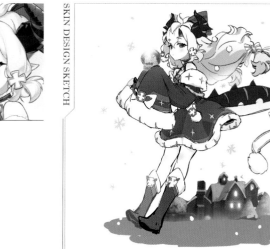

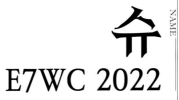

슈
E7WC 2022

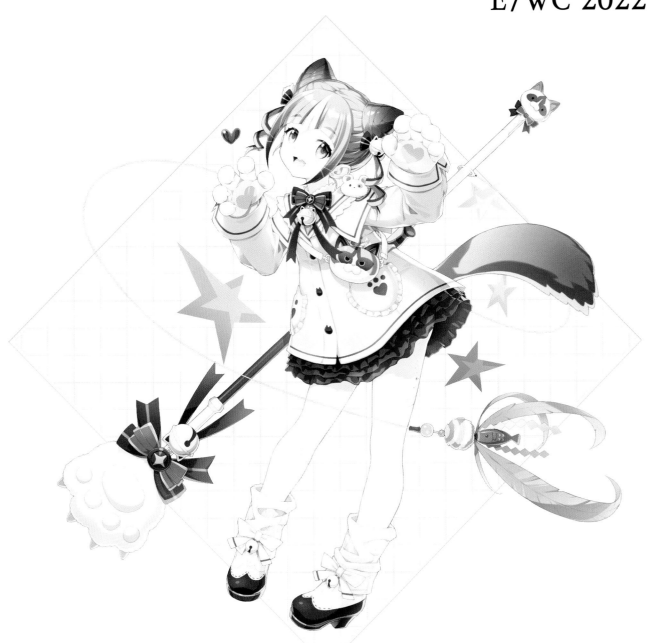

SKIN DESIGN SKETCH

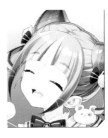

나락의 세실리아
희푸른 온기

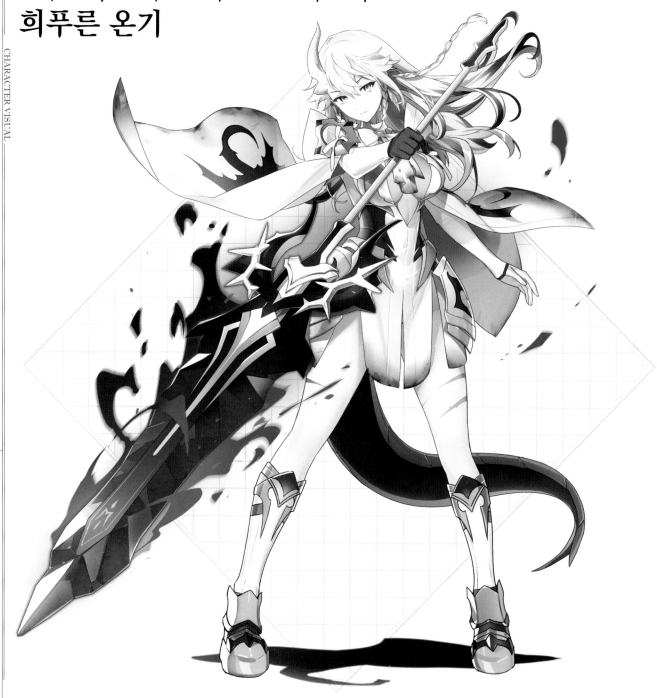

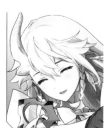
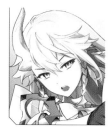
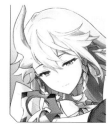
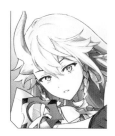

심판자 키세
성광의 계승자

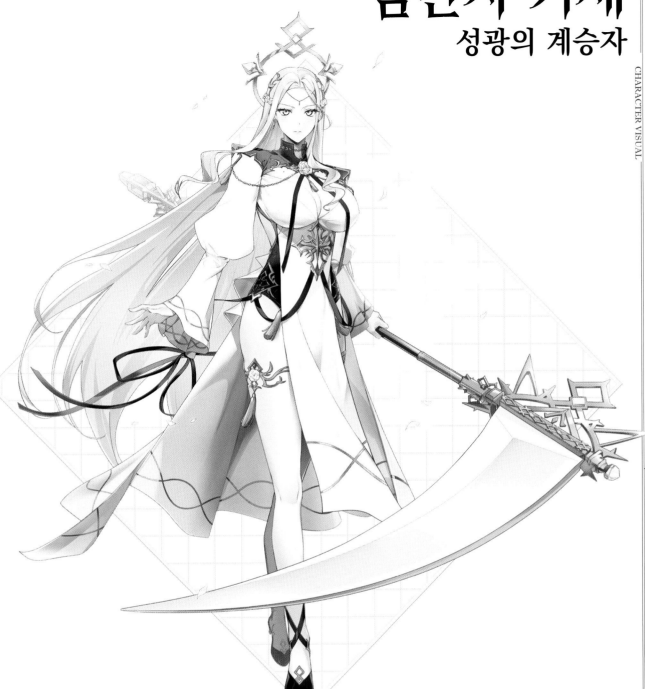

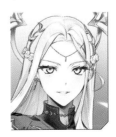
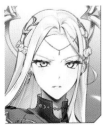
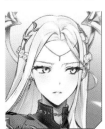
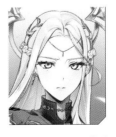

집행관 빌트레드
암흑 군주

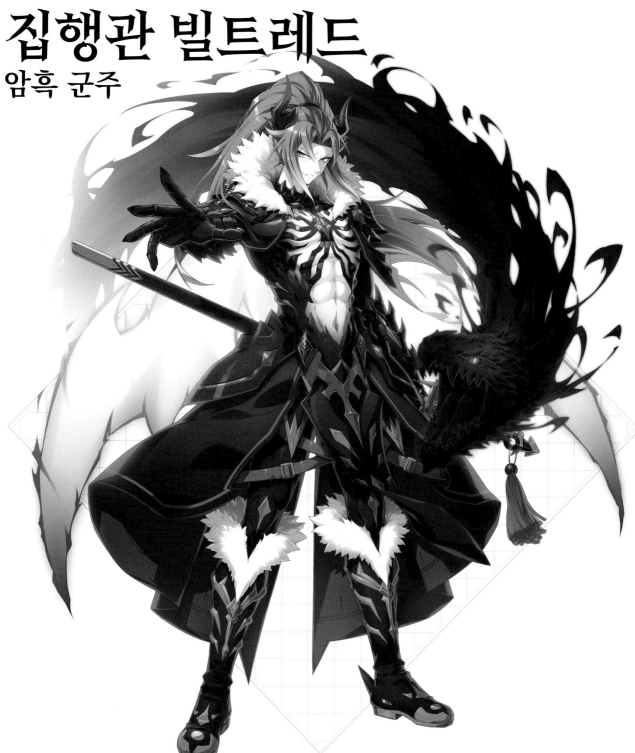

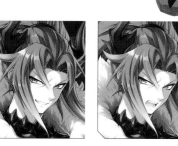

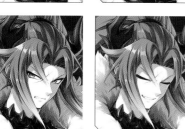

어린 여왕 샬롯
화려한 외출

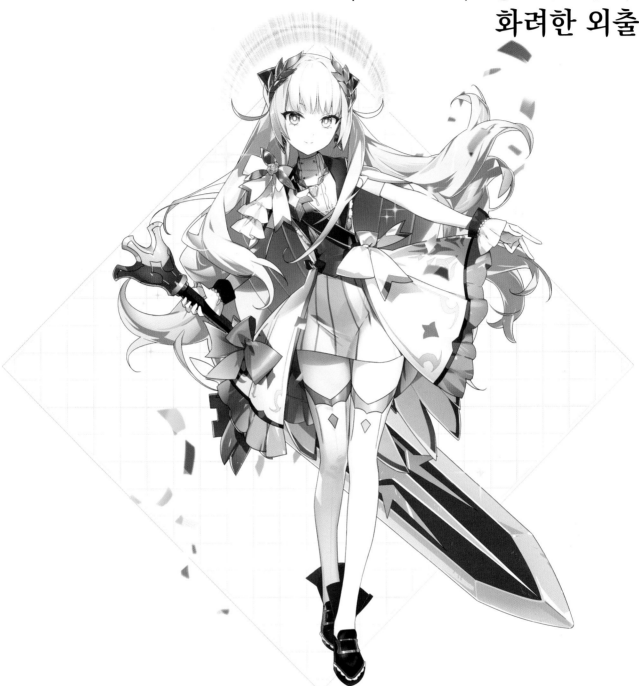

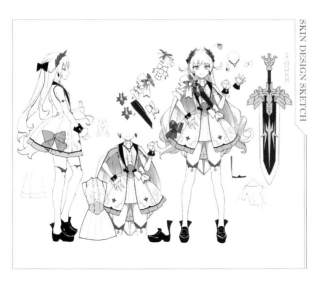

SKIN DESIGN SKETCH

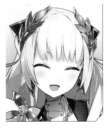
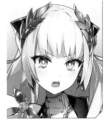
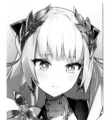
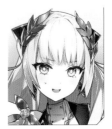

화란의 라비
혼연일체

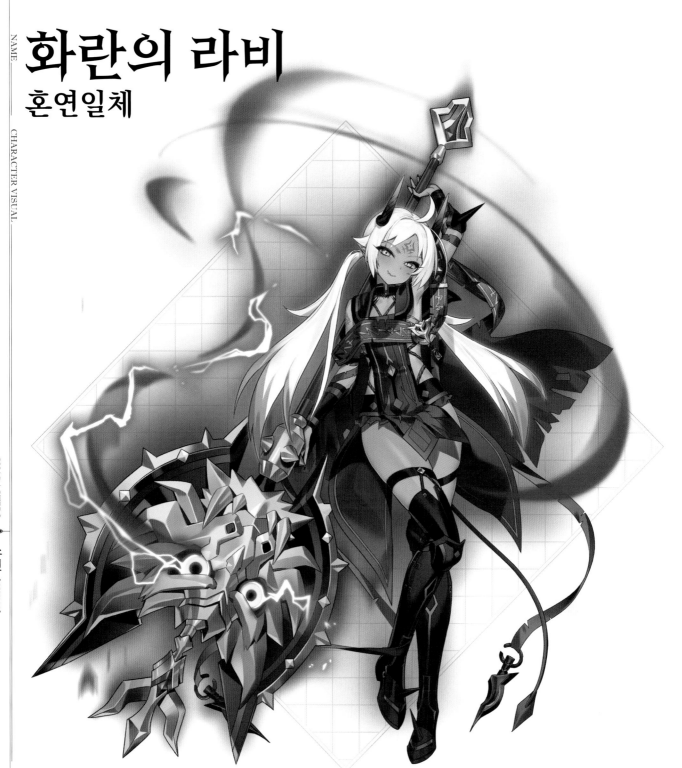

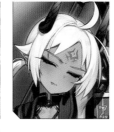

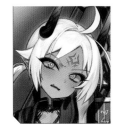
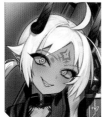

불신자 리디카
승전의 기사

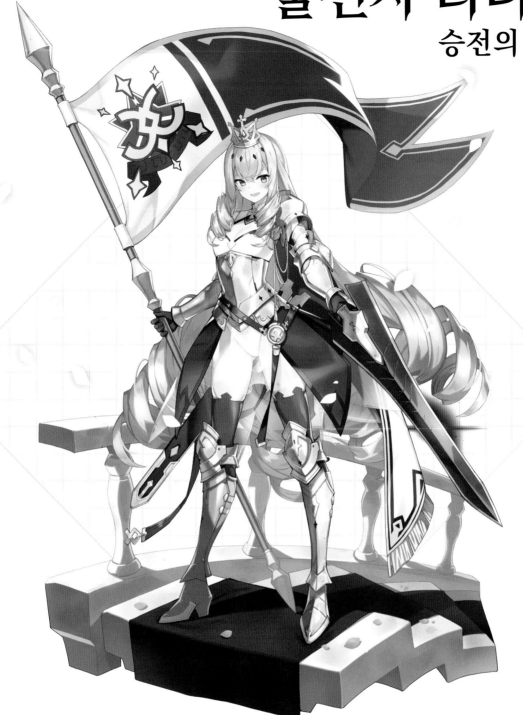

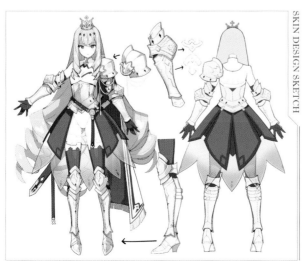

메이드 클로에
에너제틱

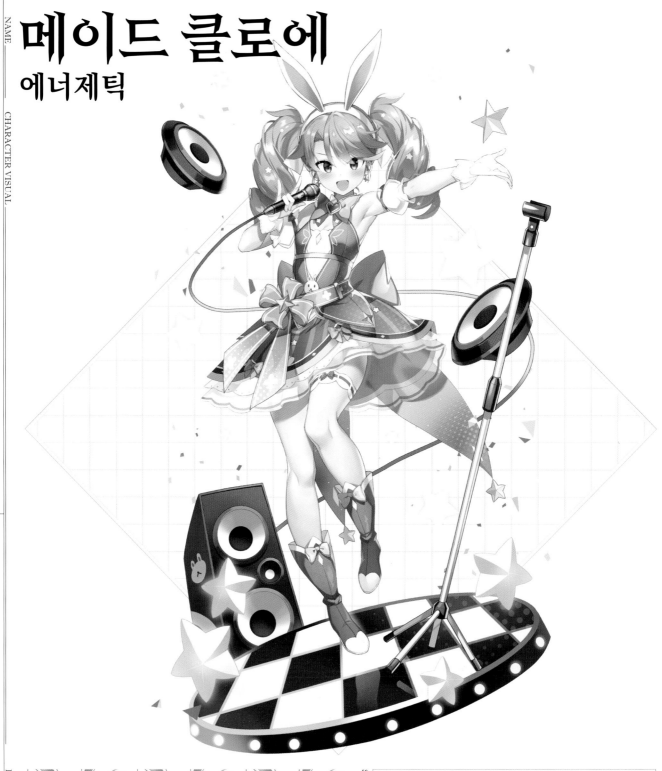

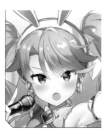
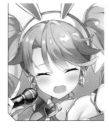
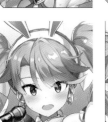
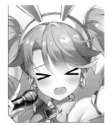

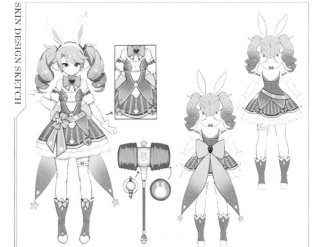

환영의 테네브리아
그믐달의 폭군

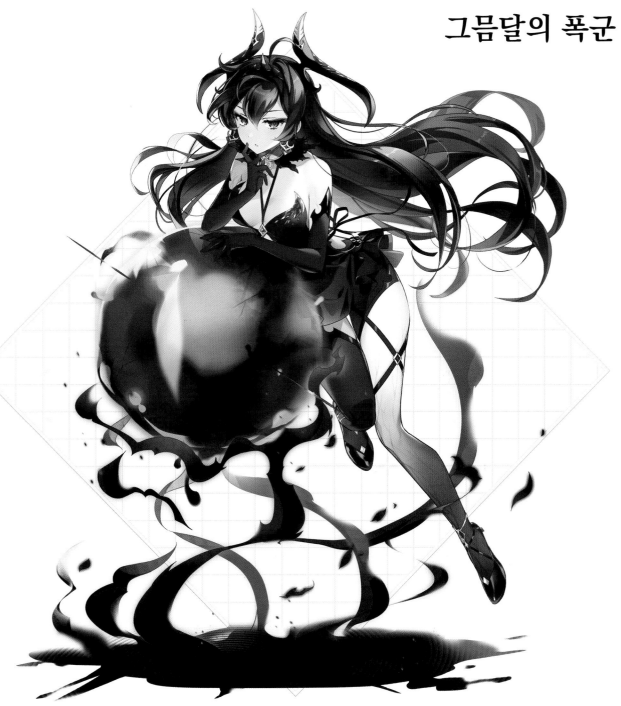

풍운의 수린
청풍명월

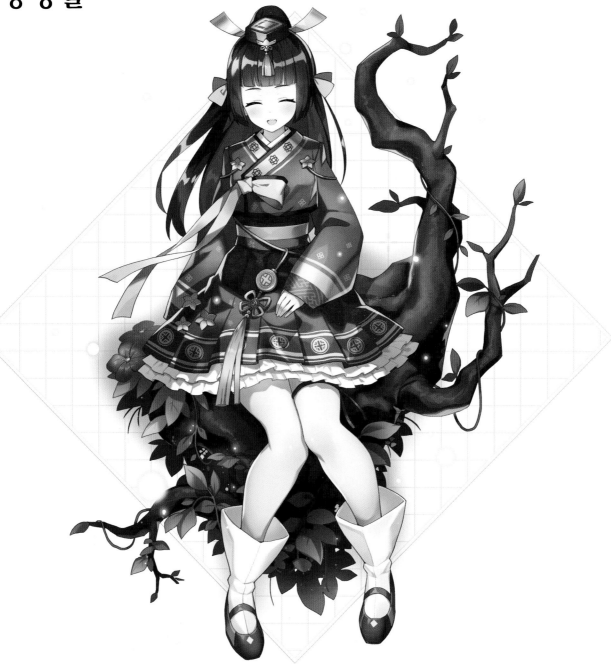

조율자 카웨릭
공존하는 재앙

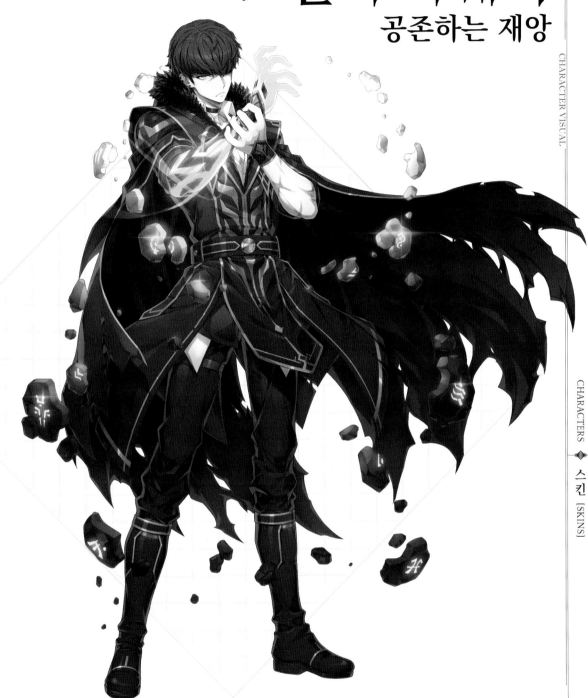

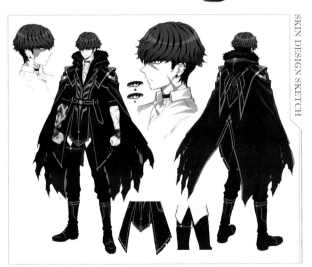

SKIN DESIGN SKETCH

여일의 디에리아
홍련의 투희

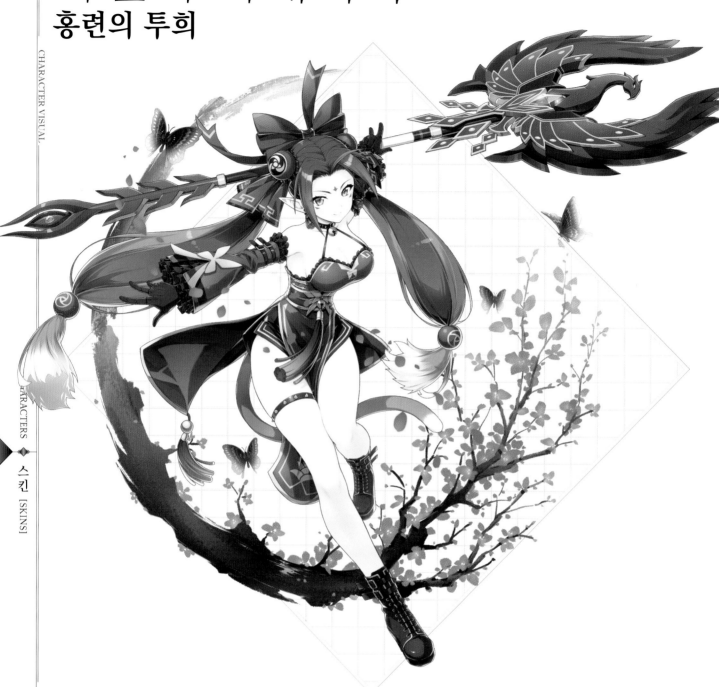

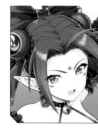
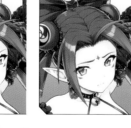
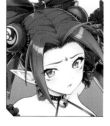
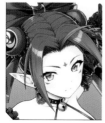

SKIN DESIGN SKETCH

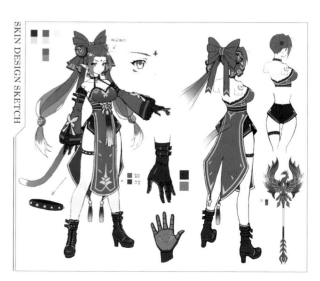

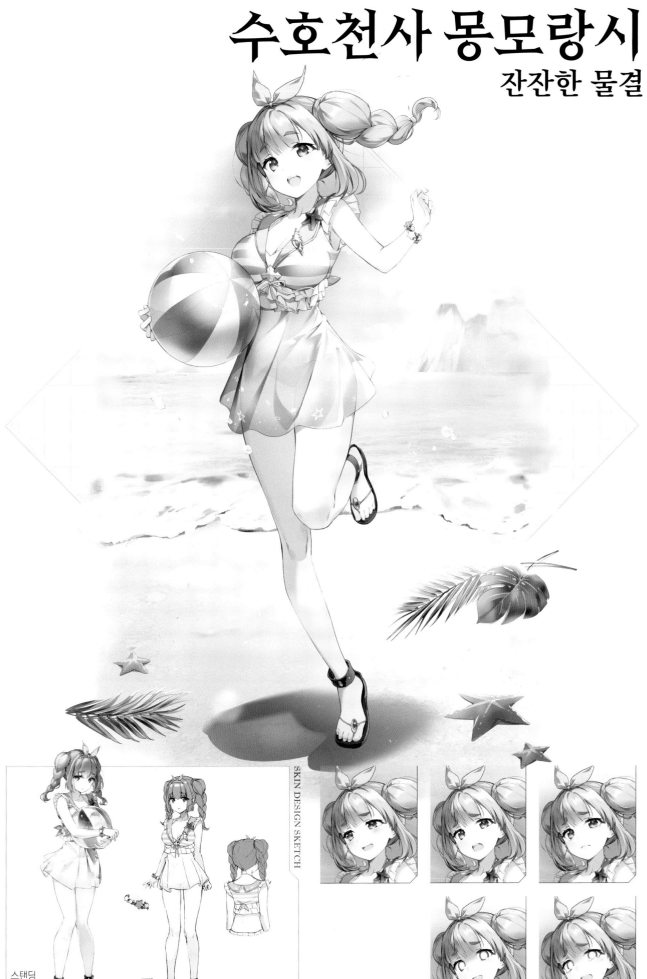

SKIN DESIGN SKETCH

스탠딩
일러스트
(NPC)

NPC

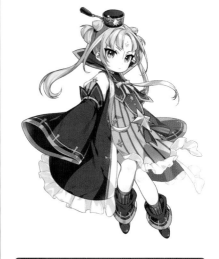

비블리카

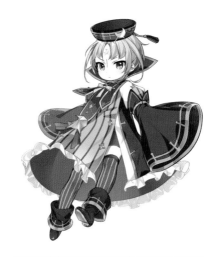

비블리오

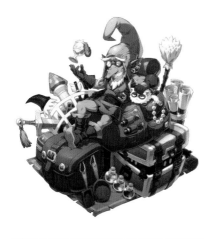

고블리쿠스

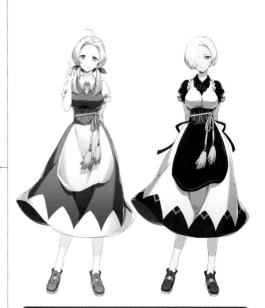

마을 여자

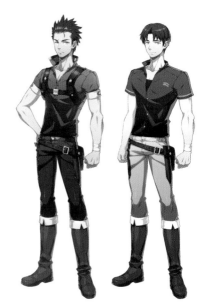

마을 남자

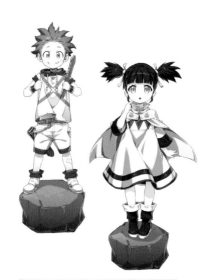

소년&소녀

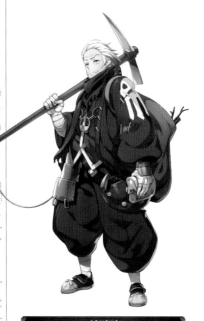

산지기

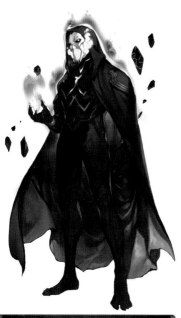

노토스

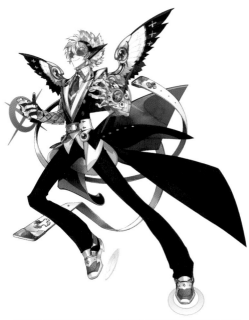

벤투스

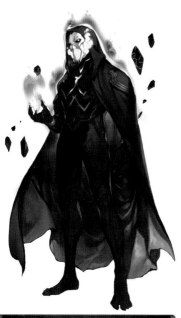

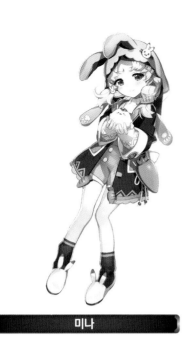

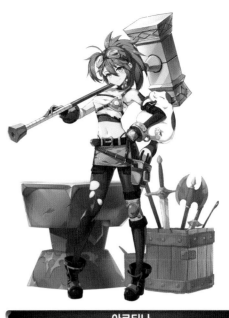

미나

검은 강아지

아르티나

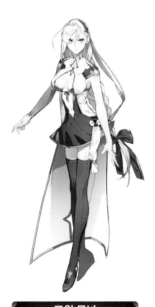

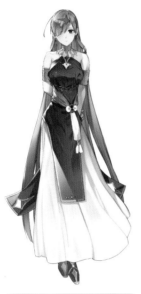

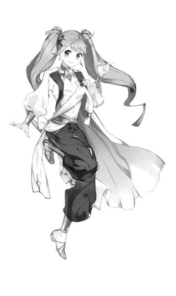

고위 무녀

걱정이 많은 무녀

호들갑스러운 무녀

꼬마 정령(5속성)

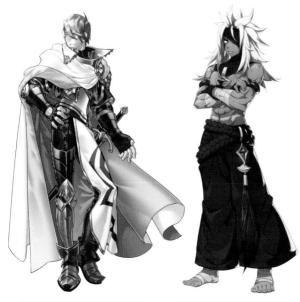

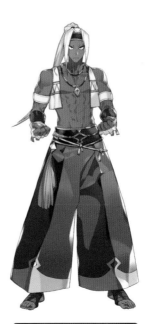

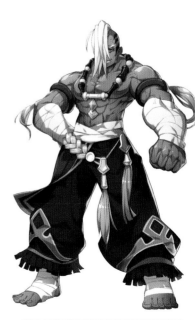

바렌

용암혈 족장

불바람 족장

화염심장 족장

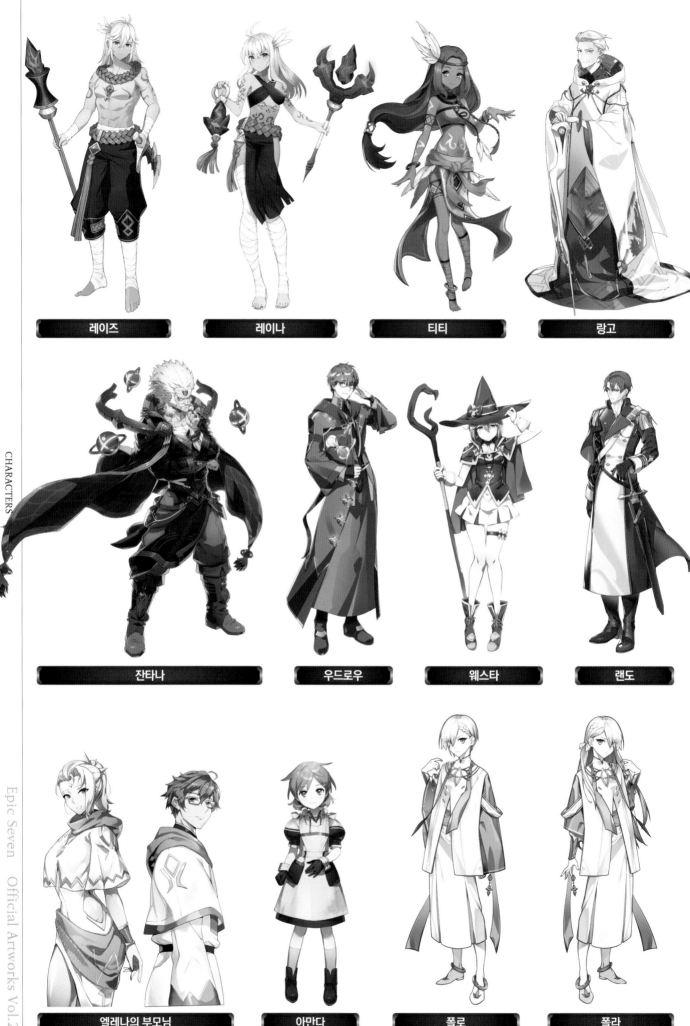

레이즈

레이나

티티

랑고

잔타나

우드로우

웨스타

랜도

엘레나의 부모님

아만다

폴로

폴라

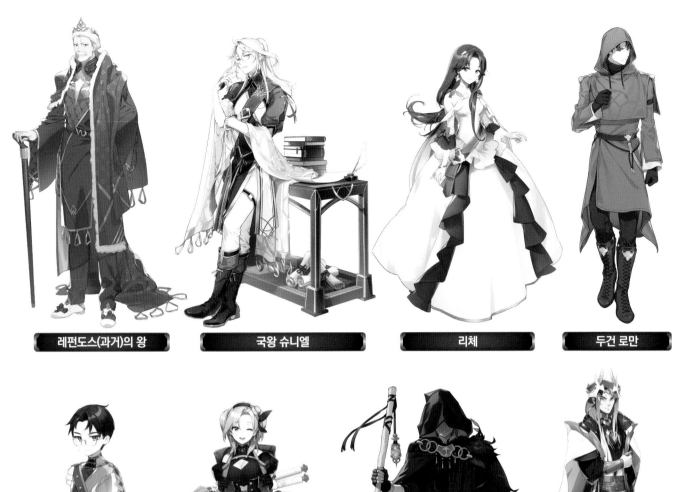

레펀도스(과거)의 왕　　국왕 슈니엘　　리체　　두건 로만

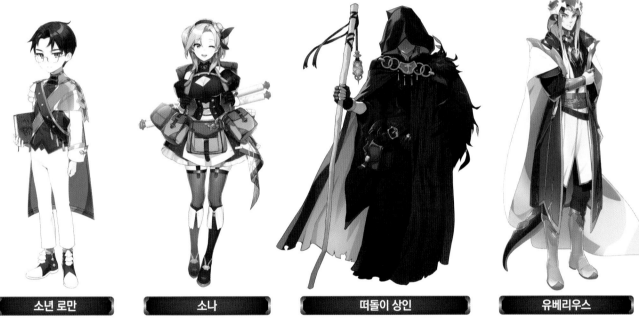

소년 로만　　소나　　떠돌이 상인　　유베리우스

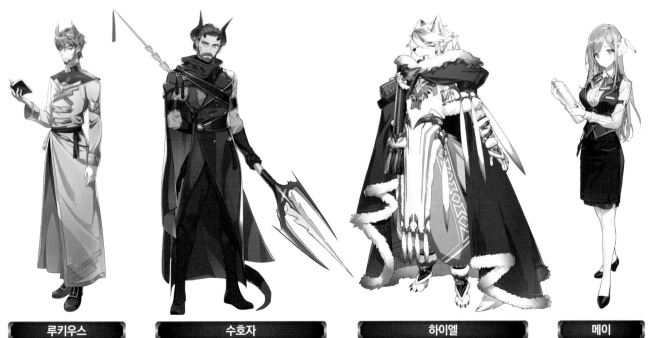

루키우스　　수호자　　하이엘　　메이

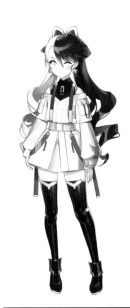

프로토타입 클로에

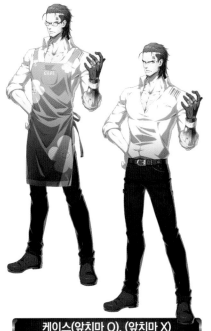

케이스(앞치마 O), (앞치마 X)

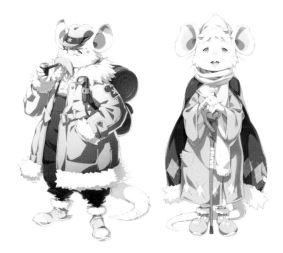

슈의 부모님

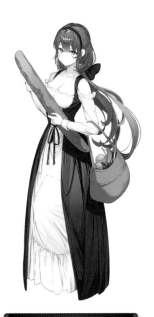

모로

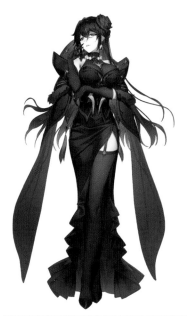

수수께끼의 여인

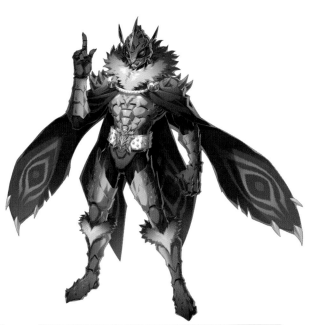

아지마눔

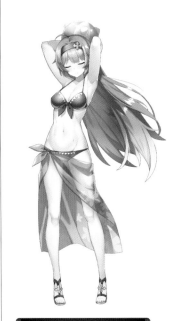

수영복 클라릿사

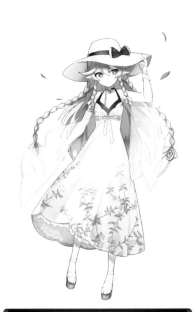

원피스 안젤리카

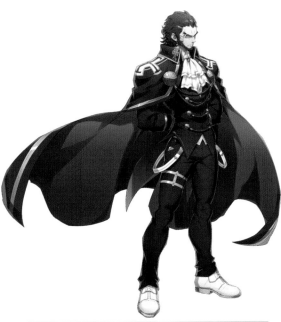

콘웰 레녹스

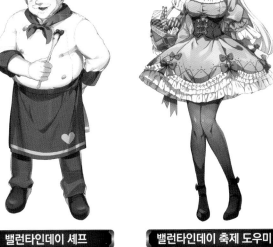
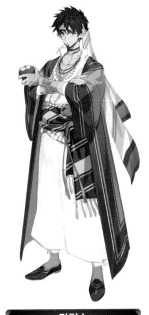
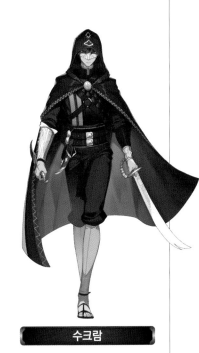

밸런타인데이 셰프

밸런타인데이 축제 도우미

마커스

수크람

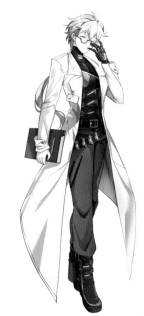

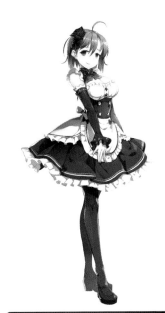
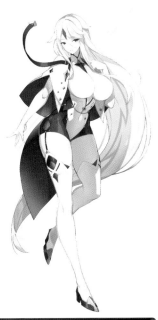

노아드 박사

파라독시아

마법사 루나

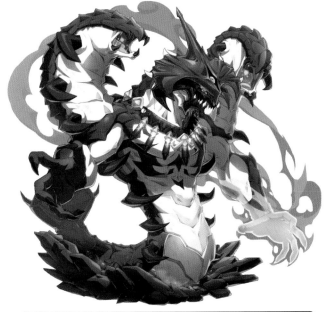

쌔기벌레 니르갈

체셔 고양이 크라우

하트 여왕 안젤리카

SD CHARACTERS

유피네

유나

클로에

메이드 클로에

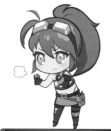
아르티나

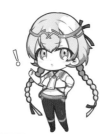
테네브리아

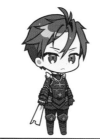
카일론

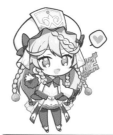
안젤리카

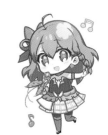
타마린느

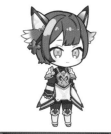
홍염의 아밍

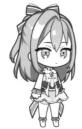
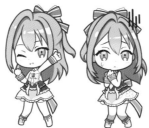
마법소녀 디에네

해골 병사

오퍼레이터 세크레트

몽모랑시

프린

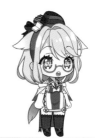
이어링

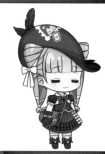
메루링

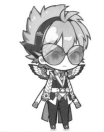
벤투스

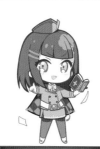
마스코트 헤이즐

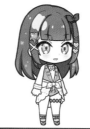
수영복 헤이즐

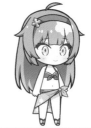
수영복 클라릿사

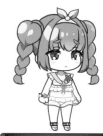
잔잔한 물결 몽모랑시

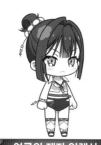
여름의 제자 알렉사

수영복 실크

해변의 한량 체르미아

수영복 루시

수영복 뮤이

Epic 7 Seven
공식
아트워크북 *Vol.2*

VISUAL ARTS
비주얼 아트

Epic Seven
Official Artworks
Vol.2

아티팩트
ARTIFACTS

이계의 머시너리

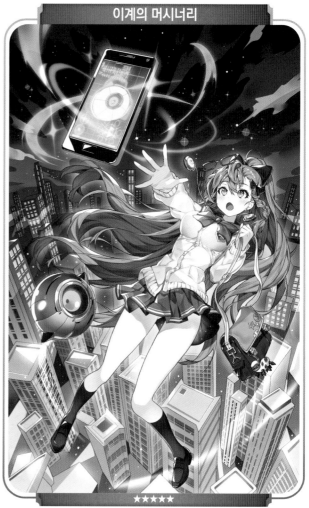

★★★★★

채티

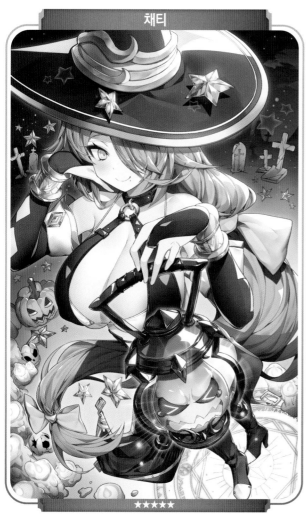

★★★★★

찬란한 영원

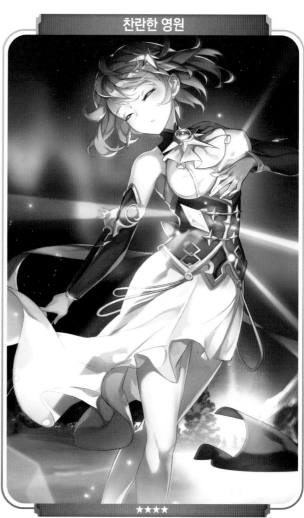

★★★★

물고기 공주의 비늘

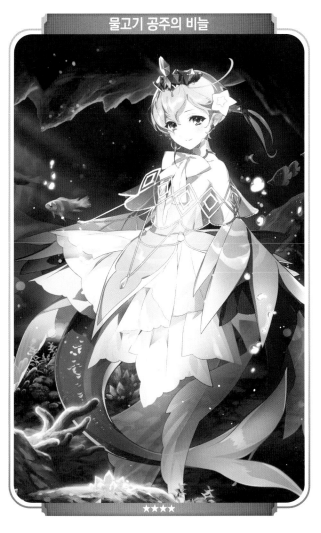

★★★★

감사의 마음과 함께한 1년

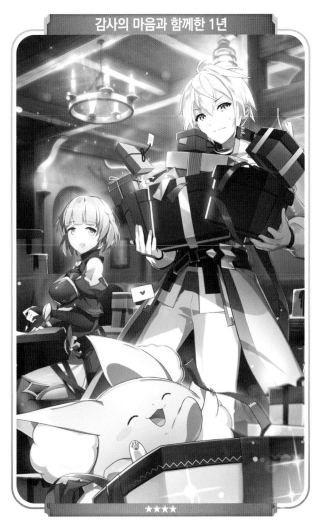

★★★★

월야의 꽃

★★★★

드라고니언 플레이트

★★★★★

알렌시녹스의 역린

★★★★★

황금 카카오 쿠키

★★★★

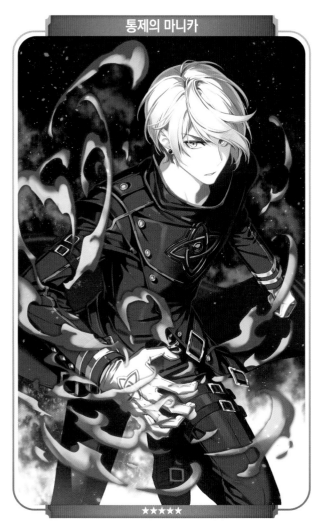

통제의 마니카

★★★★★

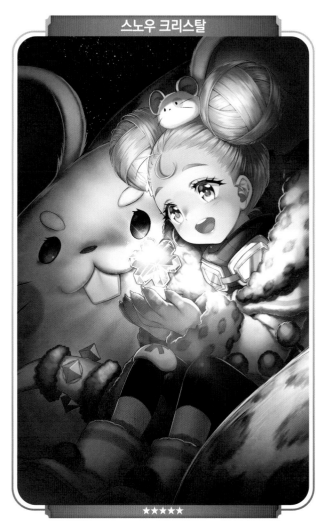

스노우 크리스탈

★★★★★

왕의 탄생

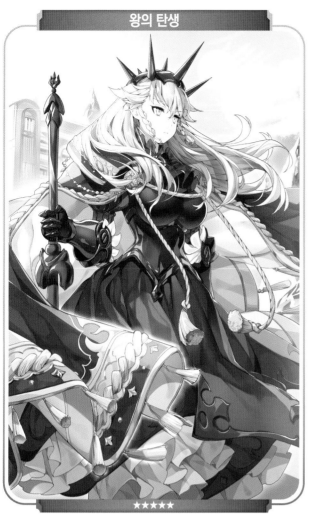

★★★★★

작은 여왕의 거대 왕관

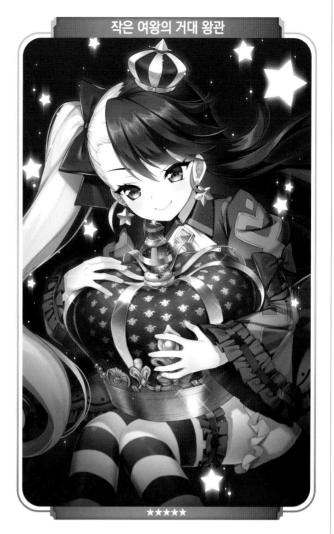

★★★★★

붉은 악몽의 달

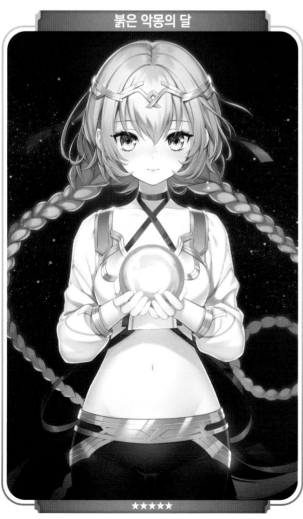

★★★★★

질서의 방벽

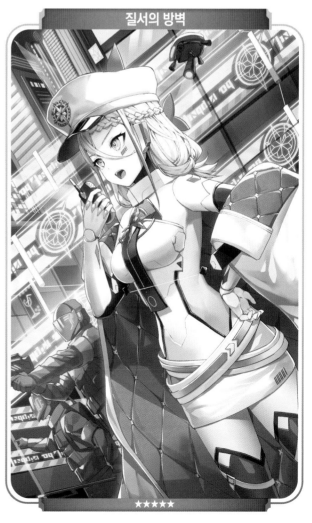

★★★★★

무위의 인도자

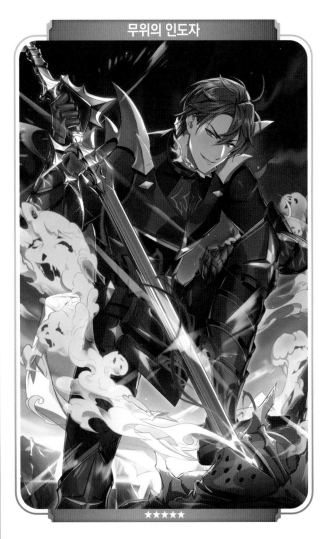

★★★★★

양날검 디크레센트

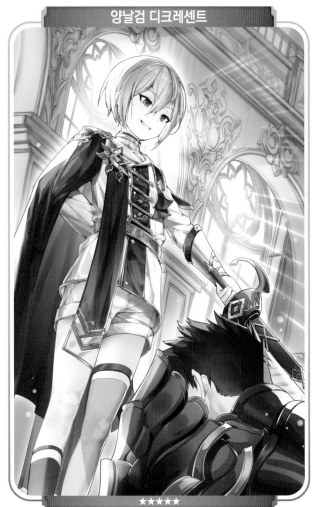

★★★★★

보이지 않는 관찰자

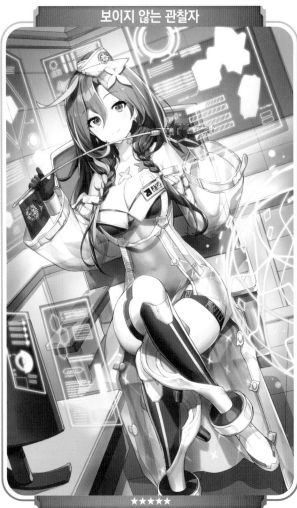

★★★★★

결속의 상징

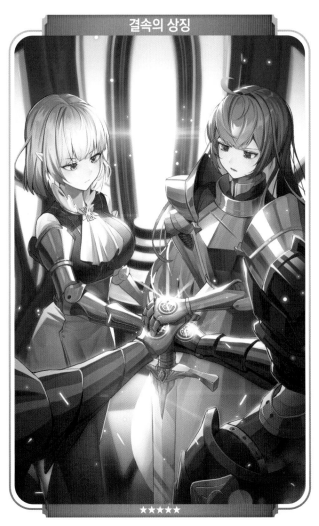

★★★★★

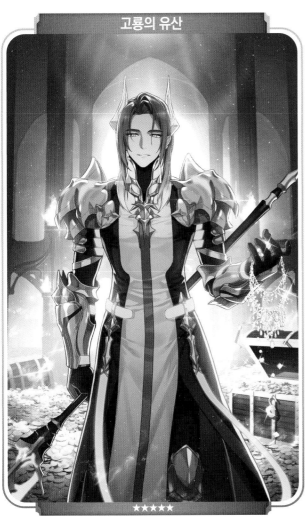

고룡의 유산

★★★★★

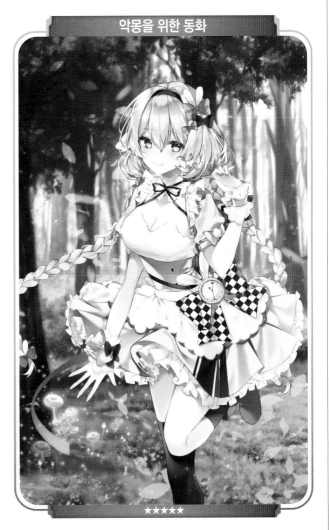

악몽을 위한 동화

★★★★★

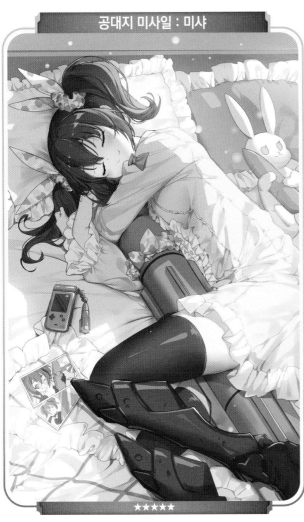

공대지 미사일 : 미샤

★★★★★

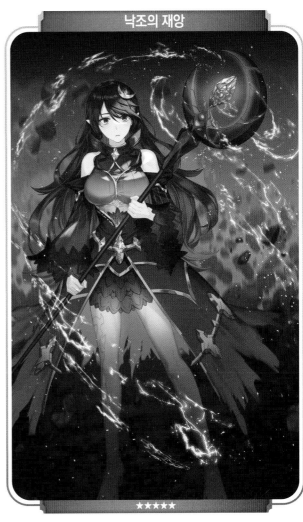

낙조의 재앙

★★★★★

지식의 씨앗

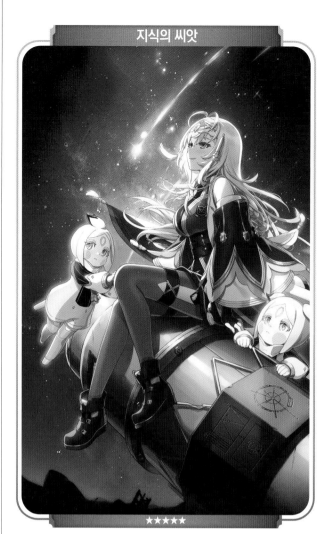

★★★★★

수호성의 축복

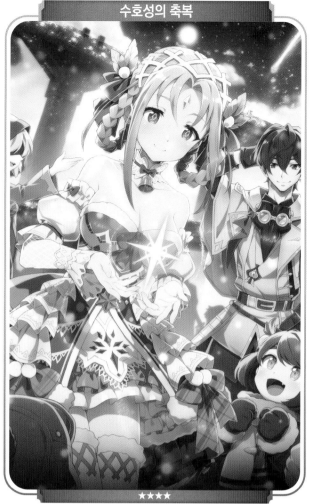

★★★★

XIV. Temperance

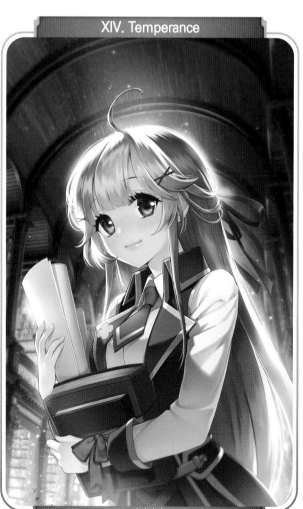

★★★★

진격의 나팔

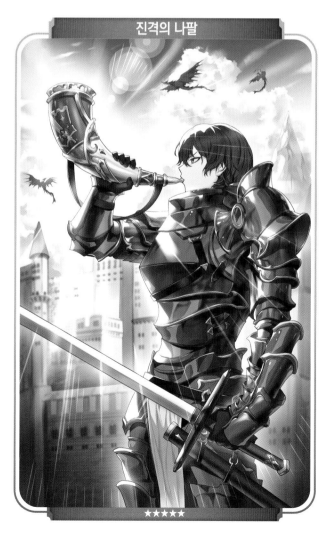

★★★★★

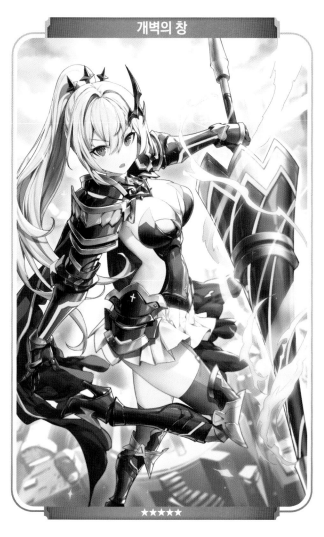

개벽의 창

★★★★★

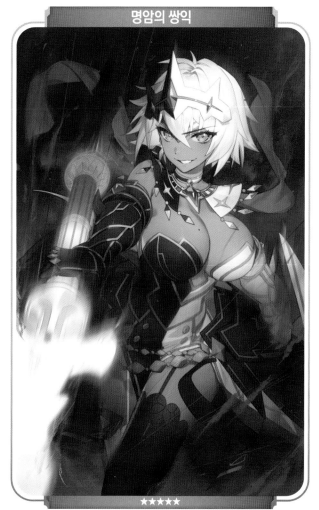

명암의 쌍익

★★★★★

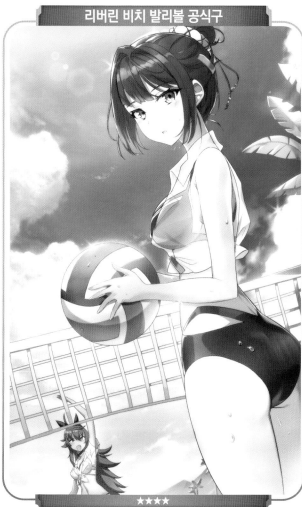

리버린 비치 발리볼 공식구

★★★★

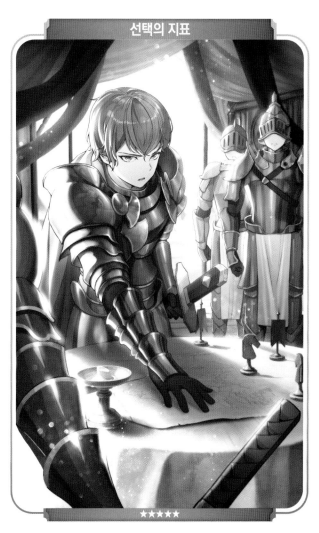

선택의 지표

★★★★★

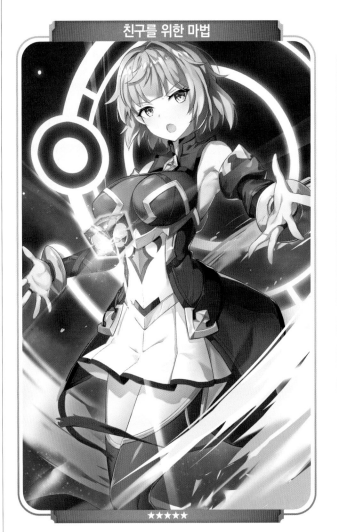

★★★★★

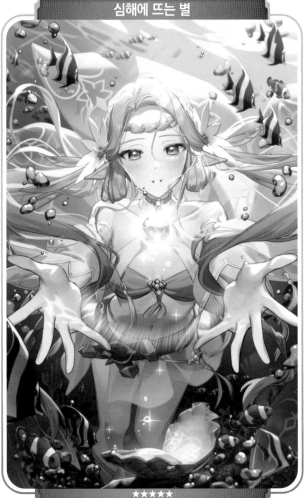

★★★★★

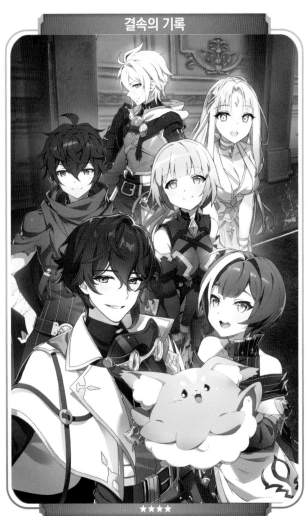

★★★★

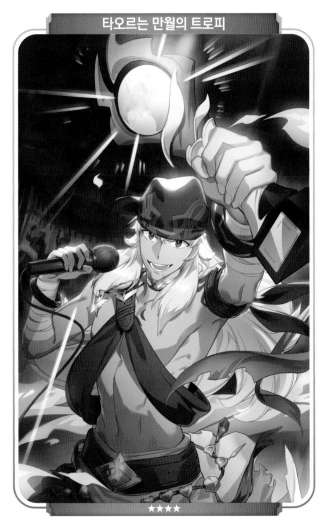

★★★★

희망의 보루

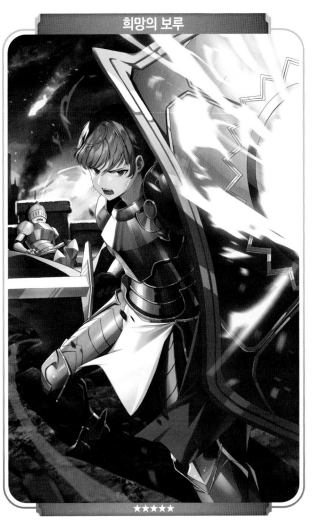

★★★★★

빛나는 자신감

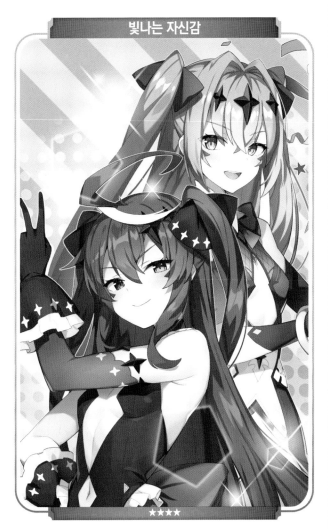

★★★★

비연의 오르골

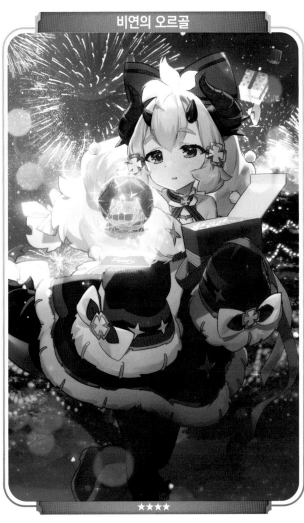

★★★★

글로 윙즈 21

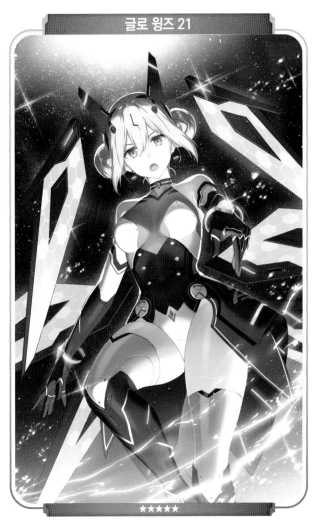

★★★★★

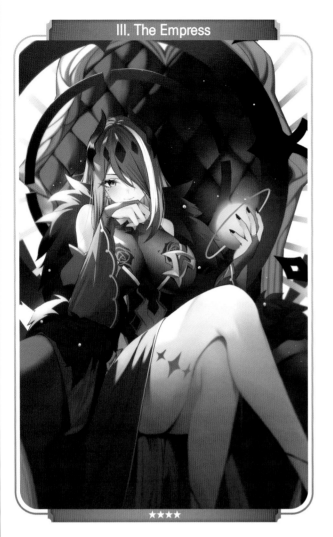

★★★★

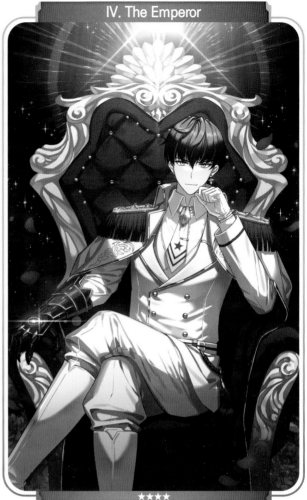

★★★★

어른스러운 선글라스

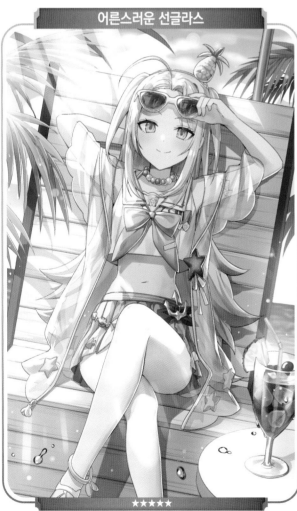

★★★★★

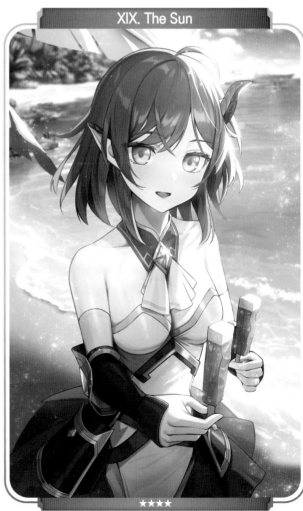

★★★★

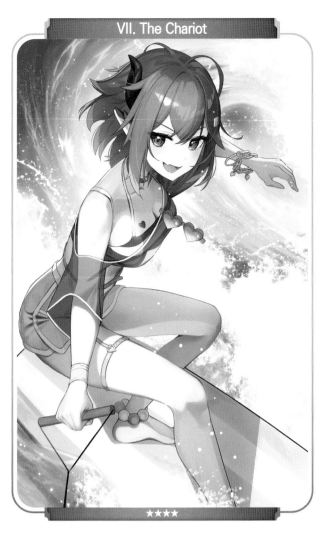

VII. The Chariot

★★★★

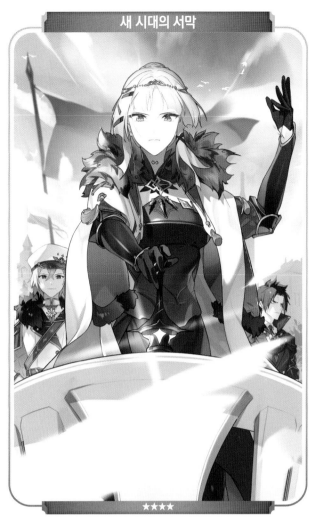

새 시대의 서막

★★★★

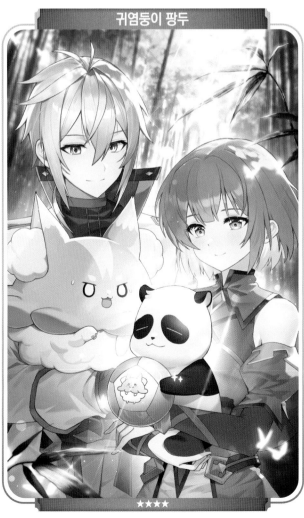

귀염둥이 팡두

★★★★

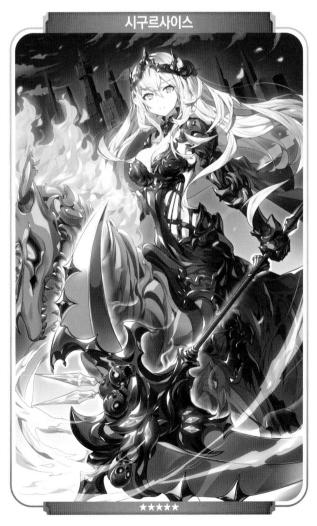

시구르사이스

★★★★★

초콜릿 슬라임

수백의 골목 격투가

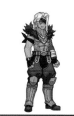
숙련된 골목 격투가

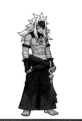
홍연의 무아족 격투가

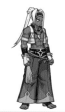
광명의 무아족 격투가

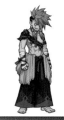
흑암의 무아족 격투가

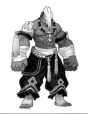
광명의 정예 격투가

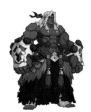
흑암의 정예 격투가

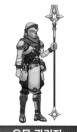
유물 관리자

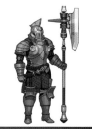
아킨 장갑군병

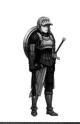
퍼랜드 검병

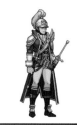
퍼랜드 정예 검병

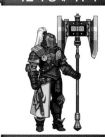
아킨 정예 장갑군병

불의 플라포

얼음의 플라포

부패의 플라포

기만의 플라포

음모의 플라포

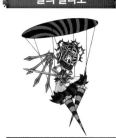
비통의 수확자 룹

비통의 수확자 샤포

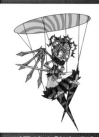
비통의 수확자 메라

비통의 수확자 다몬

비통의 수확자 케르

불의 뉴로플

얼음의 뉴로플

부패의 뉴로플

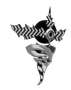
기만의 뉴로플

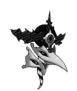
음모의 뉴로플

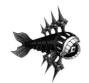

| 불의 포뉴로 | 얼음의 포뉴로 | 부패의 포뉴로 | 기만의 포뉴로 | 음모의 포뉴로 |

| 불의 로플라 | 얼음의 로플라 | 부패의 로플라 | 기만의 로플라 | 음모의 로플라 |

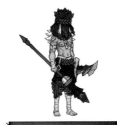

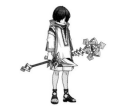

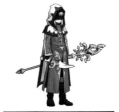

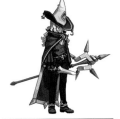

| 무아족 주술사 | 은둔 마법사 | 자아도취 마법사 | 떠돌이 처단자 | 떠돌이 파괴자 |

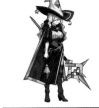

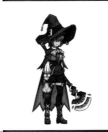

| 무아족 제사장 | 자만의 마법사 | 칠전팔기 마법사 | 떠돌이 심판자 | 떠돌이 파멸자 |

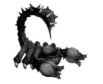

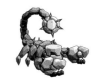

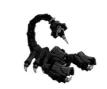

| 홍염 스콜피온 | 빙옥 스콜피온 | 녹풍 스콜피온 | 염광 스콜피온 | 암운 스콜피온 |

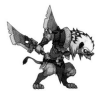

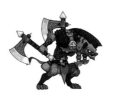

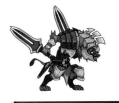

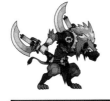

| 놀 곡검무법자 | 놀 칼날무법자 | 놀 도끼무법자 | 놀 단검무법자 | 놀 광검무법자 |

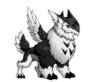

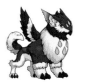

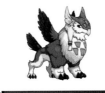

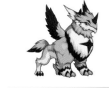

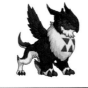

| 파수의 그리폰 | 비탄의 그리폰 | 녹림의 그리폰 | 심판의 그리폰 | 암혈의 그리폰 |

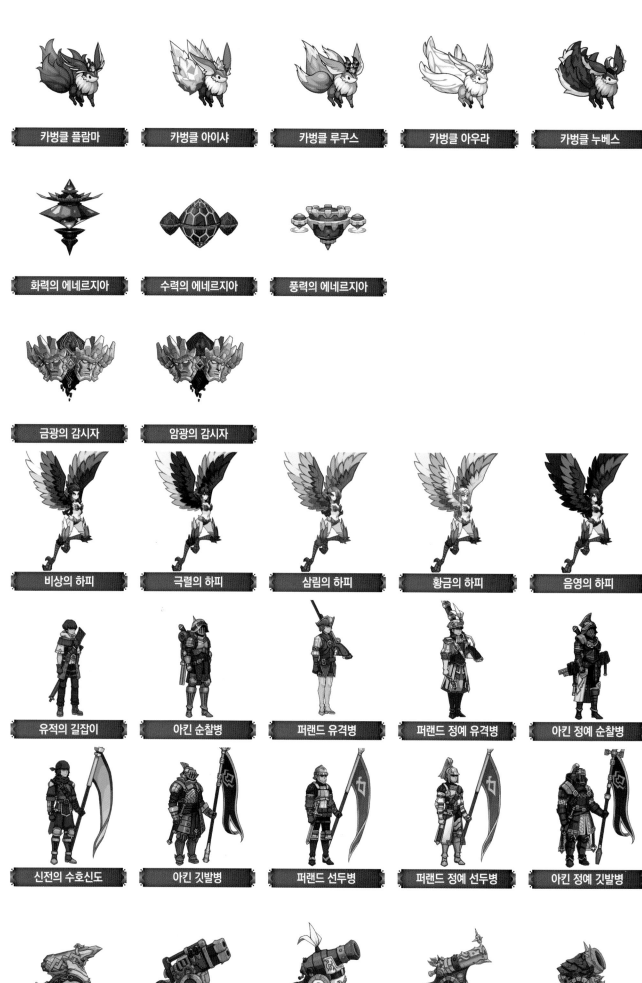

| 카벙클 플람마 | 카벙클 아이샤 | 카벙클 루쿠스 | 카벙클 아우라 | 카벙클 누베스 |

| 화력의 에네르지아 | 수력의 에네르지아 | 풍력의 에네르지아 |

| 금광의 감시자 | 암광의 감시자 |

| 비상의 하피 | 극렬의 하피 | 삼림의 하피 | 황금의 하피 | 음영의 하피 |

| 유적의 길잡이 | 아킨 순찰병 | 퍼랜드 유격병 | 퍼랜드 정예 유격병 | 아킨 정예 순찰병 |

| 신전의 수호신도 | 아킨 깃발병 | 퍼랜드 선두병 | 퍼랜드 정예 선두병 | 아킨 정예 깃발병 |

| 사격포 아치에스 | 사격포 프로첼라 | 사격포 데펜시오 | 사격포 디니타스 | 사격포 세비티아 |

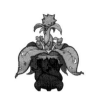

| 열화 토르투스 | 서리 토르투스 | 녹지 토르투스 | 일광 토르투스 | 흑혈 토르투스 |

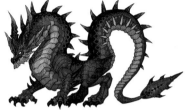
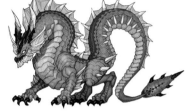

| 걸어 다니는 자 라하낙스 | 지키는 자 조라녹스 |

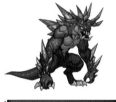

| 업화의 타라스크 | 우빙의 타라스크 | 유독의 타라스크 | 극예의 타라스크 | 철옹의 타라스크 |

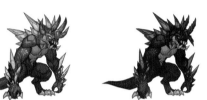

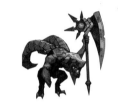

| 감시의 가고일 | 경호의 가고일 | 침묵의 가고일 | 휘광의 가고일 | 암야의 가고일 |

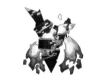
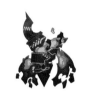

| 증오의 니트로스 | 고통의 니트로스 | 절망의 니트로스 | 환멸의 니트로스 | 혐오의 니트로스 |

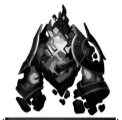
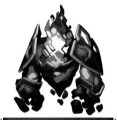
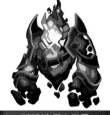
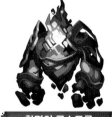
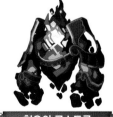

| 증오의 콘스토룸 | 고통의 콘스토룸 | 절망의 콘스토룸 | 환멸의 콘스토룸 | 혐오의 콘스토룸 |

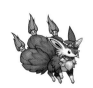
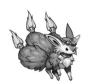
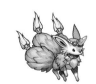
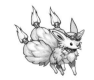
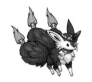

| 애완 카벙클 람파스 | 애완 카벙클 폰타나 | 애완 카벙클 실비스 | 애완 카벙클 유바르 | 애완 카벙클 솜누스 |

공식 아트워크북 *Vol.***2**

2023년 12월 10일 초판 인쇄
2023년 12월 25일 초판 발행

발행인 정동훈
편집인 여영아
편집 김지현, 김학림, 김상범, 변지현
디자인 김지수
제작 김종훈
발행처 (주)학산문화사
등록 1995년 7월 1일 제3-632호
주소 서울시 동작구 상도로 282
전화 (편집) 828-8826, 8873 (주문) 828-8962
팩스 02-823-5109
홈페이지 http://www.haksanpub.co.kr

감수 스마일게이트

ISBN 979-11-411-2229-4